| 国家林业和草原局普通高等教育"十三五"规划教材 |

影视编导与制作

DIRECTION AND PRODUCTION OF FILM AND TV PROGRAM

刘林沙　陈 锋／主编

中国林业出版社
China Forestry Publishing House

图书在版编目（CIP）数据

影视编导与制作／刘林沙，陈锋主编 . —北京：中国林业出版社，2019.12（2023.3重印）
国家林业和草原局普通高等教育"十三五"规划教材
ISBN 978-7-5219-0375-1

Ⅰ. ①影⋯　Ⅱ. ①刘⋯　②陈⋯　Ⅲ. ①电影导演－高等学校－教材　②电视－导演学－高等学校－教材　③电影制作－高等学校－教材　④电视节目制作－高等学校－教材　Ⅳ. ①J9　②G222.3

中国版本图书馆 CIP 数据核字（2019）第 274777 号

责任编辑　曹鑫茹　张　佳
责任校对　苏　梅

出版发行　中国林业出版社
　　　　　　邮编：100009
　　　　　　地址：北京西城区德内大街刘海胡同 7 号
　　　　　　电话：010 - 83143560
　　　　　　邮箱：jiaocaipublic@163.com
　　　　　　网址：http://www.forestry.gov.cn/lycb.html
经　销　新华书店
印　刷　河北京平诚乾印刷有限公司
版　次　2019 年 12 月第 1 版
印　次　2023 年 3 月第 2 次印刷
开　本　787mm×1092mm　1/16
印　张　17.25
字　数　330 千字
定　价　45.00 元

凡本书出现缺页、倒页、脱页等问题，请向出版社图书营销中心调换
版权所有　侵权必究

前言 FOREWORD

　　本教材依托演艺事业蓬勃发展的大背景，国内高校影视传播相关专业纷纷开设"影视设计"或"影视制作"相关的课程。立足高校综合性专业学科特色及学生基本情况，以导演的视角为出发点，创作影视作品的过程为主线，主要讲解影视制作的前期从策划准备到拍摄到后期剪辑制作，如：文案的写作，影视艺术语言——蒙太奇，拍摄构图、光线、色彩、照明、镜头、场面调度、运动镜头等和镜头剪辑原理、剪辑技巧、画面合成等基本理论知识和技术，以及后期剪辑时常用的剪辑软件、影视特效、实拍与动画的结合、配音等影视原理的悉心讲解，有助于学生学习掌握影视编导与制作的整个过程和方法。

　　本教材由刘林沙、陈锋主编，曹新伟、刘平、胡佳任副主编，编写分工情况如下：

　　刘林沙（西南交通大学）编写第1章、第5章；

　　陈　锋（四川农业大学）编写第4章、第6章、第7章；

　　曹新伟（成都理工大学）编写第2章；

　　胡　佳（四川传媒学院）编写第3章；

　　刘　平（四川大学）编写第8章。

　　本书第5章的图片拍摄与编辑、资料搜集工作由西南交通大学研究生陈默、邹玉婷、赖慧敏完成，其余章节的图片拍摄、收集与处理由陈锋完成。

　　本书适合影视初学者及爱好者，可以作为专业教材，也可作为非专业的参考书籍，不同的读者会有不同的收获。

<div style="text-align: right;">
编　者

2019年3月
</div>

目录 CONTENTS

前言

上篇　前期准备
PART 1——PREPARATION

〔影视概述〕

01.

1.1　影视概述——002
1.2　影视的发展——006
1.3　制作团队及创作——009

〔影视作品的创意与文案的编写〕

02.

2.1　影视作品的选型与立意——018
2.2　影视作品的创意——018
2.3　影视作品的表现元素——021
2.4　影视作品文案概述——025

〔影视的语言艺术——蒙太奇〕

03.

3.1　概述——036
3.2　蒙太奇的形成——041
3.3　蒙太奇的功能——043
3.4　蒙太奇的表现形式——045
3.5　蒙太奇和长镜头——052

中篇　前期拍摄
PART 2——PRE-SHOOTING

〔影视作品的镜头艺术〕
04.

4.1　认识摄像与摄像机——060
4.2　摄像的基本操作——075
4.3　镜头——078
4.4　轴线与场面调度——103

〔色彩与影视照明〕
05.

5.1　影视照明的技术任务和艺术任务——116
5.2　光线的类型和效果以及造型功能——119
5.3　色温——124
5.4　光与色——128
5.5　摄像布光——129
5.6　影视照明的基本设备——138

下篇　后期制作与营销
PART 3——PRE-PRODUCTION AND MARKETING

〔影视作品的后期剪辑〕
06.

6.1　影视作品镜头组接的原则——148
6.2　镜头组接的基本方式——158
6.3　选择图像剪接点——163
6.4　影视作品节奏的处理——164

〔非线性编辑系统〕
07.

7.1　影视作品后期制作的基本术语——170
7.2　非线性编辑系统的基础知识——176
7.3　非线性编辑中各种素材的制作与处理——179
7.4　影视特效制作——222
7.5　常用非线性编辑软件——227
7.6　非线性编辑系统的发展趋势——233

〔影视作品营销〕
08.

8.1　电视节目营销——238
8.2　电影市场营销——252
8.3　网络视频作品营销——261

参考文献——265

当前，影视行业已经进入产业化大发展的新时代。网络、数字、电信等多媒体渠道越来越和传统影视媒体紧密结合，民营影视制作、发行公司正在蓬勃兴起、逐渐成长。随着影视行业的发展，影视的种类也越来越丰富，影视越来越趋向于栏目化。本章围绕影视节目的基本含义与分类展开介绍。在此基础上，着重介绍影视作品的创作过程所需的人员和各自分工以及完成一期节目的基本内容与人员分配。

第 1 章
影视概述
SUMMARY OF THE FILM AND TV PROGRAM

1.1 影视概述

影视广义上可分为电视和电影两个方向。

电视节目指电视台通过载有声音、图像的信号传播作品的节目,是电视台各种播出内容的最终组织形式和播出形式,是电视传播的基本单位。

电影,也称映画,是由活动照相术和幻灯放映术结合发展起来的一种现代艺术。引用希区柯克的一句话——它是投放在矩形区域上的影像。电影可分为动作片、喜剧片、纪录片、科幻片、恐怖片、武侠片、动画片、战争片。

1.1.1 影视的特点

民生新闻节目中,从拍摄角度的特点分析,通常的做法是以近景别构图,采访者位于前景、后侧面角度。被采访者位于中间稍后、前侧面角度,这样观众的注意力就会很自然地集中到被采访者身上。

对于纪实性栏目,从拍摄角度分析,通常采用具有很强纪实效果的正后方角度。光线处理上,一般都在强调真实光效之余,艺术再现典型环境中的典型光效。

在音乐电视节目里面,一般采用移动摄影的手法,基本上综合运用了推、拉、摇、移、跟、升、降等各种手法,并加上近景和特写镜头,从而使画面活跃,增强视觉节奏感和韵律感。在剪辑上,一般选择节奏剪接点,这样能和音乐的风格节奏有机地结合起来,以达到画面与声音的有机统一。

对于晚会节目,一般都对主持人采取正面方向的拍摄,以及多机位拍摄,以便观众能从各个角度欣赏晚会的节目。

在娱乐节目中,多数采取对主持人和嘉宾特写的拍摄方式,以此突出人物复杂的心理状态和思想变化。

对于访谈节目而言,由于要突出画面上主持人和嘉宾的对话和交流、双方的神情以及彼此的位置,采用能将双方都照顾周全的正侧面机位。并且为了表现出一种自然和现场的感觉,一般只在话题转换的时候设置剪辑点。

> 影视指电视台或社会上制作电视节目的机构(如电视广告公司、电视文化传播公司、影视制作公司等)为播出、交换和销售而制作的表达某一完整内容的可供人们感知、理解和欣赏的视听作品。

1.1.2 影视的类型

1.1.2.1 电视节目

(1) 电视节目栏目化

20世纪80年代，我国电视事业迅速发展，电视节目大量增加，节目种类日渐齐全，但电视台的节目播出经常不准时，严重影响了播出效果。为了解决这一问题，中国电视台适时提出电视节目"栏目化"，从而使其达到规范化、类型化和个性化标准，有利于组织节目制作与安排节目播出；便于大众定时、定期收看，以保证节目拥有相对稳定的观众群。

电视节目栏目化是把同一内容或同一风格的节目归为一个栏目，安排在固定的时间内进行播放，使其有一个固定的名称和时间长度。

栏目化的优点：

①使节目传播有了统一的秩序。

②培育相对固定的电视观众群体，有利于收视率的提高。

③使节目制作的形式与内容更加稳定，定位更明确。

(2) 电视节目分类

电视节目大致可分为新闻类节目、财经类节目、体育类节目、文化娱乐类节目、生活类节目、谈话类节目、军事类节目、教育类节目、科技类节目、少儿节目、老年节目、广告节目等。❶ 随着电视节目的发展，许多节目的类型复杂多样，包含了多种类型及特点。

新闻类节目 以传播新近发生的意见性信息为目的的一种电视传播手段。其特点是传播迅速、时效性强、传真性强、信息量大、普及率高、群众性强。

财经类节目 财经可以理解为经济、金融、商业三种含义，财经类节目可分为三种类型。大众财经节目，其主要内容不但包括经济信息、证券资讯和深度财经，还提供一定比例的生活服务和娱乐内容；专业财经节目，直接为投资者提供服务的节目，主要有证券资讯、金融评论、深度报道、案例解读、投资指南等类型；商业频道，专门提供市场或者商务信息的电视节目等。

体育类节目 是指通过电视播出体育比赛的实况画面、报道与体育有关的新

❶ 琳恩·格罗斯，拉里·沃德，2007.拍电影:现代影视制作教程[M].6版.廖意苍，凌大发，译.北京:世界图书出版公司.

闻评论、展现体育内涵的传播活动。❶ 对于电视观众而言，印象最为深刻的电视体育节目主要在体育比赛传播和体育新闻类栏目等方面。随着社会发展，电视体育节目呈现出新的特点：体育类节目类型多样化，时效性增强，报道面拓宽，体育赛事的现场直播加强，并同国际规范化的现场直播接轨。我国体育类节目目前可分为以下几种：体育动态新闻（如《体育晨报》《体育快讯》）、体育类深度报道专题节目（如《体育在线》）、体育赛事节目等。

文化娱乐类节目 指通过电视这一特定的传播媒体传播的，大众广泛参与的，以审美性、娱乐性、观赏性、趣味性为突出特点的电视节目。至今，我国的电视娱乐节目已出现了综艺类、速配类、益智类、博彩类、游戏类等多种形式。

生活类节目 切准社会的脉搏，着力反映普通消费者的生活，即以经济为主线，以市场为中心，与消费者同行，以消费为重点，反映生活中的消费问题，揭示消费现象中的规律和特点。生活服务类节目在选题方面可以说是包罗万象，但要注意题材的适用范围和实用性，在"服务"二字上下工夫、做文章。

1.1.2.2 电影

电影是一种特殊的艺术形式，它的特殊性表现在组成它的众多工作的数量上，电影要表现一个整体的现实和存在，这一概念必须通过摄影、剪辑、表演、电影写作和声音的过程加以实现。要对作品的每一个细节精雕细刻，这就需要其他电影工作人员，如服装设计师、布景设计师、化妆师等。

1895 年，法国路易斯·卢米埃尔发明了手提式电影放映机。他们公开放映的第一场电影，共有《工厂的大门》《拆墙》《婴儿喝汤》《火车到站》四部。20 世纪 20 年代末期，科技的进步使得电影进入了有声时期，影像开始利用声与画的结合进行表达，如《爵士歌王》。1935 年，美国拍摄出彩色影片《名利场》，标志着世界上第一部彩色电影真正出现，开启了彩色影片制作的时代。

随着科技的不断发展和人们对于文化娱乐需求的增长，电影也通过技术手段的运用出现了很多新形式。

网络大电影 是指组建团队拍摄，自己当导演，时长超过 60 分钟，拍摄时间几个月到一年，规模投资几百万元到几千万元，电影制作水准精良，具备完整电影的结构与容量，并且符合国家相关政策法规，以互联网为首发平台的电影。符合国家政策，也可以在电影院上映。2014 年，爱奇艺首次提出网络大电影的概

❶ 马雅虹，王昊，2011. 我国体育类电视节目存在的问题及对策[J]. 新闻窗，12.

念和标准,随后网络大电影迎来爆发式的发展。2017 年 3 月 1 日,《电影产业促进法》全面实施。网络大电影与院线电影审查标准统一。网络大电影的代表作品有《不良女警》《猎灵师之镇魂石》《后备空姐》《校花驾到之人鱼校花》《十全九美之真爱无双》等。

3D 电影 又称"立体电影"。指一种能呈现立体影像的新型电影形式。其原理是:在普通投影数字电影基础上,在片源制作时,片源画面使用左右眼错位 2 路显示,每通道投影画面使用 2 台投影机投射相关画面,通过偏振镜片与偏振眼镜,片源左右眼画面分别对映投射到观众左右眼球,从而产生立体的临场效果。1922 年,第一部彩色 3D 电影《博瓦纳的魔鬼》上映。中国的 3D 电影发展较晚,直到 2008 年的《地心历险记》,3D 电影才开始在中国大规模上映。3D 电影的经典代表作有《阿凡达》《赤壁》《冰河世纪 3》等。

4D 电影 是在 3D 立体电影的基础上和周围环境特效模拟仿真而组成的新型影视产品,但不是几何意义上的四维空间。4D 电影通常是将振动、吹风、喷水、烟雾、气泡、气味、布景和人物表演等效果模拟引入 3D 电影中,形成一种独特的表演形式,这些现场特技效果和剧情紧密结合,加上影院椅子的特殊装备,营造一种与影片内容相一致的环境,让观众通过视觉、嗅觉、听觉和触觉多重身体感官体验电影带来的全新娱乐效果,身临其境,惊险、紧张刺激。4D 电影最早出现在美国,如著名影片《蜘蛛侠》《飞越加州》等。4D 电影目前发展已较为成熟,除了在游乐场作为体验项目播出,近年来在电影院也时有上映,如 2017 年上映的《雷神 3》。

VR 电影 即虚拟现实电影。虚拟现实借助计算机系统及传感器技术生成三维环境,创造出一种崭新的人机交互方式,模拟人的视觉、听觉、触觉等感觉器官功能,使人能够沉浸在虚拟境界中,观众走进电影场景中,可以 360°查看周围的环境。2014 年《速度与激情》系列的导演林诣彬,导演了 VR 短片 *HELP*,仅有 5 分钟的短片制作费高达 500 万美元。由于 VR 电影造价过高,目前很多电影仅将 VR 体验短片作为电影的衍生品,如《环太平洋》《星际穿越》等。

1.2 影视的发展

1.2.1 国外影视的发展

美国是全球电视产业的龙头，汇聚了全球排名前十名的传媒公司，如时代华纳、维亚康姆、迪士尼集团、新闻集团、西屋公司等。据统计，世界75%的电视节目和66%的广播节目的生产与制作来自这些集团，它们每年向国外发行电视节目的总量达逾30万小时。市场份额占到60%~70%。

在美国庞大的电视产业中，纪录片产业的产值虽然不是最大的，但却有着自己独特的发展道路和体系，而且也有着自己独特的营销和运作模式。在众多纪录片产业化的实践中，Discovery 的发展具有非常强的代表性。

当前，国外电视节目注重节目对接受者欣赏层级的定位及细分，根据艺术与视知觉的简化原则，策划电视节目的核心就在于尽可能减少观看时的障碍，使得创作者的意图最大限度地为观看者理解并接受，并使电视节目与观看者互动参与的程度达到最佳状态。

随着移动终端的普及与网络视频的兴起，科技的发展赋予观众更多选择权与自主权，传统电视与网络视频的收视时长此消彼长。据统计，在2014年第三季度，美国人平均每天观看电视频道的时间缩短了12分钟，每月观看电视频道的时间下跌了4%。与此同时，美国人观看网络视频的时间猛增了六成，三季度每月的视频观看总时长为11小时。与此同时，美国电视的付费服务现状不容乐观，2012年美国家庭付费电视用户数达到9760万户，2013年下降了约15万，并于2014年再次下降了26万。针对这一状况，美国电视台除了向用户开放基于互联网的视频播放业务，给了用户更多的自主权和选择权外，还将传统电视与社交媒体联合，在电视节目中利用投票、推特或其他交互活动，得到观众第一时间的反馈。火爆全球的荷兰真人秀节目《乌托邦》便深谙此道，赋予观众更大参与权。节目中风格迥异的15位选手被安排在一起生活一年，从建房子到谋生活全部展现在观众视线中。节目巧妙设计了选手与观众的互动方式，通过建设专门网站，提供四组不同的网络直播画面，观众每月支付2.5美元即可购买"护照"来观看全部内容，并可与"乌托邦"里的居民进行商品交易，而其余未付费的观众只能收看部分网络内容。由传统电视的付费项目，转向与观众强互动性的节目方式，这是互联网和社交媒体飞速发展下的大势所趋。

而现今好莱坞电影更成为了一种独特的文化，好莱坞电影的发展总体来说可以分为经典好莱坞电影和新好莱坞电影两个阶段。

经典好莱坞电影时期是指 20 世纪二三十年代至五六十年代，其中 30 年代和 40 年代成为好莱坞电影经典类型影片的繁荣发展时期。当时观众的欣赏口味偏向于古典叙事风格，有声技术的运用也使电影中复杂的叙事与流畅的对话成为可能，这一切促成了经典好莱坞电影浓重的风格。作为最"美国化"的类型片在经典好莱坞时期占有重要的地位。

在第二次世界大战后，好莱坞内部曾爆发了一次大规模的"反共运动"。在"反共运动"中一些好莱坞的电影人受到政治迫害并停止了艺术创作，同时受美国反垄断法的影响，好莱坞的大制片厂制度瓦解，经典好莱坞时期走到了尽头。而影片的分级制度，即依然延续至今的根据观众的年龄规定可以观看的影片范围，在很大程度上促进了好莱坞电影类型化的发展，同时也被业界认为是新好莱坞时期的开端。在新好莱坞时期，传统的类型电影依然占据着一席之地，与此同时被"戏仿"与"重组"打破传统的新一代类型电影更是蓬勃发展，不同类型影片的整合交错在很大程度上刺激了观众的审美，也更能够反映日益复杂的社会现实。

新好莱坞电影中商业电影艺术化、艺术电影商业化成为这一时期电影发展的一个趋势，许多欧洲艺术电影的处理方法被用于好莱坞电影中。《美国美人》对于镜头、色彩、光线等细节的处理精彩而独特，颇具艺术电影的风采，而影片中传达出的对于社会的关注也传承了新现实主义和新浪潮的精神。

1.2.2　国内影视节目的发展

（1）国内电视市场

近年来，网络原生内容爆热，视频网站激流勇进，吞食了电视媒体大量收视份额；广电总局发布多条限令整改行业环境，迫使电视媒体转换运营思路，重新进行内容编排；经济下行的社会环境也让电视媒体损失了部分广告份额……夹缝中谋生的电视媒体只有转变经营思路，加快媒介融合过程才能求得新的发展机遇。

目前，综艺、新闻等节目类型在制作过程中出现了过度引进国外版权，自主创新能力遭遇瓶颈等问题。随着在线视频行业的快速发展，电视台在内容方面的优势不再明显，因此，电视台纷纷开创新的节目制作方式，引入专业制作机构的合作，节目制播分离已成常态化。以往电视台与在线视频媒体合作综艺节目时，大多是电视台向在线视频媒体输送节目的单向模式。而 2013 年以后，部分电视台与在线视频媒体在综艺视频方面的合作，采取了更为深入的合作方式：联合制

作、联合出品，甚至由视频网站制作网综反向输出电视台。

另外，自2013年以来，国产电视剧产量逐年紧缩，行业去库存迹象凸显。2017年，中国电视市场质量大大提高，制作了《人民的名义》《那年花开月正圆》《我的前半生》等多部收视率、口碑和话题度持续走高的品质剧。从观众口味来看，受众选择电视剧的特征呈现大剧化、年轻态、差异化，而无论从剧目数量还是收视率均显示，现实题材电视剧正强势回归。

根据数据显示，2017年全国各卫视首轮播出的新剧呈现集中化趋势，资源垄断度加深，更多分布在东方、湖南、江苏、浙江等强势卫视中。多个省级卫视晚黄金档电视剧时段份额较2016年都有所增长，东方卫视跃居晚黄金档电视剧时段市场份额第一位。此外，2017年电视剧收播总量已达饱和，播出与收视之间形成相对稳定的结构。电视剧仍然是电视台主流节目的重要构成内容，高于新闻时事、综艺、生活服务等节目。

（2）国内电影市场

尽管电影与电视已形成龙虎相争的局面，但把影视艺术作为一个整体来观照，依然还是一个相同的整体。中国影视艺术的剧烈动荡还是出现在20世纪90年代，此前随着电视及其他媒介的改革发展，跃进的气势已经逼使电影开始革故鼎新，娱乐大潮山雨欲来。

近年来，我国电影市场发展迅速，票房和观影人次都呈持续增长状态。2014年开始，中国电影总票房收入296.39亿元，同比增长36.1%；自这一年开始，中国超越日本，成为仅次于美国的全球第二大电影市场。2015年中国电影总票房收入440.69亿元，同比增长48.7%。2016年增速出现放缓，全年总票房收入457.1亿元，增速3.73%。2017年中国电影票房559亿元，同比增长13%。

自2011年《失恋33天》上映，并取得不俗票房成绩后，IP电影在中国的发展愈加繁荣。这说明我国近年来被进口电影、武侠电影垄断的电影市场局面被打破，有利于保护我国电影市场、为中国电影注入新鲜血液，也让流行文化有了更多发展空间。但遵循市场先行原则的IP电影因其商业化浓重，对于电影发展精品化和艺术性的问题还有待考量。

随着技术的发展和设备的更迭，如今的影视制作已迈进数字化新时代，计算机制作技术和手段已逐步取代传统的制作设备、手段和方式，这种发展趋势带来了影视制作的一场新与旧、现代与传统间深刻而广泛的革命。以往电视节目传统的后期制作系统是由分工不同的多个技术人员（电子编辑、电子字幕、普通特

技、三维数字特技、混合配音等）按程序依照记者和编导的创作意图逐个完成，只是承担设备操作的任务。进入多媒体时代的电视制作行业，已将电视特技编辑、音响效果、计算机图像创作合为一体，因此制作人员以往纯技术性的技能已远不足够，而需要融技术与艺术为一身，这就促使技术人员必须注重和加强自身对音乐、美术及综合艺术方面的学习和提高，以不断适应发展的要求。制作人员们因为占有熟知设备的各项功能的优势，只要注重提高自己艺术方面的素养，就能很快胜任这类软硬件相结合的工作，成为融技术艺术于一体的人才。

1.3 制作团队及创作

1.3.1 影视制作系统

无论是拍摄电影、电视剧、商业电视广告，还是艺术短片等，都要经历文学剧本的创作、分镜头剧本的改写、前期拍摄、后期剪辑、声音创作、复制等环节，才能在市场上发行传播。因此在开拍前，我们要做到胸有成竹，熟悉每一项工作环节，为拍摄做好充分的准备。影视作品的制作一般要经历构想、筹备、拍摄、后期制作几个流程。

（1）构思阶段

这一阶段的核心人物是制片与编剧，主要是完成整个作品的构想，并确保可行性。

（2）前期制作

这一阶段的核心人物是导演与制片，主要是组织整个拍摄组工作、挑选演员、选景以及制作出进度表等工作。

（3）拍摄阶段

拍摄阶段一般会将工作人员分为不同的工作组来进行合作。

（4）后期制作

后期制作阶段涉及动画、字幕、特技等的诸多问题汇总，由导演对以上各个环节的工作提出设想和要求，并取得共识，力争达到艺术效果的统一，最后需组织人员审看节目，并为复制拷贝，发行做好准备工作。在画面和对白完成之后，就根据故事的需要录制音效。同时，导演会聘请作曲家根据电影或节目的气氛配乐。

1.3.2 影视作品创作人员

一个好的作品，需要一个好的创作队伍，接下来描述的是影视作品中的创作人员。

制片人 也可称为"出品人"，负责统筹指挥影片的筹备和投产，有权改动剧本情节，决定导演和主要演员的人选等。制片人大多懂得电影艺术创作，了解观众心理和市场信息，善于筹集资金，熟悉经营管理。如果把拍摄电影的整个体系看成一个工厂的话，制片人在这个工厂的职位应该是厂长，导演应该是技术总监的职位。

导演 要负责的只是最终成片的质量和内涵。作为影视创作中各种艺术元素的综合者，导演组织和团结剧组内所有的创作人员、技术人员和演出人员，发挥他们的才能，使众人的创造性劳动融为一体。一个好的导演应该具备良好的艺术教育底蕴，有活跃、好奇的思维；喜欢真正走入人们的生活中去；并且要最大地发挥人们的优势，深谙每人不同的特长并能合理利用发挥；最主要的是有无尽的耐心。

监制 电影生产中有时把制片人称为监制。监制这个角色，曾有人这样说："他通常代表制片人或制片公司法人，由他负责摄制组的支出总预算和编制影片的具体拍摄日程计划，代表制片人监督导演的艺术创作和经费支出，同时也协助导演安排具体的日常事务。在摄制组里，监制和导演往往又是一对矛盾，他们常常是针锋相对，各执己见，互不相让，只有到了拍完影片，他们才握手言和。"

演员 是对戏剧、电影、音乐、舞蹈、曲艺、杂技等表演者的通称。一般是指运用本人的容貌、体态、气质以至本人的个性来创造人物形象的演员。其所创造的每一个人物形象，似乎都是那个演员自己，可又是另一个鲜明的人物性格。

编剧 是剧本和文字撰稿的创作者，主要以文字表述的形式完成节目的整体设计，既可原创故事，也可对已有的故事进行改编（须获得改编权）。一般创作好剧本后，编剧会将剧本交付导演审核，若未通过审核，则可与导演一同进行二次创作（剧本的修改权归编剧所有）。根据所从事的职业领域不同，编剧一般分为：电影编剧、电视编剧、话剧编剧等。

摄像 主要负责控制摄像机和摄像机的运动，一般分为技术性摄像与编导型摄像。因节目样式不同，如新闻节目重在叙述事件，散文诗（文学）节目重在表现情感，需要制订不同的拍摄方案。摄像时要求：稳、平、准、匀。

灯光师 是电视图像的创作者之一,又有"照明师"之称,无论电影、电视,其画面除开暗的就是亮的部位,也有亮暗同时存在于一幅画面的。运用明暗进行巧妙的画面构图,则是图像艺术创作中十分重要的表现手段。灯光师的工作与摄影师的工作同步进行。在内景拍摄的节目,如新闻、专题、电教、文艺晚会、体育比赛等节目中灯光任务就更繁重。

录音师 首先要提前检查声音和录像设备,做到提前排除故障。录音助理主要是维护好音响设备,协助录音师选择场所,拉直、连接、移动电缆等工作。目前录音分为同期录音和后期录音,还有配音等,录音师也称为混合录音师。

美术师 旧称"布景师""美工师",是影片造型设计的主要创作人员。美术师的工作,从研究剧本开始,由分析人物入手,根据剧情和剧本主题,结合自己的生活体验和资料积累,进行影片的造型设计。即以化装、服装、布景、道具等造型手段创造剧中人物的外部形象和影片的空间环境——符合人物规定情境,具有时代感和地域特点,并为人物的活动提供较多动作支点,有利于场面调度和拍摄的艺术空间。美术师应具有较高的文艺素养和绘画造型能力,并能熟练掌握影片视觉体现的特有规律,善于组织和指导有关美术造型部门的工作,以努力体现总体设计意图。

服装师 影片拍摄期间,服装师是负责收集与保管服装的工作人员。服装师要有丰富的文化底蕴,对色彩、服装款式以及流行元素的把握要有个人独到的理解。

化妆师 根据影片总体造型设计的要求和演员形貌的特点,设计角色的化装造型,指导制作各种化装造型所需要的零配件的制作,完成全片人物的试装和定型。在拍摄过程中,化妆师负责保持人物造型的连贯性,并随着人物性格、情绪、年龄、境遇等因素的变化,予以相应的修改,以保持角色外部形象的真实感。

场记 担任场记这一工作的专职人员的主要任务是将现场拍摄的每个镜头的详细情况:镜头号码、拍摄方法、镜头长度、演员的动作和对白、音响效果、布景、道具、服装、化妆等各方面的细节和数据详细、精确地记入场记单。

道具人员 负责道具部门的美术创作,设计、组织、制作、购买各种道具。道具人员必须有很好的组织性,使适当的道具必须准时出现在适当地方。

剧务和场务 主要负责影视节目中的后勤工作,如吃、喝、住、行等及必要的现场工作。

剪辑师 负责选择、整理、剪裁全部分割拍摄的镜头素材(画面素材和声音

素材），运用蒙太奇技巧进行编纂组接，使其成为一部完整的影片。剪辑师在深刻理解剧本和导演总体构思的基础上，以分镜头剧本为依据，通过对镜头（画面与声音）精细而恰到好处的剪接组合，使整部影片故事结构严谨，情节展开流畅，节奏变化自然，从而有助于突出人物、深化主题、提高影片的艺术感染力。作为导演的亲密合作者，剪辑师通过细致而繁复的再创作活动，对一部影片的成败得失，负有举足轻重的职责。

1.3.3 影视作品制作要素

如果想要制作出一个好的影视作品，关键取决于制作者的艺术修养，因此要提高影视作品的制作水平，包含的要素有：

（1）学会运用镜头语言

镜头语言要让人看得懂，涉及的元素有：画幅比例、画面景别、摄像角度、光学镜头的使用、构图、色调与线条的处理、场面调度、时间的表现、运动摄像、光线处理。

（2）拥有熟练的拍摄技巧

有人将影视摄像的基本技术概括为：稳、平、准、匀 4 个字。只有保证了最基本的技术要求，才有可能以此为基础进行更富艺术性的画面表现。

（3）灵活运用光线

光是将影像录到胶片或录像带上的关键。在影视作品制作过程中首先要考虑是否有足够的光线来录制影像，然后现将注意力转移到光线要如何安排才能最符合故事剧情上。

（4）掌握剪辑技诀窍

剪辑可以强化情绪，并把观众带入情节中。简单地说，就是把一个镜头和另一个镜头接合起来，要有清晰的叙事和戏剧性的节奏感，熟练掌握剪辑元素。

小　结

我们正处于一个飞速发展的新时代，当前我国影视行业已经进入产业化大发展的新时期，数字网络多媒体渠道越来越和传统影视媒体紧密结合，民营影视制作、发行公司正在蓬勃兴起，逐渐成长，国际传媒机构也正虎视眈眈、伺机进入，这一切都在提示着我们——中国影视市场的竞争将会越来越激烈、越来越血腥。如何让影视节目在浩瀚的"渠道海洋"中突显出来，争取到更多观众的注意力，

已经是摆在众多的影视从业者面前的一个重要课题。在影视节目的制作、发行、后期产品开发等一系列过程中，学会运用现代市场营销学理论，借鉴国际先进的营销经验，用心经营和运作影视节目，显得越来越重要，这也是日益走向开放、竞争、国际化的中国影视机构的必须必然选择。

作业与实践

1. 影视有哪些类型和特点？
2. 影视作品制作包括哪些阶段以及各自的特点是什么？
3. 影视制作包括哪些要素？
4. 练习使用摄像机，熟悉各操作键的功能。
5. 练习使用摄像机进行推、拉、摇、移基本操作。
6. 学习影视作品制作软件，如 Premiere 等，将练习的推、拉、摇、移的拍摄素材剪辑成一个小视频。

PART 1
PREPARATION

上篇　前期准备

影视作品的创意和文案是影视节目整体创作过程中的重要环节。良好的创意是一个成功影视节目的第一步，它遵循一定的创意原则与过程。影视作品有多种创意表现类型，每一种不同的类型所呈现的主题和中心思想、表达的方式都有所不同。影视作品的文案是影视作品的重要组成部分，扎实的文案能为影视作品的整个创作过程打下坚实的基础。不同类型的影视作品的文案形式也不尽相同，充分掌握每一种影视作品文案的写作技巧和方法，掌握文案写作的规律，才能创作出精彩的影视作品。

第 2 章
影视作品的创意与文案的编写

CREATION AND COMPILATION OF THE FILM AND TV PROGRAM

2.1 影视作品的选型与立意

影视作品的选型，首先要以人为本，心中时时有观众，这是进行选题策划的重要基础。其次，影视作品不能违反国家的各项法律法规，不能与党的方针政策相冲突。

2.1.1 确立创作目的

明确一部作品的创作目的通常是从确认其潜在观众群开始的。影视作品通常要向观众传达某种思想、观念情感和体验。

2.1.2 确立主题

通过对相关的观点、资料和观众的研究，从而确定出能引起观众和作品产生共鸣的主题。主题应该使观众的注意力集中于作品的主要方面。我们需要在开始之前确立主题，并且根据主题来确定处理作品的方法，这样就能充分利用时间，采取行之有效的手段。

2.2 影视作品的创意

2.2.1 影视作品的创意原则

①唯一性原则。影视作品总体上要求创新，做到人无我有。

②特征性原则。创新的基础上突出特色，在旧的东西中进行元素的增减，做到人有我新。

③可行性原则。要统筹考虑资金、人员、环境、政策等各个方面的实际情况，考虑可操作性和可行性。

④可持续发展原则。非一次性、短期性消费，考虑长期和持续运作的可能性和可行性。

⑤传授互利原则。注意市场动向、受众需求和反馈，做到供求信息对称，双向互动。

2.2.2 影视作品的创意过程

影视作品的创意过程主要在影视作品制作的筹备阶段完成。中途在拍摄和制作过程中，如果有更好的创意，在经过导演的同意的情况下，还可以根据具体情况修改计划。

电影、电视剧等节目的创意过程，有时纯属偶然，尤其是立题过程。有时在编剧脑海的瞬间闪念间，有时触景生情构思而成，只要主题有新意，构思的剧情不通俗，对观众来说就是一部可看的作品。而影视广告的创意则不同。影视广告是由广告主抛出产品信息，要求广告公司或制作公司创意制作影视广告。影视广告是最考验创意的节目形式，因为它时间短、镜头少，要想几秒钟里表现产品诉求是一件非常不容易的事。影视广告的创意过程为：

①彻底了解企业、产品、市场、消费者。
②明确广告目标。
③对媒体语言深入研究。
④对收集到的原始资料分析研究。
⑤反复构思锤炼。
⑥创意闪现，形成并完成。

2.2.3 影视作品的创意表现类型

影视作品的创意类型，首先由影视作品的类型决定，其次才由影视作品的题材决定。在这里，主要介绍后者，无论电影还是电视剧，喜剧、爱情、科幻、伦理、悬疑、古装、惊悚等元素基本存在，只是电视节目还有更多分类，如新闻、综艺、电视广告、频道包装等，都可算是影视作品，也都需要创意表现。这类节目的创意由栏目本身特点决定。

作为类型电影，是好莱坞全盛时期（20世纪三四十年代）所特有的一种电影创作方法，实际上就是一种艺术产品标准化的规范，即按照不同的类型的既定要求而创作出来的影片，包括喜剧片、西部片、犯罪片、恐怖片、歌舞片和生活情感片等。它的规定性和对影片创作者的强制力，只有在以制片人专权为特点的大制片厂制度下才有可能发生作用。类型电影有三个基本要素：公式化的情节（如西部片的铁骑劫美、英雄解围）、定型化的人物（如能歌善舞的贫苦人家的女孩）、图解式的造型（如预示凶险的宫堡或塔楼）。类型电影的制作根据观众的心理特点，在一定时期内以某一类型作为制作重点，即采取所谓"热潮更替"方式。在人们厌烦了西部片之后，便换上恐怖片，然后再继之以其他类型影片，如此周转不息，反复轮换。在诸多的影片类型中，最有典型性的是四个类型，即喜剧片、科幻片、伦理片和爱情片。

(1) 喜剧片

喜剧是戏剧的一种类型，大众一般解作笑剧或笑片，以夸张的手法、巧妙的

结构、诙谐的台词及对喜剧性格的刻画，从而引人对丑的、滑稽的予以嘲笑，对正常的人生和美好的理想予以肯定。基于描写对象和手法的不同，可分为讽刺喜剧、抒情喜剧、荒诞喜剧和闹剧等样式。内容或为带有讽刺及政治机智或才智的社会批判，或为纯粹的闹剧或滑稽剧。喜剧冲突的解决一般比较轻快，往往以代表进步力量的主人公获得胜利或如愿以偿为结局。

概括地说，喜剧的基本特征是：遵从滑稽突梯的艺术规律，运用各种引人发笑的表现方式和表现手法，把戏剧的各个环节，诸如语言、动作、人物的外貌及姿态、人物之间的关系、故事情节等均加以可笑化，使得本质与现象、内容与形式、愿望与行动、目的和手段、动机与效果相悖逆、相乖讹，从中产生出滑稽戏谑的效果。这类剧在创意之初，就要把握住喜剧特点，从结构、台词、喜剧性人物等入手，设计场景、台词、表演动作等，以愉悦观众为主要目的。

(2) 科幻片

科幻片，顾名思义即"科学幻想片"，是以科学幻想为内容的故事片，其基本特点是从今天已知的科学原理和科学成就出发，对未来的世界或遥远的过去的情景作幻想式的描述。

科幻片是好莱坞类型片的一种，其特色的情节包含了科学奇想。和其他类型片一样，它是随着电影工业化生产而出现的，其人物形象、叙事结构和价值观都有一定的模式。它是被批量化、重复化生产的同类产品，满足了人们在闲暇时对一部"很容易看懂"的娱乐电影的需求。

我们也许可以把"科幻片"（science fiction film）定义为包含着某种因素的电影：这些因素是基于科学（包括现有的科学和假设的科学）而假想出来的；在今天的世界中，它们是不可能发生的，或还没有发生的。科幻片与魔幻片、灵异片的不同之处在于，其被幻想出来的因素必定有一个科学理性的支持，哪怕这个科学依据看起来很疯狂。乔治里叶的《月球之旅》是电影史上最早的一部科幻片。普遍的观点认为，"当科学观念、艺术想象和电影手段三者结合时，科幻电影随之产生"。H·弗兰克给科幻片下的定义是："所描写的是发生在一个虚构的、但原则上是可能产生的模式世界中的戏剧性事件"。其主题基本有如下四种：宗教与反叛主题、凡尔纳式科学享乐主义主题、权力与秩序主题、罪恶与拯救主题。

(3) 伦理片

伦理片（ethical movie）是指以伦理为主题的电影，它是对社会道德规范的探讨。与其他片种不一样的地方在于，伦理的精神几乎体现在每一部影片之中：爱情、婚姻、家庭、宗教、代沟、社会问题等都可以在伦理的范围之内，因此伦理

片有着比其他片种更为广阔的领域和更模糊的边界。伦理片视其情节,并依照电影分级标准而设定观众年龄。

所谓伦理,就是指在处理人与人、人与社会相互关系时应遵循的道理和准则。所以,伦理也就是道德。所谓伦理学,也就是讲道德的定义、道德的形成、道德的作用、道德的原则以及道德规范等伦理思想的学说。伦理是处于道德最底线的一种人与人之间的关于性、爱以及普遍自然法则的行为规范。这种行为规范不便明文规定,而是约定俗成的,并且随着道德标准的普遍上升而呈上升趋势。

伦理电影的代表作有《甜蜜的来世》《理智与情感》《推手》《木兰花》《关于我母亲的一切》《大鸿米店》《色即是空》《沉默的羔羊》《七宗罪》《谁又有秘密》等。

(4) 爱情片

爱情片是以表现爱情为核心,并以男女主人公在爱情发生的过程中克服误会、曲折和坎坷等阻力为叙事线索,最终达到理想的大团圆结局或悲剧性离散结局的类型电影。爱情片主要以男女之间的感情纠葛为主线,深入刻画了人与人的内心情感。男女主人公可能要面临感情、年龄、社会等方面的压力、误会和矛盾的曲折,这也正是爱情片的看点。

爱情片是一个源远流长而又永不衰落的电影类型。它的永恒魅力来自人们对纯真爱情的永恒向往。爱情片是以爱情为主要表现题材并以爱情的萌生、发展、波折、磨难直至恋人的大团圆或悲剧性离散结局为叙事线索的类型电影。它们通常以爱情的艺术表现力为主要吸引力,以对爱情的追求和对爱情的阻碍产生的冲突为叙事的主要动力,通过表现爱情的绝对超越性来探讨爱情这一永恒的人类情感和艺术主题。

2.3 影视作品的表现元素

2.3.1 影视作品的照明

影视照明是影视艺术的重要组成部分,也是影视艺术创作中的重要表现手法。

影视照明为影视画面拍摄提供必需的基本光亮度,让观众清晰地看到被摄物体,保证影视画面的质量,达到广播级的技术要求。影视照明还有一个重要的功能就是美化画面,丰富视觉效果,烘托情节气氛,营造画面氛围,揭示和刻画人物心理及形象,突出和升华作品的主题。

在历经世界各国发明先驱以及导演们漫长的实验与实践过程,电影更发展成为复杂精细、独一无二的独立艺术,包含布景场地的层次、人物情绪的反差、结

构焦点的导引等都巧妙地运用了光影的语言。

2.3.2 影视作品的镜头

摄像机的变化是十分重要的,如果一个场景是依靠一系列广角镜头来建构,那么眼睛很快会疲劳。一个好的分镜头脚本和镜头段落会保持摄像机画面、角度的变化,从而在屏幕上展示一个精心策划的画面结构。

(1) 摄像机机位的设计

机位决定镜头的两个主要因素——画幅和角度,画幅和角度是创造构图的首要方法。

构建一个镜头时,通常会缩紧画面或重新结构镜头以除去那些不需要的画面内容和关系不紧密的干扰事物,使观众的眼睛迅速定位在画框之中的重要之处,如图2-1所示的松散构图与紧凑构图。

机位的选择设计的目的之一就是为了构图的合理与完美。机位得当可以消除构图时画面中多余的或不恰当的内容。

(2) 镜头的景别

景别是影视作品中任何一个画面呈现出的被摄体的大小或景物的范围大小。景别由大到小,常见的有远景、全景、中景、近景和特写五种。景别取决于摄像机与被摄主体之间的距离和所使用的镜头焦距的长短两个因素。摄像机与被摄主体之间的距离越远,景别越大;反之,距离越近,景别越小。所使用的镜头焦距越大,景别越小;反之,焦距越小,景别越大。

(3) 镜头的角度

不同角度有助于我们创造画面的纵深感,了解物体和人的三位空间,从富有

松散构图

紧凑构图

图2-1 松散构图与紧凑构图

揭示性的角度来看表演。在拍摄距离、拍摄高度不变的条件下，以被摄体为中心，在同一水平线上围绕被摄体四周选择拍摄点进行拍摄，由此产生的镜头我们称之为正面角度、侧面角度、斜侧面角度、背面角度的镜头。正面、侧面和背面角度的镜头，构图上较平面化，透视感不强，而斜侧面角度的镜头因既有正面又有侧面的视角展现，而具有较强的透视关系，加强纵深感，如图 2-2 所示，主角的正面和侧面特征都有呈现，表现出较强的透视感和纵深感。

（4）摄像机的运动

在现代影视作品中，通常把摄像机当作一位无形的参与者。摄像机不仅提供观察场景的视点，还将观众置于场景之中。

场面调度时，摄像机在空间中 x、y、z 方向的运动将产生推、拉、摇、移、跟、转、升、降等运动镜头。运动镜头把观众带入到动作之中，还能把观众带入到想象的时刻，进入戏剧高潮之中，融入角色的对话之间。

2.3.3　影视作品的剪辑

剪辑通过和谐安排影像来操纵时间，表现特定的含义。剪辑过程是在阐述主题，是总体制作的一个主要创作阶段。

两种不同的剪辑方法：连续性剪辑和蒙太奇剪辑。

连续性剪辑是再现现实的方法；蒙太奇剪辑体现一种抽象的、意念的主题。两种方式需要采取完全不同的方法来获取剪辑所需的影像。

图 2-2　斜前侧角度镜头

2.3.4　影视作品的声音

法国电影符号学与语言学大师梅兹认为电影所提供讯息的各种管道中，声音传播的讯息有时反而比影像来得多。我们所听到的声音会影响到我们对于影像的观感，以不同的音效、音乐搭配同一样的画面，会赋予影像完全不同意义。除上述的提供讯息功能以外，声音还有辅助剧情进行，加强真实感及幻想感，产生情绪，建立时空观，引导观众注意力等其他功能。

2.3.5　影视作品的内容、故事以及戏剧性

影视作品的戏剧性涉及偶然、巧合、骤变等现象。在影视当中所谈的戏剧性，经常是透过两方势力的对峙，意见的对立，造成人物的难处与困境，所形成的一种危机感氛围。戏剧性主要是指在假设的情境当中，人物的思想、感情、意志等透过外在的动作、表情和语言而得以展现。戏剧性通常与冲突相关联，由于冲突所造成的紧张、矛盾与危机感，所以产生所谓戏剧性的变化与发展。

2.3.6　演员的表演

演员的表演也是影视节目非常重要的表现元素之一。演员不是要面对观众而是面对摄影机镜头进行表演。一个好的演员必须在拍摄进行前分析剧本以掌握内容重点，分析人物类型进而塑造角色性格，并且将个人特色与角色进行融合，发挥个人优点、强调人物性格。

2.3.7　影视作品的制作

一个影视作品的制作是在一个团队的互相合作和配合下完成的，就如同一个工业体系的运作，每个阶段都是环环相扣、相辅相成的。无论高成本的片厂制片还是小成本的独立制片，或许有资金多寡、分工精细的差异，但一定都会历经三个阶段：前制（pre-production）、制作（production）、后制（post-production）。虽然可能因为各种不同的因素偏重某个阶段的作业，但是每一部电影在前制时期肯定是由策划剧本、企划书开始，接着进行筹措经费、甄选演员及工作人员、签约、召开各项会议等事务，为即将来临的制作阶段做好准备。进入制作阶段后，从确定通告、排练、美术、场景布置，到实际拍摄时的摄影、灯光、录音工作，都是必经的重要过程。后制阶段则包含了底片的冲印、剪辑、配音、配乐……直至将拷贝送进戏院放映为止。

2.4 影视作品文案概述

影视作品的文案包括影视节目的剧本和影视作品的策划。

影视作品的剧本主要针对影视片，用文字来塑造艺术形象、反映社会生活，为未来的影视剧拍摄提供蓝本，即用文字描写的视像来体现出一部完成片的各个方面。

剧本的内容主要由人物对话和舞台提示组成。舞台提示一般指出人物说话的语气、动作、上下场景或者其他效果变化等。剧本的创作者叫作编剧或者剧作家。

2.4.1 影视作品文案的内涵

影视作品都是影像和文案的双重结合，既不能完全作为纸上的文字而存在，也不能离开文学支持而直接生成影像。文案即剧本，影视作品文案是创意的书面表现，是作品创意和创作意图的文字方案，具体包括对作品画面和声音运用的描述。影视作品文案必须注意声画关系，让声音配合画面来表现，描写声音的那部分文字主要有人物独白、人物之间的对话、旁白或解说等。于是，这也就在非常本质的层面上决定了影视剧本必须具备生活情景和艺术形象的可见性。

影视剧本的可见性主要指：

①造型性。影视艺术通过空间造型来形成它的叙述，编剧必须具备强烈的造型意识，用镜头来讲故事。

②运动性。影视艺术通过画面结构的不断变化、空间场景的持续演进、场面与场面的快速转换来叙述故事，完成信息的层层传递，造成观众心理上的时间幻觉。

③综合性。影视艺术既是艺术和技术的结合又是时间和空间、画面和声音的结合，它借鉴和综合了文学、绘画、雕塑、建筑、音乐、喜剧等各种表现手段和元素来为自己的创作服务。

2.4.2 影视作品文案的形式

剧本，按作品类型，分为话剧剧本、电影剧本、电视剧剧本、短片剧本等类型；按作品题材，分为喜剧、悲剧、历史剧、家庭伦理剧、惊悚剧等类型；按文案呈现方式，分为梗概式和脚本式两种，脚本式又分文学脚本和分镜头脚本两种。下面按文案呈现方式，介绍影视节目剧本的常见应用形式。

（1）梗概式文案

创作人员写的影视作品表现的简略文本就是梗概式的文案，也就是用简略的语言把创意的核心部分表现出来。

梗概式文案是影视作品创意的原始记录，也是剧本文案和故事版的源头。影

视剧的剧情介绍可以算梗概式文案的一种。下面以奥斯卡电影作品《卡萨布兰卡》开篇第一场交代故事背景的剧本作范本来介绍梗概式剧本。

> **范本**
> 　　旋转着的地球仪由远而近进入画面。随着它的转动，画面逐渐活动起来。欧洲各地成群结队的人（缩小了的人形）朝非洲大陆顶端的一点蜂拥而来。
> 　　**讲解员的声音**：第二次世界大战爆发后，法西斯奴役下的欧洲，千万双处于绝境的眼睛望着美国。里斯本成了这些人心目中理想的跳板。但并非人人都能顺当地直接来到里斯本，因此很多人走着艰难困苦、迂回曲折的难民路线。
> 　　随着解说，画面溶入这条路线的活动地图。
> 　　**讲解（继续）**：从巴黎至马赛，横渡地中海至奥兰，然后乘火车——或汽车——或步行——越过非洲边缘，到达法属摩洛哥的卡萨布兰卡。
> 　　卡萨布兰卡的地形图：面临大海，背靠沙漠。
> 　　**讲解**：在这儿，幸运的人——靠钱，或靠势力，或靠运气——获得离境签证，迫不及待地赶往里斯本，再从里斯本去美国。而其他的人，却只能在卡萨布兰卡等待——没完没了地等待。
> 　　讲解结束。迅即出现地形图上的一条街。
> 　　白天——市内。古老的摩尔人区。
> 　　天空衬托下的塔楼、屋顶。远处是迷蒙的天际。
> 　　先是摩尔式建筑的正面。然后出现了狭窄、弯曲、拥挤不堪的土著街区。在炎炎赤日下，这沙漠地带是一派死气沉沉的景象。一切活动都是懒洋洋、慢吞吞、无声无息的……
> 　　忽然，一阵尖锐的警车的警报声打破了沉寂。蒙面纱的妇女尖叫着慌忙躲避，街头小贩、乞丐、顽童急闪进门洞。一辆警车疾驶进画面，在一家老式的廉价的摩尔人旅馆前停下。
>
> 　　　　　　　　　　　　　　　　　　　　　　　（未完待续）
> 　　　　　　　　　　　　　　——译林编辑部《奥斯卡奖电影剧本选》

（2）脚本式文案

　　脚本式文案是借用蒙太奇思维和影视语言来进行的文案写作，有文学脚本式和分镜头脚本式两种基本类型。

　　①文学脚本式。文学脚本式是供制片人或导演阅读的，以画面与解说词合写和画面与解说词分开（"画面描述"和"广告歌和旁白"两列）的两种呈现形式创作的文案。

文学脚本具有的特征：
- 应根据影视作品的特点，写得形象生动，富有视像性；
- 脚本的内容要精炼、简洁；
- 内容必须富有运动感；
- 不仅要表现画面，而且还要反映与画面统一的声音效果，给人以身临其境之感；
- 文字的描述也要给人以节奏感；
- 画面叙述要有时间概念，注意不同画面的长短和节奏配合。

范本 1
雅客维生素糖果影视广告《跑步篇》（30秒）
画面：清晨的城市，朝霞映衬着密集的高楼。
周迅一身运动装束跑过街道。
旁白：本年度最有创意精神的糖果雅克V9诞生。
画面：特写周迅自信的表情。
叠化，周迅的身后出现了两三个尾随者。
路人惊奇地看着他们跑过。
很快变成了几百人的阵容，继续不停地跑着。
旁白：爱吃糖果的人越来越多，越来越多，（周迅边跑边说："知道为什么吗？"）因为两粒雅客V9，就能补充每天所需的九种维生素！
画面：雅客V9的特写。
"9"字的动画色块闪动。
印章中国营养学会验证。
旁白：（周迅手一挥，说着：）"想吃维生素糖果的，就快跟上吧！"
画面：周迅和众人一齐跑着，叠压"雅客V9"的标版。
雅客的标版，字幕：中国奥委会赞助商。
旁白：雅客V9，雅客。

——黎英《影视广告表现技法》

范本 2
梗概：安娜参加完扎克妹妹的生日宴会后离开，与扎克一起漫步，并进到一座美丽的私家花园。
人物分析：
安娜：一个美丽而又有才华的名女人
扎克：一个叨絮不已、优柔寡断的平凡男人

夜外　英国伦敦 Notting Hill

安娜和扎克出门，门关上，屋里传来一阵尖叫声，安娜和扎克回头。

扎克：抱歉，每次我离开时他们总是这么做，这太蠢了，我讨厌他们这样。

安娜与扎克慢慢行走，背景音乐起。

安娜："软蛋"，对吧？

扎克：是头发，那是指的发型。

安娜：为什么她要坐轮椅？

扎克：一年半前，她出了意外。

安娜：不能怀孩子也是因为那次意外吗？

扎克：这个我也不清楚，我觉得他们之间就不能生孩子，似乎是先天性的。

两人沉默，继续漫步。

扎克：你想不想，我家，唔……

安娜：不太方便。

扎克：没关系。

安娜：明天忙吗？

扎克：我以为你明天要走呢？

安娜：是呀。

两人走到一座花园旁的公路上，背景音乐停止。

扎克：这些神秘的花园被街道环绕着，就像小村庄一样。

安娜：我们进去吧。

扎克：不行，栅栏上有尖刺，是私家花园。

两人停在花园门前。

安娜：哦，你们这么守规矩吗？

扎克：我不会，不会，但其他人会，（摇了摇花园的大门）我会随心所欲的做。

（退后两步）好吧，（开始爬花园的大门，但没有成功）妈妈咪呀。

安娜（笑）：你说什么？

扎克：没说什么。

安娜：不，你说了。

扎克：没，我没说。

安娜：你说了，妈妈咪呀。

扎克：没人会这么说，是吗？我是说，除非他们……

安娜：没有什么"除非"，因为有50年没人这么说了，即便在那时，也只有金发小女孩才这么说。

扎克：的确是这样，我们再试试。
扎克再一次爬花园的大门，再一次失败。
扎克：噢，噢，妈妈咪呀。
安娜大笑。
扎克：没错，这是个坏习惯，是个毛病，我要吃药，打针，得治好它。
安娜打手势让扎克让开，向大门走去，自己准备爬过去。
安娜：好了，靠边站。
扎克：这可不是什么好注意，真的很难爬上去，安娜。
安娜开始往上爬。
扎克：安娜，别，这可比……
安娜已经爬了过去。
扎克：看来还真容易。
安娜（进到花园里，打量着花园）：来吧，"软蛋"。
扎克：好吧，好吧，（又开始攀爬花园大门）哦，该死，老天，这真让人不舒服……
（进到花园里，脚被扭了一下，揉着脚）可恶，可恶……
安娜环视着花园，扎克走近她。
扎克：世上还有什么值得如此大费周章……
安娜吻了扎克，插曲起。
扎克：好一座花园（有些自言自语）……
两人在花园里漫步。
走近一长椅，安娜读着椅背上刻的字。
安娜："纪念深爱这花园的琼，永远陪伴着她的约瑟夫"（两人凝视长椅），有些人可以携手走过一生一世。
安娜走到椅子前坐下，扎克在旁边徘徊。
安娜：过来坐。
扎克向椅子走去……

②分镜头脚本式。影视作品的分镜头脚本是我们创作作品必不可少的前期准备内容。分镜头脚本的作用，就好比建筑大厦的蓝图，一是导演执导、摄影师进行拍摄的脚本；二是剪辑师进行后期制作的依据；三是作品长度和经费预算的参考。分镜头脚本也是演员和所有创作人员领会导演意图，理解剧本内容，进行再创作的直接依据。分镜头脚本的主要任务是根据解说词和电视文学脚本来设计相应画面，配置音乐音响，把握片子的节奏和风格等。

影视作品的分镜头脚本，通常采用表格的形式。

■ 画面的写法（表2-1）。

表2-1　分镜头脚本的画面写法

镜号	景别	技巧	时间	画面内容

■ 声音的写法（表2-2）。

表2-2　分镜头脚本的声音写法

广告词和旁白	音响	音乐

■ 分镜头稿本的格式（表2-3）。

表2-3　分镜头稿本的格式

镜号	机号	景别	技巧	时间	画面	解说词	音响	音乐	备注

表格说明：

镜　号：即镜头顺序号，按组成电视画面的镜头先后顺序，用数字标出。它可作为某一镜头的代号。拍摄时不一定按此顺序号拍摄，但编辑时必须按此顺序编辑。

机　号：现场拍摄时，往往是用2~3台摄像机同时进行工作，机号代表这一镜头是由哪一号摄像机拍摄。前后两个镜头分别用两台以上摄像机拍摄时，镜头的组接，就在现场通过特技机将两个镜头进行编辑。单机拍摄就无须标明。

景　别：根据内容需要，情节要求，反映对象的整体或突出局部。一般有远景、全景、中景、近景、特写等景别。

技　巧：是拍摄或剪辑时用到的非一般的拍摄技巧或剪辑技巧。非一般的拍摄技巧指前期拍摄时用到的非固定的各种运动镜头，除了正面拍摄以外的侧面、背面角度，除了平拍之外的仰拍、俯拍等高度；非一般的剪辑技巧指后期剪辑中除了切以外的转场效果，或视频滤镜等。

时　间：是该镜头计划所使用的时间长短，通常以秒（s）为单位。

画　面：采用文字描述影视节目呈现的画面内容，可以不讲究修辞语，通常简洁明了。有时也采用绘画工具绘出画面内容，以展示角色在画面中与其他角色的位置和大小关系等。

解说词：指各种台词，包括对白、独白，还有画面中没有配音的关键字幕，如情节是角色在网上聊天，这时出现的字幕也是解说词。

备　注：用于对各个表格内容作补充说明。

范本：

学生作品——优乐美奶茶分镜脚本（表2-4）

表2-4 优乐美奶茶分镜脚本

序号	景别	技巧	时间/s	画面	音乐	解说
1	全景	右侧面	1	男主角站在河边		
2	特写	叠字幕	0.5	男主角忧郁的表情 叠加字幕："一个人的孤单"		一个人的孤单
3	中景	背面	1	男主角落寞的背影		
4	远近	加速度骑进镜头	2	女主角在林荫小道中快乐地边骑车边喝着优乐美，从远到近，骑出镜头		
5	近景	背面	1	女主角骑车离去的背影		
6	特写		0.5	男主角面部表情	钢琴曲：《蒲公英的约定》中的一部分	
7	全景	外反拍	2	女主角快乐地走近男主角，手里拿着优乐美		
8	中景	跟镜头	2	女主角欢快地从走廊走过，男主角坐在走廊边的阶梯上		
9	中景	内反拍	1	女主角放一杯优乐美奶茶在男主角的手里		
10	特写		1	男主角看了奶茶之后，转头看女主角的脸		
11	特写		0.5	男主角疑惑的脸		
12	特写	叠	0.5	女主角微笑的脸 叠加字幕："两个人的快乐"		两个人的快乐
13	全景		1	男女主角开心地在一起，共喝一杯奶茶		
14	特写	叠	2	两杯优乐美奶茶，出现广告词："优乐美，传递快乐"		优乐美，传递快乐

2.4.3 影视作品文案的写作技巧

影视作品文案可以是根据文学作品改编，也可以请编剧原创。文学作品改编的剧本比较容易完成前期工作，而要从写剧本开始创作影视剧是比较费时间的活儿。要想写好剧本，就必须懂得剧本的基本知识和理论，明白影视节目的语言。写好一个故事，首先要构思好你的故事走向、人物关系、情节高潮、主题思想等。如果是广告作品，则要从商品的诉求点入手表现商品的诉求。

美国好莱坞有一套编剧规律，即开端、设置矛盾、解决矛盾、再设置矛盾、直至结局。中国也有自己的编剧规律：起、承、转、合。

无论哪类节目，选择或写作文案时，要注意主题的设计，要选择主题明确鲜明、丰富多义、新颖独到的主题进行创作和拍摄。

写作技巧要注意以下几点：

①人物的设置不宜过多，性格塑造要鲜明。

②人物的语言要符合剧情，简洁鲜活，经典的语言必将成为影视节目的点睛之笔。

③故事要倾注强烈的情感因素。

④幽默和戏剧化的情节撩人心弦。

2.4.4 影视作品文案的检核

目前中国的影视作品文案审核由国家广电总局执行。编剧在确定好剧本后，可以通过剧组将剧本送到广电总局审核。总局专家组成的审核组将依据《国家广播电影电视总局质量监督检验测试中心（站、实验室）通用要求》，对影视节目的质量进行审核。在审核影视作品文案时，一方面从主题角度，审查是否已经重复或冲突；另一方面从内容角度，审查剧本是否有侵权的话语，是否有黄色不健康情节，是否有危害社会、危害国家的语句或情节等。

小　结

本章主要介绍了影视作品的创意过程、创意方法以及影视作品文案的创作。在影视节目的创意过程中需遵循一些原则，掌握一些方法。影视文案是影视作品的重要的必不可少的组成部分，所以文案的创作尤为重要。掌握影视文案创作的基本方法，能让影视作品的创作和执行更为规范和轻松。

作业与实践

1. 影视作品文案的创意需要注意什么？
2. 针对当前市场上一影视作品的文案，分析其写作技巧。
3. 写一个简单的影视作品策划书。
4. 练习各类影视镜头、景别的拍摄。

影视能成为一门独立的艺术而存在，有其自己的构成原则与构成要素，更有其自身的语法规则，这就是蒙太奇。蒙太奇既是影视的一种技术手段，也是影视的一种艺术手段——影视修辞手法，更是影视节目的一种思维方式。该章从蒙太奇的含义，到蒙太奇的作用、蒙太奇的形成、蒙太奇的形式及与长镜头的联系与区别着手，阐述蒙太奇的相关知识点，并以具体实例多方讲解，使读者对影视的语言艺术——蒙太奇有更深入的了解，实质是对影视从总体的结构和所用修辞手法，到局部的组接技巧和特效等的形成有所认识。

第 3 章

影视的语言艺术——蒙太奇

LINGUISTIC ART OF THE FILM AND TV PROGRAM—MONTAGE

3.1 概述

世界早期的电影《工厂大门》(图3-1a)、《婴儿的早餐》(图3-1b)、《火车进站》(图3-1c)等,都是由一个固定镜头拍摄完成的电影短片。以维尔托夫❶为首的"电影眼睛派"的观点来说,他们认为电影镜头比人的眼光更完美,主张"实况拍摄"的方法,倡导"生活即景"的原则,反对一切虚构和编造。后来,"电影眼睛派"又强调指出,电影真实地纪录现实并不局限于简单地记录生活,电影眼睛应当在保持镜头内容真实的条件下,通过对镜头的选择、剪辑、组接,以及配加字幕等方式赋予生活素材以特定的含义。这就意味着蒙太奇不再只是作为连接镜头的技术手段,而是成为分析概括生活的意识形态工具。

"电影眼睛派"的理论在苏联,乃至全世界都产生了很大的影响,促使人们注意蒙太奇的重要性。作为苏联蒙太奇学派的创始人之一,库里肖夫(1899—1970)的研究成果为蒙太奇电影美学理论的形成奠定了基础(集大成者是爱森斯坦和普多夫金)。他指出"造成电影观众情绪反应的,并不是单个镜头的内容,而是几个画面之间的并列,影片结构的基础来自镜头的组合,即蒙太奇"。这就是电影史上有名的"库里肖夫效应"。

爱森斯坦❷第一次把蒙太奇从电影技巧上升到电影美学的高度。他把辩证法

a.工厂大门图

b.婴儿的早餐图

c.拆墙

图3-1 世界早期的电影

❶ 维尔托夫(1896—1954):原名丹尼斯·考夫曼,苏联纪录片大师,也是著名的"电影眼睛派"的创始人与代表人物。早在1918年时就成为苏维埃最早的新闻纪录片《电影真理报》的编辑和剪辑师,此后他又通过对新闻片的剪辑,制作了最早的历史长片《内战史》。

❷ 爱森斯坦(1898—1948):堪称世界电影发展史上一位里程碑式的人物,无论是电影创作还是电影理论,都取得了极其辉煌的成就。从创作实践来看,爱森斯坦先后拍摄了《罢工》《战舰波将金号》《十月》《总路线》《墨西哥万岁》《亚历山大涅夫斯基》《伊凡雷帝》等多部影片。他的著名影片《战舰波将金号》(1925),被公认为世界电影史上的经典作品,对后来电影艺术的发展产生了重大影响。这部影片曾在两次举办的"世界电影十二部佳作"中排名第一位,同时又在英国《画面与音响》邀请国际知名影评家评选的"世界电影十大佳作"中先后四次入选,充分显示出这部影片在世界电影史上的重要地位。

原则应用到蒙太奇理论中，他在《蒙太奇在1938》一文中指出："两个蒙太奇镜头的对列，不是二数之和，而是二数之积。"❶ 在《单镜头画面之外》一文中，爱森斯坦研究了如何在单镜头画面中通过不同因素的综合来产生对立冲突或达到矛盾的统一。他讲道："总之，蒙太奇——这是冲突。一切艺术的基础永远是冲突。"❷ 爱森斯坦后期进一步从人类思想发展史来研究蒙太奇思维，认为蒙太奇实质是以一般思维的高级阶段——辩证思维为基础的艺术思维，是人类一种先进的艺术思维方法。普多夫金❸ 同爱森斯坦一样，十分强调蒙太奇在电影艺术中的重要地位和作用，强调蒙太奇不仅仅是一种技巧或手段，更是一种艺术方法或修辞手段。他指出："电影艺术的基础是蒙太奇……必须注意：人们往往不是从蒙太奇的本质来全面地解释或理解它的含义。有些人天真地认为，蒙太奇的意义只是单纯地把影片的片断按适当的时间顺序连接起来。"

3.1.1 蒙太奇的含义

蒙太奇原是法语 Montage 的音译，是法国建筑学中的一个名词，原意是构成、装配，最后构成一个整体。影视语言借鉴了这一含义，有组接、构成之意，苏联电影艺术家们借用这个词，将其作为镜头、场面或段落组接的代称，使得蒙太奇成为电影美学中一个十分重要的专用名词。如今，电影与电视等影视作品因为其制作手法和工艺基本相同，原理也基本一致，故而蒙太奇成了所有影视节目的一个专用名词。

蒙太奇的概念，至今都没有一个完整的解释，随着社会的发展，人们对蒙太奇的研究不止，对蒙太奇的理解也在不断变化中。从影视艺术的手段来讲，蒙太奇至少包括以下三个方面：

第一，作为技术手段的蒙太奇，或称叙事蒙太奇。这种蒙太奇是指将时间、空间中断的胶片连接起来，以保持叙事的连贯性，一组镜头可以组合成蒙太奇句子，若干蒙太奇句子或场面可以组合成蒙太奇段落，从而形成连续不断的整部影片。

蒙太奇句子，是指一组镜头经有机组合构成逻辑连贯、富于节奏、含义相对

❶ 爱森斯坦,1985.爱森斯坦论文选集[M].北京:中国电影出版社,349.
❷ 爱森斯坦,1995.外国电影理论文选[M].上海:上海文艺出版社,147.
❸ 普多夫金(1893—1953)：曾于1920年就读于苏联国立电影学校，并在库里肖夫电影工作室从事创作，后来独立创作。他先后执导了多部影片:《脑的功能》(科学片,1925年)、《棋迷》(喜剧片,1925年)、《母亲》(1926年,世界电影史上最重要的作品之一)、《圣彼得堡的末日》《成吉思汗的后代》《苏沃诺夫元帅》《海军上将纳希莫夫》等。他与爱森斯坦最根本的分歧在于他们对蒙太奇的理解和侧重不同,普多夫金更多地强调蒙太奇的叙事功能,侧重于强化观众习以为常的叙事法则,而爱森斯坦则更多地强调蒙太奇的冲突功能,侧重于打破人们长期习惯的叙事法则。

完整的电影片段。一个蒙太奇句子表现一个单位的任务、一个完整的戏剧动作、一个事件的局部或能说明一个具体的问题，是导演组织影片素材、揭示思想、塑造形象的基本单位。一般来说，句子是场面或段落的构成因素，但有时一个含义丰富、具有相对完整的情节内容的长句，就是一个场面或一个小段落。当采用平行或交叉的手法来叙述时，一个蒙太奇句子则可能包含若干场面。

蒙太奇段落，是指影片中由若干蒙太奇句子或场面有机组合成的可以表现相当完整内容的大单元；若干段落即构成一部影片。段落的划分是由情节发展的需要或节奏上的间歇和转换决定的。根据情节的容量可分为大段落和小段落，大段落相当于文学作品的一章，舞台剧的一幕，交响乐的一乐章；小段落相当于文学作品的一节，舞台剧的一场，交响乐的一个乐段。影片的蒙太奇段落与电影文学剧本中的情节的自然段落虽然都是根据情节来划分的，但导演在将剧本的文学形象转化为银幕形象时，可以根据自己对剧本中所反映的生活的理解和银幕形象的特点，从影片的总体结构和节奏出发，将剧本中的场面划分、段落布局重新加以安排，或作某些调整修改，有所冲淡，有所渲染，以强调内容的轻重主次、节奏的张弛徐疾。蒙太奇段落之间具有连续性，节奏上有一定顿歇或转换，同时又给予观众视听感受上和谐统一、连绵不断的完整的生活流程感。一般来说，在戏剧式结构的影片中段落划分比较明显，而在散文式或具有诗的因素的影片中则不太明显。

第二，作为艺术手段的蒙太奇，或称艺术蒙太奇。在这个意义上，蒙太奇是作为一种电影修辞手段，它可以通过镜头、场面、段落的分切与组接，从而对素材进行选择、取舍、修改、加工，并且创造出独特的电影时间和空间，并且通过象征、隐喻和电影节奏、色调等产生强烈的艺术效果，进而创造出电影艺术所独有的叙述方式与结构形式。

第三，作为思维方式的蒙太奇，或称蒙太奇思维。蒙太奇思维作为电影艺术反映现实的独特艺术方法，是此前其他传统艺术所没有的，它是影视艺术独特的形象思维方法，是创作者在想象中形成的连续不断、结构独特、合乎逻辑、节奏准确的画面与声音形象的思维活动。创作者通过这种思维方式来表述影片的内容与思想、塑造人物、描绘场景，形成一个完整的整体。

从一部具体的影视作品来讲蒙太奇，也可以这么理解蒙太奇：

从总体上看，蒙太奇是导演对影片结构的总体安排，包括叙述方式——顺叙、倒叙、插叙、前叙、分叙、复述、夹叙夹议等，叙述角度——主观叙述、客观叙述、主客观交替叙述、多角度叙述等，时空结构——各种时空的组合方式，场景、段落的布局等。蒙太奇是作为影视艺术反映现实的手法——独特的形象思

维方法。每一部影视作品在制作之初，在编剧和导演眼里，整个故事的发生、发展、高潮及结局等的情节早已在大脑中形成；在观众眼里，整个故事发展的前因后果是符合我们的思维习惯的，是合乎逻辑的。

从横向上看，蒙太奇是作为影视节目剪辑的具体技巧和技法，专指镜头画面、声音、字幕及色彩等元素的编排组合的手段，是镜头与镜头间切变、划变、淡变等有技巧和无技巧的具体技法，帮助人们了解影视节目画面与画面的组合关系，画面与声音的组合关系，声音与声音的组合关系以及以上三种组合关系所产生的意义与作用。

从纵向上看，作为影视节目的基本结构手段和叙述方法，蒙太奇是就影视节目中某一镜头、某一场景、某一段落而言，相当于文学作品的语法修辞艺术。它包括对镜头的运用和处理（如景别、拍摄角度、拍摄方向、拍摄方式、镜头长度等），镜头的分切与组接，场面、段落的组接与转换等。

无论采用哪种理解方式，我们务必懂得蒙太奇是影视艺术非常重要且最难理解的一个专用名词，也是任何影视创作者的一项基本技能，无论何时都不得不谈及的。

3.1.2　蒙太奇的原理

蒙太奇手段的创造来源于人类的生活和经验。其依据就像人们在日常生活中，随时随地观察事物现象，认识事物的思维活动一样，选取不同的视点，得以细致、完整的印象，不同的只是将大脑接收的信息反映在电影、电视、手机、网络或各种电子娱乐器等媒体上，可供他人分享你的思维。这种反映是感性的、艺术的，而不是哲思理念。这样蒙太奇必须满足以下原理：

（1）符合人们视觉感受的规律

人的眼睛的运动往往不是以某一速度固定不变的，人们观察事物的动与静、明与暗、快与慢等节奏的变化往往引起人们内心心理情感的变化，或平缓，或激动，或惊讶……目光变换的节奏往往会随之变化。影视中的镜头调度及场面转换的节奏，即蒙太奇节奏，正是基于人们的这种视觉感受的基本规律而形成的。影视节目中的其他元素，如大到节目的结构、段落，小到具体镜头的景别、色彩、明暗、构图、镜头内容等，必须符合人们的视觉心理（除非另类，需要特别表现的情况下可以打破这种视觉心理），即通过摄像机镜头看到的内容，应该基本等于人眼所见，否则所拍镜头就叫穿帮镜头。

（2）符合人们思想活动中联想的习惯

人们观察事物的视觉感受决定了影视节目的节奏，观察事物的发生、发展及各种关联性，就是蒙太奇思维的把握。由前一个画面内容的展现而想到的内容应

该在下一个画面中呈现给观众，要么按实际内容呈现，要么用比喻、象征、对比、交叉等手法展现，影视节目的这种编排正是从人类这种自然联想活动中产生的。

(3) 符合艺术对生活进行反映的要求

和文学作品一样，影视作为一门艺术，对生活的反映，必须进行必要的选择和提炼，通过强调典型细节和省略琐碎枝节，才能达到高度概括的目的。普多夫金说："蒙太奇的重要意义就在于这种去粗取精的可能性。"

3.1.3 蒙太奇的艺术功能

从无声电影时期的视觉蒙太奇，到有声时期的视听蒙太奇技巧，无论是复杂的电影场面的调度还是移动摄影（像）的运用，视听觉结合的蒙太奇组合使影视节目更加新奇并神化，蒙太奇已然发展成了一种再现生活、反映现实，揭示生活中各种现象的内在联系和表达创作者的思想的艺术表现方法，其艺术功能表现在以下几个方面：

(1) 选择与取舍、概括与集中

通过镜头、场面、段落的分切与组接，可以对素材进行选择和取舍，选取并保留主要的、本质的部分，省略并删节烦琐的、多余的部分；可以突出重点，强调具有特征的富有表现力的细节，使内容表现主次分明，繁简得体，隐显适度，达到高度的概括和集中。

(2) 引导观众的注意力，激发观众的联想

由于每个镜头只表现一定的内容，组接有一定的顺序，就是严格规范和引导着观众的注意力，影响观众的情绪和心理，激发观众的联想，启迪观众的思考。不仅帮助观众理解影片内容，而且引导观众积极参加共同创作。

(3) 创造独特的电影时间和空间

运用蒙太奇的方法对现实生活的时间和空间进行剪裁、组织、加工、改造，使之成为独特的艺术元素——电影时间和电影空间。使电影时空在表现领域上极为广阔，在剪裁取舍上异常灵活，在转换上分外自由，在组接上可以多样，从而创作出不同的叙述方式和结构形式以反映丰富多彩的现实生活。

(4) 形成不同的节奏

蒙太奇是形成影片节奏的重要手段，它将内部节奏和外部节奏、视觉节奏和听觉节奏有机组合以体现剧情发展的脉动，使影片的节奏丰富多变、生动自然而又和谐统一，产生强烈的艺术感染力。

(5) 组织、综合各种元素

通过蒙太奇将电影艺术的各种元素（表演、摄影、造型、声音、场景、道具

等），视觉元素（人、景、物、光、色、构图、特效等）和听觉元素（人声、自然音响、音乐）融合为运动的、连续不断的、统一完整的声画结合的银幕形象。

（6）表达寓意，创造意境

镜头的分切和组合，声画的有机组合、相互作用等，可以产生新的含义，即产生单个的镜头、单独的画面或声音本身所不具有的思想含义，可以形象地表达抽象的概念和作者的寓意，或创造出特定的艺术意境。蒙太奇最终的目的就是创造意境，产生艺术组接功能，方便观众了解、喜爱剧情！

3.2 蒙太奇的形成

蒙太奇理论的形成与苏联蒙太奇学派有着直接的关系。但其实最早使用蒙太奇的是世界上第一位电影艺术家——法国导演梅里爱，他无意间发现了摄影机的"停机再拍"功能，在一次拍片过程中，摄影机突然出现故障，等机器修好时，原来的公共马车竟然变成了一辆运灵柩的马车，类似于魔术的效果。从此他将魔术与电影结合，利用这个特技摄影方法，他完成了复杂的魔术，给观众带来了更多的新鲜感。例如，1896年10月他拍摄的《贵妇人的失踪》，坐在椅子上的贵妇人瞬间消失，全无踪影，让观众百思不得其解。后来他又拍摄了《浮士德与玛格丽特》等影片，使贵妇人进一步变成了魔鬼、花瓶或者花束，让观众越来越喜欢电影的神秘。梅里爱当时将自己的摄影机称为"魔术箱"，"停机再拍"功能也只被视为特技摄影，而非蒙太奇。后来，"美国电影之父"格里菲斯导演的《陶丽历险记》，首次使用"闪回"镜头，将现实与回忆交织在一起，拓展了电影的表现时空，造成了倒叙或插叙的艺术效果。后来他又运用了"平行蒙太奇"拍摄了《冷落的别墅》，将同时发生的事交替切入，形成了"最后一分钟营救"❶的雏形。

❶ 摘自《电影艺术导论》"最后一分钟营救"即平行蒙太奇。在1916年的《党同伐异》(*Intolerance*)中，大卫·格里菲斯将发生在不同地点的平行动作交替切入，摆脱实际时间的束缚，打破传统戏剧叙述原则，创造真正符合电影艺术规律的叙事时空。

它作为加强节奏与悬念的电影表现模式，给电影的时间和空间带来了最大的营救。

格里菲斯首先把他喜爱的狄更斯小说的叙事手法拿进电影，创造出后来被称为格里菲斯的最后一分钟营救（Griffith's last minute rescue）的平行剪辑手法。他在影片 *The Fatal Hour* (1908) 里第一次采用了平行剪辑的手法在高潮段落营造紧张感（当时的业内报纸称此技术为 alternate scenes，也叫 switch-back 或者 cut-back）。此后格里菲斯很快将平行剪辑的技巧发展到普通的叙事，而不仅仅是最后高潮的段落。他也让不止两条线索平行进行。到1909年的 *A Corner in Wheat*，故事取材于 Frank Norris 的两部小说，故事也同时在三个地点平行进行，乡下麦田穷苦农民的生活，面包店的生意，和股票经纪人的办公室，而且三个故事线里的人物和情节完全没有交叠。通过对穷人和富人的平行剪辑，不仅能看到后来格里菲斯名作《党同伐异》的影子，也能看到对蒙太奇技术的启发。

3.2.1 镜头组

当导演把若干镜头有机地组合起来，也就是按画面语言的语法规则将两个或两个以上的镜头组合起来成为一个镜头组时，就可以像一句话那样，表达一个完整的意思，我们称这个镜头组为一个蒙太奇句子。如果将镜头组比作文学作品中的句子的话，这里各时空下的紧临的两个或两个以上的镜头就等于句子里的词。整个影视节目就是由这些句子先形成段落，再形成章节，最后形成节目整体。

（1）镜头组的特征

①由若干镜头组成。从上面的概念我们知道，任何一个镜头组（或蒙太奇句子）都是由若干镜头组合而成。这"若干镜头"包括同一时空拍摄的镜头，也包括不同时空拍摄的镜头。将这两种时空拍摄的镜头合理组接，就组成了具有一定意义的镜头组。

②能够表达一段较完整的意思。从内容上讲，任何一个镜头组已经具有较完整的意思，能够表达出同一场景或不同场景、同一时间或不同时间下发生的相关联的一个事件的起因、发生、发展、高潮、结局等一个小小的细节问题，或者是开场白，环境介绍等。

（2）镜头组的作用

①镜头组所表达的意念大大超过构成镜头组的每个单镜头所代表的意念，甚至超过各个镜头所表达意念的总和，用公式简单的表示就是：1+1>2。也就是说镜头组会产生新的含义，起到单个镜头不能拥有的作用。

②将镜头组中的一组镜头作不同的排列组合，各组镜头所表达的意念也不相同，也就是镜头组合顺序不同，会产生不同的效果。这在蒙太奇概述中已有讲述，这里不再赘述。

③镜头组构成了屏幕上的时间和空间。导演通过多个镜头组在屏幕上的呈现，表达同一时空或不同时空的事件，让观众去欣赏、去思考或身临其境去感受，达到导演的目的。

④若干个镜头组连接在一起构成一个场景的镜头，几个场景的镜头组接构成影视节目段落，最终段落与段落构成影视节目整体。

3.2.2 镜头组接

（1）含义

镜头组接是指把一个个镜头按一定的顺序并使用一定的方法、技巧连接起来。镜头组接是一个动词，是镜头连接的动作，而镜头组是一个名词，是已经组

接好后形成的结果。单个镜头的存在毫无意义，但通过镜头的组接，通过有技巧、无技巧的组接方式的使用，可以使影视节目表达出导演或制片人所想要的各种不同类型、不同思想的艺术作品，单纯地呈现给观众的同时，也让观众理解导演的思想动态和思想境界。

（2）目的

镜头组接的目的是：

①建立系统，通过影视节目的语言规则，将镜头构成银屏上特殊的视听觉符号系统。

②增加影视节目的艺术感染力，尤其是特殊效果的有技巧组接，可以使作品成为一个呈现事实、交流思想、表达感情的整体。

3.3 蒙太奇的功能

苏联蒙太奇电影美学派库里肖夫、爱森斯坦、普多夫金等人对蒙太奇手法进行了深入的实践探索和经验总结，并对蒙太奇思维进行了理论概括，甚至将蒙太奇作为一种哲学来看待，这可以说是电影美学上的重大突破。爱森斯坦认为蒙太奇是合乎逻辑、条理连贯的叙述，是充满感情，激动人心的表现。

3.3.1 蒙太奇的地位和构成作用

蒙太奇是电影反映现实的独特的结构方法，是电影艺术的基本表现手段，是电影美学的重要元素，形成电影艺术的特性之一。它贯穿在电影创作的全部过程中：始于电影剧本的创作构思，完成于影片的最后剪辑和声画合成。既包括创作过程，也包括技术过程。在每一阶段都体现着导演的蒙太奇思维。它渗透在导演的全部创作中。导演在处理全片的蒙太奇时，要使思想与形象、形式与内容、局部与整体、主观与客观诸方面达到辩证的有机统一。

蒙太奇的构成作用是指将若干个镜头经过组接能表达一个完整的意思，并产生比每个镜头单独存在时更丰富的意义，也就是爱森斯坦提出的"1+1>2"基本理论，这是蒙太奇最基本的作用。我们知道，文学作品中，字与字构成词，词与词构成句，句与句构成段，段与段构成章，章与章构成篇……在影视作品中，两个镜头构成词，两个以上镜头可以构成蒙太奇句子，多个蒙太奇句子构成场景，场景与场景构成影片段落或整个影视作品。明确地讲就是，通过蒙太奇的组接，人们头脑中任何想得到的形象，都可以通过银屏呈现。

3.3.2 创造时空作用

电影、电视中假定性的时间和空间既有时间与空间的压缩，也有时间与空间的延伸。银幕时空和自然时空有着惊人的相似，又有着千差万别的区别。银幕时空可以是早在几千万年前的古代所发生的事件，也可以是远在几千万年后的未来发生的事件，更可以是虚无缥缈的幻想时空。无论何种时空，我们的导演大师们都可以通过蒙太奇手法巧妙地运用各种时空，要么同一时空再现，要么不同时空穿叉……真正能驾驭银幕时空的导演才是好导演。

3.3.3 声音和画面结合作用

蒙太奇能使声音与画面有机地结合，相互作用构成特殊的声画结合的形象，产生新的含义，从而更深刻、更生动地揭示与刻画人物的内心活动。声画结合的形式是多种多样的，主要形式有：

（1）声画同步

声画同步就是影视术语中的同期声（也称同步声），表示与画面相关空间，无论画内空间还是画外空间内声源的自然属性保持一致，与声源的时空关系保持同步的声音，即声音和画面的时空一致、统一。用我们自己的话讲，就是画面中的角色，无论主角还是配角，观众可以清楚地看到和听到画面中角色说话时的表情和音调、音高、音色等。例如，画面中人物间的对白，画面中做主角或配角的炮弹爆炸时出现的爆炸声，是声画同步的典型，它使画面显得真实、自然，是影片中最常用的声音处理手法。

（2）声画分立

声画分立是指画面内无声源，传来声音与画面形成分立，制造出一种联想的情景。如独白或旁白，是由演员对回忆的事件的描述或想到要发生的事件的叙述；还有些场景是声音先出或滞后，以致与画面不同步，这种声画关系通常是声音具有寓意性，从而深化影视节目的主题，渲染情绪、表达气氛、调节节奏等。这种声画关系又有三种表现形式，声画同步、先声后画、先画后声，在第六章影视作品后期剪辑一章的"利用声音转场"中再详细讲述。

（3）声画对比

声画对比又称声画对立，指声音和画面同时出现，但声源不是画面角色，而是其他相关的角色在其他场景所发出的声音。例如，画面是乞丐在路上讨饭的情景，而声音却是酒楼猜拳行令的声音，声音与画面形成强烈对比。如影片《教父3》讲述阿尔·帕西诺饰演的迈克此时已步入老年，他想将家族事业从黑道漂白，

向欧洲的大企业和上流社会发展，并准备安享晚年，不料发现白道的斗争跟黑道一样激烈，最后仍不得不用暴力手段解决纷争。影片最后有一段落，柯里昂携妻女正在戏院看儿子托尼的歌剧，期间插入即将继位的侄子文森特派人暗杀特鲁西及其追随者的画面，背景音乐仍然还是歌剧的音乐，而画面和台词却是暗杀者的对白，形成对比，表现柯里昂家族的狠与准。戏曲版《红楼梦》中，林黛玉临终前焚稿的一场戏中，传来的却是贾宝玉和薛宝钗结婚大典的音乐，画面的沉重哀痛与音乐的欢乐喜庆形成了强烈的对立，增强了悲剧的气氛。

3.4 蒙太奇的表现形式

按照蒙太奇含义的第二种理解，蒙太奇是影视作品的蒙太奇结构和叙事手法，简称蒙太奇手法（蒙太奇表现形式）。蒙太奇表现形式常见的有叙事性蒙太奇与表现性蒙太奇两种，和文学作品中叙述与表现相对应。蒙太奇的表现形式可以产生于单独的一个镜头中，称为镜头内部蒙太奇，也可以产生于镜头与镜头之间，或场景之间，或段落与段落之间，以至于就整个影视作品而言，都可以谈蒙太奇表现形式。

3.4.1 叙事蒙太奇

叙事蒙太奇又称叙述蒙太奇，以交代情节、展示事件为主旨的一种蒙太奇类型。叙事蒙太奇按照情节发展的时间流程、逻辑顺序、因果关系来分切组合镜头、场面和段落，表现动作的连贯，推动情节的发展，引导观众理解剧情。其优点是：脉络清楚、逻辑连贯、明白易懂，即顺叙、倒叙或插叙等，导演交代事件条理分明，观众理解剧情比较容易。

叙事蒙太奇常见的有连续式、平行式、交叉式、积累式、重复式、叫板式等几种，是叙述事件，帮助剧情展开，帮助观众分析剧情、理解剧情的蒙太奇形式。

（1）连续式蒙太奇

连续式蒙太奇是指影视作品的故事情节以一条情节线索或一个连贯动作的连续出现为主要内容展开叙述，镜头的连接以情节和动作的连贯性和逻辑上的因果关系为依据，按事件发展的时间顺序连接的镜头。这种蒙太奇形式叙述的线索单一，有头有尾，脉络清楚，层次分明，容易被观众所理解和接受。例如：

镜头 1　张三在写字台前看书，听到敲门声后便向门口看去。

镜头 2　李四站在门外，敲门，等待张三来开门。

镜头 3　张三走来开门，李四进门，与张三一起往屋里走。

这种连续的蒙太奇，色彩变化较少，创造性较少。又如福建南孚有限公司的南孚电池电视广告近年来都是以孩子在玩遥控车，遥控车突然停止，以为没电了，孩子拔下电池要扔，妈妈出场了，站起对孩子说："别扔，还能接着用呐。"这种因果关系的再现，交代了电池的作用及特点——"六倍聚能环，遥控车用过之后其他的电器还能用"。

后来换成学戏的奶奶，收音机突然没电了，是要新南孚还是旧南孚，京剧腔调强调"大材小用！"并吸引观众无意识注意，起到了较好的广告效果。

（2）平行式蒙太奇

平行式蒙太奇又称并列蒙太奇，是指影视作品以两条或两条以上不同时空、同时异地或同时同地的情节线索并列表现、分头叙述而统一在一个完整的情节结构中，或几个表面上毫无联系的情节或事件，互相穿插交错表现而统一在共同的主题中。平行蒙太奇注重情节的统一，主题的一致，剧情或事件的内在联系。

1981年由卡洛尔·赖斯执导的根据同名小说改编的《法国中尉的女人》，荣获1981年第54届奥斯卡电影奖最佳改编剧本、最佳女演员、最佳剪辑、最佳艺术指导、最佳服装设计等多项提名，是一部戏中戏的套层结构的电影，也是一部典型的平行式蒙太奇结构的电影。影片由两条线索构成，一条线索是明线，讲述一百多年前维多利亚时代迈克扮演的查尔斯和安娜扮演的萨拉（被小镇人称谓的法国中尉的女人）的情感生活；另一条线索是暗线，讲述戏外查尔斯和萨拉的扮演者迈克和安娜的情感生活。不知是否是拍戏的需要，在拍摄之余，他们过着情侣一般的生活，但他们都各自拥有各自的家庭。电影的真正扮演者分别是杰里米·艾恩斯和梅丽尔·斯特里普。影片这两条线索的实质是以情感为主线展开，维多利亚时代的情感是查尔斯和萨拉由分到合展开，而两个演员迈克和安娜的情感是由合到分展开，直到最后，迈克与安娜似乎还是向往传统的爱情，灵与肉结合的爱情，以至于最终看到安娜离开时，迈克喊出了"萨拉"，而非"安娜"。这种蒙太奇形式的优点是：可以使两个或两个以上的事件起到互相烘托、互相补充的作用。

近年来，平行式蒙太奇结构的电影不断涌现，如殷国君导演的《麻辣甜心》，陈国辉、夏永康导演的《全城热恋》，王小帅导演的《无人驾驶》等，都是几条线索同时不同地或同地不同时的展开讲述，是一种比较容易表现和理解的蒙太奇形式。

（3）交叉蒙太奇

交叉蒙太奇也称交替蒙太奇，是指两个以上的同时的、平等的动作和场景交替表现，其中一条线索的发展往往影响或决定另一条或数条线索的发展、互相依存、彼此促进，最后几条线索汇合在一起。这种手法能构成紧张的气氛和强烈的节奏感，加强矛盾冲突的尖锐性，造成惊险的戏剧效果。

交叉蒙太奇是从平行蒙太奇分离出来的一种蒙太奇形式，它们最大区别是平行蒙太奇的几条线索并列展开而不相互影响，而交叉蒙太奇是几条线索展开的同时相互影响、彼此促进。2006年，内地"70后"新锐导演宁浩执导的《疯狂的石头》是一部典型的交叉蒙太奇形式的电影。该电影采用四川方言，剧情简单，容易理解，完全本土化，好似发生在我们身边。它的最大卖点是具有强烈的幽默感，是一部现代喜剧，故事由一块在厕所里发现的价值不菲的翡翠而起。片中重庆某濒临倒闭的工艺品厂在推翻旧厂房时发现了一块价值连城的翡翠，为经济效益搞了一个展览，希望卖出天价以改善几个月发不出工资的局面。不料连晋饰演的国际大盗麦克，和以刘烨饰演的道哥为首的小偷三人帮都盯上了翡翠，通过各自不同的"专业技能"一步步向翡翠逼近。他们在相互拆台的同时，又要共同面对郭涛饰演的工艺品厂保卫科长包世宏这一最大的障碍。在经过一系列明争暗斗的较量及真假翡翠的交换之后，两拨贼被彻底的黑色幽默了一把。厂方护石头，国际大盗和小偷的偷石头，再加之谢千里的儿子谢小盟的掺和，换翡翠让剧情发展高潮迭起，更是变换迷奇，最终使黑白两道形成的几条线索完全交叉上演并互相制约，所有情节线交叉进行，上一情节影响下一情节，环环相扣，使剧情完美展现于交叉缜密的思路中。通过这部电影的分析，我们能很容易的理解交叉式蒙太奇的特点及作用。另外，还有很多谍战类电视剧采用交叉式蒙太奇手法展开故事情节，或在某个段落上使用到交叉式蒙太奇，如改编自作家龙一的同名短篇小说《潜伏》。

（4）重复式蒙太奇

重复式蒙太奇又称复现式蒙太奇，是指影视节目中代表一定寓意的镜头或场面在关键时刻反复出现，造成强调、对比、呼应、渲染等艺术效果。构成影视节目的各种元素如人物、景物、场景、道具、动作和对白以及音乐、音响、光影、色彩等，在后面重复出现，表现出前呼后应，反复强调的效果，更可使影片内涵由浅入深，意境由淡而浓，从而增加艺术感染力。很多影视剧开片的空镜头在后续剧集中都重复出现，强调环境或烘托气氛，尤其在一些专题片中，视频资料常被重复使用，强调其重要性。

视听形象的重复，可以使影视节目结构更加完整，并产生节奏感。但要注意，每次重复一般都要在内容与形式上有所增减，即注意重复中的变化。如近年深受青年们喜爱的青春喜剧《爱情公寓》各部中，基本上每一集都会出现各个角度拍摄的爱情公寓的画面，强调公寓的外观和环境，更表现出每天的故事就是发生在这栋普通公寓，让人情不自禁地佩服编剧的文学水平以及观察生活的洞察力。无变化的重复也会造成单调乏味、令人厌倦的感觉，就像钟摆一样重复一个节奏，会产生一种沉闷和窒息的气氛。

重复蒙太奇的运用有时也可以起到喜剧性的效果，制造和引发笑料。如美国影片《摩登时代》中反映工人们劳作的一场戏，卓别林所饰演的夏尔洛一再重复工人拧螺丝的机械动作，竟然把同事衣服上的纽扣也当做螺丝去拧啊拧啊，从而制造了笑料，取得了喜剧效果，同时嘲讽了美国上层社会将人同化为机器的残酷现实，让人在笑声中落泪。

（5）积累式蒙太奇

把从内容到性质相同而主体形象和相异的画面，按照动作和造型特征的不同，用不同的长度，剪接成一组具有紧张或扩展的场面，以营造出强烈的气氛和节奏的蒙太奇片断，就叫积累式蒙太奇。例如，在不少的战争影视剧中，总会连续给出备战代发的飞机、大炮、机关枪等武器的画面，它们反复交替地组接起来，造成即将大规模地攻打敌人的气氛；而反复出现的各种武器或不同人物应战的镜头画面，又反映出战场的现况；战争激烈与否，又由不同主体给予镜头画面的多少和时间的长短决定。又如一些广告，也常用积累式蒙太奇，反复使用不同主体的同一动作或相似动作，以最终实现产品的效果。如一则HP（惠普）广告（照相篇），第一个镜头为集体照相，之后每一个人物被特写脸部，照片被揭下，形成一个面具，还互相交换。之后的镜头中，每一个场景的人们都被拍照并传递给下一个人物或镜框拉大，框进更多人物。几个场景的积累，表现HP的打印机、相机都是非常棒的产品。又如美国早期的iPhone广告，创意截取不同电影中用到iPhone的镜头，包括动画片，每一个角色都是拿着话筒，呼着"Hello"，十几个镜头，不同主体，不同语调，最终积累表现iPhone的牌子硬，大家都在使用iPhone的效果："别人都在用，你咋不用呢？"

（6）叫板式蒙太奇

这种蒙太奇形式是指那些组接时遇到这种情况：上一个镜头说到某人、某物或某事，下一个镜头跟着就出现这个人或物或事件的发生现场等，是影视语言中"说曹操，曹操到"。组接采用的形式除了在下一个镜头画面中角色以台词"说曹操，曹操到"开始作剪接点进行组接外，很多影视作品还采用自然切到提到角色的画面，交代"曹操"正以某神情做着某事来表现。这种蒙太奇形式能收到承上启下、前呼后应、转换自然、紧凑明快的良好效果。《奥黛丽·赫本的故事》开片第一个场景，就采用叫板式蒙太奇。拍摄现场，粉丝们不断地喊着"奥黛丽"，最终一个清晰而响亮的"奥黛丽"，将观众带回儿时妈妈寻找奥黛丽的时空，先声后画，跟随喊声，出现奥黛丽妈妈，再切换到偷偷趴在桌下的奥黛丽。

连续式蒙太奇、平行式蒙太奇和交叉式蒙太奇是与影视节目结构或叙事线索

相关的蒙太奇形式，要求对作品整体把握，而重复式蒙太奇、积累式蒙太奇和叫板式蒙太奇是就影视节目某个或某几个场景或段落使用的，对节目本身在叙事时，起到提醒、补充、点缀、烘托等艺术化叙事的作用，因而归结为叙事性蒙太奇。

3.4.2 表现蒙太奇

表现蒙太奇是以加强艺术表现力和情绪感染力为主旨的一种蒙太奇类型，它以镜头的对列为基础，通过相连或相叠镜头在形式上或内容上相互对照、冲击，从而产生一种单独镜头本身不具有或更为丰富的含义，以表达某种情感、情绪、心理或思想，给观众造成强烈的印象。其美学作用在于激发观众的联想，启迪观众思考。它的目的不是叙事，而是表达情绪，表现寓意，揭示含义。

（1）对比式蒙太奇

对比式蒙太奇又称对照式蒙太奇，是内容上如生与死、贫与富、苦与乐、高尚与卑下、胜利与失败等的镜头，形式上如表现景别的大小、角度的俯仰、光线的明暗、色彩的冷暖和浓淡、声音的强弱、动与静等镜头或场面或段落，组接在一起，强烈对比，产生相互对照、相互冲突的作用，利用它们之间的冲突因素造成强烈对比，以强化所表现的内容、情绪和思想的蒙太奇形式。这种蒙太奇形式的优点是会产生互相衬托、互相比较、互相强化的作用。对比蒙太奇在默片时代使用较多，有声时代以后，则更多地加入声画的对比。例如，上一镜头是穿着体面的胖子在吃喝，而下一镜头是衣着破烂的瘦子在乞讨，或者画面是饭桌上猜酒划拳的一堆人，而声音却是乞讨的叫声，形成强烈的贫富对比。使用对比式蒙太奇可以形成画面与画面、声音与画面、声音与声音的对比，展示它们之间的某种特殊关系，以表现导演某种强烈的或抒情或示意或提醒的意图。还有一些广告，尤其是化妆品广告，立案创意中常对一个角色左右脸进行使用化妆品前后的对比，同一张脸部暗与白的对比，表现化妆品的功效。

（2）隐喻式蒙太奇

隐喻式蒙太奇是一种独特的电影比喻，通过镜头或场面的对列或交替表现进行类比，含蓄而形象地表达创作者的某种寓意或事件的某种情绪色彩。它往往是将类比的不同事物之间的具有某种相类似的特征突现出来，以引起观众的联想，领会导演的寓意和领略事件的情绪色彩，从而深化并丰富事件的形象。换句话说，将外在相同而实质不同的两个事物或完全不同的两个事物在感觉、效果、品质等方面加以并列，以此喻彼的方式传达画面信息，故又称为比拟式或类比式。这种蒙太奇形式不仅用于影视节目中，如用流水的画面，暗示光阴似箭、时光流逝等。也用于一些高级商品的影视广告，如韩国的化妆品广告常用享受大自然美

丽花草带来的清新畅快的感觉来比喻化妆品的品质。德芙巧克力广告总是以它丝滑的感觉立意，多年来，德芙巧克力的电视广告，无论是萨克斯篇、穿衣服篇、阅读篇、橱窗篇，还是明信片篇等，都是在表现吃下德芙后那种丝滑的感觉就如同听萨克斯、穿漂亮衣服、读到好书、戴珍贵首饰等的感觉，清新、舒服、顺畅……新的丸美广告也开始用丝滑的感觉比喻它的效果。

（3）象征式蒙太奇

与隐喻式相近，象征式蒙太奇是将一具体事物与另一事物并列起来，用具体的事物比喻抽象的概念，通常按照剧情的发展和情节的需要，利用景物镜头含蓄而形象地表达影视节目的主题和人物的思想活动。不同内容的景物镜头和构图相似的画面，能烘托、比喻、升华人物形象或主题思想。运用得当，将具有强烈的情绪感染力和形象表现力，产生奇妙独特的艺术效果。如康美药业广告MV《康美之恋》，是为广东康美药业制作的音乐电视，由广东康美药业股份有限公司投资300余万元制作，在央视《著名企业音乐电视展播》中播出。《康美之恋》MV剧组汇聚了国内一流的创作人才，摄制团队人数达100多人，演员达300多人，拍摄过程耗时半个多月，剧中场景来自桂林阳朔世外桃源、遇龙河、浪石滩、相公山等著名景区。

《康美之恋》由影视演员李冰冰、任泉主演，由著名作曲家王晓锋与著名导演童年全力打造，歌手谭晶演唱片中歌曲。作品风格优雅、情深意长，美妙动听的歌曲诉说着创业的信念与情怀，李冰冰与任泉在桂林神奇秀丽的山水间倾情演绎相互爱恋、共同创业的感人故事，故事据说是以康美药业公司老板及老板娘当年创业的故事为原型，《康美之恋》用老板与老板娘的爱情，比喻他们对康美药业的爱。

《康美之恋》应用了许多几乎已成为公式的隐喻镜头，如红旗象征革命，青松象征英雄的不屈不挠，冰河解冻象征春天或新生，鲜花象征美好幸福，将女人比作水，用急流、瀑布等象征女人的心慌意乱、烦躁易怒等情绪。《康美之恋》一反药品广告的单调乏味，整个广告片比喻得当，优美动人。

（4）心理蒙太奇

通过镜头组接的精心安排或音画的有机结合，直接而生动地展示出人物的心理活动或精神状态，如梦境、幻觉、想象、遐想、思索、闪念、回忆甚至潜意识活动，这种构成方法就是心理蒙太奇或梦幻蒙太奇，是人物心理的造型表现，是电影中心理描写的重要手段。心理蒙太奇的特点是画面和声音的片断性，叙述的不连续性，节奏的跳跃性，多用对列、交叉、穿插的手法表现。如

《康美之恋》歌词
一条路海角天涯
两颗心相依相伴
风吹不走誓言
雨打不湿浪漫
意济苍生苦与痛
情牵天下喜与乐

一条路千山万水
两颗星无怨无悔
风吹不走誓言
雨打不湿浪漫
意济苍生苦与痛
情牵天下喜与乐

明月清风相思
丽日百草也多情
两颗心长相伴
你我写下爱的神话

明月清风相思
丽日百草也多情
康美情长相恋
你我写下爱的神话

今，在现代影视节目中心理蒙太奇使用较多，尤其是好莱坞大片中，使用特效或动画表现一些想象或潜意识的活动，似乎成了家常便饭，有的似乎是评优的标准，《阿凡达》《盗梦空间》《爱丽丝梦游仙境》等很多影片中都有使用心理蒙太奇的场景或段落。好莱坞电影《未知死亡》中，失忆的阿米尔，时常忘事，又时常能想起点滴过去事情，但线索太短，以至于他总是与自己抗争，导演用阿米尔的叠加画面表现阿米尔依稀的记忆和痛苦的心理。"多喜爱"的床上用品的影视广告中，代言人在选购"多喜爱"的床上用品时居然舒服地睡着了，以至于被服务员从梦中叫醒，这里的梦境完全用画面表现，而非文学中的一个词。再如可口可乐广告的"生产篇"，在男主角将币投进自动售货机，想象着可乐的整个生产过程，这里完全用动画展现其流程，最后生产好的罐装可乐从售货机的出货口滑出。有了动画元素和特效元素后，心理蒙太奇能表现各种心理作用的镜头，实拍不易实现的情况下可以采用动画表现，或者使用特效的方式呈现，这样更能将想象的镜头与现实结合，上至宏观世界，下达微观世界，只要能想象到的都能表达给观众，使观众更易于接受。

(5) 色彩蒙太奇

色彩蒙太奇源于画面蒙太奇，就蒙太奇这一词的内涵而言是完全一致的，所不同的是一个讲的是画面，另一个讲的是色彩。色彩蒙太奇，就是依据故事情节的发展，并根据观众注意力和关心的程序，把镜头逐一按照画面中的各种彩色合乎逻辑地、有节奏地连接起来，使观众得到一个明确、生动的彩色印象或感觉，从而使人们正确了解一件事情的发展并与其共鸣的一种技巧。不同的画面色彩，代表不同的心理暗示或联想。对于颜色的物质性印象，大致由冷暖两个色系产生。波长长的红色光、橙色光、黄色光，本身有暖和感，以此光照射到任何物体上都会有暖和感。相反，波长短的紫色光、蓝色光、绿色光，有寒冷的感觉。冷色与暖色除去给我们温度上的不同感觉以外，还会带来其他的一些感受，如重量感、湿度感等。通常来讲，暖色偏重，冷色偏轻；暖色有密度强的感觉，冷色有稀薄的感觉；冷色的透明感更强，暖色则透明感较弱；冷色显得湿润，暖色显得干燥；冷色有很远的感觉，暖色则有迫近感。除了冷暖色调，具体的不同色彩，可代表不同含义。影视作品中，常把画面处理成黑白色或褐色或棕色，表示是回忆过去的镜头；而相对现在时空则用淡蓝色或淡绿色或淡紫色等，表现导演或主角不同的心境。如 2009 年荣获印度票房冠军的宝莱坞电影《三傻大闹宝莱坞》中，对主角的同窗好友莱俱家庭的描写，因为其家境现状"简直就是 50 年代黑白电影的翻版"，故而对其家庭出现的画面都处理成黑白色，把观众带入到他家的惨状，如图 3-2 所示为第一次出现莱俱家，三轮车经过后画面由彩色渐变成黑

图 3-2 《三傻大闹宝莱坞》

图 3-3 《回眸》

图 3-4 《那些花儿》

图 3-5 《十字街》

白。学生作品创意短片——《回眸》，处理成浅绿色调，如图 3-3 所示；《那些花儿》MV 是浅蓝色调和浅棕色调的对比，如图 3-4 所示；DV 短片《十字街》中将个别镜头由黑白渐变到彩色，表现从回忆到现在的过渡，如图 3-5 所示。

3.5　蒙太奇和长镜头

蒙太奇和长镜头，是影视画面语言最基本的两种语言。"安德烈·马尔罗在《电影心理学简论》中指出，蒙太奇标志着电影作为一门艺术的诞生；因为它把电影与简单的活动照片真正的区分开来，使其终于成为一门语言。"❶

通过上面的讲述，我们知道，蒙太奇是影视语言中最基本的语言之一。20 世纪三四十年代开始，受意大利现实主义电影学派的影响，法国电影学家巴赞先生虽然对苏联蒙太奇学派电影语言的研究深感佩服，但他始终认为通过蒙太奇的使用，电影镜头的真实性受到严重影响，故而提出电影中应该大量使用长镜头的理论，所有论述都集成在论文集《电影是什么》❷中。

❶ 安德烈·巴赞, 2008. 电影是什么 [M]. 崔君衍, 译. 北京: 文化艺术出版社.
❷ 原著《电影是什么》是巴赞先生平生论文集整理而成，全书共四卷，其中第四卷是朋友雅克·里维特帮助完成的。今天我们看到的《电影是什么》大部分是四卷本中的主要文章编缩成册的。

3.5.1 长镜头原理

相对于观众领会镜头内容的时间，持续时间比较长的镜头，就是长镜头。观众领会镜头内容的时间长短取决于摄像机视距的远近（反映为景别的大小）、画面的明暗、摄像机和被摄体动作的快慢、被摄体和场景造型的繁简等因素。

长镜头理论的代表人物是法国电影理论家巴赞，他认为蒙太奇理论人为地切割与重建时空是对生活的不尊重，也是导演将自己的意图强加于观众。他认为只有在电影中不切割对象世界完整的、感性的时空，让生活以本来的面貌呈现出来，才是电影的本质属性。以巴赞的见解为依据，"长镜头理论"认为，长镜头能保持电影时间和电影空间的统一性和完整性，表达人物动作和事件发展的连续性和完整性，因而更能真实地反映现实，符合纪实美学的特征。

3.5.2 长镜头的功能

（1）创造完整真实的时空

通过摄像机推、拉、摇、移、跟等运动镜头或固定镜头长时间拍摄形成的长镜头，可以真实再现摄像机经过时镜头捕捉到的景物，画面内容真实呈现，具有创造完整而真实的时空的作用。一般情况下，对于表达视距较远、光线较暗、动作缓慢、形象模糊且不易于领会的画面，我们需要长时间拍摄而形成长镜头。意大利现实主义学派的电影大师们常用长镜头进行拍摄，至今的纪录片中也常用长镜头。实质上，所有的影视作品中，长镜头的使用都是不可或缺的。长镜头可以表达完整的时空，展示真实的环境或事件中的人物，及事件发生的始末。

（2）表达丰富的意境

通过长镜头的运用，可以产生真实而丰富的意境，无论镜头中的景物还是人物，随着镜头的移动或停止，使观众紧跟导演或主角的思想，让观众的思绪不至于开小差。探究导演或主角的思想，长镜头是最好的镜头之一。

（3）呈现完美的节奏

镜头是影视作品的基本单位，就时间长短来划分镜头的话，任何一部影视作品都是由长镜头和短镜头组成。长镜头使用的多，节目节奏缓慢；短镜头使用的多，节目节奏快。为使影视作品节奏得当，务必根据导演的思想表达和主角的动作表演或情绪表演设定镜头时间的长短，否则影视作品会杂乱无章，给人不知所措的感觉，造成观众不能真正理解节目内涵的遗憾。长短镜头的交替使用，随着镜头呈现内容而设定镜头时间长短，把握好影视作品节奏，是影视导演们的最基本技能。

3.5.3 蒙太奇和长镜头的区别

内容上，蒙太奇强调以镜头的组接表达影片内容，而长镜头更强调镜头内部的表现力，这也是长镜头被称为镜头内部蒙太奇的原因。

创造时空的特点上，长镜头更擅长于表现事件发生、发展中时空的连贯性，有较强的时空真实感。2004年，本田的广告视频，该片仅用了一个摇拍的长镜头，4天4夜606次反复拍摄，最终完美拍摄到汽车的各个部件间一点点的动力产生的完美配合作用，以致最后本田汽车的跑动，3分20秒，让观众看细致，本田汽车各部件的真实劳作，配合周密，完美安全，不失为一则"真实的广告"，表现出汽车的真性能。《阿甘正传》第一个场景，随着羽毛的飘扬，我们见识了故事发生地也就是阿甘生活的城市概貌，最后飘到故事主人翁阿甘的脚下，被阿甘拾起放入他的记忆城堡。历时5分钟的长镜头，一是交代故事环境，二是用羽毛比喻一些微不足道的小事，只要持之以恒，必定起到大作用。

蒙太奇表意较单纯，长镜头具有多义性。采用蒙太奇组接的镜头都比较短，故而其呈现的内容较少，表意单纯，观众需要对前后几个镜头同时看完，长时间地呈现才能理解其完整含义。相反，长镜头却是长时间的呈现主体内容，可以不断展现导演意图的画面，一次性、连续性地表达出完整含义。因其是实实在在的呈现画面内容，故而也更容易理解画面含义，是写实主义时期常用的镜头表现手法。

长镜头与蒙太奇具有不同的美学风格，如果两者完全对立起来则是形而上学的做法，最好是将二者结合起来，以内容决定形式，只用最适合表现影视节目内容的表现形式，而不仅是单纯使用哪一种形式，要多种形式共同构造影片，以表达导演思想。

3.5.4 蒙太奇和长镜头的联系

长镜头和蒙太奇在镜头真实性的表现上有很大区别，但就长镜头本身而言，与蒙太奇也有一定的联系。长镜头本身也可以实现各种蒙太奇表现形式，我们称之为镜头内部蒙太奇。具体而言，是指那种一次曝光连续拍摄下来的通过演员调度、镜头运动（包括视角和视距的变化）、镜头焦点的变化等手段完成某种蒙太奇形式的一个镜头。

无论是交代环境还是叙事，长镜头的使用本身就是最容易实现的内部蒙太奇的一种镜头，尤其是叙事蒙太奇使用最多，也可以说长镜头本身是为实现叙事的真实完整性而设计的一种镜头。每部影视作品全片都会大量使用长镜头，对比蒙太奇、隐喻蒙太奇、象征蒙太奇、声音蒙太奇等蒙太奇形式，在长镜头中同样可以实现。

荣获1985年戛纳国际电影节"评委会特别奖"的艾伦·帕克导演的《鸟人》

的第二个镜头是使用镜头内部蒙太奇——对比蒙太奇的典型镜头。第一个镜头是辽阔的蓝天，白云朵朵，第二个镜头从白云朵朵的蓝天的特写缓缓拉进"鸟人"居住的精神病院的病房。镜头拉进窗户后，前景是窗户的铁丝网，景深是窗外的蓝天出现在同一构图中，窗外自由的小鸟与铁丝内禁锢的"鸟人"形成对比关系，同时表现理想与现实的反差。

《法国中尉的女人》，该片第一个场景的两个镜头重在交代事件发生的地点，画面内容为剧组拍摄现场。第一个镜头长 20 秒，用一个拉镜头，表现正在补妆的安娜是否准备好了。第二个镜头长 1 分 40 秒，十足的长镜头，交代影片的主角"法国中尉的女人"的出场，表现她的一个行为特征——镇上人们议论的"她总喜欢站在码头边，眺望海洋，等她的情人——法国中尉的到来"。第二个镜头以"第 32 场第 2 次"的场记板开始，安娜走到背身处，再从远处走近镜头，这时音乐响起，典型的维多利亚时代的音乐，带观众入戏中，安娜变成了萨拉，走上长长的堤坝。这里运用声音转场，很自然地将现代社会转入到一百多年前的维多利亚时代，这是一个典型的声音蒙太奇案例，在后来的很多书籍中作为经典案例加以讲解。如今的影视节目创作中，蒙太奇和长镜头的运用都是必不可少的表现形式，我们要据其原理合理使用。

小结

将影视艺术和文学作品做比较，镜头相当于文学作品的"字"，镜头组相当于"词"，那么多个镜头组组成的蒙太奇句子就相当于文学作品的句子。这一章所讲述的各种蒙太奇表现形式，叙事蒙太奇对应文学作品的叙事结构，而表现蒙太奇则对应文学作品中使用的修辞手法，尤其隐喻蒙太奇和象征蒙太奇。我们这样理解蒙太奇就容易很多。

作业与实践

观看《法国中尉的女人》《疯狂的石头》《鸟人》《阿凡达》《盗梦空间》《未知死亡》中的一部或一些优秀影视广告，以书面形式或捕捉视频片段形成，完成以下作业：

①指出作品的背景和主题思想。
②指出作品从整体而言使用的蒙太奇形式及其意图。
③指出作品片段中所使用到的蒙太奇形式及其意图。
④指出作品中的穿帮镜头。

PART 2
PRE-SHOOTING

中篇　前期拍摄

镜头是影视画面的基本单位。蒙太奇是影视作品的思想构成，而镜头是影视作品的实体构成。镜头，按拍摄距离分，有远景、全景、中景、近景和特写镜头；按拍摄高度分，有仰拍、平拍、俯拍、顶拍镜头；按拍摄角度分，有正面、斜侧面、侧面、背面镜头；按运动与否，有固定镜头和运动镜头，运动镜头又有推、拉、摇、移、跟、转、升、降等镜头；按表现角度分，有主观镜头和客观镜头；按时间长短，有长镜头和短镜头；还有只拍摄景物的空镜头。各种镜头要合理拍摄而得，必须按照轴线规则，合理地进行场面调度，这是导演和摄像师必须具备的素质。

第 4 章
影视作品的镜头艺术
SHOOTING ARTS OF THE FILM AND TV PROGRAM

4.1 认识摄像与摄像机

摄像是使用摄像机拍摄镜头画面的过程,摄像机是拍摄镜头画面的设备。影视作品从构思到成片,必须经历拍摄阶段才能完成,否则就是纸上谈兵,没有实质性的支撑。

4.1.1 摄影与摄像

摄影在《现代汉语词典》中有两种含义,一是指通过胶片的感光作用,用照相机拍下实物影像,通称照相;二是指拍电影。这里的摄影是第二种含义,又称电影摄影。《电影艺术词典》中,电影摄影是指运用摄影机、镜头、胶片把客观事物及其运动记录下来的过程。电影摄影基于视觉暂留原理,通过摄影机内部的间歇机构将连续的运动分解为一系列的静止影像连续呈现出来,从而再现运动的幻觉。电影摄影记录的影像在形状、体积、颜色、质地及其在时间和空间中的运动与人眼所见的现实有很大程度的相似性,这使得电影摄影成为人们记录和再现客观世界的重要手段。但与此同时,电影摄影记录的影像又在很多方面与人眼的视觉感受存在一定的差异。这种差异为电影创作者提供了主观选择和表现的空间,从而使电影摄影摆脱对客观世界的机械复制而成为一门造型艺术。

摄像是在电视技术产生后,使用摄像机或视频拍摄设备把光学图像信号转变为电信号,以便于存储或者传输的过程。当我们拍摄一个物体时,此物体上反射的光被摄像机镜头接收,使其聚焦在摄像器件的受光面(如摄像管的靶面)上,再通过摄像器件把光转变为电能,即得到了"视频信号"。光电信号很微弱,需通过预放电路进行放大,再经过各种电路进行处理和调整,最后得到的标准信号可以送到录像机等记录媒介上记录下来,或通过传播系统传播或送到监视器上显示出来。

在这里,摄影与摄像是针对两种不同艺术形式而言的技术层面的称谓。电影摄影与照相的原理基本相似,故其称谓基本一致。如摄影师的称谓问题,拍电影的技术人员称为摄影师,照相的技术人员称为摄影师,而拍电视的技术人员称为摄像师。在20年前,如果称拍电影的技术人员为摄像师,他们会认为有被降级的感觉,所以对摄影技术人员要适当称谓。

今天该领域不存在这个问题,电影拍摄也多采用数字高清摄像机进行拍摄,故称摄像师还是摄影师已经没有界限。

4.1.2 摄像与录像

运用摄像机拍摄状态下，摄像是指使用摄像机寻像的过程，如推、拉、摇、移、跟、变焦等各种形式的操作，可理解为试拍，扫描视频信息的过程。录像是指按下录制键，将录像内容录制到录像带或记忆卡（棒）中的过程，即存储视频信息的过程。自从摄录放一体机出现后，录像一词很少挂到嘴边，业内人士基本使用"摄像"代替"录像"。如"今天你跑现场没？""你去摄像没有？"等语言，出口自如，不用再"摄像""录像"说的那么明白。

图 4-1　广播级摄像机

图 4-2　业务级摄像机

4.1.3 摄像机

摄像机是通过镜头把看到的光学图像信号转变为电信号，以便于存储或者传输的设备。摄录放一体机主要由光学系统、存储系统和播放系统三部分组成，其中光学系统为主要部件，决定了录制得到的视频信息的质量，由（变焦距）镜头、光圈、色温滤色片（CC）、中性滤色片（ND）、分色棱镜（分光镜）组成。根据摄像机的质量、使用和性能等，摄像机的分法不同。

（1）摄像机分类

①按质量等级分类。

广播级摄像机　一般用于电视台和节目制作中心的演播室使用的，其质量要求较高，如清晰度700~800线，信噪比60dB以上，从镜头到摄像器件、电路等都是优等的，当然其价格相当惊人，一般在10万元以上，如SONY的HDC-1580、NSW-930P等（图4-1），通常摄像机个头较大，机身上按键越多其功能越多。

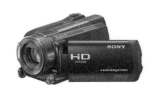

图 4-3　家用级摄像机

业务级摄像机　一般常用于教育部门的电化教育及工业监视等系统中。其性能指标也比较优良，目前常见的小高清摄影机，采用三片CMOS传感器，如HVR-Z5C、HXR-NX70C、HVR-Z7C、HVR-S270C等，价格相对较低，教育部门能承受，一般在10万元以下，如图4-2所示的摄像机，个头较小，重量较轻。

图 4-4　演播室摄像机

家用级摄像机　这个档级的摄像机种类繁多，主要特点是体积小，重量轻，功能多，使用操作简便，价格低廉，一般在1万元以下。其质量等级比不上广播级或业务级，多为单片CMOS摄录一体机。在教学中也常使用此档级的摄像机制作节目或开展微格教学等（图4-3），就是一

图 4-5　演播室摄像机操作台

款家庭常用摄像机。

②按使用分类。

演播室/现场座机型摄像机　座机型摄像机，体积较大，较笨重，一般安装于底座或三脚架上才能操作。镜头的体积、焦距范围、相对孔径也大。

座机型摄像机常用于演播室，或其他位置相对固定的场所，这类摄像机一般为广播级，如图4-4的演播室摄像机，如图4-5所示的演播室摄像机操作台，简称云台。

便携式摄像机　体积小，重量轻，携带方便，用三脚架或人体支撑拍摄均可。一般采用直流电池供电，也可通过交流结合器交流供电。

可用于多种场合，如电子新闻采访（ENG）和电子现场制作（EFP）。

这类摄像机有肩扛式，重量在3~10kg，一般为广播级或业务级；还有手持式，重量在0.7~3kg，则以家用为主。

③按光电转换器件分类。

光电导摄像管摄像机　摄像管、电子束器件，又分为析像管、光电倍增析像管、超正析像管和光导摄像管等几种。新型摄像机中多使用小巧的氧化铅光电摄像管。各种摄像管都有一个真空玻壳，里面装有靶面和电子枪。被摄景物透过玻壳上的窗成像于靶面，利用靶面的光电发射效应或光电导效应将靶面各点的照度分布转化为相应的电位分布，将光图像变成电图像。在管外偏转线圈驱动下，电子束逐点逐行扫描靶面，把扫描路径上各像素的电位信号按序输出。

早期使用的摄像机多采用氧化铅管、硒砷碲管，又称模拟摄像机。最大缺点是体积大，成像质量差，处于遭淘汰的境地。

固体光电传感器摄像机（CCD摄像机）　CCD是电荷耦合器件（Charge Coupled Device）的简称，它能够将光线变为电荷并将电荷存储及转移，也可将存储之电荷取出使电压发生变化，因此是理想的摄像机元件，以其构成的CCD摄像机具有体积小、重量轻、不受磁场影响、具有抗震动和抗撞击之特性而被广泛应用。

CCD的工作原理是：被摄物体反射光线，传播到镜头，经镜头聚焦到CCD芯片上，CCD根据光的强弱积聚相应的电荷，经周期性放电，产生表示一幅幅画面的电信号，经过滤波、放大处理，通过摄像头的输出端子输出一个标准的复合视频信号。这个标准的视频信号同家用的录像机、VCD机、家用摄像机的视频输出是一样的，所以也可以录像或接到电视机上观看。

互补金属氧化物半导体摄像机（CMOS摄像机）　CMOS摄像机价格和耗电较CCD低，但噪声大，光敏感度和图像效果较CCD低。但现在高技术的Cleaning

CMOS 不比 CCD 图像效果差，故有大势取代 CCD 而存在，尤其是广播级以下的摄像机，基本采用 CMOS 传感器。

CMOS 传感器是一种通常比 CCD 传感器低 10 倍感光度的传感器。因为人眼能看到照度 1lx（满月的夜晚）以下的目标，CCD 传感器通常能看到比人眼略好，感光度在 0.1~3lx，是 CMOS 传感器感光度的 3~10 倍。CMOS 传感器的感光度一般在 6~15lx 的范围内，CMOS 传感器的固定噪声比 CCD 传感器高 10 倍，固定的图案噪声始终停留在屏幕上好像那就是一个图案，因为 CMOS 传感器在 10 lx 以下基本没用，因此大量应用的所有摄像机都是用了 CCD 传感器，CMOS 传感器一般用于非常低端的家庭安全方面。

④按拍摄的光谱范围分类。

黑白摄像机　作监控字幕，或工业监视。

彩色摄像机　用途最为广泛，各行各业使用的彩色摄像机包括各种广播级、业务级和家用级摄像机。

红外线摄像机　用于夜间监控。

X 光摄像机　用于医疗、安检。

⑤按照摄像机的工作场合分类。

社会治安监控摄像机　市场大、需求广。

暗访摄像机　记者暗访摄像机、纽扣看字摄像机（也叫无线影音传输系统）。用于不适合暴露的场合。

水下摄像机　用于水下拍摄，尤其是海洋的水下拍摄，配合水下录像机一起使用。

无人空中摄像机　无人机是通过无线电遥控设备或机载计算机程控系统进行操控的不载人飞行器。无人机结构简单、使用成本低，不但能完成有人驾驶飞机执行的任务，更适用于有人飞机不宜执行的任务。在突发事件应急、预警有很大的作用。无人机航拍摄影技术可广泛应用于国家生态环境保护、矿产资源勘探、海洋环境监测、土地利用调查、水资源开发、农作物长势监测与估产、农业作业、自然灾害监测与评估、城市规划与市政管理、森林病虫害防护与监测、公共安全、国防事业、数字地球以及广告摄影等领域，有着广阔的市场需求。

低照度摄像机　在较低光照度的条件下仍然可以摄取清晰图像的监控摄像机，照度是用 lx 表示。0 lx 表示在没有光线情况下也能拍摄，一般低照度摄像机大都在 0~0.1lx，照度值的大小是要看镜头的光圈大小（F 值：F 值为镜头焦距与光圈直径的比值，比值越小，说明光圈越大，通光量越大），F 值越小所需的照度

越低。当照度值在 0.001lx 的时候，基本已经达到星光级照度。特别适用于：银行、学校、居民小区、公园、工业园、厂区、监狱、围墙、炸药库、港口、边防、军事基地、口岸、机场、石油化工和电信等多种微光场合。

⑥按照存储介质分类。

磁带式　指以 Mini DV 为纪录介质的数码摄像机，它最早在 1994 年由 10 多个厂家联合开发而成。通过 1/4 英寸的金属蒸镀带来记录高质量的数字视频信号。

光盘式　指的 DVD 数码摄像机，存储介质是采用 DVD-R、DVR+R，或是 DVD-RW、DVD+RW 来存储动态视频图像，操作简单、携带方便，拍摄中不用担心重叠拍摄，更不用浪费时间去倒带或回放，尤其是可直接通过 DVD 播放器即刻播放，省去了后期编辑的麻烦。

DVD 介质是目前所有的介质数码摄像机中安全性、稳定性最高的，既不像磁带 DV 那样容易损耗，也不像硬盘式 DV 那样对防震有非常苛刻的要求。不足之处是 DVD 光盘的价格与磁带 DV 相比略微偏高了一点，而且可刻录的时间相对短了一些。

硬盘式　指的是采用硬盘作为存储介质的数码摄像机。2005 年由 JVC 率先推出的，用微硬盘作存储介质。

硬盘摄像机具备很多好处，大容量硬盘摄像机能够确保长时间拍摄，让你外出旅行拍摄不会有任何后顾之忧。回到家中向计算机传输拍摄素材，也不再需要 Mini DV 磁带摄像机时代那样烦琐的专业的视频采集设备，仅需应用 USB 连线与计算机连接，就可轻松完成素材导出，让普通家庭用户可轻松体验拍摄、编辑视频影片的乐趣。

微硬盘体积和 CF 卡一样，和 DVD 光盘相比体积更小，使用时间上也是众多存储介质中最可观的，但是由于硬盘式 DV 产生的时间并不长，还多多少少的存在诸多不足，如防震性能差等。随着价格的进一步下降，未来需求人群必然会增加。

存储卡式　指的是采用存储卡作为存储介质的数码摄像机，如风靡一时的 "X 易拍" 产品，作为过渡性简易产品，如今市场上已不多见。

⑦按照传感器数目分类。

单 CCD 摄像机　图像感光器数量即数码摄像机感光器件 CCD 或 CMOS 的数量，多数的数码摄像机采用了单个 CCD 作为其感光器件，而一些中高端的数码摄像机则是用 3CCD 作为其感光器件。

单 CCD 是指摄像机里只有一片 CCD 并用其进行亮度信号以及彩色信号的光

电转换。由于一片 CCD 同时完成亮度信号和色度信号的转换，因此拍摄出来的图像在彩色还原上达不到很高的要求。

3CCD 摄像机 3CCD 顾名思义就是一台摄像机使用了 3 片 CCD。我们知道，光线如果通过一种特殊的棱镜后，会被分为红，绿，蓝三种颜色，而这三种颜色就是我们电视使用的三基色，通过这三基色，就可以产生包括亮度信号在内的所有电视信号。如果分别用一片 CCD 接受每一种颜色并转换为电信号，然后经过电路处理后产生图像信号，这样，就构成了一个 3CCD 系统，几乎可以原封不动地显示影像的原色，不会因经过摄像机演绎而出现色彩误差的情况。

⑧按信号方式分类。

模拟摄像机 模拟摄像机处理输出的是模拟信号，即视音频信导的幅度和时间都是连续变化的信号。例如，Sony 的 Batacam SP；松下的 MⅡ格式；JVC 的 S-VSH 等。

模拟摄像机所输出的信号形式为标准的模拟量视频信号，需要配专用的图像采集卡才能转化为计算机可以处理的数字信息。模拟摄像机一般用于电视摄像和监控领域，具有通用性好、成本低的特点，但一般分辨率较低、采集速度慢，而且在图像传输中容易受到噪声干扰，导致图像质量下降，所以只能用于对图像质量要求不高的机器视觉系统。常用的摄像机输出信号格式有：PAL（黑白为 CCIR），中国电视标准，625 行，50 场；NTSC（黑白为 EIA），日本电视标准，525 行，60 场；SECAM；S-VIDEO；分量传输。

数字摄像机 数字摄像机内部采用数字信号处理方法。输出的是数字信号，即视音频信号的幅度和时间都是离散的数据。数字信号有比模拟信号便于加工相处理的优点，可以长期保存和多次复制，抗干扰和噪声能力强，尤其是在远距离传输时不会产生模拟电路中不可避免的信噪比劣化、失真度劣化等损害，大大提高了电视节目制作质量。因此，作为电视节目制作的信号源采集设备——数字摄像机，也在广播电视系统得到越来越广泛的运用。例如，HL 系列数字信号处理摄像机、JVC 的 Digital-S 格式摄像机、松下 DVCPRO 系列、SONY 的 DVCAM 的 DSR 系列数字摄像机、BATACAM 中 Batacam Sx 的摄录一体机、Digital Batacam 数字机等。

数字摄像机是在内部集成了 A/D 转换电路，可以直接将模拟量的图像信号转化为数字信息，不仅有效避免了图像传输线路中的干扰问题，而且由于摆脱了标准视频信号格式的制约，对外的信号输出使用更加高速和灵活的数字信号传输协议，可以做成各种分辨率的形式，出现了目前数字摄像机百花齐放的形势。

⑨按分辨率划分。

标清摄像机 所谓标清，是物理分辨率在720p（1280×720）以下的一种视频格式。能够拍摄这种视频格式的摄像机，称为标清摄像机。720p是指视频的垂直分辨率为720线逐行扫描。具体地说，是指分辨率在400线左右的VCD、DVD、电视节目等"标清"视频格式，即标准清晰度。

高清摄像机 高清摄像机，即是可以高质量、高清晰影像拍摄出来的画面可以达到720线逐行扫描方式、分辨率1280×720，或到达1080线隔行扫描方式、分辨率1920×1080的数码摄像机。从记录格式上区分，市场主流的高清摄像机大致有两类，一类是最早出来的HDV，另一类是AVCHD。前一类主要用磁带作为记录介质，视频编码是MPEG-2，采集后的文件为M2T格式（或MPEG格式）；后一种则有光盘、闪存、硬盘等多种记录介质，视频编码是H.264，记录的文件格式为M2TS。高清摄像机压缩比高，产品体积小，可远程，自适应网络。

4K高清摄像机 4K高清摄像机采用更高性能的全新硬件平台，搭载1200万超高清图像传感器，具有色彩还原准确自然，画质干净细腻等特点。4K是指分辨率为3840×2160，长宽比为16:9，在此标准下CMOS逐行扫描可达到2160P。采用4K的高清摄像机画质相比于200万像素，垂直分辨率更高，画面细节层次更精准，显示更清晰、更干净细腻、更给人以身临其境的感觉，可以有效地解决需要高清画质且光线复杂场所的监控需求。影像像素在38万像素以上，彩色分辨率大于或等于480线，黑白分辨率570线以上的高档型摄像机。

⑩按灵敏度划分。

普通型 正常工作所需照度为1~3 lx。

月光型 正常工作所需照度为0.1 lx左右。

星光型 正常工作所需照度为0.01 lx以下。

红外照明型 原则上可以为零照度，采用红外光源成像。

（2）DV、DVCAM与DVCPRO

DVCAM格式是由索尼公司在1996年开发的一种视音频储存介质，其性能和DV几乎一模一样，不同的是两者磁迹的宽度，DV的磁迹宽度为10μm，而DVCAM的磁迹宽度为15μm。DV的记录速度是18.8mm/s，而DVCAM是28.8mm/s，由于记录速度不同，所以两者在记录时间上也有所差别，DV带是60~276min的影音，而DVCAM带可以记录34~184min。

在视频和音频的采录方面，DV和DVCAM基本相同，记录码率为25Mbps，音频采用48kHz和32kHz两种采样模式，都可以通过IEEE1394火线下载到计算

机上进行非编剪辑。

　　DVCPRO 是 1996 年松下公司在 DV 格式基础上推出的一种新的数字格式。它采用 4:1:1 取样，5:1 压缩，18μm 的磁迹宽度。1998 年又在 DVCPRO 的基础上推出了 DVCPRO50，它采用 4:2:2 取样，3.3:1 压缩。

　　DVCPRO 数字摄录一体机全部重量仅 5kg 左右，非常轻便，特别适合于新闻用，由于它采用 DV 格式 1/4 英寸盒带，兼容家用 DV 格式，这为新闻的广泛来源打下基础。

　　(3) 摄像机的主要光学部件

　　①色温滤色片（英文简写 CC，简称色片）。色温，是指当实际光源的光谱成分与完全辐射体（既不反射也不透射，能全部吸收落在它上面的辐射的黑体，即绝对黑体）在某一温度时的光谱成分一致时，就用完全辐射体的温度表示该实际光源的光谱成分。色温可用绝对温标表示，符号为 K（开尔文）；也可用微倒度（即麦瑞德值）表示，符号为 MRD。彩色摄像与光源色温关系甚大。由于光源色温不同，彩色片有日光型彩色片、灯光型彩色片之分。如在灯光下使用日光型彩色片或在日光下使用灯光型彩色片时，须加用适当的校色温滤光片，以提高灯光色温或降低日光色温，使光源色温与该型彩色片所需要的平衡色温相符合（表 4–1、表 4–2）。

　　摄像机接受色温的原理是把一切的不同的色温通过不同的滤色片以及白平衡的矫正还原成 3200K 记录到 CCD 或 CMOS。

　　大多数摄像机都是按照 3200K 的照明色温而设计的，它的白色平衡是按照 D65 白色要求调整的。而现实中照明光源常常是变化的，色温都不一样，这时如果用摄像机去拍摄任意色温照明的景物，会产生严重的彩色失真。所以在不同的光照条件下，为了使被摄物体与在 3200K 色温照明条件下色彩一致，就要对色温不同引起的光谱能量分布的变化进行补偿。不同环境下摄像时，需要设置不同的色温滤色片。

　　色温滤色片的主要功能就是辅助调白平衡，使得画面的色彩正常，这只是它的作用之一。还有一种用途就是利用摄像机的滤色片破坏白平衡，使得画面的色彩偏向一种色调。例如，《黄土地》以暖黄作为色彩基调，表现作者对土地的情感像母亲般的温暖；《金色池塘》表现黄昏之恋，用金黄色作为基调，表现作者对黄昏之恋的情感；《日瓦戈医生》用灰暗的蓝青色作为基调，表现作者和导演对俄国十月革命的看法。当然这样的使用方法不是很常见，但是对于专业的摄像师来说，这是有必要掌握的。如果说摄像师对片子把握得很好，了解后期整个片子的色彩构成，那么就完全可以在前期利用滤色片进行调色，使得影片在前期就完成

表 4–1　日光色温情况

时间及气候条件	色温/K	时间及气候条件	色温/K
日出与日落	2000～3200	阴天	6800～7500
中午阳光	5400	烟雾	8000
一般白天	6500	蓝天	10 000～20 000

表 4–2　灯光色温情况

灯光种类	色温/K	灯光种类	色温/K
低色温摄影专业用灯（摄影棚、演播室等）	3200～3400	烛光或篝火	1900
高色温摄影专用灯（外景）	5500	日光灯	3000～4800
电子闪光灯	6000	荧光灯	3000
家用钨丝灯	2800		

了对色彩的特殊校对。

对于色温的调节，不外乎两种，要么升色温，要么降色温。在摄像机上没有装置色片和灰片的情况下，也可以通过在照明灯前加滤色纸或在摄像机镜头上加色温补偿滤镜两种方法改变色温。滤色纸是一种加在摄影灯前，用于过滤色彩的半透明纸。滤色纸有两种，浅蓝色滤色纸，可使灯的色温升高；浅黄色滤色纸，可使灯的色温降低。

色温补偿滤镜指只能小幅度升降色温的色温滤镜，用于平衡色温。"柯达雷登色温滤镜"中的"81系列"和"82系列"均属于色温补偿滤镜。柯达雷登"81系列"为暖色调降色温补偿滤镜：它是红色系列的滤镜，能轻微调低光源色温，分A、B、C三种层次，其颜色为浅淡的琥珀色，可以轻微调整所摄画面中的偏蓝倾向，以求真实的色彩还原。在实际使用中，以"雷登81C"为多。"雷登81C"：用于日光型胶片在阴雨天（色温6800K左右）拍摄，注意光圈需加大1/3档。

柯达雷登"82系列"为冷色调升色温补偿滤镜：它是微蓝色系列的滤镜。能轻微调高光源色温。该镜是色彩平衡滤镜。淡蓝色，分A、B、C三个层次，这类滤镜特点是对色温改变幅度较小，多用于光源色温与胶片平衡色温大体一致的前提下的细微调整。

还有一个容易混淆的东西就是摄像机灰片，就是下面介绍的中性滤色片（ND）。一定要区分开。

②中性滤色片（ND，简称灰片）。当摄像机在强光下工作时，应减少光圈。但有时为了达到一定艺术效果，不允许减少光圈，这就需要在光路中加入减少光通量的衰减器，即中性滤色片，它不会改变入射光的色温，其主要作用是减少光通量。常用的 ND 滤色片透光率有：100%、25%、10%、1.5% 等。ND 滤色片的另一个作用是可以获得较大的光圈，获取较大的景深，使得前后的景物都能聚焦。

通常只有专业级及以上的摄像机才有色温滤色片和中性滤色片的设置按钮，以适应不同的拍摄环境。不同档次的摄像机，其滤色片调节数不同，对应的色温滤色片值不同。有的摄像机只有中性滤色片。色温滤色片和中性滤色片有单独分开使用和混合使用两种。

白平衡 因为在不同环境下，色温不同，导致物体的本来颜色有所变化。为了确保在照明条件发生变化时，图像中白色仍然保持不变，图像的色调依然保持自然，我们需要在摄像之前调节白平衡。调节白平衡是使摄像机系统与拍摄场景光源达成统一色温以达到正常还原画面色彩的技术手段，即为摄像机制定一种色彩（一般为白色），使之默认为摄像光源照明下的白色，红绿蓝三条色彩通道以其为相同电平基准，其他色彩依照这个白的标准依次反映。

操作方法：先选择正确的色片和灰片，把 89.9% 的白板对准主光源。在没有特别设置的情况下，我们通常把白版推到画面的 75%~100%。光圈放到自动挡，焦距聚实对白。在正确对白的情况下，还出现色差，简单的处置方法是如果色温偏高，就对准偏低的色块对白，反之相反。例如，画面偏黄，就可以用蓝来对白，画面偏蓝就可以用黄来对白。另外，现在的 MPEG IMX 和 HDW 的摄像机都可以通过菜单来调节色温，这样你想达到什么颜色就可以控制到什么颜色。

黑平衡 当摄像机很久没有使用或使用环境温度发生巨大变化时需要调节。黑平衡是白平衡准确的基础。打开调节开关，无论光圈在手动或自动下，都将关闭，寻像器显示 OK，此时黑平衡调节完毕。一般情况下不用调整黑平衡。

滤色片以及灰片的运用。通常摄像机运用两种色片方式，第一种是色片和灰片合并，如 Betecam SP、Betecam SX；第二种为色片和灰片分离，如 Digital Betecam、MPEG IMX。

第一种方式：它的色片翻转只有一个旋钮，分别为 1，2，3，4。1 为 3200K，我们通常在演播室里或者碘钨灯情况下使用。3 为 5600K，通常在日光、阴天等白天使用。2 和 4 就在 5600K 的色温下混合了 1/16 和 1/4 的灰片。灰片的概念是，控制光通量。例如 1/4ND 就是允许 1/4 的光通量经过。一般在光照强烈或者太弱

时加灰片和去灰片。灰片的使用不影响色温。

第二种方式：色片和灰片分离。它的色片翻转有两个旋扭，色片为A、B、C、D四档，灰片为1、2、3、4四档。

色片：A-STAR（星光片），B-3200K，C-4300K，D-6300K。

灰片：1-clear（直通，百分之百光通量），2-1/4ND，3-1/16ND，4-1/64ND。

使用方法：日出，日落，演播室为1B，晴天为2或3C或D，阴雨天气为1D或2D。

③分色棱镜。分色棱镜是摄像机通过镜头将接收到的光分离成红、黄、蓝三原色的一种反射镜（滤光器）。它是在基础玻璃板上涂刷一层能够反射特定波长范围的薄膜后形成的。透过三棱镜的光通常有7种颜色——红、黄、绿、蓝、橙、青、紫组成。一束白光透过三棱镜片的位子有一个规律：凡是透过三棱镜片的光，无论什么颜色，也无论投射在什么样的物质上，接受投射效果的物质上所呈现的颜色永远是按从上至下的形式排列，并且颜色越深越往上排，然后依次变浅，依次就往下排，这是一个通式。三棱镜片的光路图除了7条光线以外，还有红外线和紫外线，这主要是因为它们的波长不同而造成折射角不同。

（4）适应新媒体与视频直播的新型摄像机案例

随着当下新媒体与网络技术的发展，适应新媒体视频直播的新型摄像机也相继出现。2018年上市的松下AJ-PX298就针对各种推流和网络推出了多种功能：

通过RTMP实时流媒体传输 AJ-PX298也支持构成流媒体协议之一的RTMP（实时消息协议）。这可以实现RTMP兼容内容的流媒体分发，如直播视频分发服务。它也是分发音乐会、体育赛事和新闻快讯的现场直播的理想选择（使用RTMP时，比特率是固定的）。增加了RTMP推流功能，直接满足用户新媒体应用需求（图4-6）。

双码流记录，实现顺畅的网络传输 AJ-PX298可用AVC-Intra100/50或AVC-LongG50/25编码记录主视频数据（MXF格式）的同时，以低比特率记录代理视频数据。有了网络功能，可以通过LAN、无线LAN或4G/LTE传输代理视频数据。这使得在主视频数据到达电视台之前，就能够进行新闻视频分发和预先编辑，明显加快了节目制作的工作流程效率。

有线/无线局域网，4G/LTE网络功能 AJ-PX298标准的LAN（以太网）端口允许通过有线LAN进行网络连接。当安装选购的AJ-WM30无线模块时，AJ-PX298可实现无线LAN（IEEE 802.11g/n）连接，4G/LTE连接也是可能的。从而，

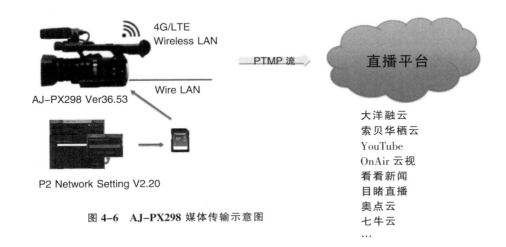

图 4-6　AJ-PX298 媒体传输示意图

可以从联网的 PC / Mac，平板设备或智能手机进行访问。

全高清流媒体支持　在将主视频录制到存储卡上的同时，可通过网络连接（有线局域网、无线局域网、4G / LTE 网络）流传输全高清（1920×1080）代理视频。这为诸如新闻采集等各种情况提供了解决方案，录制主视频的同时，将用于新闻快讯的视频可以从现场直播到广播电视台。

自动传输　录制同时上传（新增功能），可自动顺序地将录制的片段传输到 FTP 服务器或云服务器。上传在后台完成，且在传输过程中，录制/播放不受影响。传送状态可在 LCD 监视器或取景器上查看。如果在传输过程中网络断开，或者摄像机电源关闭，则在连接或电源恢复时会继续传输。手动选择传输片段最多可达 100 个。

云解决方案　使用云服务可以实现更流畅的操作。自动上传到云服务器的代理文件可通过网络进行编辑（远程播放列表编辑），并且只将必要的数据从 AJ-PX298 发送到采集服务器。

AJ-PX298 特点　现场实时网络功能；与高端肩扛式摄像机记录器相媲美的性能；用于新闻和图像制作的高质量图像采集；操作方便及系统扩展可与肩扛式机型媲美。

4.1.4　拍摄演播室系统

演播室具有较好的音响效果、完备的灯光照明系统以及布景等，而且可配备最高档的节目制作设备。演播室节目制作是一种理想的电视节目制作方式，可制作出质量较高的电视节目。

①演播室技术系统分为视频系统、音频系统、控制系统、通话系统、同步系统、TALLY 提示系统和时钟系统、灯光控制 7 个部分。

演播室视频系统包含信号源、特技切换设备、监看监测设备、路由设备。信号源包括 CAM、VTR、CG，VTR 是后期节目加工制作的最主要的信号源。特技切换制作核心是对多路图像源信号进行特技加工制作，用切换台或 DVE 完成。

音频系统核心设备是调音台，信号源可以是摄像机、录像机以及其他音源 MD、CD、DAT 录音机输出的音频信号。周边处理设备包括混响器、均衡器、效果器、延时器、压限器、噪声门等。监听设备有功放和音箱。一般的音频信号是 AES/EBU 数字音频信号。模拟话筒输入可以将配音信号输入到调音台，进行声音处理和混合。调音台设有音量表的显示。

监测系统包括：多选 1 视频选择器；标准彩条测试源，由系统的同步信号发生器产生；波形示波器：选场、选行，时基扩展、色度信号和低频信号的分离等；矢量示波器；精密型监视器。信号源监视部分的监视器，分别与摄像机、字幕机等输出相连，用来检查原画面；切换台 PGM 主输出监视器、预监和特技输出监视器，作为技术监看使用，要保证在效果设置、色彩调整时，获得正确的色亮度还原。按照显示原理的区别，可以选择不同种类的监视器，如 CRT、液晶监视器、PDP 显示器，根据实际要求，输入信号可以选择 HD SDI、SDI、模拟复合或分量；作为监看使用，目前流行的方式是采用大型 PDP 显示器，通过分屏器将多路视频合成一路后送至 PDP 显示器显示。

演播室制作中的同步系统用于保障全系统的同步工作，以便使信号源及相关的设备受控于一个同步信号源，从而满足演播室节目制作的要求。它由同步机和视频分配系统组成。同步机是系统的同步核心，产生各种标准的同步信号和黑场信号，以此作为系统的同步基准。标准的同步信号包括行场同步信号、副载波信号和色同步 k 脉冲信号等。现在一般采用黑场信号。

TALLY 提示系统是视频系统工作时的一种辅助系统，它的作用是：当操作人员按下视频切换台输入矩阵的按键，选择出输出信号时，该电路与之联动，产生提示信号，一方面点亮信号源监视器下的提示灯，提示控制机房的操作人员参与制作的为哪几路视频信号源的图像；另一方面通过提示系统点亮摄像机的提示灯，提示摄像师该路信号被选用，操作需细致。

通话系统为电视演播室制作和转播工作人员之间的通话提供解决方案。具有双向 (two-way)、点对点 (point-to-point) 的通话功能特点。

②新闻演播室系统。新闻演播系统特点与一般演播室相比，新闻演播室在设

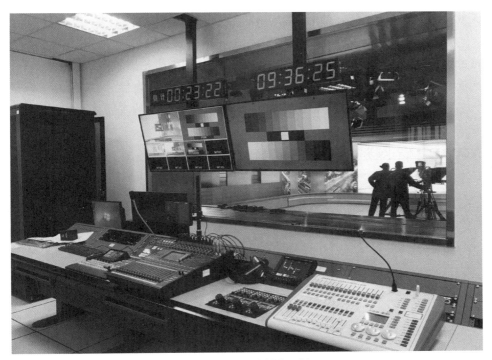

图 4-7　新闻演播室示例

备性能、系统功能上要求更高,并且增加了一些录播演播室不具备的功能,它的安全性和稳定性直接影响到整个新闻直播的成功与否,是保障直播安全的技术手段。

新闻演播室系统包括播出系统、制作系统、媒资系统、收录系统、新闻系统和演播系统。鉴于新闻制作具备时效性、形式简单并固定、广泛性、管理严格的特点,新闻制作网都直接与数字播出设备相连,形成所谓的新闻制播网,一般播出设备使用可靠性较好的磁盘录像机(播出服务器)。目前,大型节目制作网也逐渐与新闻制播网结构相似了。新闻网由节目制作版块、文稿编辑版块、基础网络与存储版块、服务器版块、演播室版块、网络管理、模块监控管理组成(图 4-7)。

演播室模块负责新闻制播网络系统的演播室播出,提供全面的演播室播出功能。主要由播出服务器、播控工作站等完成。

③虚拟演播室系统。虚拟演播室是近年发展起来的一种独特的电视节目制作技术。它的实质是将计算机制作的虚拟三维场景与电视摄像机现场拍摄的人物活动图像进行数字化的实时合成,使人物与虚拟背景能够同步变化,从而实现两者

天衣无缝的融合，以获得完美的合成画面。

虚拟演播室系统应用摄像机跟踪技术，获得真实摄像机数据，并与计算机生成的背景结合在一起，背景成像依据的是真实的摄像机拍摄所得到的镜头参数，因而和演员的三维透视关系完全一致，避免了不真实、不自然的感觉。由于背景大多是由计算机生成的，可以迅速变化，这使得丰富多彩的演播室场景设计可以用非常经济的手段来实现，由于它本身所具有的无穷魅力以及其不可低估的发展前景，迄今已被越来越多的节目制作及有关人员所关注。

虚拟演播室是一种全新的电视节目制作工具，虚拟演播室技术包括摄像机跟踪技术、计算机虚拟场景设计、色键技术、灯光技术等。虚拟演播室技术是在传统色键抠像技术的基础上，充分利用了计算机三维图形技术和视频合成技术，根据摄像机的位置与参数，使三维虚拟场景的透视关系与前景保持一致，经过色键合成后，使得前景中的主持人看起来完全沉浸于计算机所产生的三维虚拟场景中，而且能在其中运动，从而创造出逼真、立体感很强的电视演播室效果。

采用虚拟演播室技术，可以制作出任何想象中的布景和道具。无论是静态的，还是动态的，无论是现实存在的，还是虚拟的。这只依赖于设计者的想象力和三维软件设计者的水平。许多真实演播室无法实现的效果，对于虚拟演播室来说，确是"小菜一碟"。例如，在演播室内搭建摩天大厦，演员在月球进行"实况"转播，演播室里刮起了龙卷风等。现在有的电视台已经启用了虚拟主持人，他们不仅可以配合真人主持人主持节目，而且还可以单独主持节目。这些都是虚拟演播室创造性的体现。

虚拟演播室的产生，给视频节目制作、电视广播带来了一场革命。

三维虚拟演播室的跟踪技术有4种方式可以实现，网格跟踪技术、传感器跟踪技术、红外跟踪技术、超声波跟踪技术，其基本原理都是采用图形或者机械的方法，获得摄像机的参数，包括摄像机的 X、Y、Z（位置参数），Pan、Till（云台参数），Zoom、Focus（镜头参数），由于每一帧虚拟背景只有 20ms 的绘制时间，所以要求图形工作站实时渲染能力非常强大，对摄像机的运动没有更多的限制，一般适合专业电视台，对节目制作要求较高的用户使用。

另一种方法是预生成三维背景，即首先要制作好背景的三维模型，然后预先定义好摄像机的运动和参数设置，根据这些数据生成每台虚拟摄像机的视图画面，最后运用色键将前景和相应的虚拟背景结合起来。这种方式可以生成比较真实的虚拟背景，对图形工作站实时渲染能力要求不高，摄像机只可以切换

机位（摄像机机位必须事先与背景调整好比例和透视关系），不可以做其他运动，这样的虚拟演播室适合学校以及电教中心，投资较小，要求不高的用户使用。

4.2 摄像的基本操作

4.2.1 持机方式

根据摄像机的形体、重量和拍摄质量要求的不同，摄像机的持机方式有手持式、肩扛式和三脚架支架式三种。其中手持式对摄像机的稳定度最差，适用于重量低于2kg的小型摄像机。有时有特殊要求，如要求镜头具有手持式的晃动感时，反而故意使用手持式摄像。肩扛式和三脚架式摄像相对比较稳定，只需要右手把握好摄像机的录制钮或脚架的手柄即可操作，使用很方便。

4.2.2 拍摄的基本要领

使用摄像机进行影视节目的拍摄时，一定要掌握拍摄的基本要领，用四个字概括即为稳、平、准、匀。这四个字也是决定摄像师拍摄的镜头画面合格与否的基本保证。正常情况下，摄像时做不到这四个字中的任何一个，我们在后期处理时均无法弥补，便不能使用这样的镜头。因此，我们在练习和正规拍摄时，一定要反复拍摄，直到镜头能稳、平、准、匀。

（1）稳

稳是指摄像机在移动中保持不晃不抖。影视画面不稳、镜头晃动会影响画面内容的表达，破坏了观众的欣赏情绪，使眼睛疲劳。切记边走边拍，这样会造成很大的晃动，除非特殊情况，如追踪的主观镜头，还有剧中人物的主观镜头等，为了真实表现主观看到的画面效果，需要边走边拍或故意晃动的镜头。

利用三脚架是减轻画面晃动的有效办法之一。在情况允许时，应尽量利用三脚架，或其他各种支撑物，如身边的树、电线杆、墙壁、石块、桌椅等。

（2）平

平是指摄像机或拍摄画面要保持水平，尤其是画面中的地平线一定要水平，不准倾斜。录像器或液晶屏中看到的景物图形应横平竖直。以录像器的边框为准来衡量，画面中的水平线与录像器的横边平行，垂直线与录像器的竖边平行。如果线条歪斜了，将会使观众产生某些错觉。

（3）准

准，即画面构图、起幅和落幅，要根据创作意图和表现内容的要求做到准确，在伴随运动时要跟得准。一般指落幅要准。当某个技巧性镜头（如推）结束时，落幅画面中镜头的焦点、构图应该是正好的。任何落幅之后的构图修正，都会明显地在画面中表现出来，而且如果落幅后还在修正构图会给观众造成一种模棱两可的印象。

"准"这一要领在摄像中是较难掌握的，如在推镜头和摇镜头中，画面中的构图在不断变化，为了保持构图均衡，常常结合两种技巧，在最适当的时机，推和摇同时结束，落幅要做到最佳构图，被摄体一定要准。

（4）匀

匀是指运动镜头的速率要匀，掌握好移动的节奏以及与上下镜头节奏的关系，不能忽快忽慢，无论是推、拉、摇、移，还是其他技巧，都应当匀速进行。镜头的起、落幅应缓慢，不能太快，拍摄静态物体以看得见为准，中间过程必须是匀速的。四个基本要领中，只有"匀"是针对运动镜头的，对于固定镜头，不需要匀来把握，故将其放在最后一个。

除了这四个字的要领需要掌握外，有的书籍中将"清"也列为基本要领之一，这也是合理的。清，是指镜头画面整体要清晰（有景深的画面不属于这一情况）。清晰的镜头后期可以处理成模糊的，而模糊的镜头后期却不能将其变为清晰，故而，摄像师务必做到镜头拍摄要清晰。但是，由模糊到清晰，或由清晰到模糊的镜头画面我们是可以使用的，而不清晰的镜头是不能使用的。这是因为我们已经常用自动聚焦的功能进行拍摄，故而基本都能保证画面清晰，对这一点，我们可以暂时避而不谈，但拍摄者一定得做到每一个镜头都清晰，便于后期剪辑。

4.2.3 拍摄注意事项

（1）做好摄像机状态检查与设置

每次摄像之前，务必做好摄像机的状态检查，电池电量、录像带、白平衡等是否到位，是否够用，并且试拍一下，检查摄像机是否可正常使用。使用硬盘式摄像机后，对录像带检查可以省略，但电池务必备好。对于专业摄像机，白平衡的设置必不可少，若是室外拍摄，尽量做到每隔1~2小时进行一次白平衡调整，因为随着时间的过去，色温在不断地变化。对于黑平衡的调整，使用前调整一次就可以了。

蓄电池是摄像机的一个重要配件，摄像机如果没有电，根本无法工作。无论什么样的蓄电池，其寿命都是有限的，故对于蓄电池的保养非常有必要。①蓄电池平常不用时，应放在干燥、通风处，以免受潮影响电容量。②不得将其他金属物与蓄电池的金属部分相接触，以免引起短路；要保持清洁，防水、防火、防震；不可任意分解、改造；长期不使用时，不得将蓄电池留放在摄像机内，以免电池电量流失。③给蓄电池充电时，最好在5~40℃，在10~30℃充电最佳，如果在高温下充电，则不能完全充足，使用时间将缩短；镍镉电池应放电后再充电，否则会较大程度的缩短电池寿命。

(2) 注意起幅和落幅

运动镜头的拍摄要注意起幅和落幅。起幅是运动镜头开始的画面，落幅是运动镜头终结的画面，通常起幅和落幅的时间最好有5秒以上。注意起幅和落幅的作用是：①有了起幅和落幅，便于后期剪辑，能轻松实现动接动、静接静的剪辑。停稳的画面便于静接静，没停稳的画面便于动接动的剪辑。②有了起幅和落幅，便于实现摄像时固定与运动间过渡的平稳、自然。③更主要的是，起幅给观众以视觉准备的趋势；落幅给观众以视觉缓冲，提醒观众表演已经结束，可以让观众视线紧跟摄像机镜头从运动到停止，准确定位在某景物或人物身上。

(3) 注意多角度和多景别拍摄

无论什么场景的镜头，同一角色同一动作的镜头，尽量多角度多景别拍摄，以便后期剪辑所需，尤其是影视广告的制作，场景很少，要想有效地表现商品的特性，就只有采用多角度多景别地拍摄，广告节奏很快，半秒一个镜头是常有的事，通过这种多方位多角度镜头的组接更能丰富广告内容，也更容易表现商品。同样，其他影视节目也一样，多角度的镜头，有助于丰富画面内容，增加画面的吸引力。

(4) 注意拍些转场镜头

即便导演不交代，摄像师也应该拍些中性镜头或空镜头作转场镜头。因为转场镜头是维持两个镜头之间连续性的简短镜头，非常有用。如被摄主体进出画面时，可拍些正面的堵镜头，背向远离镜头的画面作转场镜头备用。还应该拍些景物的空镜头，如蓝天白云、花草树木、建筑物等镜头，以备编辑时用。

(5) 注意拍摄环境镜头

要拍摄有特征的全景镜头，使人们能够辨认出发生事件的地点，尤其是新闻拍摄，如交通事故，不能只拍撞毁的车辆，应该拍一下出事地点的路标或建筑物；如角色上课的镜头，要拍摄些教室所在学校或楼层显著特征的镜头，做环境交代。

（6）做好场记

采用场记板或专人做场记，对拍摄是非常有必要的，有利于后期剪辑，节约找素材的时间，尤其是镜头很多的情况。场记通常需要记录这一个镜头的拍摄机号、镜头号、场号、次号、拍摄时间（精确到分）、拍摄地点，所使用的推、拉、摇、移、跟、俯仰、斜侧、威亚与否等哪种拍摄手法，以便导演回看素材，以及剪辑师寻找素材等。

（7）尽量采用顺光或侧顺光拍摄

一方面，如果对光线和影调没有特殊要求，应该尽量采用顺光或侧顺光拍摄。因为以色彩的亮度和饱和度的关系来看，只有亮度适中，色彩才能饱和。顺光和侧顺光条件下，演员的眼睛才能自然睁大，便于发挥演技。另一方面，可避免画面出现高光点。如果出现高光点，画面的反差会增大，画面会出现过亮或过暗的现象，效果不佳，CCD 摄像机会出现垂直拖尾现象。

4.3 镜头

这里的镜头不是指摄影机或摄像机的光学镜头，而是摄影（像）机从开机到关机、不停地、连续一次拍摄的画面，或者在剪辑过程中，将一次拍成的连续画面分剪成两个以上的片段，可供穿插、组接，每一分剪段亦称一个镜头。

镜头是影视画面语言构成的基本单位，相当于文学的字（这在第 3 章 影视节目的语言艺术一章已经讲到，这里不再细述）。镜头组接形成场，场与场形成段落等。一部影视节目就是由所含信息、延续时间长短、景别、角度运动方式等各异的众多镜头按照特定的顺序组接而成。如果说稿本是一部影视作品的构思，那么摄像就是影视作品的基础，剪辑是影视作品的关键，而影视作品中的画面和声音则是影视作品艺术地表现与再现。

根据摄像时镜头运动与否，将镜头分为固定镜头和运动镜头两大类。固定镜头按拍摄距离、拍摄角度和拍摄高度又可得到不同类型的镜头，运动镜头主要按运动方式分推、拉、遥、移、跟等不同类型的镜头。另外，根据镜头内容的表现角度，分为主观镜头和客观镜头两类；根据镜头时间的长短，分为长镜头和短镜头等。

4.3.1 固定镜头

固定镜头是在摄像机机身和机位不变的条件下进行拍摄而得到的镜头。被摄对象可长时间处于静态,也可以处于动态。采用固定摄像既可形成单构图,也可形成多构图,可以更换被摄对象和景别,但不能更换场景。

(1) 景别

景别是指被摄主体在画面中呈现的范围,一般分远景、全景、中景、近景和特写五类。有些剧本中也常出现中近景、大全景、大远景、大特写等称呼,是对镜头范围介于两者之间的景别的称呼。景别取决于摄像机与被摄主体之间的距离和所使用的镜头焦距的长短两个因素。摄像机与被摄主体之间的距离越远,景别越大;反之,距离越近,景别越小。所使用的镜头焦距越大,景别越小;反之,焦距越小,景别越大。电影常使用广角或超广角镜头拍摄高山、大海、城市或高楼远景等大景别镜头,给人以恢弘的气势,增强画面震撼力。而电视节目常使用标焦或窄角镜头拍摄人物或事物的全貌或半貌以表现人事物的各种特点。

景别的划分通常是以人物在画面中所占的比例为标准(图4-8)。其作用在于:交替使用不同的景别,对场景和画面中的空间构图进行有机地取舍,可增强影视节目的艺术表现力。无论何种影视节目,每个镜头都是由这些景别构成,只是影视节目类型不同,其传播媒体不同,对某些景别的要求不同,当然,也只是某种景别使用多与少的问题。如电影就常用大景别镜头,而电视节目常用小景别镜头。只要掌握了各种景别的特点和功能,有意识地用好各种景别即可。

下面就各种景别的特点与功能介绍如下:

①远景。远景是用于表现广阔场面的影视画面,主体物可以处于大环境,也可以无主体物,仅是空镜头,相当于从远处观看人物和景物。有人物的远景镜头看不清对象的脸部,只能看见被摄体的动作和肢体语言。无主体物的远景镜头适用于表现广阔的空间、开阔的场面等。不同内容的远景镜头处于影视节目的位置不同,表现的意义也不同。其中以无主体物的远景镜头居多。

无主体物的远景镜头可以用于影视节目全篇或某个段落的开始、中间和结尾部分。用于节目或段落的开篇,表示节目预示事件或人物活动的环境和规模;用于节目中间位置,通常表现时间

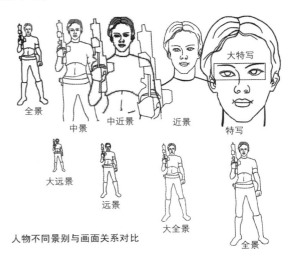

人物不同景别与画面关系对比

图4-8 景别

的推移或空间的转换；用于结尾，可以形成舒缓的节奏，预示故事的结束。远景是电影惯用的景别，大多数电影中都会用到很多的远景，因为与电视相比，电影的播放银幕比电视机屏幕大很多，使用远景也不会觉得画面中人物太小而给观众带来视觉疲劳，反而会认为多用远景，电影才更有气魄，更有视觉冲击力，更震撼观众，科幻片尤其如此。如图4-9所示即为《音乐之声》开篇使用的空镜头。

有人物或事物等主体物的远景镜头，一方面可以客观表现观众从远处观看被摄体，了解被摄体所处的环境或位置关系，或表示从远处观看被摄体的动作及肢体语言，如图4-10是《音乐之声》中被摄主体处于远景镜头中的几个镜头图。另一方面，可用于抒发情感，渲染气氛方面，如表现被摄体置身环境的享受状态（图4-11）。

另外，电影史上全球最经典影片《阿凡达》中也有很多关于潘多拉星球的景物、植被、动物等场景描写。《阿凡达》是首次使用3D摄影机拍摄，数字特效

中文名：
音乐之声
其他译名：
仙乐飘飘处处闻
英文名：
The Sound of Music
获奖：
获1965年度第38届奥斯卡最佳影片、最佳导演、最佳剪辑、最佳音响、最佳配乐5项大奖。
导演：
罗伯特·怀斯
主演：
冯·特拉普/克里斯托弗·普卢默（饰）
玛丽亚·冯·崔普/朱莉·安德鲁斯（饰）
简介：
该电影改编自玛丽亚·冯·崔普的第一本书《崔普家庭合唱团》，是冯·特拉普家的真人真事的再现。

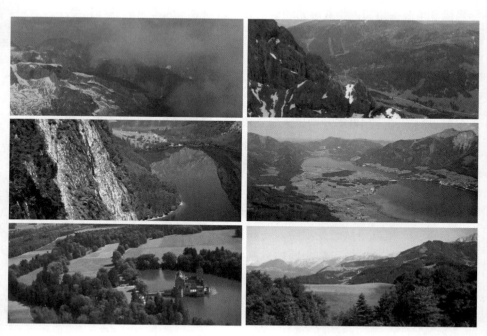

图4-9　《音乐之声》中开篇的空镜头

电影《音乐之声》的开篇用了2分10秒13个航拍空镜头，交代故事发生的城市萨尔兹堡的大环境、大背景后，才让影片主角玛丽亚进入广阔的阿尔卑斯山的一角。壮丽的山河、幽静的别墅、密集的楼宇，玛丽亚一开场出现的地方不是修道院，而是空旷的山野。她自由地歌唱，愉快地欣赏大自然的风光，得意忘形，没有了时间概念。正是因为《音乐之声》中有如此之多的景物描写，《音乐之声》的成功，也致使萨尔兹堡名声远播。萨尔兹堡市40多年来一直作为旅游城市发展着，每年有近15万游客参观范崔普家族曾经生活的地方，参观《音乐之声》的拍摄现场等

第 4 章　影视作品的镜头艺术
SHOOTING ARTS OF THE FILM AND TV PROGRAM 081

图 4-10　《音乐之声》中客观交代被摄体所处的环境与位置关系

中文名：
阿凡达
其他译名：
化身、异次元战神
英文名：
Avatar, James Cameron's Avatar, Avatar – Aufbruch nach Pandora
获奖：
获 2010 年度第 82 届奥斯卡最佳艺术指导、最佳摄影，最佳视觉效果 3 项大奖和 6 项提名。
第 67 届美国电影电视金球奖，最佳影片（剧情类）、最佳导演
导演兼编剧及制片人：
詹姆斯·卡梅隆
主演
杰克·萨利/萨姆·沃辛顿（饰）
妮特丽/佐伊·索尔达娜（饰）
格蕾丝·奥古斯汀博士/西格妮·韦弗（饰）
剧情介绍：
故事发生在 2154 年，故事从地球开始，杰克·萨利是一个双腿瘫痪的前海军陆战队员，他觉得没有任何东西值得他去战斗，因此他对被派遣去潘多拉星球的采矿公司工作欣然接受……

无比多，并荣获第 80 届奥斯卡最佳艺术指导奖、最佳摄影和最佳视觉效果奖项。其中运用计算机制作的潘多拉星球的空镜头，视觉效果首屈一指，堪称世界第一，理所当然收获全球 27 亿美元票房。影片采用大远景，描写了无数杰克和纳威族人一起生活的场景，人类开着飞机在星球上查看地形的场景、纳威人乘坐伊卡兰在空中飞行的场景等，画面优美，各种奇迹的场景尽显，一方面显示出潘多拉星球的生物的特别及环境的幽美，另一方面显示出人类的渺小，尤其为地球人去破坏这个生态环境的罪行作铺垫，也是警示。2013 年第 85 届奥斯卡的最佳影片、最佳摄影、最佳音效和最佳视觉效果四项大奖的《少年派的奇幻漂流》中，也有很多奇幻的人造场景，尤其是水中和水下场景，派和老虎乘坐的独木舟在海中宛如一叶扁舟，水下各种生物发出荧光，画面唯美。

中文名：
少年派的奇幻漂流
其他译名：
少年 Pi 的奇幻漂流，漂流少年 Pi
英文名：
Life of Pi
获奖：
获 2013 年度第 85 届奥斯卡最佳导演、最佳摄影、最佳视觉效果、最佳配乐奖 4 项大奖和 11 项提名。
导演：
李安
编剧：
大卫·马戈
制片人：
吉尔·内特
主演：
少年 Pi／苏拉·沙玛（饰）
作家／拉菲·斯波（饰）
派·帕帖尔／伊尔凡·可汗（饰）
剧情介绍：
影片讲述了少年派和一只名叫理查德·帕克的孟加拉虎在海上漂泊 227 天的不寻常历程。

注意： 全景不要在画面上出现"破线"，如主体的头或脚的轮廓线刚好压着画面边框。

图 4-11 《音乐之声》中玛丽亚这个主角第一次出场的镜头

表现她热爱大自然，享受大自然的美好景色，更表现出玛丽亚自由奔放的性格，与后面修道院的修女们对玛丽亚的评价作铺垫

小提示：

（1）远景镜头是两极镜头之一（远景、特写），注意对空间深度的表达。

（2）远景拍摄通常使用广角或超广角拍摄。

（3）还要注意远景镜头不宜：色彩缤纷；影调斑斑点点；线条庞杂重叠。

②全景。全景是表现成年人的全身或场景全貌的电影画面，用公式表示就是"人体从头到脚 + 背景"。全景往往是拍摄一场戏的总角度，它制约着整场戏中分切镜头的光线、影调、色调、人物方向和位置，使之衔接。故全景又称为"定位镜头"。为使观众看清画面，全景镜头的长度一般不应小于 6 秒（图 4-12）。

全景可以表现特定环境中的特定人物。环境是人物赖以生存的现实基石，人物的言语、行动乃至心理、性格特征都是在一定的环境条件之下形成的，故而对人物的塑造，离不开典型环境的描写。全景中的主体，应成为画面的视觉中心，既是内容中心，也是画面的结构中心。

利用全景，可以确定人物、事物的空间关系（图 4-13）。

利用全景，有利于表现人和事物的动势，可以完整地表现人物的形体动作，尤其是动作片，无论是香港的功夫片，还是好莱坞

图 4-12 全景

的动作片,使用全景都较多,全景是表现格斗者整体武打动作的最佳景别,如影片《神话》中在印度帝沙的圣殿内的第一场格斗戏,是成龙饰演的杰克和梁家辉饰演的威廉无意间闯入圣殿,触动机关,导致圣人跌落。两个守墓者发现陌生人,并打斗开来。在此,一系列的全景镜头与其他小景别镜头的交替使用,不仅表现出人物的位置关系,更重要的,精彩的动作,制造出这场格斗的幽默气氛,吸引观众的观影兴趣,当然也是成龙戏的惯用手法——动作精彩且搞笑。

全景可以作为影视节目的过场镜头,起叙事作用(图 4-14)。

③中景。中景是表现成年人体膝盖以上或场景局部的电影画面,简化为:人

图 4-13 《音乐之声》中表现人物与环境的时间关系和位置关系

据主角朱莉·安德鲁斯在 40 周年纪念活动时回忆,这个镜头是因为光线问题,当时导演不好拍摄他们,而选择拍摄剪影。

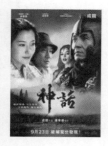

中文名：
神话
英文名：
The Myth
导演兼编剧及制片人：
唐季礼
主演：
蒙毅、杰克／成龙（饰）
玉漱／金喜善（韩）(饰)
威廉／梁家辉（饰）
剧情介绍：
《神话》是香港导演唐季礼与成龙再次携手精心制作的大片，而且聚集了亚洲两大顶级美女，韩国的金喜善与印度的莫莉卡·赫拉瓦特，这也就笼络了几乎整个亚洲市场的票房。整个故事还是颇有想象力的，而且有些段落也秉承了成龙一向的搞笑功夫，令人忍俊不禁。

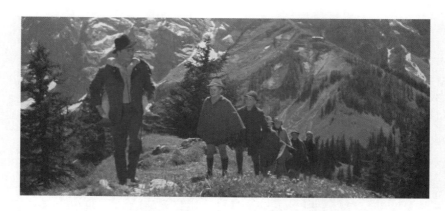

图 4-14 范崔普一家从阿尔卑斯山脉逃离奥地利的画面

 从范崔普船长第一个开始，一个个以全景景别从镜头边走过，是一个过场镜头，起叙事作用。它的前一个镜头是同机位的远景镜头，一家人依次从山下慢慢走入镜头。这里，范崔普船长走在最前面，也是表现他领袖力的风范。

体头到腰膝。中景为人眼正常看的情况，借用于所有的影视节目中，中景可使观众看清人物半身的形体动作和情绪交流，有利于交代人与人、人与物之间的关系，是表演场面的常用镜头，常被用来作叙事性的描写。任何一部影视作品中，中景都占有较大的比例，这就要求导演和摄像师在处理中景时要注意使人物和镜头调度富于变化，构图要新颖优美。如图 4-15 所示，为《音乐之声》开片玛丽亚出场的戏。

 中景镜头也是表现人物之间的语言交流最好的景别，展示人物动作和表情，表现人物间感情交流，多用于表现对话时的人物。无论电影还是电

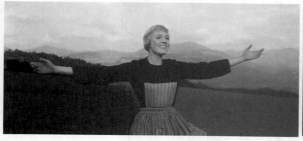 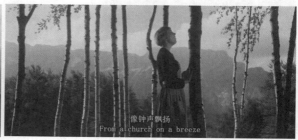

图4-15 《音乐之声》玛丽亚出场

 这场戏中，玛丽亚从远处走近镜头，第一个镜头为大远景，第二个镜头切到中景，玛丽亚自然地伸开双臂，转着身子，陶醉于大自然的美好，高亢地唱着歌，似乎要将大自然拥抱于怀。第三个镜头跟拍主角，由全景轻推到中景，主角抱着白桦树，边走边唱，犹如歌词所言"群山因为音乐充满生气／唱了千年的歌／我的心中充满了音乐／要唱出每支歌／我心震荡像鸟儿翅膀由湖边飞上树／我心叹息像钟声飘扬／微笑像小溪流过／夜晚歌唱像云雀祈祷／当我心情悲伤奔向山里／我听到昔日歌声／我心就会歌唱／因为音乐的响起我要再度歌唱"。

> **注意：**
> (1) 中景在拍摄人物时，取景忌卡在膝关节处。
> (2) 中景镜头处理的好坏，往往是决定一部影片造型成败的重要因素。

视节目，在人物对话情节时，多采用中景交代对话内容。如今的电视节目主要利用电视、网络、手机、PSP 等媒体传播，因播放屏幕较小故使用小景别镜头表现人物的关系及对话，交代事情的发展。对于画面人物较多的场景，也常用中景景别，便于照顾到画面中的多个人物。

中景镜头是影视节目中使用最多的一种景别，大家在不知道用什么景别表现人物或对象时都可以使用中景，以增强被摄体的可看性。

④近景。近景是表现成年人体胸部以上或物体局部的电影画面，展示被摄人物的肩部和头部，被摄物体距离短，足以看清楚细微的面部表情，但是不如特写镜头那样激动人心。

简化为：人体头到胸，故又称胸镜。特点：近景用于细致地描写人物精神面貌和物体的主要特征，表现质感和神情。运用近景时，可以使观众看清演员面部，展示反映人物心理活动的面部表情和细微动作，使观众仿佛置身于事件中，容易产生交流。通常内景镜头，多用到近景景别，尤其在电视节目中，近景是最普遍的景别，导演通过大量近景镜头表现人物，展开情节。

近景的作用：

第一，表现物体时，着重表现物体的外部纹理结构。有时候在描写场景、道具、服装等物体时，用近景表现其整体的花纹、材质、结构及外部纹理结构。对于比较对象的物体，近景是常用的表现景别。

第二，表现人物时，着重其外部的质感。细腻地描写人的表情与细微动作，展示人物心理活动，使观众仿佛置身其中，容易产生交流。影视节目中很多表现两个人感情发生变化的镜头，如居心叵测的坏人总是假装与好人以握手或拥抱表示"好感"或"好心"，总是以近景给两个人的拥抱镜头，之后，必会再给以坏人晴转阴的脸部特写，表现其阴险、狡诈的一面。

第三，常用于表现人物容貌、神态、衣着、仪表，清晰地展示操作过程。《音乐之声》中玛丽亚第一次到范崔普家见到舰长的一场戏，进入别墅的玛丽亚被舰长家宽敞的房子所吸引，几个全景镜头捕捉玛丽亚走进了一个空旷的大房间，正在准备打招呼仪式的玛丽亚被舰长发现并请出了房间"以后请记住，这里有些房间是不能乱闯的"。两个近景表现玛丽亚惊慌的神情，舰长关门的中景后，

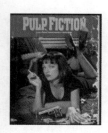

中文名：
低俗小说
其他译名：
黑色追缉令，危险人物
英文名：
Pulp Fiction
获奖：
1995 年荣获奥斯卡最佳原创剧本奖，戛纳金棕榈大奖，金球奖最佳编剧，英国电影学院奖最佳原创剧本、最佳男配角奖等数单位奖项。
导演：
昆汀·塔伦蒂诺
编剧：
罗杰·阿夫瑞 昆汀·塔伦蒂诺
主演：
文森特/约翰·特拉沃塔（饰）
朱尔斯/塞缪尔·杰克逊（饰）
布奇/布鲁斯·威利斯（饰）
剧情介绍：
影片采用环形结构，将彼此独立而又紧密相连的故事——"文森特和马沙的妻子""金表""邦妮的处境"三个故事以及影片首尾的序幕和尾声五个部分组成。一个拳击手，两个打手，黑帮老大以及鸳鸯大盗这些人物的命运在短短的两天中交集在一起，演绎出了这部黑色幽默的犯罪群戏。

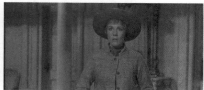
图 4-16 玛丽亚惊慌的神情

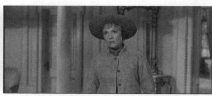
图 4-17 玛丽亚好奇的神情

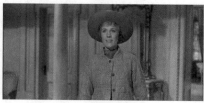
图 4-18 舰长好奇的神情

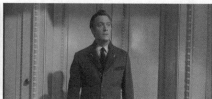
图 4-19 舰长惊讶的神情

> **注意：** 近景拍摄时要注意处理好眼神光，使用小的聚光灯，使眼睛里产生一个光点，表现目光的神采。

继续近景给玛丽亚，这时转为轻微探头看舰长，表现出对舰长好奇的神情，微笑着说："先生，你看起来一点都不像海上的舰长。"舰长皱了下眉头说："你也一点都不像个家庭教师。"这个近景，让观众清楚地看到舰长皱眉的小动作（图 4-16~图 4-19）。

第四，近景也可以表现人物对话或动作，如武打动作或舞蹈动作的场景。这时由于近景中人物的手臂或脚处理在画框之外，因此近景更侧重于对话双方面部表情或上（下）半身肢体动作的展现。影片《低俗小说》中第一个故事文森特和老大马沙的妻子蜜娅在酒吧跳舞的一场戏，一个全景镜头交代两个人跳舞的全貌之后，接着几个近景镜头展现他们跳舞的优美舞姿，这时手常被截到画框外，下半身的舞步也被隐在画框外，只有一次给两双脚的近景镜头。

⑤特写。特写是表现成年人体肩部以上的头像或某些被摄对象细部的电影画面，即人体头到肩或某一部位。特写是视距最近的景别。特点是适用于表现人物的局部或细节部位。用特写表现人物的面部神态时，人物面部细微的神态变化都能得到清晰呈现，可以很好地揭示其内心世界。比如要表现好人时，通常是面部表情温和、平静、慈祥

等，或感动得热泪盈眶，泪水直流等；而要表现坏人或某人有阴谋时，总是会特写坏人笑里藏刀的表情。要表现精彩动作或习惯性小动作时，又总是对某个动作局部进行特写，表现人物及动作的特点。如韩剧《49日》中的女主角南圭丽饰演的申智贤在紧张的时候喜欢抠指甲，成为韩江确认宋伊景的灵魂是申智贤的关键性细节之一，作为线索重复出现。《秘密花园》中的女主角河智苑饰演的吉罗琳在自己的偶像（男主角2，尹尚贤饰演的奥斯卡）面前总是害羞地点脚尖，以至于后来和男主角1（玄彬饰演的金洙元）交换灵魂后，较早被男主角2发现这个秘密。

> **注意**：特写不要把下框放在下巴边缘。

特写也可用于表现物体，如剧中起线索作用的道具，场景中的关键装饰，主体的局部服饰、配饰等，在悬疑或惊悚片中常用作线索而重复出现，这时用特写镜头是最好的景别表达，以提醒观众的注意。换句话说，在出现这种特写镜头时，观众会不自觉地想到这一镜头肯定有猫腻。《神探狄仁杰》中每一个故事都会在狄仁杰分析案情时回放一些关键细节的特写，以表现狄仁杰精明的观察力和缜密的思维。《49日》中的申智贤不喜欢吃月桂叶的小嗜好，也成为

中文名：
辣手摧花/疑影
英文名：
Shadow of a Doubt
导演：
阿尔弗雷德·希区柯克
主演：
查莉/特雷莎·怀特（饰）
查理/约瑟夫·科顿（饰）
剧情介绍：
本片运用了大量富有象征意义的画面和能够产生悬念效果的移动摄影镜头，以及具高度真实风格的布景来讲述一个相继杀害了几个寡妇的凶手查理·科克里，得到了外甥女查莉的爱慕之情，但当他杀人的罪行被查莉知道后，便在家中两次策划将查莉谋害，谁料自己反而被列车辗死。而作为唯一秘密的知情者，查莉终于向侦探告发了真相。影片通过一些喜剧性片段同全片的正剧色彩相映成趣。

图 4-20　《辣手摧花》中全家会餐的戏（最后三个镜头实质是一个镜头）

查理的姐姐就镇上妇女联合的邀请，希望查理能为俱乐部的太太们演讲。由此，查理发表自己对城里妇女的看法，在说到"他们死去的丈夫，穷尽一生积累财富"时，小查莉转头望着舅舅，紧跟着台词继续，"留下一大笔钱给愚蠢的妻子"，这时，导演的镜头转向查理，并慢慢推进查理的脸，"这些没用的妻子怎么做？她们出入最豪华奢侈的酒店，吃喝玩乐，挥霍度日，花钱如流水，浑身都是铜臭味，唯一值得引以为荣的是她们的珠宝。讨厌衰老肥胖，贪心的女人"，直到大特写。即便小查莉随口而出："但她们是人啊，活生生的人啊！"对查理整个评价城里妇女的过程，镜头都没有离开查理，没有切到大人或孩子们的表情，而是让观众跟着导演的镜头去探究查理的心理。最后回应小查莉的反问时，查理转头："是吗？是吗，查莉？"之后镜头才切向小查莉。

中文名：
初恋这件小事
英文名：
First Love
又译名：
暗恋那点小事/叫作爱的小事/那件疯狂的小事叫爱情
导演：
Puttipong Promsaka
主演：
阿亮／马里奥·毛瑞尔（饰）
小水／平采娜·乐维瑟派布恩（饰）
小茵／苏达拉·布查蓬（饰）
剧情介绍：
"他是学长，是高一的学长，是足球队的，还有……他很可爱。那时候，我只是初一的一只丑小鸭，我努力改进，只要是我认为可以变美变好的事，我都愿意去做。同时，我也努力学习，让自己的成绩变好，为了让他能注意到我。"《初恋这件小事》就是这般不经意间为了喜欢的人而改变自己，使自己突出，使自己成为焦点。青春校园玩暗恋、花样美男羞煞眼球、爱与奋斗的励志元素，经历过中学阶段的人都能在其中找到自己的影子……

被认定宋伊景是申智贤的线索之一。

影视节目中使用特写的作用有：第一，能在繁杂环境中强调主体；第二，能将人物细致的表情和某一瞬间的心灵信息传达给观众，常用于细腻地刻画人物的性格，表现其情感；第三，用于突出某一物体的细部特征，揭示其含义，换句话说特写有一定的隐喻作用。影片《阿凡达》中多处特写实验连接器中杰克的眼睛，前几次特写表现出杰克对该事件的好奇，后来的特写反映出杰克的变化，表现出对此事的无奈，根本不愿意醒来，也不愿意离开这个控制设备。图4-20为希区库克的《辣手催花》中一家人用餐的戏，查理发表自己对城里妇女的看法，导演采用推镜头，推到查理脸上，直到特写景别。

⑥景别的注意事项。

首先，拍摄一个场景的时候，"景"的发展不宜过分剧烈，通常选择相邻或间隔景别的镜头相连接。

其次，忌"跳"，即少用"特写+全景""特写+远景"的镜头，否则会产生视觉跳跃感。

最后，忌同景别切换：同一机位，同景别、同一主体的画面不能组接，否则会产生视觉跳跃感。一般电影、电视剧作品很少遇到这类镜头组接的情况，除非新闻、采访类纪实性节目，比如采访领导或官员讲话的镜头，剪辑时通常会剪掉说话有误的镜头，或时间过长的镜头，这时前后两个镜头组接，就成了同景别镜头的组接，画面会出现明显的跳跃感。但有时在喜剧片中，为了增加喜剧效果，同机位同景别的镜头还是可以组接在一起。青春爱情喜剧电影《初恋这件小事》中57分35秒处，小茵老师教小水练习扔指挥棒，老师认真的讲解动作要领，也徒手示范给学生，同学们认真地听着。小水递给老师指挥棒，让老师亲自示范，老师说："老师的指挥棒在心里。"这时使用了同机位同景别的五个镜头造成了视觉跳跃，但增加了喜剧效果。

（2）角度镜头

在拍摄距离、拍摄高度不变的条件下，以被摄体为中心，在同一水平线上围绕被摄体四周选择拍摄点进行拍摄，由此产生的镜头我们称之为正面角度、侧面角度、斜侧角度、背面角度的镜头。

①正面镜头。正面镜头是摄像机处于被摄体的正面方向拍摄的镜头,表现被摄对象的正面特征。正面是认识人、事物最准确的角度,通过正面拍摄,可以准确把握人事物,不带任何悬念。被摄对象正面角度的镜头,善于表现景物的平面化构图,无纵深感,如正拍的大桥、运动场和建筑物等,给人以对称的视觉效果,和平稳、庄重、严肃的心里感觉。正面拍摄人物时,可以精确地表现人物正面的全貌,从头到脚,服饰、配饰,以及随身的道具等。正面拍摄事物或景物时,除了客观再现,没有其他深意。而正面拍摄人物时,使用的方法和表现的内涵也不尽相同。

拍摄对话双方,导演通常会使用外反拍和内反拍,内外反拍的镜头交替使用,以保证情节画面的活跃性。此时再加以正面的主观镜头,对表现人物双方的内心活动就会更细腻。用正面镜头客观表现被摄体是指对话中的其中一方所看到的主观镜头,是导演或观众等第三者都不能看到的主观镜头。这类镜头表现平淡,是对话双方或多方的视线方向决定的镜头。也可在正式场合,正面审视对话的另一方,表现对话的严肃之意(图4-21)。

正面拍摄的镜头也有强调之意,作转场镜头。通常用在某一场景结束时,表示这一场景的事情交代完毕,该进入下一场景了。或者给一个谈话双方其中一方的主观镜头,表示谈话即将结束(图4-22)。

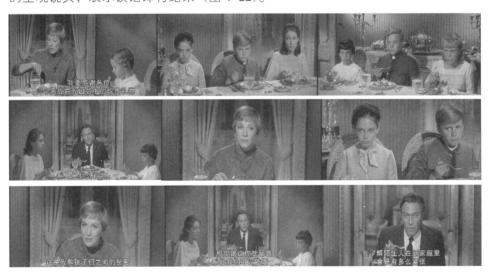

图 4-21 《音乐之声》中第一顿晚餐的场景

多次近景正面镜头给玛丽亚和舰长和孩子们。玛丽亚感谢孩子们的"礼物",说礼物"是和孩子们的秘密"。并表示"你们使我感到温暖、快乐和欢悦"等。本来是大人间的对话,但多次给孩子们以正面镜头,表现出孩子们做错事的紧张。但玛丽亚没有揭发他们的恶作剧,反而是感谢,感动的孩子们哭起来。从心底对玛丽亚有了不同的认识。

中文名:
名扬四海
英文名:
Fame
导演:
凯文·唐查罗恩
编剧:
艾丽森·伯内特
主演:
凯·潘娜贝克 / Jenny Garrison
沃特尔·派瑞兹 / Victor Taveras
娜图里·劳顿 / Denise Dupree
阿什·布克 / Marco
剧情:
根据 1980 年艾伦·帕克导演的经典歌舞片《名扬四海》改编。以纽约市的表演艺术高中为故事舞台,描述来自各个阶层和家庭背景的十个青少年,每个人怀着不同的梦想前来应考,经历四年的各种挑战和奋斗之后,有人成功,有人失败,也有人从表演中吸收到人生经验而成长。四年期间,更有爱的萌发、友谊的升华、才华的舒展、心碎的遭遇,最多的——更有激情的迸发……
与 1980 年的单机位版本相比,导演使用了近十台的摄像机,拍摄角度更多,表现更丰富。他说:"剧组给我设计了一种节奏渐快、力量渐强的舞蹈。不完全是街舞,也不完全是古典的踢踏舞。它更像是一种混合出来的舞蹈,杂糅了不同的风格。"

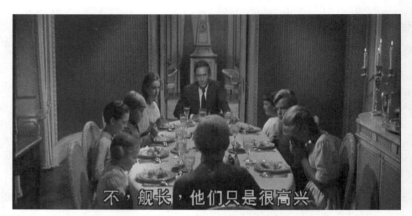

图 4-22 结束镜头,正面,表示该场戏结束,要进入下一场景

正面镜头的缺点是只能展现人物或事物的一个方面,立体感不强。人、事、物明确再现,使观众认识戏中角色和事物无任何悬念可言,相对来讲,对此类镜头的注意力较弱。如果不多次出现通常会过目即忘。

②侧面镜头。 侧面镜头是摄像机处于被摄体的侧面方向拍摄的镜头。主要表现被摄对象的侧面特征,勾画被摄对象侧面轮廓形状。从侧面拍摄人物时,最容易表现出人的额头、鼻梁、嘴型和下巴轮廓线。拍被摄体的右侧面还是左侧面,主要由被摄体所处环境决定,其次由被摄体的位置关系决定。如果是侧面剪影,对剧情也有一定的悬念作用。2009 年版的《名扬四海》中,大四快结束时,声乐老师带学生到卡拉 OK 厅聚会的一场戏,对费兰·罗文老师台上的演唱过程基本使用了三个摄像机三个机位进行拍摄,正面、左侧面和右侧面,各个面表现老师棱角分明的形体,更主要的把老师从未表现出的"疯狂""野性"的另一面(随着音乐而动的艺术表现力)展现在学生面前。

侧面镜头的缺点:同正面,只能展现人物或事物的一个方面,立体感不强。

③斜侧面镜头。 斜侧面镜头是摄像机处于被摄体的正面和侧面之间的位置拍摄而得的镜头。既表现被摄对象部分正面特征,也表现其侧面部分特征,可造成鲜明的立体感和较好的透视效果,即纵深感。图 4-20 中最后一个图片就是查理叔叔的斜侧面镜头。

和摄影一样,斜侧面角度通常是人物最完美的拍摄角度,从而

在影视节目中使用也是最多的拍摄角度。影视作品中，通常用斜侧面镜头客观表现人物，表示第三者所看到的人物形象，这时的内外反拍就是斜侧面镜头的常用拍摄方法。

④背面镜头。背面镜头是摄像机处于被摄体的背面方向拍摄而得的镜头，可表现被摄体的背部特征，即背影。在表示被摄体从摄像机正面或侧面迎面而来，再从摄像机旁边走过或跑过后，摄像机跟随被摄体继续拍摄所看到的就是被摄体的背影。这种镜头通常是时间较长的镜头，用于客观表现被摄体的运动态势和背影画面。

用固定机位直接拍摄被摄体的背面，这种镜头的使用，隐含探秘的意味，引领观众从背后去了解被摄体。《阿凡达》中，有一次被地球人攻击了神树后，族长遇难，族人在深林中伊娃的树下做法事，醒来的杰克从背面看到的场景。最后杰克请求妮特丽救格蕾丝时，再次做法，这时画面中人物的动作比第一次有序且精神，画面效果比第一次漂亮，更增添了观众对纳威人法事的探秘心理。

（3）高度镜头

在拍摄距离、拍摄方向不变的条件下，拍摄点高度的不同，画面中的主体，陪体和环境关系会有很大的改变，可导致画面水平线的变化，前后景物可见度的变化，即景深的变化和透视变化。

①平拍镜头。平拍是指与被拍对象同在一水平线上的拍摄。平拍到的人像和景象不容易变形，多用来作逼真的"描述"，是最常用的一种拍摄手法，无论各种类型的影视节目，都要大量用到平拍，无特殊要求时都可以使用平拍完成所有剧情。

②仰拍镜头。仰拍是指摄像机镜头向上仰起的拍摄。常用于表现崇高、庄严、伟大的气势，对强调前景、简化背景也有明显作用。但要注意：仰拍会使物像发生上小下大的变化，不能逼真再现事物原貌，故在拍摄时要构好图。《阿凡达》开片半小时，杰克在林中被死神兽追击，好不容易跳下山崖，险些被死神兽抓住的场景，导演用了仰拍镜头，将"险"表露无遗；而在空中"驾驶"自己"飞行的狮子"——潘多拉空中头号杀手之称的"托鲁克"采用了仰拍镜头，以及与人类军队的战机作战时，也有不少仰拍镜头，表现出局势的严峻。

③俯拍镜头。摄像机镜头朝下拍摄称为俯拍。俯拍善于表现景物的曲线构图，如曲折盘旋的长城，运动场或晚会现场的特殊造型等，在表现浩大的场景上有独到之处。同样，《阿凡达》中纳威人的生活环境，走的是树杆、睡的是树上（吊床）、神树的下垂枝条等，导演都有用到俯拍镜头，与平拍镜头切换使用，表

现出生物、环境的特殊性。第一次见面的纳威公主对杰克的行为很生气，也几次采用左侧面俯拍，表现纳威公主生气的表情。

④鸟瞰镜头。又称顶拍镜头，是完全垂直于地面方向拍摄的镜头。表现被摄体的顶部特征，或顶视所呈现的场面的气魄。电视上经常在午间新闻或整点新闻前播放一些鸟瞰北京、鸟瞰上海、鸟瞰重庆等的风景片段，都是飞机上航拍的城市顶视镜头，通常将幅员辽阔的城市，表现的真真切切，也让观众从不同视角了解到各地的不同风光。《阿凡达》中同样使用了很多顶拍镜头，因为大场景，大空间，要表现这个星球这个族的神奇，各种角度的镜头，在其中都有使用到，要不能拿下"最佳摄影奖"呢。片中纳威公主教杰克游泳的场景，用过顶拍，表现出纳威人生活的环境犹如仙境般美妙；人类的空军部队飞在潘多拉星球上空，用过顶拍，客观镜头，表现出部队气魄之庞大，纳威人的宿敌，同时预示人类对大自然的无辜侵权、掠夺行为必将遭到报应。

⑤倾斜镜头。倾斜镜头是指沿着摄像机镜头轴心顺时针或逆时针方向倾斜一定角度拍摄的镜头。这种镜头的显著特点是故意打破"平"的拍摄要点，使画框中地平线不水平。有时在表现被摄体非正人君子，非正常人，非正常状态时，或者表现事件非正常发展时，可以用倾斜镜头表现被摄体的主观视角，或导演的主观视角等。如主体在侧躺、悬挂、倒立等状态下，其视角也发生变化，不能水平，其看到的事物也就不能水平，导演为了模拟主体的视角，必定将摄像机倾斜一定角度保持与被摄主体的视角一致。图4-23第二个镜头是《罗马假日》中镇静剂起作用的奥黛丽·赫本饰演的安娜公主躺在路边长椅上睡意蒙眬，看到的格利高里·派克饰演的乔·布莱德里记者的倾斜镜头，是摄像机倾斜一定角度拍摄，完全表现公主的视角的镜头。

4.3.2 运动镜头

运动镜头，取决于摄像机及其光学镜头的运动方式，即指通过摄像机镜头的连续运动或连续改变光学镜头的焦距所拍摄得到的镜头。与固定镜头不同，运动镜头需要至始至终在运动中构图，对清、平、稳、准、匀的拍摄要领尽显其中，

图4-23 《罗马假日》中的倾斜镜头

否则，运动镜头就实现不了最初的预期效果。因为运动镜头一直在运动中表现人事物，且速度不能过快，故其时间都较长，节奏较慢，通常用于片头，交代故事人物，人物生活的环境等；用于结束，让观众回味剧情的同时，留给观众以想象的空间。运动镜头可以摆脱定点拍摄的束缚，表现多种运动条件下各个视角的视觉效果。总体来讲，常见的运动镜头有以下几种主要形式：

①纵向运动角度有：推镜头、拉镜头、跟镜头三种。

②横向运动角度有：摇镜头、移镜头、甩镜头、转镜头四种。

③垂直运动角度有：升镜头、降镜头二种。

随着摄像技术的进步，运动镜头的拍摄方法也越来越多，航拍、水下拍摄、吊威亚等是借助外力进行各种运动镜头的拍摄，不同角度不同技巧的使用也是为了增加影视艺术的魅力，丰富影视艺术的再现力和表现力。

(1) 运动感

影视作品的画面表现出的非静止的状态，都被视为运动镜头。某一个镜头、某几组镜头或某一场景的镜头，表现出一定的运动节奏或运动规律，换句话说，如果一个镜头或一组镜头按照一定的运动节奏或运动规律拍摄或组接，我们称之为画面的运动感。科学技术不断进步的今天，使用长镜头的运动镜头表现人物似乎不再时髦，现在的固定镜头似有被取代的趋势：要么在前期使用手持摄像产生动感，要么只运动小幅度，选取小幅度运动的镜头，即便是一个特写，也喜欢从边缘摇到中心，让镜头运动起来。便是固定镜头也喜欢在后期处理时，让镜头移动或放大一点点距离而产生动感。近年流行的静电影似乎就是这种情况。即便广告这样的时间就是金钱的影视作品，其运动镜头的使用也是较多的，只是讲究较多。其他作品中运动镜头同样使用较多，具体使用随着环境情节的变化而变化。

(2) 运动镜头

①推镜头。简称"推"，是指被摄对象固定，摄像机借助于轨道或自身向被摄主体方向推进或采用变焦镜头焦距时，从短焦距逐渐调至长焦距部位的镜头拍摄，使画框由远而近向主体靠近拍摄的镜头。

推镜头呈现的画面特点是：镜头在景别上，由大景别向小景别变化。

造成画框向前的运动趋向。表现同一对象由远至近或从多个对象到其中一个对象的变化，换句话说，可以让观众逐步接近被摄体的效果，被摄体越来越大，看得越来越清楚，直到镜头停止在某一景别。

推镜头的作用：

第一，突出主体人物，突出重点对象。这种推镜头通常只推到被摄体的（中）近景位置，仅表现大场景中的主体人物是谁、重点对象是谁等，常用于开片或段

落的开始，交代主体人物出场或主体对象的场景。

第二，突出被摄体的局部细节，或交代重要的情节线索。影视作品中使用推到同一细节的推镜头时，有时有暗示或铺垫作用，为后面同一个位置或同一对象将发生的事情作铺垫。或者作一个情节因素，起到设置悬念的作用。推向被摄体脸部的特写镜头，还有表现被摄体脸部细节，让观众逐步探究被摄体心理的作用，图4-20《辣手摧花》的特写镜头就是用慢推镜头来实现，最后镜头景别定格在查理脸部的大特写结束。这个推的过程，速度较慢，象征着导演意欲带领观众慢慢地去探寻被摄体的真实心理的举动，这是一个非常出名的推镜头。推向事物或景物的局部，可以交代事物的局部特征或某建筑的具体位置等，留下证据或悬念。

第三，展现场景空间中，整体与局部、客观环境与人物间的位置关系，并可增强画面的逼真性和可信性，使人如身临其境。在交代被摄主体在环境中的位置关系时，推镜头的使用较多，尤其是在会议、歌舞表演、体育项目比赛等大场景中，用特写镜头交代这时主角所处的位置关系，是常用的拍摄手法。

第四，推镜头的速度快慢，可影响或调整画面节奏，从而产生外化的情绪力量。推镜头是一种摄像机运动的镜头，其推的速度的快慢，表现的节奏不同，最终呈现的画面的情绪力量不同。推的快，节奏快，表现紧张的情绪，反之呈现舒缓的节奏，慢慢深入观众，有时匀速地慢推，只会更自然的表现画面，不易引起观众注意，使观众还没察觉镜头的运动就转到另一镜头或另一场景。

②拉镜头。简称"拉"，是推镜头的逆向运动的镜头。拉镜头是指被摄对象固定，摄像机借助轨道或自身沿光轴方向向后移动拍摄，可使画面产生逐渐远离被摄主体或从一个对象到更多对象的变化，使画框由近而远与主体脱离的拍摄方式。采用变焦距镜头时，从长焦距逐渐调到短焦距部位，用这种方法拍摄也有拉镜头的效果。

拉镜头呈现的画面特点是：一方面，在景别表现上，由小景别向大景别变化；另一方面，可造成画框向后的运动趋向。观众不能马上看到景物和环境的整体，而是渐次扩展视野范围，直到停止在某一景别，并可以在同一镜头内，渐次了解到局部与整体的关系，造成悬念、对比、联想等艺术效果。

拉镜头的作用：

第一，与推镜头相同，表现主体和主体所处环境的关系。这种镜头通常从某被摄体特写镜头或近景镜头拉到全景或远景镜头，随着镜头范围越来越大，画面呈现的内容越来越多，被摄体在画面中的位置逐渐显现，一般用于客观交代被摄体所处的环境关系，常用于影视作品的结尾，从被摄体拉开，直到定格在某个大景别，预示作品结束。

第二，画面扩展形成多结构变化。在镜头拉出的过程中，随着画面内容的逐渐增加，画面的构图更要讲究。尤其是画面中呈现的内容不宜太杂，也不能出现太多空白，注意构图美观。

第三，拉镜头内部节奏由紧到松，能发挥感情上余韵。拉镜头是从小景别向大景别变化，故而内部节奏上刚开始紧，后来景别越来越大，表现出的节奏也就越来越慢，有匀减速之感。

拉镜头与推镜头在操作和表现上几乎是完全互逆的运动镜头形式。它们却常常同时使用，有交代主角所处环境的位置关系的作用，如在剧场、运动场中，采用先推后拉或者先拉后推，反复表现同一主角。而当多个主角均在这一场景中时，则可采用朝一个角色推到近景或特写，然后拉出来，拉到全景，停顿三五秒，再次推上去时，推到另一主角的近景或特写。这是新闻摄像中常用的拍摄手法。

在歌舞场景中，拉镜头和推镜头也会同时使用，尤其是拍摄迪士高场景或热舞场景时，快速地随着音乐节奏反复对准被摄体一推一拉，表现出画面的活跃，角色的活跃。在机位较少的情况下，这种拍摄方式最能表现出舞蹈的魅力，如果机位多可采用各种机位镜头的快切来达到这种效果。

③摇镜头。也称"摇摄""摇拍"，简称"摇"，是指摄像机机位不动，被摄体不动，借助于云台或拍摄者自身，水平或垂直移动摄像机光学镜头轴线所拍摄的镜头。有水平横摇、垂直纵摇和各种角度的倾斜摇、旋转环形摇、极快"甩"镜头和中间带停顿间歇摇等几种拍摄方法，画面均呈现出动态构图，它逐一展示、逐渐扩展景物，产生巡视环境，展示规模，提示动态中人物的精神面貌和内心世界，烘托情绪与气氛等多种艺术效果。用长焦距镜头，远离被摄体摇拍，也可造成横移或升降的效果。摇镜头的作用：

第一，扩大视野，扩展画面表现空间，包容更多的视觉信息。随着镜头的摇动，人、事、物逐渐呈现在镜头中，无论从哪个方向摇，都会使画面的内容更丰富，更富有细节。

第二，交代同一场景中两物体或事物间内在联系。同一场景中不同位置的两个主体要分别交代时，如果单独地用两个镜头的切换进行组接，不能很好地表现他们的位置关系，而通过摇，可以让观众准确地把握他们的位置关系。《香奈尔的秘密情史》开片斯特拉文斯基出场的一场戏，他在法国巴黎香榭丽舍大街的剧院中首演他作曲的《春之祭》，斯特拉文斯基和香奈尔同时出现在剧院的不同位置。导演采用摇香奈尔的拍摄手法让观众先找到香奈尔进入剧院，坐下，再摇到

中文名：
香奈儿秘密情史
又名：
香奈儿的情人/香奈儿的秘密/
Coco&Igor/夏奈尔与斯特拉文斯基
英文名：
Coco Chanel & Igor Stravinsky
导演：
扬·高能
主演：
麦德斯·米科尔森／饰斯特拉文斯基
安娜·莫格拉莉丝／饰 香奈儿
安纳托·陶布曼
剧情：
影片讲述了时尚女王香奈儿和俄罗斯音乐家斯特拉文斯基的一段浪漫爱情故事，鲜为人知但刻骨铭心，短暂却轰烈，催生了他们传世的不朽作品。

剧院另一侧的斯特拉文斯基和他妻子的位置，停下锁定镜头。这里用了一个长长的摇镜头，表现出两个还是互不相干的主角，被导演拉到了一起，暗示两个人物就是剧中主角。

第三，表现运动主体的动态、动势、运动方向和运动轨迹。在没有摇臂，没有轨道，要表现运动主体的动，尤其是运动方向和运动轨迹，通常我们使用摇拍实现。如果运动主体的运动范围较大，还可以站得远一些，在远处摇拍，这种摇拍有跟拍的意境。

第四，摇出意外之物，制造悬念，在镜头内形成视觉张力的起伏。有时为了制造悬念，可以从起幅的被摄体摇拍，而落幅是不相关的其他场景之物，设置悬念，引起观众的注意。闪摇经常是摇出意外之物的常用摇摄法。

第五，表现一种主观性镜头。有时也用摇镜头表现节目中角色或导演的一种主观性视角，即用摇拍代表剧中角色和导演的眼睛所看到的景物。如当主角新到一个环境，对陌生环境还不熟悉的，用从左到右或从右到左摇拍环境，可以表现主角的紧张与陌生感。

第六，表现特定情绪、气氛。有时在场面太宏大，或者被摄体的细节太复杂的情况下，使用摇拍，可以表现一种特定的情绪——无聊，漫无目的或者好奇，被看不完的东西吸引着眼球。

第七，画面转场的手法之一。摇到画面的落幅时，下一个镜头以拉镜头出场，或者同是摇镜头，有摇进另一画面的含义。学生短片作品《十字街》中，有几处用到摇镜头转场，摇的速度均匀，长度合理，上下镜头内容和色彩也十分匹配，以至于过渡自然，无视觉跳跃感，如图4-24《十字街》中利用摇镜头转场的镜头。

④移镜头。又称"移摄"，简称"移"，是指被摄体不动，将摄像机架在活动物体上随之运动而拍摄的镜头，或者拍摄者手持摄像机移动拍摄的镜头。被摄对象呈静态时，摄像机移动，使景物从画面中依次划过，造成巡视或展示的视觉感受；被摄对象呈动态时，摄像机伴随移动，还可创造特定的情绪和气氛。其运动按移动方向大致可分为横移和纵（竖）移或称前移和后移；按移动方式可分为跟移、摇移、斜移、弧移等。在摄像机不动的条件下变焦距本身的变化或移动后景的被摄体，也都能获得移镜头的画面效果。移镜头的作用：

学生作品《十字街》海报

图 4-24 《十字街》中开片的摇镜头

第一，开拓画面造型空间，创造独特视觉艺术效果。在被摄体不动的情况下，移镜头可以从不同视角表现被摄体的其他。横向或纵向的移镜头，常用来交代一个大场景的背景或一个高个子的人物、一幢高楼一系列高大建筑物的形象等，客观再现被摄体的各部分。这样的移镜头，可以开拓画面新的造型空间，而且被摄体不会变形，如仰拍会产生的上大下小的透视感或俯拍形成的上小下大的透视感。

第二，表现大纵深、多景物、多层次等复杂场景，气势宏大。在纵向地表现一个大城市风景、会议现场、战斗现场等宏大场面时，用纵移、前移或后移，通常可以表现其多景物、多层次、大纵深视觉效果。

第三，能表现主观倾向，使画面更加动感、真实，有现场感。与摇镜头相似，在人多的场景多用移镜头，可以更好地表现剧中人物或导演的主观视角，带领观众跟随镜头直往向前，行走不到边界的感觉。

⑤跟镜头。又称"跟拍""跟摄"，简称"跟"，是指摄像机跟随被摄体一起运动而拍摄的镜头。有推、拉、摇、移、升、降、旋转等跟拍形式。跟拍使画面景别相对稳定，处于动态中的主体在画面中位置相对稳定，而前、后景则可能不断变换。它既可突出运动中的主体，又能交代动体的运动方向、速度、体态及其

与环境的关系，使动体的运动保持连贯，有利展示人物在动态中的精神面貌，为演员的表演提供一气呵成的可能性。跟镜头的作用：

第一，能够连续而详尽地表现运动主体。跟镜头是固定表现一个运动着的角色最常用的镜头形式之一。无论被摄体处于什么样的运动状态，无论是走、跑、跳，还是车里、船里等运载工具中，跟镜头无疑是保证被摄体始终处于画面某个位置的最好的镜头。可以毫无遗漏地表现运动主体的各种肢体动作，遇到什么人，发生什么事等。

第二，观众与被摄人物视点的合一，可表现主观性镜头。与摇拍、移摄相似，随着被摄体的移动，视角一步不离地跟随被摄体，无论被摄体运动的快与慢，用于表现剧中人物或导演的视角，也是可以的。它的主观或客观性，视该镜头紧接的下一个镜头的画面内容而定。《低俗小说》拳击手布奇潜到住处想拿回自己的金表的戏中，采用了两个长长的跟镜头。第一个跟镜头为从布奇下车开始，走过房子旁边的小路，穿过公寓前的空地，基本保持中景景别。一路上布奇前后打量着环境，紧张的心情可想而知。导演用这两个跟镜头让观众随着布奇的紧张心理，一起探索这条危险之路。第二个跟镜头从进入公寓大门开始，布奇上楼，镜头摇上二楼，跟随布奇从窗户察看房间，直到他停在家门前，才切到特写布奇紧张的脸。

第三，对人物、事件、场面的跟随记录，常用于纪实性新闻拍摄，而且手持式拍摄追踪新闻的情况使用跟镜头较多。

⑥甩镜头。又称"闪摇镜头"，是速度极快的摇摄镜头，可以作为一种特殊的运动镜头独立出来讲解。甩镜头是指打开摄像机后，从画面起幅极快地摇到落幅，摇摄中间的画面影像产生几乎是模糊一片的效果。闪摇有多种形式：从一个景物闪摇到另一个景物；旋转的闪摇；有起幅而无落幅的闪摇；从左闪摇到右，又从右闪摇到左；上下闪摇；斜线闪摇等。这种拍摄技巧用以说明内容的突然过渡和同一时间内在不同场景所发生的并列情景，还可代替人物主观视线，表现晕眩等效果。拍摄闪摇镜头，起幅或落幅画面都要稳定，因急速闪摇不易停稳，也可采用从起幅急速甩出再组接一个固定的落幅画面。《赤壁（上）》中，曹操和周瑜双方布战的段落属于平行蒙太奇，为了强调节奏，采用了几次向右裁切技巧组接转场。中间对双方分别用了两个闪摇，从周瑜闪摇到赵云，从曹操闪摇到夏侯隽、魏贲的画面，速度快，使得摇过的中间画面完全模糊。速度之快，表现出双方局势紧张的态势，以及周瑜料事如神，他几乎完全猜出了曹操的用兵计划。

⑦升降镜头。升降镜头是指摄像机借助升降装置一边升降一边拍摄的镜头。

呈现出画面景别不变，而人物或景物随着升降的位置变化而在垂直方向不断变化。

升降镜头的作用：第一，有利于表现高大物体的各个局部。第二，有利于展示事件或场面的规模、气势和氛围。第三，有利于表现纵深空间中点和面间的关系。第四，可实现一个镜头内的内容转换与调度。第五，可表现出画面内容中感情状态的变化。

⑧旋转镜头。旋转镜头是指摄像机以其镜头光轴为中心倾斜起来拍摄，使画面地平线沿某方向倾斜，使被摄主体或背景产生旋转的效果，从而可以从不同角度观察被摄物。常用的拍摄方法有：沿镜头光轴或接近镜头光轴仰角旋转拍摄；摄像机作超过360°快速环摇拍摄；被摄主体与摄像机置一转盘上作超360°的旋转拍摄；摄像机围绕被摄体作360°快速环移拍摄。除以上几种方法外，利用可旋转的运载工具拍摄也可获旋转效果。旋转镜头多用于表现人物在旋转中的主观视线或晕眩感，或以此烘托情绪，渲染气氛。

⑨晃动镜头。晃动镜头是指拍摄过程中摄像机机身做上下、左右、前后摇摆的拍摄。常用做主观镜头，如酒醉、精神恍惚等。或造成乘船、乘车摇晃、颠簸、地震等效果，创造特定的艺术气氛。机身摇摆的幅度与频率视具体情况而定。拍摄时运用手持摄像往往可取得较好的效果。2009年版的《名扬四海》在刚开始的选拔考试中的镜头大多使用手持摄影，使画面产生晃动感。利用手持摄影，可以理解为比喻应试生们的技术如摄影技术一样，都只达到初级级别。《后天》《2012》《沉没》《唐山大地震》等灾难片中，都使用到晃动镜头，以模拟还原地震时的效果。

4.3.3 快镜头与慢镜头

快镜头与慢镜头是相对被拍摄对象的正常速度而言，对应电影艺术中的低速摄影（俗称"快动作"，这里用"快镜头"表示）和高速摄影（俗称"慢动作"，这里用"慢镜头"表示）。快镜头是指镜头以大于正常速度100%的速度播放的镜头，快镜头使画面中所有运动着的对象的动作加快相应倍数。慢镜头则相反。拍摄阶段要实现快慢镜头，得使用广播级以上的具有高速摄影功能的摄影（像）机才能实现。拍摄时将变速摄影功能打开，设置好每秒钟需要拍摄的帧数，如中国的PAL制式摄像机，设定低于25的帧频（关于"帧频"的概念参见第7章7.1.6），如20，这样拍摄的镜头再以正常的帧频25帧/秒的速度播放，

中文名：
赤壁（上）
英文名：
Red Cliff
导演：
吴宇森
编剧：
吴宇森　陈汗　郭筝　盛和煜
制片人：
韩三平　吴宇森
主演：
周瑜／梁朝伟（饰）
孙尚香／赵薇（饰）
诸葛亮／金城武（饰）
曹操／张丰毅（饰）
孙权／张震（饰）
赵云／胡军（饰）
剧情：
影片以长坂坡之战开场，曹操在击溃刘备后，认为对他称霸天下有威胁的是东吴，再加上曹操钟爱的小乔誓死不从，令他大发雷霆，执意攻打东吴。孙权派鲁肃以吊唁刘表之名与刘备会面，商讨联合抗曹的事情。刘备在同意了与东吴联合抗曹的建议之后，派诸葛亮前往东吴。孙权的妹妹孙尚香与鲁肃用激将法坚定了孙权抗曹的决心，并且把周瑜召回，主持抗曹。两军最终在赤壁相遇，小乔夜探曹营，与曹操论茶道拖延时间，最终联军战胜曹军，小乔与其子平安均安然无恙。
获奖：
参展提名十几个国际电影节和影展，获得美国拉斯维加斯影评人协会最佳外语片，日本每日电影大奖最佳外语片，中国华表奖优秀合拍片，香港金像5奖等多个大奖。当选《电影看中国》产品，代表中国走向世界，传播中国电影和文化。

中文名：
三傻大闹宝莱坞
英文名：
3 Idiots
导演：
拉库马·希拉尼
编剧：
奇坦·巴哈特　拉库马·希拉尼
主演：
兰乔/阿米尔·汗 Aamir Khan 饰
法汉/马德哈万 R Madhavan 饰
拉杜/沙曼·乔希 Sharman Joshi 饰
皮娅/卡琳娜·卡普 Kareena Kapoor 饰
剧情：
《三傻》是根据印度畅销书作家奇坦·巴哈特的处女作小说《五点人》改编而成的喜剧片。法汉、拉杜与兰乔是皇家工程学院的学生，三人共居一室，结为好友。在以严格著称的学院里，兰乔是个非常与众不同的学生，他不死记硬背，甚至还公然顶撞校长"病毒"（波曼·伊拉尼 Boman Irani 饰），质疑他的教学方法，大闹了一场宝莱坞。该片与其说是喜剧片，还不如说是励志片、教育片、剧情片等。"追求卓越，成功就会在不经意间追上你""一切顺利"等经典台词是该片无限精彩的点缀。"少见的印度式校园青春片，捣蛋中又不忘数落印度严重的阶级及自杀问题，《美国处男》式的无聊、《罗密欧与茱丽叶》式的爱情、《红磨坊》式的歌舞，一顿包罗美国味的印度大杂烩，无怪乎深得观众欢心，打破印度票房纪录，创下印度海外电影 No.1 的骄人成绩！"拉库马由此被印度誉为"最会讲故事的人"。
获奖：
荣获 2010 年度印度各种电影赛事的最佳影片奖。

就会得到比拍摄对象实际运动速度快的快动作镜头，我们称之为快镜头。相反，设定高于 25 的帧频拍摄后，以正常帧频播放时，则等于是要降慢播放原视频，才能满足 25 帧/秒的帧频速度，故而得到比拍摄对象实际运动速度慢的慢动作镜头，我们称之为慢镜头。后期制作阶段，通过非线性编辑软件的"速度"的设置，将镜头速度调整为高于 100% 的速度播放时，得到的是快镜头，表示为原来速度的 N 倍（N 大于 1）播放，加快了播放速度。调整速度低于 100%，则得到的播放速度就只有原镜头百分比的速度，而成为慢镜头。

　　快镜头常用来压缩运动体的时间历程，加快动作频率，强化节奏。而慢镜头在摄影造型中则起着多种作用，如补偿模型摄影的速度和重量感、分解行进中的动作、创造特定的艺术气氛、刻画人物的内心情绪等。近年来，晶体程控"变格器"的使用，使得正常拍摄过程中还可以不间断地随时变速而获得时而加速或时而减速，以及匀加速或匀减速的镜头，因而更丰富了变速摄影的表现力。这种"放大的时间"和"缩小的时间"，增加了电影的美学意义。2011 年 12 月 15 日上映的《新龙门客栈》的续集《龙门飞甲》，是由徐克导演，投资 3500 万美金的中国大陆的第一部 3D 武侠电影，李连杰、周迅、陈坤、李宇春、桂纶镁、樊少皇等众星云集，动作、场景炫目，大量的武打动作的慢动作分解，为影片中的神奇武功增添了无比神力。类似的功夫片，如 2012 年乌尔善导演的《画皮 II》和陈嘉上执导的《四大名捕》中，更是从开片到结束，大量的慢镜头，匀加速的慢镜头，分解动作的应用，增添了动作片中武侠们的武术的高深及动感，将人物的动作张力升到极致，更增加了视觉感，吸引观众的眼球，获得超高的票房。另外，2009 年宝莱坞电影《三傻大闹宝莱坞》中，《一切顺利》的歌舞最后，兰乔遥控着改进的直升机在学生的围观中升到乔伊的窗前，但监控的是悬梁的乔伊的一场戏。随着兰乔三人飞奔上楼梯，观众与角色的心都绷得紧紧的，似乎与角色一起屏住呼吸，和角色一起奔跑。慢镜头加无背景音的使用，表现剧中人物此时的心境：跑得再快似乎也是慢如蜗牛，恨不能立刻奔到乔伊的房间。此处慢镜头对于剧中局外人物心境的再现，起到了

很好的比喻作用，更把时间的紧急性和迫切性烘托得自然顺畅。

4.3.4 客观镜头与主观镜头

（1）客观镜头

客观镜头又称中立镜头。影视中，凡代表导演的眼睛，从导演角度来叙述和表现一切的镜头，统称为客观镜头。客观镜头拍摄到的内容是客观存在的，由导演带领观众进入导演所讲述的世界，不用他人引领而呈现镜头，使观众有身临其境的感受。由于导演在处理演员的感受时不加主观评价，采取中立态度，因而能使观众最大限度发挥自己的判断，参与剧情发展。故而通常为导演大量运用，是影视节目镜头组成的主要成分。

（2）主观镜头

主观镜头是指影视节目中代表剧中人物视角或导演评论性观点的镜头。第一种是摄影机的视线直接代表某一剧中人物的视点所拍摄的镜头是我们最常见的主观镜头。电影《云水谣》整个故事以王碧云侄女王晓芮，从一个随性的现代女孩的视角寻找陈秋水的踪迹，跟随着男女主角陈秋水、王碧云、王金娣三人三条爱情主线，讲述了一段跨越海峡、历经六十年大时代动荡背景下至死不渝的坚贞爱情故事。影片很多情节都是王晓芮亲眼所见，亲耳所闻，导演就是用王晓芮找陈秋水，就像是观众在找陈秋水一样，表现得真实可信，给人身临其境的感觉。《罗马假日》中，刚刚打过镇静剂的安娜公主完全没有睡意，躺在床上看房顶雕塑打发时间，转着头的安娜公主似乎想找到不同的雕塑可欣赏。顺着公主转头的方向，导演给了两个房顶角落的画面，雕塑基本相同，表现是安娜公主所看的画面内容，如图4-25中的第二个和第四个镜头就是主观镜头。再转头的公主似乎没有看到不一样的雕塑，导演也不再给出所看内容的画面。最后两个是一个镜头，导演从公主摇到床靠背。

第二种是摄影机的视点在表现画面内的人或物时，明显表现出导演主观评论观点的镜头。这种镜头通常有画外音，解说画面内容，或者评价画面内容，带有导演的意愿，而非观众的，或剧中人物的观点。电视剧《潜伏》中多处出现代表导演或者编剧口吻的画外音，对孙红雷饰演的余则成的思想、行为作了很多交代，让观众对余则成这个人物的思想、心情，以及剧情都更加了解。《重庆森

中文名：
云水谣
英文名：
The Knot
导演：
尹力
编剧：
刘恒，张克辉
主演：
陈秋水／陈坤 饰
王金娣／李冰冰 饰
王碧云／徐若瑄 饰
王晓芮／梁洛施 饰
王碧云(老年)／归亚蕾 饰
剧情：
《云水谣》，是根据《台湾往事》的原作者张克辉，以自己和几位台胞的生活阅历为原型创作的电影文学剧本《寻找》改编的，由刘恒担任编剧。该片是由中影集团、台湾龙祥公司以及香港英皇公司联合投资3000万元，横跨西藏、福建、辽宁、上海等5地拍摄，堪称近年来投资最大的一部国产爱情题材影片。影片跟随着男女主角陈秋水、王碧云、王金娣三人三条爱情主线，讲述了一段跨越海峡、历经60年大时代动荡背景下至死不渝的坚贞爱情故事。
获奖：
荣获第12届华表奖优秀故事片奖，优秀电影技术奖。导演尹力，编剧刘恒，以及男女主角陈坤和李冰冰分获最佳导演，最佳编剧和优秀男女演员奖。

中文名：
重庆森林
英文名：
Chungking Express/
Chung King Sen Lin
导演兼编剧：
王家卫
主演：
女杀手／林青霞 饰
警察223／金城武 饰
警察663／梁朝伟 饰
王靖雯／王菲 饰
剧情：
该片由两个基本不相干的爱情故事构成。两个故事之间的关系，就像擦身而过的金城武和王菲。无限趋近，又无缘相交，只有0.01厘米的距离。在这部影片中，时间又有精确的定义。
获奖：
第十四届香港电影金像奖最佳电影奖
第十四届香港电影金像奖最佳导演奖
第十四届香港电影金像奖最佳男主角
第十四届香港电影金像奖最佳剪辑奖
台湾金马奖最佳男主角
瑞典斯德哥尔摩最佳女主角

图4–25 《罗马假日》中的主观镜头

林》中开片代表警察223的画外音，中间转到另一个警察663的故事时，对人与人之间的关系的阐述，用0.01厘米的距离来精确表现出人不同、关系不同，事情也会不同的微妙。

4.3.5 长镜头与短镜头

观众领会镜头内容的时间长短取决于视距的远近、画面的明暗、动作的快慢、造型的繁简等因素。

长镜头，是时间较长的镜头，在表达视距较远、光线较暗、动作缓慢、形象模糊且不易于领会的画面时，多用长镜头，无论是固定镜头还是运动镜头，这时都要长时间拍摄而形成长镜头。

相反，短镜头是时间较短的镜头，在表达视距较近、光线较亮、动作强烈、形象显著且易于领会的画面时，短镜头就可以表达导演的要求。

剪辑时大量使用长镜头或短镜头，会使整个节目节奏偏慢或偏快，产生不符合观众习惯的节奏，这是不合格的剪辑师。因此在制作视频时，一定要以节目的整体风格和影调来决定使用长镜头多还是短镜头多，通常都是交替使用，以表达不同情节的情节点。

4.3.6 空镜头

空镜头又称"景物镜头"，指影片中那些作自然景物或场面描写而不出现人物（主要指与剧情有关的人物）的镜头。它在提供银幕视觉形象信息上，有重要作用。

空镜头主要有两类：写景镜头和写物镜头。写景镜头就是我们说的纯风景镜头，往往用全景或远景表现。这类空镜头一般用于影视剧

的开片与结束,用于介绍故事发生的环境背景。在段落的结束与开始部分,也常用空镜头做间隔,交代时空的转换。另一类是写物镜头,对物的细节描写,一般采用近景或特写。主要用作推进故事情节、抒发导演感情,或表现意境等。

另外,空镜头具有说明、暗示、象征、隐喻等作用。如红松象征革命,流水暗示光阴似水等。

4.4 轴线与场面调度

无论拍摄什么样的镜头(一些纪录片镜头除外),摄像机与演员总是处于一定的场景中。从哪个角度进行拍摄,自有电影以来都是我们影视节目研究者必须考虑和研究的。这其中,认识轴线、运用轴线,并在场景中合理地进行人物调度和镜头调度,是导演和摄像师首先应考虑的问题和具备的素质。下面我们就来介绍一下轴线与场面调度的相关知识。

4.4.1 轴线及作用

轴线是条假想的线,是在镜头的转换中制约视角变化范围的界限,是在被摄对象的视线方向、运动方向和对象关系之间的假定的直线。在影视作品的场面调度中,人物的行为方向或人物之间相互交流的位置关系构成一条无形的轴线。轴线选择的正确与否,决定了场面调度是否合理。

(1)轴线的种类

按照被摄体在场景中的行为和相互间的位置情况,轴线有视线轴线、关系轴线和方向轴线三种。视线轴线是以角色眼睛观察事物的视线方向为轴线,也称视线方向轴线。适用情境:画面中只有一个角色且没有与角色相关的对应物时。如投篮或打橄榄球的运动员,打保龄球的健身者,他们的眼睛和投出去的篮球、保龄球间就形成了视线方向轴线。射箭、打枪等也有类似的轴线。几乎任何一部影视节目中都存在着视线轴线的场景,只是有些不太明显。《黑衣人3》中黑衣人探员在保龄球馆查找野兽鲍里斯线索时,把馆员的头当球扔时表现出的视线关系镜头,形成了明显的视线轴线。

由被摄对象彼此间的位置关系所形成的轴线叫作关系轴线,也称位置轴线。通俗地讲,可以将关系轴线视为两个或多个被摄体串起来的线,如两个面对面谈话、或背对背交流的人,或面对观众主持晚会者,他们的关系轴线就是直接将两个被摄体穿起来的直线。另外,还有一种是两个人有一定角度的,就如著

图 4-26 运动形成的方向轴线

名的谈话节目——《鲁豫有约》，主持人鲁豫和嘉宾的位置关系必然有一定角度，以同时照顾对方和现场与会者，但台上双方的关系轴线也是直接将两个被摄体穿起来的直线。

方向轴线是由被摄对象的行动方向产生的线，也叫作运动轴线（图4-26），第一个镜头为操场上运动员们赛跑，跑道就是方向轴线；第二个镜头为院领导带领同志们重走石棉红军路，宽大的水泥路为此时方向轴线。这种轴线是最好确定且最好把握的线，可以以被摄体行动的大致路线方向或路径某一点的切线视为方向轴线。

（2）轴线的作用

轴线的存在，是为了在影视作品拍摄的画面中，被摄体的位置关系或方向不会发生错乱。简单地说，轴线的作用就是为了保证在同一场景拍摄的被摄体的几个镜头进行组接后，他们的位置关系或行为路径方向不会发生错乱。这也是摄像师在摄像时要遵守轴线规则的要求。

4.4.2 场面调度

场面调度，原意出自法文，意为"摆在适当的位置"或"放在场景中"，即把被摄体、道具、布景等放在场景适当的位置上。最初仅用于舞台剧，指导演对某场景内演员的行动路线、地位和演员之间的交流等活动进行艺术性处理。后来被借用到电影艺术中，指导演根据创作的需要，对画框内事物进行统筹、安排和调配的过程，包括镜头的景别、拍摄方向、拍摄高度，镜头是否运动，人物是否运动，怎样运动，运动路线如何等。

（1）场面调度的种类

根据编剧和导演对剧本的理解和把握，导演在进行场面调度时，主要遵循人们生活的逻辑、人们情感的流向以及剧本反映的时代文化背景的原则。为此，场面调度基本包含人物调度和镜头调度两个层次。其中，人物调度包括演员所处的

位置、动作、行动路线以及演员与演员之间发生交流时的动态与静态的变化等的安排调配，以造成画面的不同造型、不同景别，揭示人物关系及其情绪的变化，以获得银幕效果。镜头调度则指导演运用摄像机角度的变化及运动与否，如运用推、拉、摇、移、跟、升、降等各种运动方式，俯、仰、平、斜等拍摄高度和远、全、中、近、特等不同拍摄距离的变化，获得不同视角、不同角度和视距的镜头画面，展示人物关系和环境气氛的变化。

(2) 场面调度的作用

场面调度可以使演员和摄像机同时处于运动状态，使演员的表演和动作不间断地进行下去，情绪不中断，同时有利于展示人物与环境的关系，达到一气呵成的效果。

场面调度的作用很多，首先，能产生镜头画面的构成作用，丰富画面语言，传递富于表现力的造型美，增强画面艺术表现力。其次，能够渲染气氛，创造特定的情境，寄寓哲理思想、创作特殊意境和艺术效果等都可以产生积极的审美作用，增强艺术感染力，活跃和推动观众的联想，从而满足观众的审美享受。再次，能压缩和延展时空，通过镜头机位和角度的调度，细致的、多方位的展现被摄对象的整体面貌或细节、事件过程和角色活动等。最后，可形成节奏感，影响和促进画面节奏的变化。通过镜头的运动和镜头内人物的运动，通过镜头内部蒙太奇，在形成长镜头纪实性风格的同时，无形中也决定着影视节目的节奏，引导观众参与其中，理解角色的所思所想所为。

(3) 场面调度的轴线规则

场面调度的方法多种多样，千变万化，没有固定的模式。对于初学者，只需要掌握场面调度的轴线规则，按照轴线规则去调度人物或镜头，就基本能胜任日常各种小型影视节目的拍摄。

①轴线规则。轴线规则是镜头调度的一般规则，是指在用分切镜头表现一场戏时，为保证被摄对象在画面空间中的位置和方向的统一，机位的变化要在轴线180°的一侧范围内进行调度和安排，这样摄像机的角度无论怎样变换，所拍摄的不同视角的镜头连接起来，都不会使画面上呈现的人事物的关系或方向造成混乱。遵守轴线的规律来变换视角，可以保证被摄体行动路线和位置关系始终清楚、明确，不产生误解（图4-27）。

②越轴。如果不在180°一侧的范围内拍摄，即越过轴线到180°的另一侧范围调度镜头，我们称为越轴。越轴会造成画面上动作方向或人物之间位置关系的错乱，给观众造成思维混乱。在有一定规则的比赛场合，如乒乓球比赛、羽毛球比

赛的场合，如果越轴，必定传达给观众信息是比赛双方已经进入下半场。但如果比分、解说或之后的镜头换回原来的一侧，则就更让观众迷惑而不得其解。如图4-28所示的4号机位就是一个越轴镜头，如果要将4号机位的镜头用到影视节目中，我们可以通过合理越轴的方法得以实现。

③合理越轴。场面调度中，有时因情节要求只能到轴线另一侧拍摄，此时必须借助一些合理的因素作为过渡，来使越轴合理化。

第一种，利用被摄对象的运动变化改变原有轴线（图4-29）。在进行场面调度时，发现改变机位要越轴，可以临时让被摄体移动位置，变成新轴线，在新轴线的一侧拍摄。

第二种，利用摄像机的运动来越过原先的轴线（图4-30）。

图4-27至图4-31中，利用摄像机机位运动的方法实质是记录下越轴的过程来从事越轴铨晔。简言之，在场面调度时，导演要求摄像师在录像过程中让摄像机从被摄体的一侧运动到另一侧继续拍摄，之后换角度再拍摄的另一个被摄体的镜头就可以随便拍摄，组接在一起的镜头，就都避免了不合理的越轴现象。

第三种，利用双轴线，越过一个轴线，由另一个轴线完成画面空间的统一。双轴线就有两种情况，一种是以运动轴线为主，另一种是以关系轴线为主（图4-31），下面分别展开介绍。

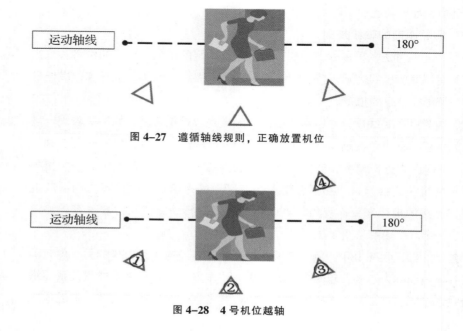

图4-27 遵循轴线规则，正确放置机位

图4-28 4号机位越轴

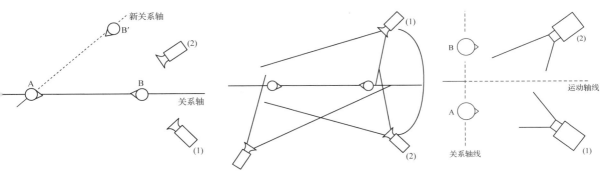

图 4-29 利用被摄体移动　　图 4-30 利用摄像机位运动　　图 4-31 利用双轴线越轴

如果既存在关系轴线，又存在运动轴线，我们通常选择其中的一条轴线来进行镜头调度，而忽略另一条轴线。利用双轴线，越过一条轴线，由另一条轴线去完成画面空间的统一。例如我们拍摄两个人一边交谈一边行走这样的场景，为了保持画面运动主体位置关系不变，一般都以关系轴线为主，运动轴线为辅。这时，我们越过运动轴线进行镜头调度，这样调度所拍摄的画面中两主体的位置关系保持不变。

以上三种使越轴合理化的方法是我们在拍摄时应该采取的措施，而对于拍摄过程中没有发现，但在剪辑中又要使用的镜头则采取以下两种方法来避免越轴。

第一，利用中性镜头、主观镜头、特定镜头或空镜头进行组接，即在发现是越轴镜头时，在越轴镜头前先接一个中性镜头、或主观镜头、或特定镜头、或空镜头，以分散观众对越轴镜头的注意，同时，给观众暗示：重新调度过镜头。如图 4-32 所示，a 表示在（1）和（3）镜头间插入两角色中间花的空镜头；b 表示在（1）和（2）镜头间插入汽车的正面中性镜头，这两种情况都可以合理越轴。

> **注意**：在以关系轴线为主，运动轴线为辅的情况下，宜采用小景别构图，让观众的注意力集中在被摄体的谈话内容或面部表情或走路动作及姿势的局部，而忽略被摄体的运动方向，造成的视觉吸引力。如果以运动轴线为主进行调度，画面中的主体位置就会发生变化。相比之下，以关系轴线为主要轴线比以运动轴线为主的画面调度给观众带来的视觉跳跃感要小。如果采用大景别构图时，要考虑以运动轴线为主、关系轴线为辅进行镜头调度。让观众对被摄体的运动更有注意，如同是把被摄体视为一个人在运动的效果，即对被摄体的运动方向更在意时，要采用大景别构图，忽略关系轴线。

第二，利用插入改变方向或方向趋势的镜头，越过轴线，让观众明白被摄体已经改变原来的方向。这是比较常用，也是观众容易接受的叙事镜头。在很多有大量运动的场景中常用这类方法越轴。

在电视节目制作过程中，摄像师要有强烈的画面意识，把演员、场景、生活素材、时间、空间、转化为画面，而在这个转化过程中，有许多学问，有自己独特的规律，需要我们努力去掌握它、精通它。

(4) 场面调度的机位

机位是指摄影（像）机与被摄对象的相对位置，被摄对象有可能是人或物，也可能是某个场景。机位代表观众视点所处的位置，选择一个非常合适的机位是导演的基本功之一。机位通常设定在轴线180°一侧的范围内，并对场景合理调度的位置，即产生合理视距，合理高度，合理方向，合理运动感的各种人、事、物镜头。

图 4-32（a） 插入空镜头越轴

图 4-32（b） 插入中性镜头越轴

①机位三角形原理。总体来讲，影视作品中，一个或两个人物的场景是最多的场景，对任何一个场景进行调度时，常用机位大致有三个，左中右或前中后三个区域放置摄像机。将摄像机的三个机位连接构成一个三角形，得到三角形的底边与轴线平行，这一规则称为三角形原理，也称为机位三角形原理。

对于一条关系轴线来说，可以有两个机位三角形（图4-33），若在被摄体关系轴线180°的两侧放置机位，则得到两个机位三角形。1号机位通常放置在两个被摄体的中间，拍摄两个被摄体都在画面内的总角度镜头，我们称为主机位，2、3号机位则是分别拍摄两个被摄体个体为中心的镜头。同理类推另一侧的三角形机位。

对于一个人的机位设置，则相对比较简单，除了前中后、左中右三个机位形成不同角度的镜头画面外，还可以对被摄体采取同角度不同距离设置机位，形成不同景别的镜头；或者采取同距离同侧平行设置机位，形成同一景别不同背景、不同空白的镜头。

②机位三角形的种类。从机位三角形原理，我们看出在关系轴线的一侧放置的机位，每一个机位离被摄体的距离高低不同，会产生景别和高度、方向各不相同的画面。我们根据不同距离、高度及方位产生的画面景别或角度的不同，机位三角形有外反拍三角形、内反拍三角形、主观三角形和平行三角形四种。

在介绍几种机位三角形之前，我们先了解一下什么是反拍——反拍也称反打，影视作品拍摄角度的一种，是指处于前一个镜头拍摄方向的反面或反侧面的角度。以拍摄人物为例：前一个镜头从正面拍摄，后一个镜头从反面或反侧面拍摄，这时则把后一个镜头称为反拍或反打镜头。反拍镜头的运用有助于表现主体对象的多面和立体形态，为塑造人物和演员表演提供条件。由于反拍镜头可以拍摄对象的另一面，在一组镜头中可以起到对比、暗示、强调和渲染的作用。反拍有外反拍和内反拍两种，它们的拍摄角度稍有不同。

外反拍是指在轴线的一侧两

图4-33 机位三角形原理示意图

个方向相对的拍摄角度。以这种角度构成的画面中，两个人物可以互为前景或后景，具有明显的透视效果。这是一种客观角度（图4-34）。值得注意的是，作前景或后景的人物可以整个后背都在画面内，也可以只有肩部和头部侧面轮廓框在画面里，给观众造成是镜头放在前景或后景人物的肩上拍摄而形成的镜头的感觉，故后者外反拍我们又称为过肩镜头，如图4-34所示为两个被摄主体彼此的过肩镜头。如果两个演员面对面地对话，其中一个演员将面向摄像机，受到观众充分注意，而另一个演员将背向摄像机，从而突出了面向摄像机的演员（图4-35）。

内反拍是指在轴线的一侧两个方向相悖的拍摄角度，因其只拍摄两个正反打镜头。以这种角度构成的画面，可分别表现两个人物，如集中表现一个人物的神态并使之与画外对手交流。常用于主观视角的镜头（图4-36）。

知道了什么是反拍，什么是内反拍和外反拍，我们来理解四种机位三角形就容易了。

如图4-37所示为外反拍角度的两个机位和整体角度的机位形成的外反拍三角形。图4-38所示为内反拍角度的两个机位和整体角度的机位形成的内反拍三角形。主观三角形是指拍摄两个主角正面角度和整体角度的机位形成的三角形机位，图4-39所示。图4-40为平行拍摄两个主角的三个机位形成的平行三角形。

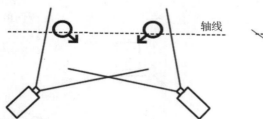

图4-34 外反拍角度

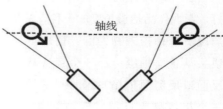

图4-36 内反拍角度

图4-35 过肩镜头

四个机位图中，（1）号机位均为整体机位，主要用于拍摄两个角色的整体画面，即两个角色均处于画面中；（2）(3)号机位则分别是左右角色为主的画面；（1）(2)(3)三个机位拍摄所得的镜头画面分别为其下方对应的实例彩图。

对于两个人对话的机位设置，要注意以下几点：

第一，因为外反拍角度要将两个人都拍摄在画面内，展现他们之间互为前景或背景，故其景别通常为中景或近景；而内反拍角度只拍到两者中的个体，他们各自均为画面的主体，故其景别通常为特写或近景。

第二，对于主观三角形，并不是拍摄主角的正面得到的画面就能形成主观三角形。在两个人对话时，根据主观镜头的特点，两主角互相对视的情况才是主观

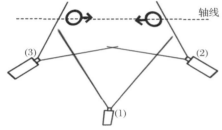

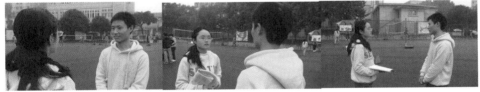

图 4-37　外反拍三角形

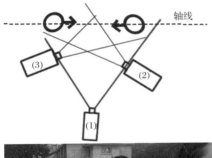

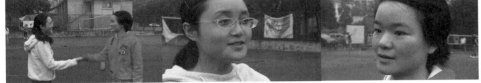

图 4-38　内反拍三角形

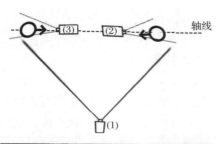

图 4-39 主观三角形

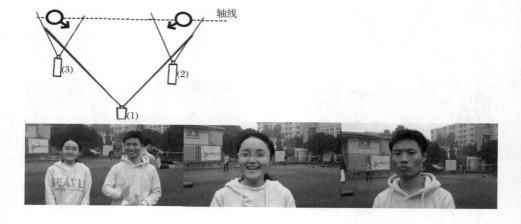

图 4-40 平行三角形

镜头，故在拍摄这种主观镜头时，务必让两主角两眼分别紧盯摄像机的镜头进行拍摄，否则拍摄的镜头就只能叫内反拍镜头，如同是被第三者偷拍的镜头，即成了客观镜头。

第三，平行三角形适合于两主角面向观众，或两者间有一定角度的情景，否则拍摄的两主角的角度不漂亮。其他的位置关系则要看两主角的视线来确定用哪种三角形机位拍摄比较好。

第四，在摄像机不足的情况下，我们可以采用多次表演，三个机位分别拍摄的方式实现三角形构图，以多角度地表现由两人或几人在一起对话的场景。

对于多人在场的场景，机位的设置雷同于两人，或者把多人按他们的位置关系，两两或三三对应分组，简化成两人对话来对待。有时候把观众席上的观众群视为一个对象来设置机位拍摄，其机位就按一个人的机位设置来确定即可。

任何场景的场面调度都有其自身的特点，无论复杂或简单，无论人多或少，在遵循大致规律的前提下，再做细微设置或细微调节，是导演做好场面调度的基本素质。

小结

影视作品的每一个镜头，都离不开镜头的基本表现形式，无论是实拍镜头还是计算机镜头。呈现给观众的镜头都必须从景别、镜头角度、镜头高度、运动与否、主客观、快慢、镜头场面调度等元素去分析镜头技术，这就需要我们了解和掌握这些镜头类型和技术术语。该章的内容以各种案例个个击破，让我们了解了各种元素的表现情形和实际操作摄像机（镜头）的结果。

作业与实践

1. 就自己使用的摄像机，了解机身上所有按钮的功能，试着调节黑白平衡、中性滤色镜等，感受不同调节看到的画面的效果。
2. 景别有哪些？每种景别的作用是什么？
3. 什么是角度镜头？简述各种角度镜头的作用。
4. 什么是方向镜头？简述各种方向镜头的作用。
5. 什么是运动镜头？简述各种运动镜头的作用。
6. 简述拍摄注意事项和要领？
7. 试分析主客观镜头的使用与注意事项。
8. 第四节中提到射箭、举枪也存在视线方向轴线，请以影视剧相关内容举例说明。
9. 轴线的作用是什么？什么是越轴？
10. 场面调度有几种机位三角形？

影视照明是影视艺术的重要组成部分与重要表现方法。影视照明不仅为影视画面提供必需的基本光亮度，还能表现特点的时间和空间、营造影片氛围、塑造人物形象。影视照明的光线按不同的分类方法可以分成不同的种类，每一种不同的光线对于人物的塑造和影视的整体效果都有着不同的功能和表现。为了更好地了解影视节目的摄像布光，本章着重从技术角度介绍摄像的布光方法，如一人三点布光、二人三点布光等。并展开描述在不同的场景、不同的物体、不同的时间情况下如何更好地进行拍摄。

第 5 章
色彩与影视照明
HUE AND LIGHTING

5.1 影视照明的技术任务和艺术任务

影视照明是影视艺术的重要组成部分，也是影视艺术创作中的重要表现手法。

5.1.1 技术任务

①影视照明为影视画面拍摄提供必需的基本光亮度，让观众清晰地看到被摄物体，保证影视画面的质量，达到广播级的技术要求。

②准确表现被摄物体的形态轮廓、材质以及结构。

③表现场景中的时间感和空间感。

用光线的变换可以表现空间感和透视感。通过人工光加大前景光比、减弱背景光比，形成近强远弱的效果；通过色温的变化，近暖远冷，近饱和度高远处低。

用光的变化可以表现时间的变化。光线的强弱、软硬、色温，以及背景光的亮度和投影的角度都能表现出特定的时间（图5-1、图5-2）。

5.1.2 艺术任务

①美化画面，丰富视觉效果（图5-3）。

②烘托情节气氛，营造画面氛围。

光线对于塑造影片的氛围和基调有着非常重要的作用。一般来讲，光线的投

图 5-1　正午直射的光线（来自电影《海洋》）

图 5-2 黄昏落日的光线（来自电影《海洋》）

射方向、光线的性质、光的颜色等情况，都会直接影响到画面的基调。不同的光线投射方向，会直接影响被摄体的受光面、背光面的面积，而不同面积的受光面和背光面将影响到画面的影调结构和色调结构。

明亮柔和、对比度小的光线能塑造出轻松、正面、喜悦等正面情绪（图 5-4）。

单灯布光人物拍摄　　　　　三点布光人物拍摄

图 5-3　单灯布光的人物和三点布光的人物的对比

阴暗生硬、对比强烈的光线能营造出沉重、阴暗等负面情绪（图 5-5）。

引导观众注意力，引导观众的眼睛到特定的位置。

揭示和刻画人物心理及形象，突出和升华作品的主题。

通过控制整个光线基调的明暗和光线的投射方向以及对比度等都能对刻画人物心理和形象起到重要作用。

例如，要体现被摄对象个性的一面，就要使用硬质光线对人物进行照明，它可以使人物面部的立体感得到充分的加强，再配合一些能够渲染人物情绪的色彩就可以很好地体现人物的性格。

图 5-4　明亮柔和、对比度小的光线（来自电影《魔戒 3》）

图 5-5　阴暗生硬、对比强烈的光线（来自电影《魔戒 3》）

例如，在电影《教父》中，开头教父坐在房间里与人对话的场景，光线基调阴暗、光质较硬，运用的顶光造成了较大的对比度和较深的阴影，塑造了阴暗的人物形象和心理活动（图5-6）。

图 5-6　运用顶光（来自电影《教父》）

影视照明充分体现了影视的技术性与艺术性两个层面。从画面视觉效果来看，其艺术性是目的，技术性是手段。但随着影视技术日新月异的发展，影视制作对照明技术与硬件要求也越来越高。影视照明新技术促进了影视艺术效果多样化，进而提高了影视制作的整体水平。影视照明的技术性与艺术性是一个有机整体，二者相互依存、协调统一、相辅相成、共同发展。

5.2　光线的类型和效果以及造型功能

（1）按光源的种类分

①自然光源。自然光源指来自大自然产生的光源，主要是太阳光源。

自然光源又分为室外直射光和室外散射光。

室外直射光指晴天或者薄云天气里，太阳没有被云雾遮挡，光线直接照射到地面上的光，可以在被摄物体上产生清晰投影的光线。其特点是亮度高，使得被照景物产生的明暗反差较大，拍摄的图像给人以鲜明的感觉。光线的投射具有很强的方向性，易产生明显的光斑，善于表现被摄物体的表面结构，勾画出轮廓形态，强调被摄物体的立体感（图5-7）。

室外散射光一般为日出前和日落后的一段时间或者浓云蔽日的阴天，在被摄物体上不产生明显投影的光线。其特点是没有明显的投射方向，光斑边际比较模糊，层次细腻，效果柔和（图5-8）。

②人造光源。人造光源主要指各种灯光的照明，如白炽灯、碘钨灯、卤钨灯等都是常用的人工光。其特点是光照范围小，射程短，随着距离的变化光线照度可能发生明显的变化，但是可以按照摄像人员的构想轻松、自由地对景物进行造

图 5-7　室外直射光（来自电影《海洋》）

图 5-8　室外散射光（来自电影《海洋》）

型处理。

③自然光源和人造光源的组合。自然光和人工光的组合运用时，人工光可以用于对被摄物体阴影部分照明，可形成丰富的影调层次。

(2) 按造型的功能分

①主光。是指对被摄物体进行照明的主要光线，常用光质较强的光线，具有

明显的方向性。

主光可以表达被摄物体的主体形态概貌和主要的轮廓线条，可以形成不同的造型效果。主光的投射角度和高度、亮度强弱、与被摄物体之间的距离、与其他造型光的比例的不同等直接决定着画面表现出来的整体感情倾向、时间特点、环境特征和气氛，以及被摄体的性格特点的不同。

如主光是逆光，画面整体亮度偏暗，往往给人一种凝重、深沉、压抑的感觉（图 5-9）。

②辅助光。辅助光又称补光，是指对未被主光直射的阴影部分照明的光线。辅助光可以调节平衡画面亮部和暗部之间的明暗关系，有利于表现被摄物体暗部的质感、立体感和影调层次，从而使被摄物体的外部特征得到较为全面的表现。

辅助光要比主光弱一点，它们之间的亮度比例影响着画面的明暗反差。如果光比大，画面的影调氛围就显得生硬；如果光比小，画面的影调氛围就显得柔和（图 5-10）。

③背景光。背景光是指主要照明被摄物体周围环境和背景的光线，照度较为均匀（图 5-11）。

背景光决定画面的明暗基调，可以营造多种环境气氛和光线效果，也可说明特定的时间地点等。如果背景光亮度高则画面就会亮起来，相反则显得暗淡很多。

④装饰光。装饰光是指用于修饰被摄对象某局部、小范围的光线，如被摄人物的头发光、眼神光等。装饰光可以使被摄物体的形象更加美化生动，更富有造

图 5-9　主光是逆光（来自电影《教父》）

主光与辅助光光比大　　　　主光与辅助光光比小
图 5-10　主光与辅助光光比

型表现力。如头发光一般用较小的照明灯具，要注意的是尽量不要让此光线照射到其他地方去（图5-12）。

⑤效果光。为了画面的美感，有时会创造出一些灯光效果，如彩色光晕、水纹影、窗外霓虹灯、闪电等效果。

（3）按光线的投射方向分

按光线的投射方向可将光线分为顺光、前侧光、侧光、逆光、顶光、脚下光等（图5-13）。

①顺光（正面光）。顺光是指光线投射方向和摄影机拍摄方向相一致的照明光效。它使被摄对象较平均地用光，画面形象上没有明显的明暗反差，影调比较柔和、光洁，能隐没被摄对象表面凹凸及褶皱，但是表现空间立体效果较差。

②前侧光。前侧光是从被摄物体左（右）靠前45°的侧面射来的光线。常作为主要的塑形光，这种光线能使被摄物体产生明暗变化，很好地表现出被摄体的立体感，丰富画面的阴暗层次，是电视摄像中常用的照明光线。

③侧光。光线投射方向与拍摄方向成90°就形成了侧光。受侧光照明的物体有明显的阴暗面和投影，形成了较为强烈的反差。侧光对景物的立体形状和质感有较强的表现力。但是如果拍摄人物的话就会出现"阴阳脸"的情况。

④逆光。逆光也叫背光，是指从被摄物体背后照过来的光线。逆光使得被摄

图 5-11 背景光　　　　图 5-12 头发光

正面光　　　　前侧光　　　　侧光

逆光　　　　顶光　　　　脚下光

图 5-13 各个光位效果图

物体面向镜头的一面几乎处于阴影之中，这样可以突出暗背景中被摄物体的轮廓线，隔离了被摄体与其背后的景物，形成一种空间透视的效果。

⑤顶光。来自被摄物体上方的光线形成了上亮下暗的情况，使被摄体的水平面照度大于垂直面照度，同一被摄物体亮度间距大，反差也大，可以产生浓重投影。在顶光拍摄人物时会出现人物的眼窝、鼻下、嘴巴等地方处

图 5-14　硬光与软光

于阴影之中，头顶、额头、鼻梁和颧骨发亮，不利于塑造人物形象美感。

⑥脚下光。由被摄物体下方或底部向上照射的光线叫作脚下光。脚下光形成自下而上的投影，与顶光形成的效果相反，能造成人物的阴险感。脚下光是用作刻画特殊人物形象、渲染气氛的造型手段。

（4）按光的性质分（图 5-14）

①硬光。又称直射光，是指可以在被摄物体上产生清晰投影的光线。其特点是亮度高，可以在被摄物体上形成明亮面和阴影部以及投影，使得被照景物产生的明暗反差较大，光线的投射具有很强的方向性，善于表现被摄物体的表面结构，勾画出被摄物体的轮廓形态，凸显被摄物体的立体感。

②软光。又称散射光，是指在被摄物体上不产生明显投影的光线，其特点是相对光感较弱，照明范围内可得到比较均匀的照明效果，使得被摄物体无明显的明暗对比，光线没有明显的投射方向，有利于表现被摄物体的整体形态，层次细腻，效果柔和。

5.3　色温

影视摄影是用光造型的艺术。光线和色彩是影视摄影主要造型元素之一，光线勾勒出被摄物的质感、形状、体积、空间关系，当拍摄彩色画面时，光线的色温起到了非常重要的作用，不仅改变了被摄物的色彩，还营造出不同的画面色彩气氛。对光源和色温把握不好，就会严重影响图像画面质量和艺术效果。各种光源（如日光、灯光和闪光灯等）在摄像机里看起来有各自不同的颜色，这就是因为它们有着不同的色温，色温影响色光在画面中所显示的颜色。只有掌握色温的相关知识，才

能有助于搞好摄影摄像创作，那么色温到底是怎么一回事呢？

5.3.1 色温的定义

色温就是某一种光源所发射的光的颜色与黑体在某一温度时辐射的光的颜色相同时，就用黑体的该温度表示该光源的颜色温度，简称色温。其标示用"绝对温标"，单位用"K"。我们常说的色温为5500K、3200K，就是这样来的。绝对温标就是用热力学温度来表示的温标，其温度的绝对零度为–273.15℃，以此作为温度记录的起点。

电影、电视以及摄影都是在两种色温的情况下拍摄的。一种是室外自然光拍摄（约5600K色温）；另一种是室内灯光下拍摄（约3200K色温），这两种拍摄是根据不同的拍摄环境用不同照明光源来取得的，两种光源都有它的局限性。在摄像机及摄影胶片上都有这两种不同色温功能及其分类产品。摄影机对色温度极其敏感。如果选用日光型胶卷或日光型色温档，那么色温偏高（高于5500K）画面就偏蓝，色温偏低画面就偏红，比如日光型胶卷在灯光下应用就严重偏红。几种常见光源的色温值（表5–1）。

表5–1 不同光源的色温

项目	光线	色温/K
人造光源	蜡烛光	1930
	25～100W 白炽灯	2320～2720
	2000W 石英据光卤钨灯泡	3000
	卤钨灯标准色温	3200
	40W 三基色荧光灯	3530～3630
	40W 摄影镝灯	5300～5600
	40W 普通荧光灯	6800～8000
	彩色荧光屏（白色）	6300～9300
自然光源	日出后、日落前2小时直射日光	2000～4000
	向阳白昼光（8:00～16:00）	4300～5200
	背阴白昼光	6000～9000
	蓝天	10 000～14 000
	阴天	5000～5400
	白天平均色温	5600

色温的高低变化规律是怎样的呢？在大自然中，光源很多，但太阳是最主要的光源，正因为如此，根据科学研究决定，彩色胶片的色彩就是以太阳光为准，其色温规定：以早上 9:00 到下午 15:00 的白昼光为基准，其色温为 5500K，也就是大家在专业上所讲的标准色温。在标准色温时，其颜色是白色，用这种色温拍摄的日光型胶片照片，色彩容易达到平衡。在清晨和黄昏，色温较低，通常在 4000K 左右，用日光型胶片拍摄的彩色照片的颜色有偏差，色温较低，呈橙红色。在阴天或阴影下，高达约 6500K，色温偏高，用日光型胶片拍摄的彩色照片，照片的颜色也要发生偏差，呈蓝色。这就是日光型彩色照片对色彩表现的规律。在实际拍摄中，色温是一个时间范围的大概值，这就需要摄影者在实践中不断总结。

光源色温的高低会直接影响物体颜色的明亮程度。当一块红色的物体被红色的光源照射时，其红色就会显得特别明亮，如果被蓝色的光源照射，其颜色就会变得暗淡。我们在日常生活中也有这样的体会：在阴天散射光照射下的景物，蓝、青色调的物体显得较亮，而橙、红色调的物体显得较暗。这是因为阴天的散射光中，其蓝、青色光的成分较多，而红、橙色光的成分较少。正是由于不同色温光源中的光谱成分不同，也就使被照射景物各种颜色的明亮程度发生了变化。

色温是有高低之分，也有颜色的变化，摄影就是看中了色温的这一特点，色温低时颜色偏红，色温高时颜色偏蓝，充分运用，巧妙构思，灵巧经营，摄影者可以创作无穷无尽的优秀摄影作品。

5.3.2 色温的转变

当照射光色温与彩色胶片色温不相符合时，就要使用色温转换滤光镜，把照射光色温转换成与彩色胶片相一致的色温。传统相机使用的胶卷，虽然也分日光型和灯光型，但种类比起光色环境的变化来可就太不够了。如日光型胶卷，相当于数码设定在日光或 5600K 色温不变，只有在 5600K 的光线下，才能准确表现物体的色彩。而只有正午前后时分的日光符合这个要求，上午 10 点前，下午 3 点后，日光的色温会降低，光色就会偏暖；还有从室外移到室内拍摄，也会导致环境光色改变。由于胶卷的感色特性始终是不变的，这就会使所拍物体的色彩的真实还原受到影响。对于一些色彩方面要求严格的拍摄，这是无法容忍的。此时，就只能用色温转换镜来人为改变（提高或降低色温，具体幅度由转换镜的不同型号决定）进入镜头的光线的色温，使之完全符合所用胶卷对色温的要求，方可得到准确的色彩还原效果。而对于数码相机，可以用自动白平衡，由相机自动选择色温设定值，求得对色彩的最真实还原。

（1）调整白平衡

为了确保白色物体在偏红色（低色温）或偏蓝色（高色温）下呈白色，必须

给摄像机补充红光或蓝光，假装它处理的完全是白光。这种通过摄像机进行的补偿就叫作白平衡。如果摄像机进行白平衡调节，那它就会调节红、绿、蓝3种信道，使白色物体在屏幕上呈白色，无论照亮它的光线偏红还是偏蓝。

在调整时：如果对准的是白色卡片，就能准确地还原景物的色彩；如果对准的是带有颜色的卡片，就不能很好地再现景物的色彩。例如，当用黄色卡片进行白平衡调整时，由于黄色卡片反射进入镜头的光线中黄色光谱成分增多，经分色棱镜后产生的红色光成分增多，红色电信号也相应增大，要想使红、绿、蓝3路电信号幅度相等，就必须在白平衡电路调整时降低红色信号通道的增益，而红色信号通道增益的降低，在用摄像机去摄取图像时势必会造成红色信号通道的信号减弱，3路电信号合成后的图像信号肯定会偏蓝青色。这时摄像人员也可以通过使用不同颜色的卡片进行白平衡调整，来获取某种特殊的艺术效果。其规律是：用什么颜色的卡片调白，摄取的电视信号就偏向此种颜色的补色，如红—青互补、绿—品互补、蓝—黄互补等。

为了获得满意的画面效果，摄像人员了解和掌握光源色温和白平衡调整之间的关系是很必要的。如拍夕阳的景色，如果在拍摄前进行正常的白平衡调整，摄取的画面就会很平淡，浓重的夕阳气氛就会失去。因为夕阳光源的色温在2000K左右，光源中所含红色光谱成分比色温为的光源3200K所含红色光谱成分多，把摄像机滤光片打到1档调白后，摄像机本身就会把红色的光谱成分吸收一部分，拍摄出的画面也就不理想。如果在白天调好白平衡，傍晚拍摄，效果就会很理想。

（2）利用校色温滤光镜

为了正常还原色彩，如果用5500K档位或胶卷在低色温下拍摄，要用升色温滤色镜；在光源高于5500K的环境中，要用降色温的滤色镜。但若有意表现偏红或偏蓝效果，也可以加相应的滤镜。同理，应用3200K档位和胶卷也是这个规律。但要注意每次换挡后要重新在指定光源下调整白平衡。除此之外，光过强时要用阻光片，某些条件下还要用到偏振片，如池塘中鱼儿嬉戏，未加偏振片则水面会呈现白花花的反射光，使影像效果不够理想。有时光不足还需要补光。

在色温的具体使用中，要注意日光随时间、季节、地点、气候的变化而使色温发生的变化。在人造光源的使用中要注意灯泡的老化变化对色温的影响。

总之，在彩色摄影中，光源色温的高低是以摄像机规定的平衡色温（3200K）为基础的。当光源色温与摄像机标定的平衡色温一致时，画面景物色彩正常还原；当光源色温高于摄像机标定的平衡色温时，画面色调偏蓝、偏青；当光源色温低于摄像机标定的平衡色温时，画面色调偏橙红。根据这些情况，在拍摄时，只有根据所摄场景的色温情况，选择合适的校色温滤光片，并合理进行白平衡调整，才能获得满意的画面效果。当然，我们还可以通过改变光源色温或使摄像机

白平衡失调来获取某种特殊的艺术效果。

5.4 光与色

光与色，是摄影画面构成的两大基础元素。物表象皆为色，而色依赖于光而呈现，并随着光的变化而变化。可以说，色是光的华裳，光是色的灵魂，摄影是用光的艺术。光与色作为一种基本的场景造型手段，在影视艺术的各个环节中发挥着重要的作用。因此，如何利用光与色的基调来烘托气氛、突出主题，怎样运用光与色的感情倾向来更好地塑造场景、人物形象以及传达思想感情等问题，是我们研究影视美术、灯光照明技术等过程中不能不涉及的课题。

5.4.1 光的本质

光具有微粒性，又具有波动性。光的物理性质由它的波长和能量决定。波长决定了光的颜色，能量决定了光的强度。光映射到人眼里，波长不同决定了光的色别不同。波长相同，能量不同，则决定了色彩明暗的不同。在电磁波辐射范围内，只有波长 380~780nm 的辐射能引起人们的视觉，这段光波叫作可见光。在这段可见光谱内，不同波长的辐射会引起人们对不同色彩的感觉。波长由长到短，光的颜色依次是红、橙、黄、绿、青、蓝、紫（表 5–2）。波长小于 380nm 的电磁波，对于我们来说是看不见的，称为紫外线；波长超过 780nm 的电磁波也是看不到的，称为红外线。

表 5–2 光谱成分

波长/nm	620~760	590~620	550~590	490~550	460~490	430~460	390~430
视觉颜色	红	橙	黄	绿	青	蓝	紫

5.4.2 光的显色性

光源能否正确地重现物体颜色，除了与光源的色温有关外，还与光源的显色性好坏有重要关系。显色性是指某光源照射到物体上所显示出来的颜色与标准光源照射下该物体颜色相符合程度的物理量。显色性表示光源能否正确地呈现物体颜色的性能。如果物体受到光源照射后颜色失真，则认为该光源的显色性不好。光源的光谱分布决定了光源的显色性。物体在全色光谱的太阳光照射下，色彩还原最为真实。钨丝灯虽是连续光谱，但长波光较多，因此它的光色偏红；日光灯不是连续光谱，而且短波光较多，所以它的光色偏蓝。

人们常用显色指数（color rendering index）对光源的显色性进行定量分析。显色指数用来衡量某一光源照射下所能看到的颜色与在标准光照射下所能看到颜色之间的比值，分别用标准光源和待测光源照射 8 个标准颜色样品：红、橙、黄、

绿、青、蓝、紫、品，使它们产生相对的色差。然后算出每种颜色样品的显色指数，称为特殊显色指数。也就是，如果待测光源照射下，某种标准颜色样品与在标准光源照射下所看到的颜色相同，则待测光源对该颜色的特殊显色指数为 100；如果在上述情况下，某种标准颜色样品的颜色发生了变化，则待测光源对该颜色的特殊显色指数就小于 100。这样，就可得到待测光源的 8 个特殊显色指数，将它们的平均值用 Ra 表示，称为光源的显色指数。Ra 数值愈大，光源的显色性愈好，反之愈差；显色指数 75 以上，已能达到还原物体彩色的目的。不同光源的显色指数（表 5-3）。

表 5-3 不同光源的显色指数

光　　源	显色指数/Ra	光　　源	显色指数/Ra
标准光源	100	钨丝灯	97～99
卤钨灯	97～99	三基色荧光灯	75～85
日光灯	65～75	氙灯	95～97
镝灯	80～90	高压汞灯	30～50
高压钠灯	21～23		

5.5 摄像布光

摄像的布光，是影、视、舞台各种表演的重要的环节。对于电视艺术来讲，光线，是它的灵魂，光线直接参与了初创阶段的文学构思、画面设想、光线设计和主创阶段的形象造型、环境再现、气氛烘托等艺术创作的全部过程。摄像布光是利用各种摄像照明器材，运用人工照明方法，按照光线不同的造型效果，对被摄物布置不同距离、方位、高度以及不同强弱性质的灯光，从而增强被摄物的立体感、质感、纵深感与艺术感。虽然布光的灵活性很大，但做到准确并不容易。布光要遵循自然光的照射规律，符合人们的生活习惯与视觉心理。

5.5.1 室内摄像的布光方法

（1）三点布光

三点布光是影视摄像中最基本的照片方法，主要由主光、辅光、轮廓光 3 种基本光型组成。一般主光和辅助光放于摄像机的两侧，轮廓光总是被放置在主体物背后一定高度位置，避免光线进入镜头。三个灯具安排的最佳位置构成一个三角形，故叫三点布光。

常见的三点布光方法举例：

①单人三点布光（图 5-15、图 5-16）。

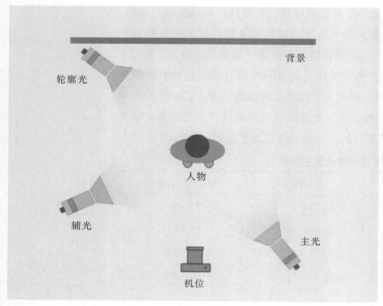
图 5-15 单人三点布光

图 5-16 单人三点布光效果图

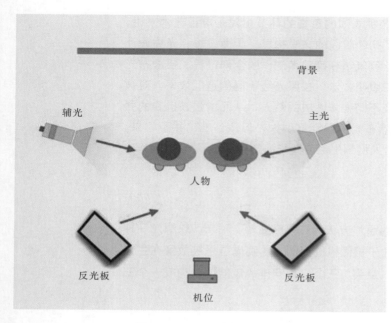
图 5-17 两人三点布光图

②两人三点布光。当对平行坐或站并与摄像机正好构成一个三角形的两个主体进行三点布光时，以主光和辅助光为主，分别在主体物的侧面进行主光和辅助光布置，再利用反光板放置在主体物的前侧把主光和辅助光的光源反射到反光板上来当做各自的轮廓光（图5-17）。

当对背对背的两人进行三点布光时（图5-18）。

③三人三点布光。在三人中充分利用好室内现有光源，如室内灯光与室内通过窗户照进的自然光等，如下图所示（三人利用

透光窗户的布光）。A 与 C 的主光分别是通过窗户的自然光充当，从而 A、B、C 主体的辅助光分别由 C、B、A 的主光经反光板反射实现的（图5–19）。

在对室内多人进行三点布光时，同一光源的光可能会担当多层的角色，故要结合好反光板的作用，充分利用光源。

（2）人脸布光

在人物摄像的同时，会出现一些问题，需要更专业的光线技能来修正才能达到所预期的效果。

眼睛 当人物眼睛深陷时，应降低主光，使用低拍摄角度，或者利用补光来修正（图5–20）。而当人物眼睛是鼓出时，应尽量使该区变暗，突出其他特征（图5–21）。

鼻子 当人物的鼻子比较大时，主光的位置应靠近正面，避免硬主光，并降低其位置。还要减低布光明暗对比，避免偏斜的逆光。而当人物鼻子较小时，应采用相反的布光方法。在人物鼻子长、塌、弯曲的一些情况下，我们应注意的是采用较正面的、比较柔和的低主光（图5–22）。

嘴 当人物嘴部偏大时，也应采用较正面的比较柔和的低主光，使用局部的柔光纸或柔光

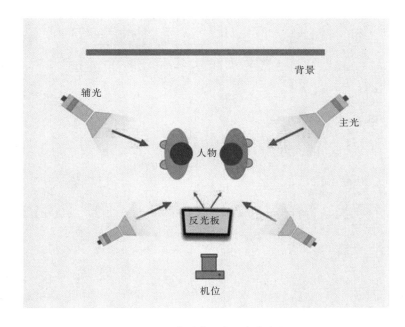

图 5–18 背对背两人三点布光图

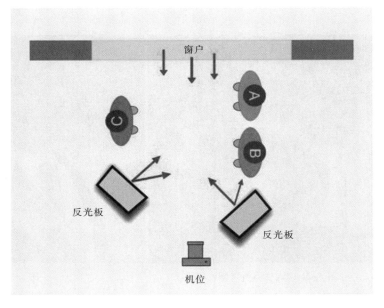

图 5–19 三人三点布光图

图 5-20 《黑客帝国 I》剧照

图 5-21 《人生不再重来》剧照

图 5-22 《哭泣的男人》剧照

纱。而人物嘴部较小时，应使用偏斜、有质感、较硬的高主光，加强布光明暗对比。

前额 对于前额凸出的人来说，要降低主光，不要使用偏斜的逆光，并且避免双边轮廓光的使用和偏斜逆光的使用，还要尽量使前额区域暗一点。对前额比较宽的人来说，使用偏斜的硬主光，加强布光明暗对比，同样也要避免双边轮廓光的使用和偏斜逆光的使用。

颈部 当人物颈部较粗时，应使用较正面的主光，避免使用偏斜的逆光和双边轮廓光。当人物颈部有很多皱纹时，应使用比较柔和的低主光，减弱布光明暗对比。而人物是双下巴时，要使用柔和的高主光。另外，在这几种情况下，灯光的布置应使颈部尽量藏于阴影之中，使该区域阴暗一些，机位设置应使用较高的摄影角度（图 5-23）。

面部 当人物面部有很多皱纹时，应使用比较正面的低硬主光，减弱布光明暗对比，避免偏斜的逆光，要使用一些比较柔和的低辅助光。当人物的面部比较宽时，在人物的一边使用较硬的主光，加强布光明暗对比，使用正后方逆光。而面部较窄的人，在离脸稍近的一侧布低主光，要注意鼻子的凸出程度，减弱布光明暗对比，尽量使用双边轮廓光。对于面部过于平淡，造型不鲜明的人物，应注意使用比较硬的偏斜的高主光，加强布光明暗对比，使用双边轮廓光（图 5-24）。

（3）反光物体的布光

金属仪器，玻璃容器，液体等作为被摄物时容易发生反光。反光斑不但破坏

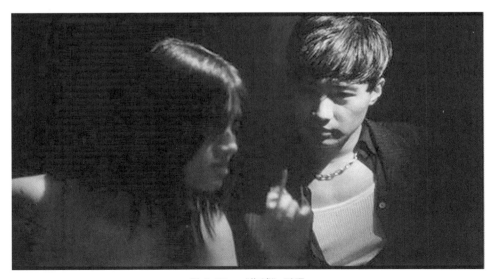

图 5-23 《伤城》剧照

了画面的构图，而且还会使摄像管留下灼伤，一般常用下述方法避免反光：

①改变摄像机位和被摄物的位置，避开物体的反光斑点。

②移动灯位。

③将硬光软化，减轻物体的反光程度。

④用侧光、逆侧光、顶光做主光。

⑤透明图表的布光可用透射法避免反光。

⑥设法降低物体表面的光洁度，减少其反光率。

⑦用偏振镜滤去偏振光，相对衰减了反光强度。

（4）荧屏物体布光

荧屏物体是指荧光屏与数码管型仪器设备，拍摄这类物体不但具有反光问题，而且还要解决荧光屏与数码管上的图形、字符的亮度不足问题。具体的做法有三点：

①用遮光板遮住射向该仪器设备的灯光。

②利用漫反射光布光。

③用大光圈，长焦距镜头拍摄。

（5）室内新闻报道的照明

在新闻直播中，正常情况下，基本光是作适当的补偿光，比较科学的办法应该是每人一支逆光灯，然后用柔光灯作正面光。调整柔光灯的亮度，使主光与辅助光比较柔和地过渡。这种方法也适合于两个人物的布光，其实当今的固定式谈话节目用光都趋向于自然、柔和，这样更能让人觉得亲切和谐。

室内访谈节目的几种布光：

①当现场有主光灯时，在受访者一侧利用反光板充当辅助光（图5-25）。

②当现场都需要主光时，基本布光如同两人三点布光，为突出受访者，可做背景光和头发光来修饰（图5-26）。

③在对因安全、法律或隐私等原因希望保持匿

图5-24　《哭泣的男人》剧照

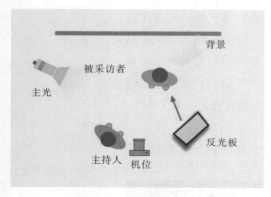

图5-25　室内访谈布光

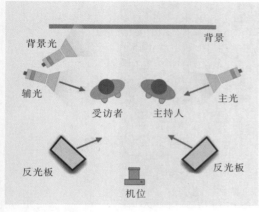

图5-26　室内访谈点布光

名者时，这个场景的关键就是只有一盏灯在背景位置（图 5-27）。

5.5.2 室外摄像布光方法

室外摄像时，采光分为直射光与非直射光两种，一般以直射自然光为主光，天空光和周围景物等非直射光为辅光。

室外摄像时，一定要先查看好太阳的位置，然后才开始拍摄。在摄像时，并不是光线越亮越好，如果太阳光过强，摄像时可能会遭遇很多光线上的问题。如果顺光拍摄，影调就会平板单调，缺乏立体感。

(1) 顺光拍摄

如果主要部分是人物，他们可能会被太阳照得眯起眼睛，所以在利用自然光的正面光拍摄时，可稍偏一点照射角度，这样既可以取得与正面光拍摄的相同效果。又能使脸部产生一点阴影，从而鲜明有力地表现出人物的立体感（图 5-28）。

(2) 逆光拍摄

逆光拍摄拍出来的主要部分可能会被笼罩在阴影中，倘若能使人物头顶被阳光照射形成轮廓光，背景衬以深色的建筑物或树丛、山坡，画面就会十分悦目。但按正常感光，人物脸部会发黑，此时如有一块反光板反射部分光至人物脸部，便能降低反差，使人物脸部不致过黑。这样效果比较理想（图 5-29）。

(3) 侧光拍摄

侧光拍摄可能会出现主要部分受光面过量、被光面却出现很深阴影的现象。需要调整方位，可用辅助光和反光板来淡化阴影（图 5-30）。

(4) 夜晚拍摄

在剧情电影中，会出现很多夜晚的场景。

图 5-27 两人三点布光图

图 5-28 顺光拍摄

图 5-29 逆光拍摄

图 5-30　侧光拍摄

就是要充分利用商店窗户、街灯、或是明亮的月亮等来照亮场景。同时可在摄像机两边各放置两个标准荧光灯或使用荧光灯板安置几根荧光灯条都能达到照明的效果（图 5-31~图 5-34）。

（5）非直射光

阴天——空中云层较厚，到达地面的散射光不强，光线方向性和时间性不明显，失去了阴影和投影，画面往往显得平淡，画面偏灰。在阴天拍摄时首先应该注意选择固有色色相和明度差别

图 5-31　《莎拉的钥匙》剧照

图 5-32　《亚瑟》剧照

图 5-33 《神秘代码》剧照

图 5-34 《伤城》剧照

较大的景物组织画面，有条件时补以必要的灯光作辅光。

雪天——地面反光强烈，亮度很高，与无雪覆盖的景物明暗反差大。在直射阳光的雪景中拍摄，摄像机需加中灰镜，同时尽可能采用侧光、侧逆光角度表现物像层次（地面反光形成了很好的补光）。

雾天——雾天虽然影像不清晰，但一般情况下亮度较好，雾天拍摄在没有明暗反差及景深度的情况下，主体物像宜置于前景位置或中景位置（前景仍需构置）；物像色相反差宜大；宜采用小景别画面。由于人的皮肤反光率不如雾的反光率高，雾中的人物面部较暗，表现人物时可采用辅助光。

（6）新闻采访等外景照明

外景照明的常用器材主要有新闻灯、电瓶和摄像机机头灯。

新闻外景采访大部分是在白天进行，当在明亮的阳光下拍摄时，应尽量把被采访者安排在阴影区内，这样可以减少反差。如果确实避免不了要在烈日下拍摄，则要选择逆光位置，即被采访者背向阳光，这样可以避免背景过于明亮，同时有条件的话，还可以使用反光板或图像效果就更佳的冷光源灯补充。

5.6　影视照明的基本设备

5.6.1　照明光源

①聚光灯。具有重量轻、体积小、投射光线柔和、光斑分布均匀、光斑调节范围大等特点（图 5-35）。

②散光灯。

新闻灯　轻便灵活，可以和灯架配套使用（图 5-36、图 5-37）。

三基色灯　外形与荧光灯一样，属于冷光源（图 5-38）。

天幕散光灯与顶光散光灯　这种照明范围宽阔均匀，能将天幕上下都照亮，常用做演播室的与场景光（图 5-39）。

外景散光灯　常用做外景辅光照明，配用管形镝灯（图 5-40、图 5-41）。

四联散光灯　常用做辅光与顶光，这种灯

图 5-35　聚光灯　　图 5-36　新闻灯

图 5-37　新闻灯　　图 5-38　三基色灯

具发出的光线柔、面积大，使用方便。在灯具前部还装有四声挡光片，可用来调节照射范围的大小（图5-42）。

③开面灯。灯泡的前面是没有玻璃透镜的，而灯泡的后面有反光面（图5-43、图5-44）。使用的时候灯光前面一定要加上防护网或防护罩以防灯泡炸裂时碎片溅出。

④冷光灯。解决了由于影视钨丝泡灯具光线、光斑、光影过于硬朗而改变或破坏人物描绘设计、场景氛围烘托、化妆艺术效果等方面的问题，给我们提供了表现真空场景效果的照明光线条件，能逼真地反映人物、景物，它让画面清晰、色彩鲜明，让节目接近真实、贴近观众（图5-45）。

⑤卤素灯。卤素气体存在于灯管里面，能够延长灯丝的使用寿命，卤素灯的灯丝由水晶制成，色温在3200~3400K，远高于钨丝灯的色温，但是它的发热量大，如果使用的时间很长，灯体的温度将会变得很高（图5-46）。

⑥卤钨石英灯。采用卤钨石英灯管，因采用高温的柔光箱，克服了红光头灯、聚光灯等光亮度太过强烈，被摄物生硬的缺陷。适合人物拍摄、环境补光、采访和广告静物拍摄等（图5-47）。

⑦红头灯。是调焦柔光灯型照明灯具，可与三基色灯混合使用，广泛用于中小演播厅、舞台、影视摄像等（图5-48）。

⑧现场灯。利用现场的光源，如台灯、路灯，使更加自然。

⑨白炽灯。又称钨丝灯，可用来增加光量。

⑩机头灯。被安置在镜头上方或前方，打出来的光一般较平。一般机头灯都不会太亮，

图5-39　开幕散光灯

图5-40　外景散光灯

图5-41　外景散光灯

图5-42　四联散光灯

图5-43　开面灯

图5-44　开面灯

图5-45　冷光灯

图5-46　卤素灯

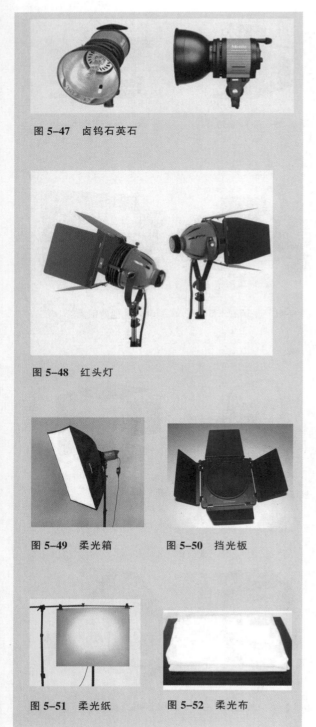

图 5-47　卤钨石英石

图 5-48　红头灯

图 5-49　柔光箱　　图 5-50　挡光板

图 5-51　柔光纸　　图 5-52　柔光布

它们大多只是在缺乏照明的情况下勉强一用，多数情况它是被当作补光使用。

⑪荧光高低色温泛光灯。可广泛用于柔和、散光的布光工作中，具有轻便快捷的设计特点。

⑫太空灯。用于棚内底子光泛光照明。

⑬气球灯。用于外景底子光泛光照明。

5.6.2　照明道具

①柔光箱。由反光布、柔光布、钢丝架、卡口组成。它不能单独使用，属于影室灯的附件。柔光箱装在影室灯上，发出的光更柔和，拍摄时能消除照片上的光斑和阴影（图5-49）。

②挡光板。是用来控制灯光的，如果对灯光没有控制，就算不上是打光，必须用像挡光板或者黑色包裹铝箔这样的附件来对光线加以控制（图5-50）。

③遮光片框架。不同式样的框架可装到照明灯具前面的夹具上，在这些框架上则能装不同种类的滤光片，借以改变光束的特点。有色滤光片可放到这些框中用作效果彩色，而现在的各种漫射效果片也可以用于这些装置中。

④柔光纸。帮助将很强的光源转化成柔和的光源（图 5-51）。

⑤柔光布。可以用来减低亮度，可夹在灯具前方，或放置在光源和被摄体间的架子上（图5-52）。

⑥黑色铝箔。主要是用来控制光线的方向，与挡光板的作用相似，而且它更加灵活。

⑦电源线。电源线最好准备的充分，长的短的都必备。

⑧灯光纸。用来创造不同的光线效果，以及适应场景不同的情绪的需要（图5-53）。

⑨反光伞。使用时将伞安置在可以变换角度

的云台上。用强光灯照射伞内，散射出的光线很柔和，阴影亦淡，是理想的光源。拍人像特写时，不受强光的刺激，最适合于拍摄人像和静物（图5-54）。

⑩反光板。是一种极好用的光线导引设备，可把太阳光或极强的光反射回场景中（图5-55）。

⑪无影罩。无影罩是最简便且直接的散射光转换装置。其作用是将一半透光的白布制成灯罩，直接套于灯头，直射光经过这块布罩，便扩散为散射光的光质，操作简便，是摄影棚最重要且普遍使用的改变光质的设备。常用于主灯或辅灯上，其尺寸有大有小，可依摄影师的拍摄目的选购。

⑫尖嘴罩。是与无影罩功能相反的装置，这种类似猪嘴巴的漏斗形圆筒，装设于灯头前时，会将裸灯的光更集中地导引于投光处，形成聚光的状态，是发灯聚光效果最常用的导光设备。

⑬四叶遮板。此为多功能用的配备。其外形为一个由四个活动遮片组合而成的罩子，可以依叶片所开的大小孔径而得到大范围或者是小范围的照明，是改变照明范围的最佳创作设备。还可以利用其插孔插上任何色片，而得到色彩改变的色光。操作简便迅速，是很重要的多功能设备，常用于背景灯的变化。

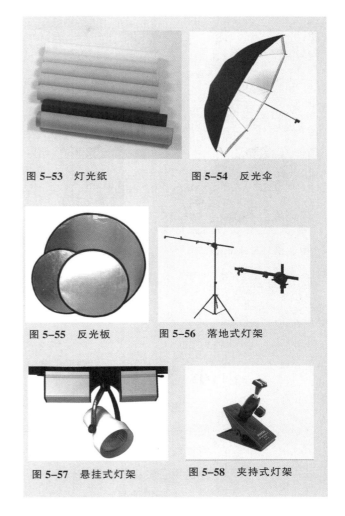

图 5-53　灯光纸　　　图 5-54　反光伞

图 5-55　反光板　　　图 5-56　落地式灯架

图 5-57　悬挂式灯架　　图 5-58　夹持式灯架

⑭色片等其他配件。色片即为能改变灯光颜色的有色透明片，其材质为塑胶材料，摄影师可依自己的喜爱而更换。另外还有描图纸等减光材料，依创作者的摄影内容来充分利用，达成采光设计不同的效果。

灯具的支撑装置：

①落地式灯架。常用来安插聚光灯、回光灯、四联散光灯、外景散光灯等（图5-56）。

②悬挂式灯架。分为固定式悬挂灯架和移动式悬挂灯架（图5-57）。

③夹持式灯架。它能提供局部逆光效果，或照明其他灯光不易照射到的地方（图5-58）。

调光器：

①入射式测光表。可测量照射在场景中特定人员或区域的光亮度（图5-59）。使用时将表放置在物体旁边，把感光半球朝向摄像机的位置。

②反射式测光表。是测量物体所反射出来的光亮度，通常在摄像机中也会内置（图5-60）。

③色片等其他配件。色片即为能改变灯光颜色的有色透明片，其材质为塑胶材料，摄影师可依自己的喜爱而更换。另外还有描图纸等减光材料，可参考各材料厂商的说明书，并依创作者的摄影内容来充分利用，达成采光设计不同的效果。

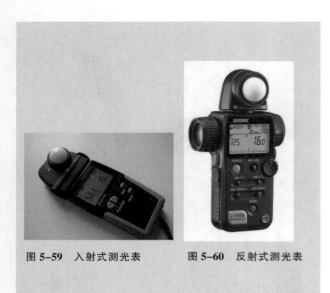

图 5-59　入射式测光表　　图 5-60　反射式测光表

小　结

影视照明在影视节目的整个创作过程中是十分重要的组成部分，光线的运用能影响画面的效果以及影视节目的氛围，更能刻画人物的心理和加深艺术效果。影视照明既是一项艺术又是一项技术，切实掌握影视照明的规律和方法才能更好地运用于影视节目的创作之中，达到影视照明的技术任务和艺术任务。

由于摄像是进行一项创造的工作，摄影师必须对所要表现的对象及四周环境进行认真、仔细的观察和研究，把握在画面中创造出的光效、色彩、质感和线条等迷人的元素，进而创造出生动和感人的视觉形象。在选光的过程中，不同地域、不同时间段，光的质感及色温都是不一样的。室内的传统影室灯应选择一些输出稳定，光质好，色彩还原准确的品牌。现在许多国产灯具感觉很不错，光质很好，对人物皮肤质感的反映尤其棒。

同时在摄像过程中，要想拍一张好的艺术作品，平时要善于观察。在表现环境时，是虚是实，是深是浅，是动是静，都要苦心经营，而经营这一切都是为了一张好的作品的诞生。

作业与实践

1. 举出一部或几部运用光线营造氛围比较突出的电影,讲出其运用方法和效果。
2. 什么是光源的显性色?
3. 简述常见的光源的色温概述?
4. 什么是三点布光,以及常见的三点布光有哪些?
5. 三人三点布光时,布光过程中需要注意哪些?
6. 室内访谈拍摄时,主持人与受访者处于同侧与异侧时,布光有什么区别?
7. 室外拍摄时,顺光拍摄与逆光拍摄有什么区别?
8. 柔光箱有哪些作用?
9. 调光器有哪几种以及各自的特点有哪些?
10. 自己拍摄感受不同时间的室外自然光线的变化。
11. 练习室内人物拍摄的布光方法。
12. 练习单人、二人、三人三点布光,体会其中的不同。
13. 分别找一反光物体与荧屏物体进行布光拍摄。
14. 对人脸布光进行练习拍摄。
15. 在晴天,进行室外顺光、逆光、侧光拍摄练习。
16. 模仿室内新闻采访,分别进行主持人与受访者同侧与异侧布光。
17. 采用不同的光源拍摄几组照片。
18. 认识与了解影视照明的基本设备。

PART 3
PRE-PRODUCTION AND MARKETING

下篇 后期制作与营销

影视作品前期拍摄完成后，即进入后期制作阶段。每类影视作品都有它自己的特点，进行后期剪辑时，剪辑师在导演及编剧的指挥下，剪辑首先要符合节目的特点：电影如同小说等文学作品的精简版，重在讲故事，应突出故事的发生、发展、高潮和结局几个部分，再追求各部分的情节；电视剧如同小说等文学作品的完整版，重在讲细节，可以就整个故事的每一个小细节进行挖掘；电视广告重在产品的诉求点，应突出其商业性；新闻重在时效性，视频的主要目的是辅助新闻报道，增加新闻的真实性和新鲜感，故新闻剪辑重在抓住事件核心镜头，剪辑要求低，相关镜头按照先后或主次顺序无技巧组接即可；文艺作品追求娱乐性，视频重在内容而非制作，抓拍、偷拍镜头非常适用，多机位镜头必不可少，选择各机位经典镜头切换是最常用的方法，多为无技巧组接，尤其对于录播节目，更是如此，精美的字幕，少许特效，仅仅是充实细节的把戏。除了把握好各类作品特点后再进行剪辑，还必须把握后期剪辑的要素：原则、转场、编辑点、节奏、动作等。

第 6 章
影视作品的后期剪辑
POST-EDITING OF THE FILM AND TV PROGRAM

6.1 影视作品镜头组接的原则

镜头是影视作品的基本单位,独立的镜头毫无意义,只有通过镜头组接方能显出多种含义。各类影视作品都需要通过镜头组接才能变成作品,镜头组接是影视剪辑最基本的操作。镜头组接的实现,要根据蒙太奇原理,最基本就是要符合人们的生活习惯和认识规律。故事的发生、发展,不同时空,相同时空,不同主角,不同的动作及心理变化等,均要遵循镜头组接的原则,否则不可称其为作品。

6.1.1 合乎逻辑

蒙太奇组接的心理基础是人们日常生活的视觉体验和心理体验。镜头组接必须符合一定的逻辑要求,必须遵守视觉感受、心理感受的一般规律。

(1) 符合人们生活习惯的逻辑

日常生活中,人们每天的衣食住行,似乎都默默且自然地进行着,实质是他们都遵循着这样的逻辑:任何事物的发生发展都是在一定的空间,按一定的时间,有先来后到之分,也有因果等相关性相联系,而镜头组接首先要考虑的就是这个最基本的依据和规律。影视作品和文学作品一样,在叙述事件时,"5W"同样是必不可少的要素,只是他们采用的表现手段不同。美国学者 H·拉斯维尔于 1948 年在《传播在社会中的结构与功能》论文中,首次提出了构成传播过程的五种基本要素,并按照一定结构顺序将它们排列,形成了后来人们称之"五 W 模式"或"拉斯维尔程式"的过程模式。这五个 W 分别是英语中五个疑问代词的第一个字母,即:Who(谁)、Says What(说了什么)、In Which Channel(通过什么渠道)、To Whom(向谁说)、With What Effect(有什么效果)。而影视作品中的"5W"稍微有些变化,我们理解为 When(什么时间)、Where(什么地点)、Who(谁)、(do) What(做了什么)、to / with Whom(向 / 和谁)。这个"5W"中,When 和 Where 同样是两个必不可少的要素,这完全符合"三一律"❶。

①时间的连贯。时间是造成画面连续感的重要因素,忽略这个因素,往往容易造成时间的逻辑错误。镜头组接首先要考虑的就是时间的连贯。

影视作品的时间由放映时间、叙述时间、心理时间 3 种形式的相互关系的组合构成。影视作品是通过机械的运转,按照每秒一定格数/帧数(摄影机拍摄的活

❶ 三一律(three unities)是西方戏剧结构理论之一,亦称"三整一律"。是一种关于戏剧结构的规则。先由文艺复兴时期意大利戏剧理论家提出,后由法国古典主义戏剧家确定和推行。要求戏剧创作在时间、地点和情节三者之间保持一致性,即要求一出戏所叙述的故事发生在一天(一昼夜)之内,地点在一个场景,情节服从于一个主题。法国古典主义戏剧理论家布瓦洛把它解释为"要用一地、一天内完成的一个故事从开头直到末尾维持着舞台充实"。

动影像称格，摄像机拍摄的活动影像称帧；动画电影的制作原理更接近电影，故称格的较多，尤其是纸质漫画，4 格漫画、8 格漫画、12 格漫画等。电影是 24 格，PAL 制电视是 25 帧，NTSC 制电视是 30 帧）的连续运动，把影像投射到银幕或显像管上，取得具有实在时间的形式，我们称放映时间，这和生活中的时间同步。无论在哪里看完一部影视作品所需的时间过程，和现实中所消耗的时间是一致的。

影视作品的叙述时间，是指作品通过影像、声音、字幕等对故事情节或场面事件进行交代、叙述的时间。导演不仅可以按照事件发生的自然顺序表现正在发生的事件，也可以打破正常的时间顺序去表现过去或将来要发生的事件，甚至可以表现幻想中的事件。影视节目的叙述时间是可变的，因此具有假定性。他可以根据导演的意图进行省略、压缩或延伸，由于叙述时间的灵活性，所以在一部相当于 90 分钟放映时间的影片中，可以叙述跨越几个时代的故事（如美国影片《党同伐异》）；也可以叙述仅仅发生在一天或几个小时之内的事情。

一般情况下，在一个镜头内所用的时间，和现实生活中所消耗的时值相同。但导演们也常常根据情节需要艺术化处理时间，如升格（即慢动作），则把时间延伸了；降格（即快动作），则把时间缩短了；定格（即动作骤停），时间则停滞了，以表现角色或观众的感受——这就是基于人的精神、情绪、潜意识等思维活动领域而表现时间的形式。这种心理时间具有不确定性，导演把时间加以延伸或压缩，可以把事件和人物瞬间的思维活动加以突出、强调、渲染，以增强艺术的感染力。

无论哪种叙述时间，任一条时间线下，都要按照我们生活的时间概念组接镜头，不同时间可以用各时段的天气特征或台词表明，也可以通过事件的进展或用具体时刻表示，否则组接起的镜头不符合生活逻辑，造成观众时间观念混乱。如画家作画的场景，要把握总进程，选择适当时间点，拍摄不同时间点作画的形态、神态及进程，当然可省略或插入其他镜头以产生连贯的感觉。

②空间的统一。镜头转换时，经常要在空间的跳跃中建立连续的空间感觉，建立统一的空间概念。影视作品利用透视、光影、色彩的变化，人物和摄像机的运动以及音响效果的作用，创造出包括运动时间在内的四维空间的幻觉。它不是现实空间本身，而是现实空间的再现。影视作品空间的存在形式是镜头，以镜头形式提取出不同景别、角度与运动形态的空间幻象组合而成，为情节的运行和人物行为动作提供了必要的叙述背景，并成为人物行为动作与情节存在的时间载体。

影视作品的空间由画内空间和画外空间决定。画内空间即镜头空间，主要指银幕画框之内映出的环境空间，这些空间往往是现实中或搭建的布景中的具体环境，经过放映再现出的具体空间。画内空间受镜头边框的制约，表现出的空间是有限的，但它在有限的空间中又能展现无限的天地。画内空间多表现真实的或写实的空间，但也可以表现非真实的空间，如想象中的空间、梦境中的空间、幻觉中的空间等。观众通过影视媒体所看到的主要是画内空间，所以每个导演首先要重视的是也是画内空间的设计，如环境与人物动作的协调，景物与情节和气氛的照应等，这也体现着导演艺术造诣的水平。

所谓画外空间，是指画面四个边框之外存在的空间，它是观众视觉所看不到的，只是凭想象感知到的空间。画外空间除了画面上下左右4个边框之外，尚有画前和画面背后纵深的两个面，这6个画外部分实际上是画内空间在想象中的外延，认识和把握它是极为重要的。

这里所讲的空间的统一，主要针对画内空间，根据导演的表现内容，要求做到同一空间的统一和相似空间的统一。同一空间是指一个特定的空间范围，它是为了表现同一个空间内发生的活动和事情。空间同一感主要靠环境和参照物提供，如房间家具、车间机器、环境建筑等。把握同一空间应注意两点，一是对整个空间环境的交代；二是参照物是否合适。

相似空间是通过类似环境背景镜头组接造成视觉连贯。例如下面一组表现在街上闲逛的镜头：

镜头1　一个人在街上行走；

镜头2　走过一家商店；

镜头3　过马路；

镜头4　穿过人群。

这四个镜头背景虽然都不一样，但都统一在"街道"这个大环境中，让人一看就明白角色的动作路径和精神状态，这样的场景常用来交代角色或叙述事件发生地点的变化。

（2）符合观众欣赏作品时的心理逻辑

镜头组接除了要受到生活逻辑制约，还在很大程度上受心理逻辑，尤其是思维逻辑的限制。镜头组接的前后两个镜头，一定要注意关系、景别、长度、高度方位等因素，以适应观众的视觉感受和思维习惯。

①事物之间的相关性。这个相关性主要从与人类生活息息相关的一些小事情、小事物等表现出的横向联系方面讲的，如因果关系、对应关系、对比关系、平行关系等（表6-1）。

表 6-1　事物之间的相关性

关系	镜头 1	镜头 2	目的
因果	机枪瞄准、照相	靶或目标物、照的对象	满足人的好奇心，瞄准的对象是什么
对应	某人风趣的讲话	听众的反应	除了内容，观众也想知道的是听众的反应
对比	善、美的镜头	恶、丑的镜头	对比表现主人公心灵或外貌现状，或表现节目的中心思想
平行	奥运会比赛场景	举世瞩目的镜头	表现两者都是受人关注的事件

以上表格所示的关系中，镜头 1 和镜头 2 表示镜头组接时的前后两个镜头，意思是如果设计了镜头 1，则镜头 2 最好是所列内容的镜头，以表现不同的主题思想，否则会缺失镜头，导致内容不符合观众看待事件发展的心理逻辑。

②景别的连贯性。观众观看人物、事物或事件，总是由大到小或由小到大，逐渐变化的，如果完全不变或突然变大或变小，都是不符合观众的心理的。好比一个陌生人从远处慢慢走近，直到完全看清人物脸部，了解人物特征等，可以由以下连续景别的镜头表现 (表 6-2)。

表 6-2　景别的连贯性

镜头	景别	内容
镜头 1	大远景	一个人正走入镜头，知道有人进入镜头
镜头 2	远景	描写走的情况，看不清是谁
镜头 3	全景	表现人物走路的姿势、体态、走路速度，所穿衣服颜色等特征
镜头 4	中景	看清人物上半身，基本知道人物长相，知道所穿衣服的款式、大致发型
镜头 5	近景	看清人物脸部表情，确定人物真实身份
镜头 6	特写	脸部、腿部、胸部、配饰等，展现人物局部，表现人物美丽的脸蛋、细长的腿、丰满的胸、昂贵的包、鞋等特征

通过这一系列镜头，能够清晰再现一个陌生人从陌生到熟悉的过程，观众也清晰知道了人物的所有特征。这 6 个镜头也可以 1-3-5 或 2-4-6 的组接以加快了解人物的节奏，切忌 1-6、1-5 组接，将导致观众视觉跳跃，如果镜头长度不合理，1-4 也是忌讳的组接。

另外，相同景别的镜头也不适合组接在一起，否则会产生强烈的跳跃感。这种情况在电影、电视剧、娱乐节目等呈现较少，导演们都知道避免这个问题。而

在某些喜剧片中有时反而特意使用这种景别镜头组接，增加喜剧元素。2010年泰国电影《初恋这件小事》中，练习军乐指挥的一场戏，操场上小茵老师和小水几人面向观众站好，老师示范扔指挥棒，小水他们听着，连续用了五个同机位同景别的镜头进行组接，跳跃感虽小，但细心的观众肯定是会发现的。而新闻节目中，拍摄时没拍到完整内容，后期剪辑时又没有替补镜头，或者被采访者有讲错或时间不够而从中剪掉镜头时，就会出现同景别镜头的组接而产生明显的视觉跳跃感，这是非专业人士常犯的错误，我们都应该努力避免。

③完成动作的适当长度。镜头是有时间的，时间的长短决定节目的局部或整体节奏，影响观众对事件的了解程度。符合观众心理逻辑的镜头长度，是对同样的事情、同样的事物，包括字幕等，多数观众完成同样动作的时间长度。如看一个人、看一行字、走过一个门或一座桥等所需时间，就是镜头呈现的时间。具体时间还可以由影片或节目整体节奏决定，有时一个动作只需要动作趋势就可以明白，但这样的镜头长度不长，连续几个这种镜头就会导致整段节奏变快，导致观众易忘记，不易把握镜头内容，不理解剧情，抱怨声不断。慢动作或快动作过多或过少的场景，同样改变原片整体节奏。节奏太慢的剧情容易导致冗长拖沓，观众会觉得沉闷而不耐烦。过于表现某个镜头，看多了会使观众产生逆反心理而不愿多看镜头。节奏太快，急促、跳跃，又会导致观众紧张、兴奋或不适应。

实际上，无论什么内容的镜头，要符合观众的心理逻辑，通常是要对关系、景别、长度等同时把握，不是只顾及其中一个方面就可以的，这需要导演有深厚的影视功底才能面面俱到，考虑到位。

(3) 符合艺术逻辑

创作者用独特的手段与方法，艺术地表达其内心感受与思想感情。利用构成影视作品的各种因素，叙述事情，尤其是非常规的构图，影调与色调、特效、节奏、适当的场面调度等因素的考究，可以很好地表达导演或剧中人物的情绪和情感，让观众产生共鸣。能让观众产生共鸣的影视作品才是真正成功的节目，只为赚钱而制作的作品最终必会失败，并被观众唾弃。

(4) 符合视觉逻辑

在镜头组接过程中，使人的视觉自然、流畅地过渡，不产生视觉间断感和跳跃感。特殊情况除外，很多影视作品为了表达特定情况下的特定事件的发展，故意使用手动摄像，产生画面抖动，这样拍摄而得的镜头，多为主观镜头，表现剧中人物的思想和行为路径。

视觉连续，并不是画面的连贯，而是观众接收视觉信息并联系自己已有的经

验形成完整的视觉感受。"眼睛里容不下沙子"，在这里，组接不合理的镜头就是沙子，不连贯的镜头组接在一起，就会产生不连贯的视觉效应，就像沙子一样，立刻觉察得到而产生不舒服感。在镜头组接时，为了保持视觉顺畅常考虑的因素有：位置、方向、运动、技巧、景别、影调、色彩、节奏等，也是匹配原则的内容，在下面的内容中我们再详述。

6.1.2 匹配原则

匹配原则是指镜头组接要遵循轴线规则，也就是相对于关系轴线和运动轴线，要实现屏幕上各角色间位置的匹配、方向的匹配和镜头动与静的匹配。这要求在前期拍摄时就必须考虑到后期剪辑时要注意的原则与方法。如果拍时没注意如何表现主体的位置关系，方向关系和运动关系，那组接再好也不合理；相反，单个镜头拍的再好，组接不当，也不合理。大家在学完前期拍摄后，在对每个镜头都成功把握的情况下，组接时就要注意方式方法了。

（1）位置的匹配

位置的匹配是指被摄主体的视觉重心所处的位置，通常考虑三种情况的位置关系：

①相同区域。银幕上，维持视觉重心的和谐的同一主体或不同主体的连接，必须保持视觉重心在画面同一区域对话，使人物始终处于画面的同一侧。影视中每个版本的《简·爱》都有一场戏就是关于男主角罗切斯特和女主角简·爱第一次正式会面的情景，一方面腿受伤的罗切斯特坐在躺椅上，不方便走动；另一方面作为桑菲尔德庄园的主人罗切斯特不懂礼貌、傲慢无礼，在下人眼里他是一个绝对怪人，所以他命令似的让简坐到火炉边他的右前方，以便他能看见她的脸。这一场景的镜头属于相同区域的镜头，拍摄过程中，分别用了内反拍和外反拍的拍摄方式，对男女主角分别进行拍摄，要么特写，要么近景，要么中景，要么全景，将两人的位置关系描写的清清楚楚，观众对男主角第一次正式会面的表情也尽收眼底。

②相反区域。

被摄主体有明显对立关系 被摄主体的位置有明显对立关系，如前一镜头是高高举起的枪的特写镜头，或被摄主体瞄准的特写镜头，或打枪的近景镜头，后一镜头就应该是靶被射中的特写镜头，或子弹正在飞向靶的中景镜头，被摄主体在画面中处于相反区域，但在位置上必须是相对的，才是匹配的。

被摄主体的位置处于对应关系 被摄主体是对应关系的两个主体，如面对面谈话中的双方，一个坐在书桌前，一个坐在沙发上，沙发在书桌前。这时常采用

内外反拍拍摄被摄体,而且是以谈话中的一方为视角进行拍摄。

同一主体的位置以相反的关系拍摄 对同一主体从明显的相反位置去拍,这种镜头在影视学里被称为越轴。对同一主体要明显从相反的位置去拍的话,必须合理越轴,否则同样会给观众造成视觉混乱,感觉画面中的主体不是换人了,就是换位置了。

③相邻区域。对同一主体拍摄角度相差45°或90°时,相邻镜头应使主体处于相邻区域。组接时应将这种相邻镜头按某种方向拍摄的镜头进行组接,以表现主体所在区域的连贯。

(2) 方向的匹配

①视线方向的匹配。在镜头组接时,视线是一个特别好利用的因素,上一镜头为主体"看"的动作,具有明确的视线方向,下一个镜头就要接"看的结果"或"看所指向的对象"的镜头。在镜头组接时,应体现视线的一致或相对。通过个别人的视线方向表现一堆人的视角时,尤其要注意视线方向的匹配。《初恋这件小事》中,学姐小彬为小水化妆后,大家惊异的目光同时投向小水,首先是小彬,其次是小霞,再次是另两个好友,再其次是阿亮,他们几乎同时投向小水,直到小水完全出场,同学和小水间的视线充分体现出他们的位置关系,因而虽然剧情没有连贯,视觉上也有累加效果,表现出小水化妆前后变化之大,而小水又是多么希望得到阿亮的赞美,以至于当听到"都一样,带牙套的白雪公主"时,脚下竟跌了一下,如图6-1所示镜头画面。

②运动方向的匹配。由于画框的存在,物体在屏幕中的运动方向与人们在日常生活中的观察不一样。在日常生活中,人们一般不容易搞错方向,首先是因为有环境作参照物,而且进入眼睛的视觉信息远大于镜头所接收的信息,故而沿着运动方向的镜头要么是拍被摄体本身,要么是拍参照物,让观众想象被摄体所处的位置关系。其次,人们有视点转换的心理依据,仿佛人眼具有"看穿"的功能,看到一个主体所处的位置,会联想到主体下一位置会出现在哪里,或相邻区域下主体又是如何运动等,故而在摄影时,我们应该时刻把握被摄体运动方向或摄影机的运动方向。

(3) 运动的匹配

即动接动、静接静原则,要求剪接点上,主体的运动状态与摄影机的运动状态必须保持一致。运动镜头必然是动镜头,运动镜头的起落幅部分被视为静镜头,而固定镜头的动与静则由被摄体的动与静决定。

动接动,是指前后两个镜头前后两个动作的主体运动是连贯的。例如,上一

图 6-1　视线匹配原则

镜头是行进中的轿车，下一镜头如果接沿路景物，那么，一定要接和轿车车速及运动方向相一致的运动景物的镜头，这样才能符合观众的视觉心理要求。动接动也包括各种运动镜头的组接。在剪辑处理中，要紧紧抓住各种动的因素，如人物的运动，景物的运动，镜头的运动等，借助这类因素来衔接镜头，视觉上、节奏上可以流畅而自然。《罗拉快跑》是一部典型的使用大量运动镜头的影片，导演借主角罗拉不停地跑，从家里到男朋友所在的公共电话亭，从楼下到街上，到银行找爸爸，一路上撞倒不同的人，三次经历，三个结果。为了表现他们的活力，剪辑师采用动中剪、动中接的方式，借助各类运动因素来组接镜头，形成自然流畅

的视觉效果和节奏。

静接静，是指在视觉上没有明显动感的镜头切换方法，比如前后两个镜头前后两个动作的主体运动是不连贯的，或中间是有停顿的。静接静是相对的，多数是指镜头切换前后的部分画面所处状态，固定镜头、人物景物只是原地有小动作等情况的镜头可视为静镜头。

同理，动接静，静接动，都是在相对"动"基础上镜头组接。

另外，固定镜头和运动镜头的组接总体情况考虑如下：

固定镜头与固定镜头相接 要考虑相关画面内部的运动因素，人、交通工具、环境等的动与否要考虑方向问题，重点遵循"运动方向的匹配"原则。

固定镜头与运动镜头相接 可以采用"固定镜头+有起幅的运动镜头"的组接方式，或"有落幅的运动镜头+固定镜头"的组接方式。

运动镜头与运动镜头相接 剪接时，起落幅根据需要取舍，同时，要考虑运动镜头的镜头速度，如运动幅度、拍摄角度、拍摄高度等。

6.1.3 景别与角度的和谐

景别，意味着画框中表现的视域范围的大小。镜头拍摄角度不同，使用的景别不同；景别不同，传达的视觉信息不同。

对于叙事性镜头，组接时，要注意景别变化不宜明显，要平稳过渡，有逐渐靠近被摄体的意思，达到流畅的视觉感受。因为，叙事性镜头通常都是从导演交代事情的立场出发拍摄而得，组接时一定要分清是主观镜头还是客观镜头。主客观不同，其拍摄角度不同，主观镜头是剧中人物的视角，客观镜头是导演的视角或观众视角。视角确定了，才能从各自的视角去拍摄被摄主体的视域范围。如相距较远的两个人，不可能看得清楚对方的脸庞，故描写对象时，不能用特写镜头。

相反，对于情绪性镜头的组接，景别变化可以明显些，增强视觉感觉强度，突出被摄主体的情绪变化。

相同机位、相同景别的镜头组接在一起有视觉跳跃感，要避免组接。

同类别的镜头组接在一起，有积累效果，如几个化妆品的特写镜头，可以累积起来充分表达化妆品内外特点；几个远景的空镜头，可以累积表现某个景区的风景全貌，让观众更加了解景区风景。另外，两极镜头的组接，会产生强烈的对比效果，造成震惊的心理感受。

6.1.4 影调与色调的统一

影调是物体结构、色彩、光线效果的客观再现，也是摄影师创作意图、表现手段运用的结果，光线条件、拍摄角度、取景范围的选择以及其他技术手段的运用，都积极影响影调的形成。色调也称"调子"，是彩色电影画面的色彩配置所产生的色彩倾向。以某一种颜色为主导，使画面出现一定的色彩倾向。决定电影画面色调的因素有：被摄体的颜色特性，拍摄时的光线条件，摄影镜头的光学附件，感光材料的性能、洗印过程的技术控制，后期中的计算机调色。色调是摄影师表现情绪、创造意境的手段。镜头的光线与色调不能相差太大，否则会导致变化突然，甚至会影响观众的注意与思维。

6.1.5 动作的连贯性

（1）主体动作的连贯

镜头中主体处于运动状态时，组接时要考虑主体动作的连贯，如走、跑、跳、骑车、坐车等。比如上一镜头中主角走出房门，下一镜头主角又走进（另一）房门（车门等）；上一镜头主角在小区路上走，下一镜头在街上走（或者公司前面走）；上一镜头主角上楼，下一镜头主角下楼等，还可以是不同主体的同类动作的镜头进行组接，以达到主体动作的连贯。

（2）摄像机动作的连贯

摄像机动作实质是指运动镜头的连贯，虽然有"动接动""静接静"原则，但对于运动镜头本身，我们同样要保持运动镜头的连贯。推、拉、摇、移、跟，无论哪类运动镜头，都要做到匀速运动，运动中间不能停顿，更不能忽快忽慢等，否则不连贯。在手持式移、跟镜头时，镜头的晃动也是随着被摄体有规律地一上一下，而非随意地晃动。另外，摄像机动作看起来要连贯，还和运动的方向有关。如摇镜头，当第一个镜头是从左到右的摇镜头，下一镜头通常采用大致是从右到左的方向摇回来的摇镜头，只需改变镜头景别或拍摄对象，以避免重复。有垂直向上的动镜头，就要想法接垂直向下的动镜头，以求"呼应"的效果。

6.1.6 把握镜头组接的节奏

镜头组接的节奏可以理解为镜头组接的快慢，镜头组接效果的时间长短，直接影响镜头组接的节奏，同时影响转场的节奏。镜头组接的快慢由组接方式的完成时间决定，时间长节奏慢，时间短节奏快，非线性编辑软件的默认转场时间为2秒。要想快或慢，得根据主题和剧情需要设置转场时间。

宁静、平和、庄重的环境里，节奏应处理得比较缓和，使镜头的变化速率与

观众的心理要求一致。而嘈杂、纷乱、戏剧性的场景里，镜头组接的节奏应处理得轻快些，使镜头变化速率较快，给观众造成紧张、刺激的心理效果。具体节奏的产生与处理请看第 6.4 节详细介绍。

6.2 镜头组接的基本方式

镜头组接的方式实质是镜头组接的效果，在 Eduis 非线性编辑软件的特效面板中，"转场"部分就提供了镜头组接的各种方式，Premiere 中由"过渡"的效果担任镜头组接方式。镜头组接可以加效果，也可以不加效果，通常情况下，镜头组接是不需要加效果的，即无技巧组接，除非表达某种特殊含义。另外，采用技巧组接的场景或段落，会明显影响影视节目的节奏。镜头组接的基本方式为技巧组接和无技巧组接两种。

6.2.1 技巧组接

有技巧的组接，即采用转场效果进行组接，使两个镜头进行切换时有一定的效果表现。有技巧的组接主要有淡变和划变，化变为淡变的变种，圈变、帘变为划变的变种，故这里仅介绍基本的淡变和划变。

（1）淡变（FADE）

淡变亦称渐变。淡入淡出、渐显渐隐、渐明渐暗 3 种称谓也都是指同一种组接方式——淡变。淡变的实质是画面透明度逐渐变化。淡变有 X 淡变和 V 淡变两种。X 淡变是指前一镜头的画面逐渐暗淡，而后一镜头的画面逐渐显露，最后前一镜头完全消失，后一镜头完全清晰（渐显）的淡变效果。如图 6-2 所示，前一镜头的画面在 t_0 时间开始逐渐暗淡，后一镜头的画面在 t_0 时间开始逐渐显露，在 t_1 时间两个镜头的透明度相同，为 50%，与前一镜头画面完全叠加，直到 t_2 时间前一镜头完全消失，后一镜头十分清晰（渐显），t_0 到 t_1 期间，因为前一镜头的透明度高于后一镜头的透明度，故前一镜头为主要画面显示，t_1 到 t_2 期间的画面则相反。这种组接手法用以表现某一场景的几个相关画面叠加，起到时空自然过渡的作用。总的来讲，X 淡变可表示时间的推移或空间的变化，用于前后镜头画面内容的比较、抽象、进展、变化、强化、回忆、倒叙、想象或梦幻等，尤其用于展现人物的精神幻觉和心理活动，可产生深化人物情绪的作用。在时空变化不大的情况下，连续几个镜头的 X 淡变，可产生柔和、抒情的效果。在神话片中，更可达到神秘的特殊效果。当然，X 淡变也有缺点，其缺点就在于过多使用会降慢片子节奏。需要注意的是，前后镜头应有联系和一定继承性。

V 淡变又称 U 淡变（图 6-3），是指前一镜头的画面逐渐暗淡直至 t_1 完全消失（渐隐），后一镜头的画面才在 t_1 开始逐渐显露直到十分清晰（渐显）。这种组接手法均可用以表现某一个情节的终了和另一个情节的开端，使观众视觉上得到短暂的间歇，以领会进展中的剧情。其作用如同戏剧幕间分场或音乐乐章段落的更换。使用 V 淡变时，在镜头组接时，背景有时出现黑色，有时出现闪白，那么这两种有什么区别？如果背景出现黑色，有分隔内容的作用，缺点是：①产生一种停顿感，降慢片子节奏。②过多使用时，会有零碎感，影响整体效果。《初恋这件小事》中，练习军乐指挥和最后采访时都用到闪黑效果，表示小水练习天天如此，认真且努力；最后的黑场表现小水和阿亮两人等待对方的回答的焦急心情。如果背景出现闪白，相当于文学作品中省略号的作用，它多用于采访，或同类情节太冗长，用来压缩被采访者的谈话或省略过程画面。如果用切的方法，会产生视觉跳跃感。

（2）划变（WIPE）

划变又称滑移、拉幕，即后一镜头从前一镜头画面上划过，前后交替。具体动态表现形式为：原为画面 A，被画面 B 以某一方式划过覆盖，表现时空转换、插叙、放大、抽象、并列等。静态形式，起到分割画面对比、因果、正误，表现整体与局部的关系。

如果没有编辑机，则可用虚入虚出实现 X 淡变，通过操纵光圈或控制灯光来实现 V 淡变，利用反光镜来实现划变。大部分技巧组接，都是淡变和划变两种技巧的变异，如圈变、帘变、时钟扫描、菱形淡变等技巧，只是在划变时在两个镜头间表现出相应的形状罢了。

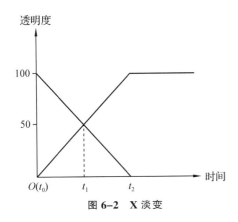

图 6-2 X 淡变

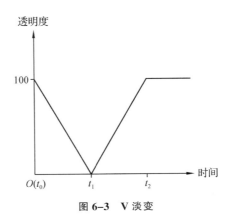

图 6-3 V 淡变

6.2.2 无技巧组接

无技巧组接亦称切入、切出，又称跳切，是指两镜头以直接切换（CUT）的方式进行组接，而不采用任何来自于镜头外部的组接技巧。优点在于：省略不必要的过场，加强影视作品的内部联系。各类影视作品中，无技巧组接是使用最多的组接方式，也是最直观最省时的组接方式。有技巧组接主要在特殊表现时空时使用，而无技巧组接则可用于一切组接之中，表达出最基本的"剪辑"的含义。

6.2.3 镜头组接的转场

场景与场景、场景与段落的连接我们统称为"转场"。转场，如同镜头组接有不同的方式一样，选择合理的组接因素，选择合适的组接方法是有技巧转场。利用特技使两个段落连在一起，既容易造成视觉的连贯，又容易造成段落的分隔，增加视觉效果。

同理，无技巧组接的转场，则用镜头自身的自然过渡来连接两场景或两段落内容。

（1）利用动作组接

利用被摄主体的同类动作或摄像机的同类动作直接组接，其实质是通过动作的组接，实现动作的连贯性。关于实现动作的连贯性的那些动作，在前面的"动作的连贯性"一节中已经讲到，这里不再赘述。拍摄时，考虑些类似动作，组接时就可以采用无技巧组接方式转场。很多影视剧中都能找到动作组接转场的例子，如 2006 年版的《简·爱》，表现儿时的简·爱突然到长大后的姑娘时，采用了简·爱画画的两个镜头转场。前一镜头是从房子摇到画素描的简·爱，后一镜头则用画素描叶子的画面拉出简·爱的全景，再摇到同样的房子结束，表现多年以后，简爱仍然喜欢画画，仍然拥有独特的见解，为后面做家庭教师做铺垫。2011 年的《大武生》中，孩提时代的兄弟俩关一龙（吴尊饰）和孟二奎（韩庚饰）刻苦训练，以红缨枪的慢速练习的特写结束，再从快速练习的红缨枪，拉出了长大后的兄弟俩，表现兄弟俩持之以恒，习武之坚定，岁月之久。《初恋这件小事》中小水扔出的扫帚做的指挥棒与手接住真正的指挥棒的镜头直接组接，同样是动作组接（图 6-4）。

（2）利用出入画面组接

在镜头末尾，运动主体（人、动物、交通工具等）离开画面，称为出画；在镜头开始若干画格后，运动主体进入画面，称为入画。运动主体在镜头尾部出画或镜头开始后入画，可以起到扩大空间、延长时间的作用。主体在不同空间活动

的出画和入画的方向大体一致的情况下，可以直接采用无技巧组接转场。

(3) 利用物体组接

这里的物体可以是同一物体，也可以是相似物体。利用物体组接是指前后画面中都有这一"物体"，通常在前一镜头中推到物体的特写结束，而后一镜头从物体的特写开始拉到中景或全景。结局是物体没变，变的是与物体相关的人和场景，如玩具、道具、新背景等。在交代主角的变化，如从孩提长大到成人，常采用这种方式转场，以代替直接使用字幕交代"多久以后"的情景。这种组接转场是比较常用的无技巧转场的方式之一。以实物与动画的同一物体组接时，通常采用淡变的技巧组接，如《三傻大闹宝莱坞》中，动画最后的 CG 版学院标志与学院大门实际存在的学院标志淡变叠加在一起，过渡更自然，因为 CG 画与实拍的画面直接组接会有视觉跳跃感。《简·爱》拿着花去墓前探望好朋友时，镜头从简·爱摇到花束，再从花束摇回简·爱时，就已经是成人后的简·爱。简单的两个镜头，让时光过度了数年。利用物体转场，这是常用来压缩时空的一种好方法。

(4) 利用关系组接

根据本章第 1 节中事物之间的相关性，我们知道关系有因果关系、对应关系、对比关系、平行关系等，具有这些关系的前后两个镜头可以直接组接，表达出他们之间的关系。

(5) 利用声音组接

利用声音的无技巧组接，突出表现为先声后画的不同场景进行组接，就是先

图 6-4 利用动作转场

听到下一镜头的声音，包括台词或音乐，再出来下一镜头的画面，起到提醒观众，或达到先声夺人之势。如《赤壁（上）》中曹操的船队驶进赤壁的一场戏，上一镜头还是赤壁风光，后一镜头曹操洪亮的"驾六龙"的声音已经传出，下一镜头才接到他继续"九合诸侯，……"的画面及台词，声音洪亮且突然，先声夺势，立马抓住了观众的好奇心，吸引观众继续看下去。2006年版的《名扬四海》中最后大四快毕业了，老师分别找问题学生谈话的一段戏，一男一女两个老师和一男一女两个学生，两条线索分别平行进行，通过两边场景的先声后画，形成相互对比，互相呼应，而且节奏连贯，让情节顺理成章的发展，让观众一目了然。1981年《法国中尉的女人》开片第一场戏是利用音乐完美转场的一个例子。第一个镜头是演员安娜背对镜头照镜子补妆，同时画面声音是拍摄现场声音，扩音器里工作人员的谈话声，海边的海鸥声不断；镜头拉出来，画面杂乱，远处废船的残体，烧火的师傅，烟雾缭绕等。"安娜，好了吗？"的询问声传来，安娜点头。下一镜头"第32场第2次"的场记板拿开，安娜从远处烧火的后面走出，镜头跟上，慢慢推到近景，音乐渐渐响起，特别的，这时的音乐是一百多年前维多利亚时代的音乐，预示我们已经进入戏里，安娜（电影外真实姓名）所扮演的萨拉正表现着她的特点，总是一个人站在堤坝尽头，眺望远方，等待她的情人归来，这也是为什么小镇的人们都称她为"法国中尉的女人"。之后就是完整的长镜头表现她走上堤坝，走到堤坝的尽头，导演采用跟拍，并沿着堤坝的路线时而有所变化方向和景别，最后摄像机固定下来，安娜走远，直到堤坝的尽头，画面还没停止，下一场景（小镇）的钟声已经敲响，介绍故事发生的背景地，另一主角迈克饰演的角色即将出场。这是一个非常典型且成功的用背景音乐转场的实例，在时空变化较大的影视剧中，我们都可以采用下个时空特有的音乐或语言转场，让观众自然地过渡到下个时空。近年的穿越剧中使用画面特效转场的较多，其实是可以利用声音转场实现的。

另一种情况为"说曹操曹操到"，表现为台词中提到某个人、某个物、某个地名（景点）或某件事，下一镜头中那个人立马出场，或出现提到的事物，或直接切到提到的景点全景、标志性楼宇、亭台等，或事件发生的缘由等镜头的展开，这时可以直接切到下一镜头，形成合理组接。这种组接方式很好懂，也很好理解，这里就不举实例详述了。

（6）利用空镜头组接

这是最常见、最没技术含量，也是最好把握的无技巧转场方式。这种组接通常在前一场景以推或拉或摇或跟或移镜头到某个对象（写物镜头）结束，下一场景以另一场景的写景或写物的空镜头开始，采用直接切换，而不使用任何技巧组

接。尤其对于越轴镜头，中间就可以切一个相关场景或物体的空镜头，以避免越轴产生。

6.3 选择图像剪接点

剪接点是剪辑影视节目时由一个镜头切换到下一个镜头的交接点。在非线性编辑系统中，每个镜头的剪接点由入点和出点决定。在正确的剪接点上切换镜头，能使镜头衔接流畅自然。寻找和选择剪接点，是电影剪辑工作的主要内容之一。

6.3.1 镜头内部运动剪接点的选择

镜头内部运动，主要指被摄主体的运动，这个"主体"指相同主体和不同主体两种。这类运动镜头的剪接点的选择可以从以下两个方面考虑。

(1) 相同主体动作的剪接点

对于主体位置固定的画面，则选择姿态刚发生明显变化的瞬间作为动作剪接点。如主体从座位上站起来，可以选择刚刚站的瞬间作剪接点。如拍婚宴敬酒的场景时，通常只拍到新郎新娘举起酒杯，把酒送到嘴边就可以结束拍摄，后期剪辑时便可以直接组接镜头，不用再花时间去剪掉不必要的镜头内容。

对于主体位置移动的画面，则选择运动方向或速度刚发生变化后作为动作剪接点。《赤壁（上）》中，周瑜和诸葛亮讨论战后两人的关系场景，有两个镜头，金城武饰演的诸葛亮正对观众站着，梁朝伟饰演的周瑜背对观众，绕着诸葛亮走了半圈的两个镜头。剪辑师没有用一个完整的走的镜头，而是剪掉了中间部分——周瑜绕诸葛亮刚转身走向后方的瞬间作剪接点，下一镜头的入点则为周瑜刚刚走到和诸葛亮成正面的瞬间，这样可以省掉不必要的中间内容，节约时间给其他场景。

对于主体出入不同空间的画面，则选择主体走出画面后或走入画面前，作为动作剪接点。

对于主体由静到动或由动到静的画面，则选择动作刚开始或停止后作为动作编辑点。

(2) 不同主体动作的剪接点

不同主体动作的剪接点的选择，一般选择多个主体动势方向一致的地方作为动作的剪接点，或选择形态相似的地方作为动作剪接点。

6.3.2 镜头外部运动剪接点的选择

（1）镜头运动之间的剪接点

镜头运动方向相同的剪接点，采用动接动组接，以产生一气呵成的效果。就是选择两个镜头落幅前和起幅后较稳定较匀速的镜头作镜头的剪接点。

镜头运动方向相反的剪接点，采用静接静，就是利用运动镜头的落幅接下一镜头的起幅或者起幅接下一镜头的落幅进行组接，这样才不会产生视觉跳动。

（2）运动镜头与固定镜头之间的剪接点

运动镜头与静止的固定镜头之间的剪接点采用静接静组接，运动镜头要有起幅和落幅，就是运动镜头的起幅或落幅接固定镜头的入点。

运动镜头与运动的固定镜头之间的剪接点采用动接静组接，利用主体运动的动势将运动协调起来。运动的固定镜头的剪接点的选择由镜头内部运动剪接点决定。

6.3.3 综合运动剪接点的选择

综合运动指镜头内部和外部都运动，其剪接点的选择由镜头内部主体动作的剪接点，或外部运动开始或结束的瞬间确定。

6.3.4 穿插镜头剪接点的选择

穿插镜头是以校正跳轴镜头为基础，选择运动主体刚转弯、转身或转头后作为穿插镜头剪接点，使跳轴运动有逻辑关系；或者选择主体在画面中间做垂直运动作为穿插镜头，这些没有明显方向的中性镜头，可减弱跳轴运动的冲突感；或者选择主体的特写镜头作为穿插镜头，特写镜头引人注目，从而分散观众对跳轴镜头的注意，减弱相反运动的冲突感。

6.3.5 人物情绪剪接点的选择

选择人物情绪的高潮处——喜、怒、哀、乐作为图像剪接点，利用情绪的贯穿性切换镜头，可获得紧凑而不露痕迹、承上启下、一气呵成的作用。根据不同形式的表情因素与内心活动，结合镜头造型与节奏，创造人物情绪感染效果。

6.4 影视作品节奏的处理

节奏是事物均匀而有规律的发展过程。戏剧电影这类声画配合的视听艺术，其节奏在形式上具有以下共同特征：表现形式的重复；间隔时间的相等；轻重音调的交叠。

影视作品的节奏由多种要素构成，受主题思想内容支配，并通过画面主体运动、摄像机镜头运动、景别变化、蒙太奇组接、镜头长度等视觉因素和解说、音响、音乐等听觉因素的变化形成的。

6.4.1 叙述性节奏的处理

叙述性节奏对影视作品起着支配作用。其节奏的处理受影视作品内容的影响，受拍摄目的的影响，受观众群体的影响。

(1) 依据影视作品的内容

影视作品类型不同，其内容不同。相同内容的作品，使用不同类型时，其节奏不同起到的视觉效果不同，感受不同，最终目的不同。如爱情片，其节奏应该舒缓，不能太快，否则观众不能领会其中感情，更不能产生共鸣，就纯属看别人的故事。又如动作片、惊悚片，其节奏又不能太慢，否则观众就看不出其中的惊悚，就是要在快速多样的镜头的冲击下，让观众目不暇接，没有思考的余地，对情节内容产生紧张、激烈、恐怖之感，达到导演的目的。

(2) 依据影视作品的创作目的

导演创作影视作品的目的如何，是盈利、娱乐观众、纪实，还是讲述哲理等，目的不同，采用的手段不同，其形成的节奏不同。对于盈利型的商业节目，特效、特技等必不可少，有的甚至贯穿全片，其节奏稍慢。2012年的上映的《四大名捕》就是如此，本是动作片，但节奏并未采用惯常的节奏，而是一味地使用慢动作，放慢动作，多得让观众产生的厌恶感，这样的大片，最终只能成为"爆米花电影"而看过一遍不想看第二遍。娱乐观众的喜剧片，其节奏通常较快；纪实型传记，全片节奏较快，但每个故事情节节奏常常较慢，表现故事的真实性；阐述道理的影视节目，其节奏较慢，以期带领观众深入其中，理解其中人物的思想和行为；采访型栏目，节奏更是慢；而时间就是金钱的广告，其节奏可以说是各类影视作品中节奏最快的一类。

(3) 依据观众群体的层次

总体来讲，观众群体的年龄不同，理解力不同，作品的节奏处理不同。孩子看的节目，节奏较慢；成人看的节目，节奏较快。如儿童电影、儿童电视剧、儿童看的动画片等，节奏都较慢，照顾孩子的理解力较低的现状。如电视剧《巴拉拉小魔仙》，整个剧情很简单，但是里面演员的台词都说的较慢，长镜头居多，致使节奏较慢。而相比之下，成人看的各类作品节奏都是较快的。对于孩子们最容易接触的电视作品中出现的电视广告的节奏较慢，也是同样的道理。

6.4.2 表现性节奏的处理

影视作品的表现性节奏是对叙述性节奏的体现。控制影视作品节奏的关键是处理好影响表现性节奏的各种主要因素。表现性节奏，重在表现主题，表现导演思绪，表现人物心理等，不同节奏的组合，形成情节的跌宕起伏，吸引观众观看。

(1) 画面主体物的运动节奏

影视作品画面主体物的运动节奏是影视作品最基本的节奏。主体物动作，无论是走、跑，还是跳，动作快，节奏就快；动作慢，节奏就慢。主体物动作快，则可以表现出主体物心情的急促、烦躁、恼怒等，而动作慢，则可以表现出主体物心情郁闷、无奈等。导演根据某些情节的需要，安排主体动作的快慢，以表现不同节奏的情节。

(2) 摄像机镜头的运动节奏

摄像机的运动节奏是摄像机运用推、拉、摇、移、跟、升、降等技巧时所产生的节奏。摄像机在使用各种运动镜头拍摄时，运动速度快，节奏快；运动速度慢，节奏慢。比如推镜头时，推的越快，产生的节奏越快。摇镜头时摇的越快，被摄物不易都看清楚，则节奏快。非常快速的摇镜头，就成了甩镜头，其节奏是最快的。通常情况下，我们避免快速地摇、移、跟，节奏太快，不易看清镜头划过的画面，有时产生眩晕感，不利于观众观看影视节目。

(3) 景别变化的节奏

镜头景别的大小对影视作品的节奏也有影响。景别大，节奏慢；景别小，节奏快。在影视作品的一个场景或相邻场景中，大景别镜头使用较多，则情节节奏慢，反之，节奏快。导演应掌握景别的变化，以充分表现影视作品的内容。

(4) 镜头长度的节奏

长镜头使用较多的影视作品，节奏缓慢；短镜头使用较多的影视作品，则节奏快。

(5) 蒙太奇组接节奏

蒙太奇组接通常采用连续、平行、交叉、比喻、重复等手法将若干个镜头组接在一起构成一段影视语言，起构成、创造时空和声画结合的作用，用以说明一个问题、造成一种意境或表达一定的思想感情。一般情况，使用叙事蒙太奇的影视节目节奏慢，使用表现蒙太奇的影视作品节奏快。

(6) 声音节奏

影视作品的声音由解说、音乐和音响效果三方面组成。其中与画面密切配合的解说是声音的主体。影视剧的声音节奏以台词为主，角色说话快节奏就快，角色说话慢节奏就慢；影视广告的声音节奏就是以广告语为主，伴以音乐、音响效

果所形成的节奏；采访或新闻栏目的声音节奏以主持人或解说员的声音节奏为主，一般采用标准普通话的速度（3个字／秒）进行报道、解说，其节奏也就较平稳，基本符合全国大众。

影视作品的声音节奏应与影视节目画面的空间节奏密切配合、和谐统一形成影视节目的整体节奏。MTV就是一个节奏典型的节目类型，其画面节奏是音乐节奏的视觉表现。整体节奏完全由音乐节奏决定，音乐节奏优先，不同的音乐类型其节奏不同，使用的画面节奏也不同，这时的画面节奏必须配合音乐产生。通常摇滚乐的MTV节奏快，流行音乐的MTV的节奏慢，轻音乐的MTV节奏最慢。电视散文和音乐电视的节奏也慢，一方面由"散"决定；另一方面也由主体决定，通常都属于抒情性节目。

小结

镜头拍摄是影视作品创作的前期阶段，可以说是一个独立过程，镜头拍摄完成并不等于影视作品的创作完成，还必须通过剪辑和合成等技术手段将镜头组接、特效制作、配音等组合镜头画面，最终才能成为一个完整的能够呈现给观众观看的作品，否则独立镜头无法展示，也无法表达创作者的意图，这就需要后期剪辑步骤加以完善。该章主要从影视的后期剪辑制作时，需要掌握的组接原理和组接方式入手，阐述影视在剪辑制作时需要的技术依据和注意事项，镜头组接要合乎逻辑，合乎人们的生活习惯逻辑，合乎人们观赏作品时的思维（心理）逻辑，合乎艺术逻辑，更要满足画面中人物的位置和（视线）方向匹配的原则、运动（方向）匹配的原则，以及"动接动、静接静"的原则，以及角度和景别协调、影调和色调协调的原则等等，最终还要注意镜头剪接点的把控和作品节奏的把握和处理等等。这些理论说起来简单，做起来难，读者需要先理解和记住这些原则和注意事项，用于实践并不断的积累，才能学好用好这些原则。

作业与实践

1. 简述影视作品的组接原则。
2. 简述合乎逻辑的原则。
3. 影视作品技巧转场有哪些？试对自己的作品进行技巧转场的组接。
4. 影视作品无技巧转场有哪些？试对自己的作品进行无技巧转场的组接。
5. 影视作品图像剪接点如何选择？试对自己的作品进行图像剪接点的选择。
6. 影视作品的节奏如何处理？试对自己的作品进行节奏的把握。

通过前面的学习，我们知道世界上唯有电影电视是知道其诞生日的艺术，通称为第八艺术。电影电视都是通过人的视觉和听觉感官感知事物，故其存在的基础形式我们称为视频、音频。视频分模拟视频和数字视频两种，大概在20世纪末期以前的电影电视属于模拟视频，21世纪末期至今的视频称为数字视频。模拟视频是通过传统的模拟摄像机或摄影机获取的连续的运动图像，是由许多模拟图像组成的记录在录像带上的图像流，或记录在胶片上的视频信息，再通过模拟编辑机或胶片剪辑而形成我们所看到的常规视频。

随着科学技术的进步，模拟视频因不易存储、不够清晰等特点遭到淘汰。数字摄像机、数字摄影机应运而生，使产生的通过0、1数字编码而形成的数字视频占领市场。计算机成为剪辑视频制作电影电视的快捷工具，非线性剪辑方便快捷，且特效制作超越人的想象力，使得视频感知直观化，吸引观众或走进电影院，或坐在沙发上，观看电影电视，去感知别人的思想，感受别人的生活。

第 7 章

非线性编辑系统

NONLINEAR EDITING SYSTEM

7.1 影视作品后期制作的基本术语

如今，电影仍然主要在电影院传播，随着数字信息技术的发展，互联网、电视、手机等新媒体逐渐进入家庭，计算机电视的普及，各种影视作品随处可见。不能在电影院观看的电影，过不了几天，清晰度和宽高比各异的多种版本就已经盛行于网络，转播于电视，随时满足观众的娱乐时间和好奇心。只是在电影院观看比在电视、网络上观看更清楚，音响更好，追求视听效果的人士自然是喜欢去电影院观看电影。这样电影和电视几乎可以同日而语，这也是我们将电影电视合称影视作品的原因。

在影视作品的后期制作中，我们会遇到很多在前期拍摄中没有的新的名词术语，为了帮助我们尽快了解和掌握后期制作的原理，我们先来看看以下基本术语：

7.1.1 数字电影（Digital Film/Movie）

数字电影是指在电影的拍摄、后期加工以及发行放映等环节，部分或全部以数字处理技术代替传统光学、化学或物理处理技术，用数字化介质代替胶片的电影。

在数字拍摄中，数字摄影机取代胶片摄影机，成为摄影师捕捉影像的工具。数字摄影机利用半导体器件实现所拍图像的数字化，并将结果存储在磁带或硬盘上，总体图像质量接近胶片拍摄的水平。采用数字拍摄省去了胶片电影的洗印过程，可以以"所见即所得"的方式直接确认所拍摄的内容是否达到要求，因而可以缩短拍摄周期，降低拍摄成本。

在数字后期制作中，利用画面 DI（数字中间片）技术和工艺采用对整部影片进行高分辨率数字化处理，处理内容包括视觉特效、编辑、字幕和调色配光等。电影的数字声音常见的格式有杜比 SRD、DTS 及 SDDS 几种。数字后期制作，提供了比传统工艺更加丰富、深入和方便的影片处理手段。

数字发行是用硬盘、磁带、光盘等记录介质或采用地面网络传输或卫星传输等手段将完整的数字化电影传到影院。与传统的胶片发行相比，数字发行更快捷、便宜和环保。当前的数字放映一般采用服务器配合数字放映机的模式化，将数字化的影片直接投放到银幕上。目前采用数字微镜技术的 DLP Cinema® 数字放映机相对最为成熟。数字放映的画面更加干净，没有胶片电影常见的划痕、脏点等缺陷；而且放映质量始终保持一致，不像胶片电影那样随放映场次的增多而劣化。

7.1.2 数字电视 (DTV：Digital Television/TV)

数字电视又称为数位电视或数码电视，是指从演播室到发射、传输、接收的所有环节都是使用数字电视信号或对该系统所有的信号传播都是通过由 0、1 数字串所构成的二进制数字流来传播的电视类型，与模拟电视相对。严格地说就是电视信号从信源开始，将图像画面的每一个像素、伴音的每一个音节都用二进制数编码成多位数码，再经过高效的信源压缩编码和前向纠错、交织与调制等信道编码后，以非常高的比特率进行数码流发射、传输和接收的电视系统。系统的各个环节，包括从演播室节目制作，到传送、接收直至存储、显示等过程都采用数字技术。在接收端的显像管和扬声器的输入端，得到的是模拟图像信号（高质量图像）和模拟音频信号（环绕立体声或丽音效果）。

与传统的模拟电视相比，数字电视在图像和声音质量两面都有重大改进。数字电视能带来高质量的画面，丰富的功能，高质量的音效，丰富多彩的电视节目，还具备交互性和通信功能。根据清晰度可分为：标准清晰度数字电视（SDTV：Standard Definition Television）和高清晰度数字电视（HDTV：High Definition Television）。

7.1.3 电视电影[1] (Television Film、TV movie)

电视电影（英文：Television Film、TV Movie，其他称呼：TV film, Television Movie, Telefilm, Telemovie, Made-For-Television Film）是指在电视播放的电影，通常由电视台制作或电影公司制作后再卖给电视台。通常用数字技术进行拍摄，也可以用胶片拍摄。电视电影的制作一般规模不大，拍摄周期相对较短。电视电影的创作规律和一般电影基本相同，但创作者需充分考虑电视观赏的随意性的特点，因此进戏要快，情节生动紧凑，人物性格鲜明就尤为重要。尤其电视电影的制作周期较短，所以特别适宜反映现实生活中的热点问题。

20 世纪 50 年代开始，美国电影业进入衰退时期。合众国诉派拉蒙电影公司案以及电视机的普及使电影"黄金时代"开始没落。为了生存，美国电影业开始拍摄低成本，适合观众在家用电视观看的电影。最初，电视电影每集约 90 分钟（包括广告），后来则延长到 2 小时。迄今，通过电视电影的拍摄涌现出一些著名导演，对电影的处理手法也产生了一定的影响。早期的电视电影按电影的艺术规律用 35 毫米胶片拍摄制作。世界上有许多著名的"电影作品"，如基耶斯洛夫斯

[1] 许南明，2005. 电影艺术词典(修订版)[M]. 北京：中国电影出版社.

基的《十诫》、希区柯克的《精神病患者》、美国恐怖片《X档案》、侦破片《神探可坡伦》（*Cobolum*）等。同样，不少著名的导演、演员也是靠拍电视电影起家的，如斯皮尔伯格。电视电影因其成本低、表达自如、传播渠道（由电视台播出）便捷和拥有广大受众而为越来越多有才华的影视创作者所关注。电视电影在中国发展时间尚短，1999年，中央电视台电影频道"电视电影"工程启动，第一部电视电影《岁岁平安》于当年春节播放。之后，每年以一百部的产量成为当前中国电视电影生产的中心。为表彰优秀电视电影作品，繁荣影视创作，电影频道从2001年起设立电视电影"百合奖"。一直以来，电影频道的电视电影都以新人新事、凡人小事、富有韵味、引人向上的艺术形象、制作轻盈的特点，不断释放出沁人心脾的力量。

7.1.4 电视制式（TV System / Television System / TV System / TV Standard）

所谓制式，就是电视台和电视机共同实行的一种处理视频和音频信号的技术标准，只有技术标准一样，才能够实现电视机的信号正常接收。犹如家里的电源插座和插头，规格一样才能插在一起，中国的插头就不能插在英国规格的电源插座里，只有制式一样，才能顺利对接。根据色度学的三基色原理，在彩色电视的发送端，可以采用不同的编码方式，把三基色信号转换成亮度信号和色度信号，这些编码方式叫作彩色电视制式，是不同国家采用的电视信号标准不同而产生的。

（1）NTSC（National Television System Committee）制

NTSC（National Television System Committee）制是最早的彩电制式，1952年由美国国家电视标准委员会制订。它采用正交平衡调幅的技术方式，故也称为正交平衡调幅制。其色彩模型是YIQ，帧频为30帧/秒，每帧图像有525行扫描线；将"帧"用画面来替换，意即NTSC制每秒钟30张画面，每画面图像有525行（下两种制式理解方法相同）。目前，美国、加拿大等大部分西半球国家以及中国台湾、日本、韩国、菲律宾等均采用这种制式。其优点是解码线路简单、成本低。

（2）PAL（Phase Alternation Line）制

PAL（Phase Alternation Line）制是当时的西德在1962年制定的彩色电视广播标准，它采用逐行倒相正交平衡调幅的技术方法，也克服了NTSC制相位敏感造成色彩失真的缺点。其采用YUV的色彩模型，帧频为25帧/秒，每帧图像有625行扫描线。目前，西德、英国等一些西欧国家，新加坡、中国大陆及香港、澳大利亚、新西兰等国家采用这种制式。其优点是对相位偏差不敏感，并在传输中受

多径接收而出现重影彩色的影响较小,是最成功的一种彩电制式,但电视机电路和广播设备比较复杂。

(3) SECAM 制

SECAM 是法文的缩写,意为顺序传送彩色信号与存储恢复彩色信号制,是由法国在 1956 年提出、1966 年制订的一种彩电制式。它同样采用 YUV 的色彩模型,帧频为 25 帧/秒,每帧图像有 625 行扫描线,克服了 NTSC 制式相位失真的缺点,采用时间分隔法来传送两个色差信号。使用 SECAM 制的国家主要集中在法国、东欧和中东一带。其优点是在三种制式中受传输中的多径接收的影响最小,色彩最好。

以下是这三种电视制式在各国常用制式的具体参数对比(表 7-1)。

表 7-1 国际彩色电视制式

TV 制式	NTSC - M	PAL - D	SECAM
帧频/Hz	30	25	25
行(场)/Hz	525/60	625/50	625/50
亮度带宽/MHz	4.2	6.0	6.0
彩色幅载波/MHz	3.58	4.43	4.25
色度带宽/MHz	1.3(I),0.6(Q)	1.3(U),1.3(V)	>1.0(U),>1.0(V)
声音载波/MHz	4.5	6.5	6.5
使用国家	美国、加拿大、中国台湾、日本、韩国、菲律宾	西德、英国、新加坡、中国大陆、新西兰	法国、东欧、中东一带

7.1.5 色彩模型(Color Mode)

彩色电视根据相加混色法中一定比例的三基色光能混合成包括白光在内的各种色光的原理,同时为了兼容和压缩传输频带,一般将红(R)、绿(G)、蓝(B)三个基色信号组成亮度信号(Y)和蓝、红两个色差信号(B-Y)、(R-Y),其中亮度信号可用来传送黑白图像,色差信号和亮度信号相组合可还原出红、绿、蓝三个基色信号。因此,兼容制彩色电视除传送相同于黑白电视的亮度信号和伴音信号外,还在同一视频频带内同时传送色度信号。色度信号是由两个色差信号对视频频带高频端的色副载波进行调制而成的。为防止色差信号的调制过载,将蓝、红色差信号(B-Y)(R-Y)进行压缩,经压缩后的蓝、红色差信号用 U、V 表示。

模拟电视所采用的色彩模型有 RGB 模型和 YUV 模型两种。RGB 模型又称三

原色相加混色模型，即任何一种颜色是由红（R）、绿（G）、蓝（B）三种原色的相加而成。YUV 模型又称亮度色差模型，美国 NTSC 制式采用的亮度色差模型用 YIQ 表示，Y 不变，I、Q 分别对应 U、V。

7.1.6 帧频（Frame Rate）

在电影、电视以及计算机视频显示器中，帧频是指每秒钟放映或显示的帧或扫描图像的数量。帧频用于电影、电视或视频的同步音频和图像中。在动画和电视中，帧频是由电影与电视工程师学会（SMPTE）制定的标准。根据人眼的视觉暂留效应，每秒钟连续放映 24 帧、25 帧或 30 帧都是可取的帧数，SMPTE 时间代码的帧频世界通用。电影的专业帧频是 24 帧每秒，电视的专业帧频在美国采用国际标准制式（NTSC 制）是 30 帧/秒，在中国采用逐行倒项制式（PAL）是 25 帧/秒。动画制作中帧频可以人为设置，1~25 帧不等，以产生不同的视觉模拟效果，如 Flash 二维动画制作软件、Cool 3D Studio 三维文字动画软件，它们默认的帧频通常是 15 帧和 10 帧。

7.1.7 扫描（Scan）

电视图像的扫描方式分为"逐行扫描"和"隔行扫描"两种。隔行扫描是指电视信号在电视屏幕上经过时先扫描奇数行，再扫描偶数行，这样一帧画面要分两场才能扫描完毕。而逐行扫描就是一次性一帧画面一行一行地逐一扫描完毕。逐行扫描比隔行扫描拥有更稳定的显示效果。早期的显示器因为成本所限，使用逐行扫描方式的产品要比隔行扫描的贵许多，但随着技术进步，隔行扫描的电视机、DVD、显示器等视频播放设备日渐稀少，LCD、LED、3D 电视等占领市场的时代，逐行扫描设备早已成为普及。

7.1.8 场频（Vertical Scanning Frequency）

场频是指视频信号每秒钟扫描电视（CRT 电视）屏、显示器（非 LED 显示器）、摄像机的垂直扫描频率，又称刷新频率，单位为赫兹（Hz），指显示器每秒所能显示的图像次数。在隔行扫描时，场频是帧频的两倍，逐行扫描时，场频与帧频相同。场频越大，图像刷新的次数越多，图像的闪烁情况就越小，画面质量越高，眼睛也就越不容易疲劳。早期显示器通常支持 60Hz 的扫描频率，但是不久以后的调查表明，仍然有 5%的人在这种模式下感到闪烁，因此视频电子标准协会 VESA（Video Electronics Standards Association）于 1997 年对其进行修正，规定 85Hz 逐行扫描为无闪烁的标准场频。影视作品的前期拍摄中，我们使用摄像机拍

摄显示器屏幕时，如果摄像机画面出现闪烁，就是因为摄像机的刷新频率与显示器的刷新频率不同所致，故而应更改显示器刷新频率，到摄像机画面不闪烁为止。

7.1.9　行频（Horizontal Scanning Frequency）

行频指电子枪每秒钟在屏幕上从左到右扫描的次数，又称屏幕的水平扫描频率，以 Hz 为单位。行频越大就意味着显示器或电视机可以提供的分辨率越高，稳定性越好。

行频 = 垂直分辨率（总值，比有效值大些）× 场频（画面刷新次数）

如：分辨率为 800 × 600

场频：85Hz

得出：行频 = 631 × 85 = 53.67（kHz）

行频计算公式：行频=垂直分辨率 ×（1.04~1.08）×刷新率

7.1.10　宽高比（Crown Proportion）

像素宽高比简称像素比，是指图像中一个像素的宽度和高度之比。和平面图像一样，像素宽高比通常是 1:1，即是正方形样式存在。

帧宽高比则是指一帧图像的宽度与高度之比，即我们眼睛所见的一帧视频的宽度与高度之比，标清数字电视（SDTV）的帧宽高比是 4:3（或 1.33），与我们早期常见的普通屏幕或超清屏幕或纯平屏幕电视机的宽高比一致。高清数字电视（HDTV）和扩展清晰度视频（EDTV）的帧宽高比是 16:9（或 1.78），与目前流行的宽屏 LCD 或 LED 等离子电视机、液晶电视机等常用的屏幕宽高比一致，通过研究发现这是更符合人眼视野范围规律的画面宽高比；早期电影画面的宽高比是 1.33，随着数字媒体的发展也变成了今天常见宽银幕的 2.77。3D 视频出现后，3D 摄像机、3D 电视机应时而生，但它们在帧宽高比上几乎已经默认为 16:9，使得画面比例更漂亮。数字视频的出现，视频帧宽高比几乎是个定值，要么是 4:3，要么是 16:9，无可厚非，通过计算机显示器观看的视频帧宽高比也同样采用这两种。

7.1.11　时间线（Time Line）

时间线又称时间轴，是动态图形图像软件，包括网页制作软件等为编写视频、图片、字幕等素材显示的先后次序而假想的时间轴线。在剪辑时，每个素材都赋予具体时间值，按照顺序编排后的素材就成了按时间先后播放的动态的影像。在非线性编辑软件中，时间线是非常重要的一个组件，是主要编辑区，视频素材的组接几乎全部在时间线上进行。时间线上显示的时间刻度是以"时:分:秒:

帧"的形式存在，即时间码，以便我们整理统计时间。

7.1.12 时间码（Time Code）

时间码（简称 SMPTE 码）是影视器材和编辑软件在记录视频信号时，针对每一个视频素材记录的唯一的时间编码，是一种应用于流的数字信号。该信号为视频中的每个帧都分配一个数字，用以表示小时、分钟、秒钟和帧数，具体形式为"时：分：秒：帧"。不同电视制式，帧率不同，最终时间不同，也可以这样理解：摄像机在拍摄的视频总帧数相同的情况下，记录时间的标准不同，时间不同，即 NTSC 制式的视频，1 秒按 30 帧计算，在时间码的"帧"数上，数字就是 0~29，相当于 30 进制，帧数遇到 30 进位为秒。同理，PAL 制的时间码"帧"数变化就是 0~24，帧数遇到 25 进位为秒。这样，同一镜头按不同制式拍摄，得到的视频时间长短不同，进而在时间线上显示的时间也不相同。

7.2 非线性编辑系统的基础知识

现代的非线性编辑（简称"非编"）是指应用计算机图像技术，在计算机中对各种原始素材进行各种编辑操作，并将最终结果输出到计算机硬盘、光盘、磁带、录像带等记录设备上这一系统完整的工艺流程。

现代的"非线性"的概念是与"数字化"的概念紧密联系的。非线性（Non-linear）是指用数字硬盘、磁带、光盘等介质存储数字化视音频信息的信息方式，非线性表达出数字化信息存储的特点——信息存储的位置是并列平行的与接受信息的先后顺序无关。非线性编辑系统是把输入的各种视音频信号进行 A/D（模/数）转换，采用数字压缩技术将转换得的视音频数据存入计算机硬盘中。非线性编辑有别于传统线性编辑，根本区别在于不采用磁带而是采用硬盘作为存储介质，记录的是数字化的视音频信号，因为硬盘可以满足在 1/25 秒内任意一帧画面的随机读取和存储，从而实现视音频编辑的非线性。

非线性编辑系统（简称"非编系统"）将传统的电视作品后期制作系统中的编辑机、切换机、数字特技机、录像机、录音机、调音台、字幕机、图形创作系统等设备集成于一台计算机内，用计算机来处理、编辑图像和声音，再将编辑好的视音频信号输出，或做数字视频存储，或通过录像机录制在磁带上。对于能够编辑数字视频数据的软件就称为非线性编辑软件，如会声会影、Premiere、Edius、Final Cut 等。

1970 年，世界上第一套非线性编辑系统在美国问世以来，经过近 40 多年的

发展，现有的非线性编辑系统已经实现完全数字化以及与模拟视频图像信号的高度兼容，广泛应用在电影、电视、广播、网络、手机等新媒体传播领域。

7.2.1 非线性编辑系统的基本构成

非编系统是能够对视频、音频信号进行采集、重放处理和编辑的计算机系统，通常由硬件平台和软件平台两大部分组成。硬件平台由一台高性能计算机，配以视音频处理卡（又称视音频卡或非编卡）、专用卡（如特技卡、字幕卡、三维卡等），加之用于存储视音频素材的大容量 SCSI 磁盘（阵列）和视音频外围设备（如录像机、电视监视器、话筒和音箱等）几大部分组成（图7-1）。硬件平台只能进行视音频素材的采集、存储及播放工作，要完成非线性编辑还必须配以相应的软件平台。

（1）音视频信号的处理

非线性编辑系统对视音频信号的处理是经过插在计算机内的视音频处理卡进行采样量化，将其数字化，转换为视音频数据文件存储在硬盘上，通过软件控制计算机和视音频处理板卡对保存在硬盘上的视音频数据文件进行剪接、扫划、特技、混声、字幕叠加等操作，全部制作过程是数字化的，在计算机内可以一次完成。影响最终视音频质量的主要是视音频处理板卡，它的采样率、量化率、分辨率、压缩方式、数据传输率、信噪比等就是我们要首先考虑的因素。

（2）视频信号数字化

视频信号的数字化过程称为模数转换（A/D 转换），共分两步完成，第一步是采样，即把连续的视频信号离散化，按时间分区形成一个个样本。第二步则将

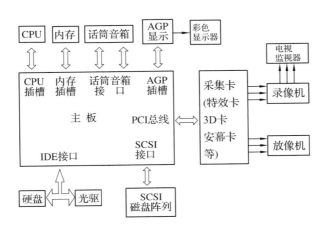

图 7-1 非线性编辑系统的硬件平台

一个个样本按幅度大小转换成数值,称为量化。

(3) 视频压缩处理

将模拟视频信号数字化以后,所产生的数据量是非常巨大的,标准 PAL-D 制视频信号数字化后的数据量和相应的传输带宽是 22MB/S,1GB 的硬盘只能保存 49 秒的视频文件,同时硬盘和系统总线的传输速率要超过 30MB/S。

所以要对量化采样后得到的数字信号进行压缩处理,以达到减小存储容量,充分利用有效传输带宽的目的。但对视频图像的压缩是一个有损压缩过程,这是决定图像质量的首要因素。

7.2.2 非线性编辑系统的工作原理

国产核心硬件都是加拿大的 Digi Suite 系列板卡,各生产线围绕其开发的专用非线性编辑软件却有较大差异,但它们的工作原理都是和 Adobe 公司个人版的 Premiere 软件相似,如 DPS 的即时非线性编辑剪接系统 Velocity HD、品尼高的 Pinnacle Studio、大洋的 D3-Edit 系列系统等。其工作原理是:将影视作品制作需要的各种素材,包括视频、音频、图片、图片序列、文字等素材,按照导演的思想和影视语言的规则组接、合成为人们内心可以接受的影视作品。在软件的操作技术上,镜头与镜头间的组接,可以是按拍摄顺序线性的组接,也可以是随时插入某个镜头,非线性的合成组接更能表达思想的镜头。插入和覆盖两种模式,是非线性编辑的典型特点,相较于先前的线性编辑,非线性编辑更自由,功能更强大。

7.2.3 非线性编辑系统的分类

(1) 根据中央处理单元的硬件平台划分

①基于 PC(个人计算机)平台的系统。这类系统以 Intel、AMD 及其兼容芯片为核心,产品线丰富,性能价格比较高,为其开发的视频与音频硬件压缩编辑卡及编辑与合成软件工具种类繁多,会使用 PC 的影视爱好者都可以自己编辑视频,前面提到的会声会影、Premiere、Edius 等非编软件都是基于 PC 平台的非编系统。

②基于 MAC(苹果)平台的系统。这个系统主要是由苹果公司的非编系统 Final Cut,主要用于苹果计算机,系统专业、易用,兼容性好。美国一些个人爱好者也常使用它编辑制作视频。

③基于工作站平台的系统。大多建立在 SGI 的图形工作站基础上的非编系统,具有强大的图形和动画处理功能,但价格昂贵,软、硬件支持不充分,主要用于电视台和一些大型的影视制作公司或团队使用,故使用者较少,如大洋的 Edit 非编系统,影视制作公司使用的 AVID 系统等。

(2) 根据视频与音频压缩编辑卡的压缩类型划分

①Motion-JPEG 压缩。动态图形压缩编码大多数是基于 PC 和 MAC 平台的非编系统采用的压缩编码类型。特点是视频可以精确到帧，但压缩比低。

②MPEG 压缩。MPEG-2 子集 4∶2∶2@ML 压缩方法，在保证图像质量的基础上，可以获得较高的压缩比，可实现不同编辑卡之间的统一标准，但编辑精度有待提高。具体压缩编码类型在下一节将作具体介绍。

③DV 及改进格式的压缩。大众消费级标准，有 DVCAM 和 DVCPRO 两类，都与 DV 标准兼容。

7.2.4 非线性编辑系统的功能

非编系统简言之是编辑制作视频的工具，具体来讲，它的功能有：能够完成视频与音频信号的捕获、存储和重放，实现视频与音频信号的组接与合成，实现视频与音频的基本且简单的特效制作，完成字幕、图形和动画制作，能够实现音频信号的制作与配音，最终完成视频与音频信号的生成与输出，以供电视台、影院或其他娱乐设备播放。

7.3 非线性编辑中各种素材的制作与处理

影视作品的后期合成是指影视作品在制作后期阶段，在导演指导下，将前期拍摄处理好的视频素材，制作好的音频、字幕和动画等素材，按照影视语言的规则和方法，以多层画面有机合成，以达到画面的真实感。非编系统能实现拍摄得到的视音频的编辑与处理，除此以外，还有其他的视音频需要处理制作。

7.3.1 视频素材的制作与处理

(1) 数字视频概述

目前，新兴的媒体技术的产物——数字视频，是模拟视频的数字化表现。它由模拟视频的 YUV 分量分别按照彩色运动图像的压缩方式（MPEG）进行采样并量化而得。这个"量化"就包括第一节中介绍到的各个名词的数字化。视频的扫描格式主要指图像在时间和空间上的抽样参数，包括：每帧图像扫描的行数、每行的像素数、每秒的帧数（帧频或帧速率）、每秒的场数（场频或场速率）、隔行扫描、逐行扫描等。模拟视频的扫描格式有两种（表 7-1），NTSC-M 和 PAL-D 的参数分别所示，它们的行/场分别为 525/60Hz 和 625/50Hz。而数字视频，主要用水平与垂直像素数（帧尺寸）、帧频和扫描方式来表示扫描格式。下面介绍的视

频均指数字视频,而不是模拟视频。

(2) 数字视频的编解码标准——彩色运动图像

①运动图像专家组 MPEG。它的英文全称为 Moving Picture Expert Group,即运动图像专家组,家里常看的 VCD、SVCD、DVD 就是这种格式。MPEG 文件格式是运动图像压缩算法的国际标准,它采用了有损压缩方法减少运动图像中的冗余信息,说得更加明白一点就是 MPEG 的压缩方法依据是相邻两幅画面绝大多数是相同的,把后续图像中和前面图像有冗余的部分去除,从而达到压缩的目的(其最大压缩比可达到 200∶1)。目前 MPEG 格式有三个压缩标准,分别是MPEG-1、MPEG-2、和 MPEG-4,另外,MPEG-7 与 MPEG-21 仍处在研发阶段。

MPEG 是1988 年成立的一个专家组,其任务是制定视频图像(包括伴音)的压缩编码标准。MPEG 专家组下分视频组、音频组和系统组,故其标准由 MPEG 视频图像、MPEG 声音与 MPEG 系统三部分组成。MPEG 标准系列常见的有以下几种:

MPEG-1 该标准制定于 1992 年,为工业级标准而设计,可以适用于如:CD-ROM、Video-CD、CD-R 等不同带宽的设备,主要针对 1.5Mb/s 以下传输率的数字存储媒质运动图像及其伴音编码的国际标准。它的编码速率最高可达 4~5Mb/s,但随着速率的提高,其解码后的图像质量将有所降低,对色差分量采用 4∶1∶1 的二次采样率,旨在达到 VCR 质量,其视频压缩率为 26∶1。

常规视频标准的一个子集——CPB 流,同时也被用于数字电话网络上的视频传输,如非对称数字用户线路(ADSL)、视频点播(VOD)及教育网等,故其可被用作记录媒体或是在 Internet 上传输音频。

MPEG-2 该标准制定于 1994 年,设计目标是高级工业标准的图像质量以及更高的传输率,它追求的是 CCIR601 建议的图像质量 DVB、HDTV 和 DVD 等制定的 3~10Mb/s 运动图像及其伴音编码标准。可提供并能提供广播级的视频图像和 CD 级的音质。MPEG-2 的音频编码可提供左、右、中及两具环绕声道及一个加重低音声道和多达 7 个伴音声道。可提供一个较大范围的可变压缩比,以适应不同画面质量、存储容量及带宽的要求,可为广播、有线电视网、电缆网络及卫星直播(Direct Broadcast Satellite)提供广播级的数字视频。

MPEG-4 该标准用于视频电话(Video Phone)、视频邮件(Video Email)和电子新闻(Electronic News)等的应用中。与前两者相比,它对于传输速率要求较低,在4800~64 000b/s,分辨率为 176×144。更适用于交互 AV 服务及远程监控,是第一个具有交互性的动态图像标准。不仅是针对一定比特率下的视频、音频编码,而且更加注重多媒体通信,便于内容存储和检索的多媒体系统、Internet/

Intranet 上的视频流与可视游戏、基于面部表情模拟的虚拟会议、DVD 上的交互多媒体应用、基于计算机网络的可视化合作实验场景应用、演播电视等。

MPEG-7 该标准包括了更多的数据类型,实际上是一个用于描述不同类型多媒体信息描述符的标准集合。开发了描述定义语言 DDL (Description Definition Language),可用来定义描述方案的语言并已标准化,使带有 MPEG-7 数据的 AV 素材可以被加上"索孔"便于检索。

其应用领域涉及数字化图书馆、多媒体目录业务、广播媒体选择、多媒体编辑、教育、新闻、娱乐、遥感、监控、生物医学应用等。

② H.264。H.264 或称 MPEG-4 第十部分,是由 ITU-T 视频编码专家组(VCEG)和 ISO/IEC 动态图像专家组(MPEG)联合组成的联合视频组(JVT,Joint Video Team)提出的高度压缩数字视频编解码器标准。JVT 的工作目标是制定一个新的视频编码标准,以实现视频的高压缩比、高图像质量、良好的网络适应性等目标。

什么是 H.264? H.264 是一种高性能的视频编解码技术。目前国际上制定视频编解码技术的组织有两个,一个是"国际电联(ITU-T)",它制定的标准有 H.261、H.263、H.263+等,另一个是"国际标准化组织(ISO)",它制定的标准有 MPEG-1、MPEG-2、MPEG-4 等,如上所述。而 H.264 则是由两个组织联合组建的联合视频组(JVT)共同制定的新数字视频编码标准,所以它既是 ITU-T 的 H.264,又是 ISO/IEC 的 MPEG-4 高级视频编码(Advanced Video Coding,AVC),而且它将成为 MPEG-4 标准的第 10 部分。因此,不论是 MPEG-4 AVC、MPEG-4Part10,还是 ISO/IEC 14496-10,都是指 H.264。

H.264 最大的优势是具有很高的数据压缩比率,在同等图像质量的条件下,H.264 的压缩比是 MPEG-2 的 2 倍以上,是 MPEG-4 的 1.5~2 倍。举个例子,原始文件的大小如果为 88GB,采用 MPEG-2 压缩标准压缩后变成 3.5GB,压缩比为 25∶1,而采用 H.264 压缩标准压缩后变为 879MB,从 88GB 到 879MB,H.264 的压缩比达到惊人的 102∶1。H.264 为什么有那么高的压缩比?低码率(Low Bit Rate)起了重要的作用,和 MPEG-2 和 MPEG-4ASP 等压缩技术相比,H.264 压缩技术将大大节省用户的下载时间和数据流量收费。尤其值得一提的是,H.264 在具有高压缩比的同时还拥有高质量流畅的图像,如今网络流行的高清视频大多采用这种编码制式。

(3) 数字视频格式

视频要以数字形式存在,必须拥有自己的类型及标准。数字视频领域里,

视频格式是对视频类型的确立，也是对不同播放媒体的限制，换句话说，不同类型的视频，其作用不同，对应的播放器也不同。如今世面常见的数字视频有以下几种：

①MPEG/MPG/DAT。MPEG 格式包括了 MPEG-1, MPEG-2 和 MPEG-4 在内的多种视频格式，是采用相应的编码而得的视频格式。MPEG-1 相信是大家接触的最多的了，因为目前其正在被广泛地应用在 VCD 的制作和一些视频片段下载的网络应用上面，大部分的 VCD 都是用 MPEG1 格式压缩的（刻录软件自动将 MPEG1 转为 DAT 格式），使用 MPEG-1 的压缩算法，可以把一部 120 分钟长的电影压缩到 1.2 GB 左右大小。MPEG-2 则是应用在 DVD 的制作，同时在一些 HDTV（高清晰电视广播）和一些高要求视频编辑、处理上面也有相当多的应用。使用 MPEG-2 的压缩算法压缩一部 120 分钟长的电影可以压缩到 5~8GB 的大小（MPEG2 的图像质量是 MPEG-1 无法比拟的）。MPEG 系列标准已成为国际上影响最大的多媒体技术标准，其中 MPEG-1 和 MPEG-2 是采用香农原理为基础的预测编码、变换编码、熵编码及运动补偿等第一代数据压缩编码技术；MPEG-4（ISO/IEC 14496）则是基于第二代压缩编码技术制定的国际标准，它以视听媒体对象为基本单元，采用基于内容的压缩编码，以实现数字视音频、图形合成应用及交互式多媒体的集成。

②AVI。AVI 是音频视频交错 (Audio Video Interleaved) 的英文缩写。AVI 这个由微软公司发表的视频格式，在视频领域可以说是最悠久的格式之一。AVI 格式是 Windows 操作系统默认的视频格式，也是 Windows 操作系统自带的 Windows Media Player 播放器支持的最基本格式，它调用方便、图像质量好，压缩标准可任意选择，是应用最广泛的格式；它最大缺点就是采用无损压缩，文件容量非常大，通过非线性编辑软件（如 Premiere 和 Eduis）采集得到的视频素材文件都是这类文件，由此，其他的视频格式的文件要想在非线性编辑软件中作素材作用，必须格式转化。关于格式转化在下一节里具体介绍。

③MOV。MOV 是 Apple 公司开发的一种流式视频压缩格式，支持网络下载和数据流实时播放，是 OS 系统支持的基本视频格式，是 Mac 机自带播放器 QuickTime 默认视频格式，与 avi 在 Windows 中的地位相似。

④WMV。WMV 是一种独立于编码方式的在 Internet 上实时传播多媒体的技术标准，微软公司希望用它取代 QuickTime 之类的技术标准以及 WAV、AVI 之类的文件扩展名。WMV 的主要优点在于：它是可扩充的媒体类型、支持本地或网络回放、是可伸缩的媒体类型、流的优先级化、多语言支持、扩展性强等。

⑤RMVB（或 RM）。由 RealNet works 公司开发的一种流式音频、视频压缩格式，它一开始就是定位在视频流应用方面的，也可以说是视频流技术的始创者。它可以根据网络数据传输速率的不同制定不同的压缩比率，从而实现在低速率的网络上进行视频数据的实时传送和播放。最早的流媒体指的就是它，其基本格式是.rm，其分辨率最高 600×480，流行大概两年；后来 HDTV 趋势下，采用 H.26x 标准的高清数字视频使 rmvb 作为更高分辨率格式出现，并逐渐成为主流。

⑥3GP。3GP 是一种 3G 流媒体的视频编码格式，主要是为了配合 3G 网络的高传输速度而开发的，也是目前手机中最为常见的一种视频格式。简单地说，该格式是"第三代合作伙伴项目"(3GPP) 制定的一种多媒体标准，使用户能使用手机享受高质量的视频、音频等多媒体内容。其核心由高级音频编码 (AAC)、自适应多速率 (AMR) 和 MPEG-4 和 H.263 视频编码解码器等组成，目前大部分支持视频拍摄的手机都支持 3GPP 格式的视频播放。

⑦FLV。FLV 是 FLASH VIDEO 的简称，FLV 流媒体格式是一种新的视频格式。由于它形成的文件极小、加载速度极快，使得网络观看视频文件成为可能，它的出现有效地解决了视频文件导入 Flash 后，导出的 SWF 文件体积庞大，不能在网络上很好的使用等缺点。

⑧F4V。作为一种更小更清晰，更利于在网络传播的格式，F4V 已经逐渐取代了传统 FLV，也已经被大多数主流播放器兼容播放，而不需要通过转换等复杂的方式。F4V 是 Adobe 公司为了迎接高清时代而推出继 FLV 格式后的支持 H.264 的流媒体格式。它和 FLV 主要的区别在于，FLV 格式采用的是 H.263 编码，而 F4V 则支持 H.264 编码的高清晰视频，码率最高可达 50Mbps。也就是说 F4V 和 FLV 在同等体积的前提下，F4V 能够实现更高的分辨率，并支持更高比特率，就是我们所说的更清晰更流畅。另外，很多主流媒体网站上下载的 F4V 文件后缀却为 FLV，这是 F4V 格式的另一个特点，属正常现象，观看时可明显感觉到这种实为 F4V 的 FLV 有明显更高的清晰度和流畅度。

⑨MKV。MKV 不是一种压缩格式，DivX、XviD 才是视频压缩格式，mp3、ogg 才是音频压缩格式。而 MKV 是个"组合"和"封装"的格式，它可将多种不同编码的视频及 16 条以上不同格式的音频和不同语言的字幕流封装到一个 Matroska Media 文件当中。这种多媒体封装格式也称多媒体容器 (Multimedia Container)，它不同于 DivX、MP3 这类编码格式，它只是为多媒体编码提供了一个"外壳"，常见的 AVI、VOB、MPEG 格式都是属于这种类型。但这些封装格式要么结构陈旧，要么不够开放，正因为如此，才促成了 Matroska 这类新的多媒体

封装格式的诞生。Matroska 媒体定义了三种类型的文件：MKV 是视频文件，它里面可能还包含有音频和字幕；MKA 是单一的音频文件，但可能有多条及多种类型的音轨；MKS 是字幕文件。这三种文件以 MKV 最为常见。实际上，就目前网络流行情况看，这种先进的、开放的封装格式已经给我们展示出非常好的应用前景。相反，下面要介绍的 IVM 反而在市场的竞争中处于劣势，几乎被淘汰。

⑩IVM。 IVM（Interactive Visual Media） 是由 IVM 实验室研发实现的一种互动视频媒介格式，将视频节目和附加视频或动画有机结合，观众在观看的同时可以与视频进行有效的互动。这种视频格式的优点是视频质量较高，支持视频交互，如对视频正文、花絮、开机仪式等视频信息，可以通过鼠标点击选择要看的视频，如同播放 DVD 碟片一般，有链接按钮。支持观看和互动数据的采集功能，能获取准确的视频访问日志，而且可以开发游戏式互动。缺点是播放器不兼容，播放过程中不能返回视频源菜单界面。下载了 IVM 格式电影的用户，必须在客户机中安装以插件的形式存在的 IVM 解码器后，才能用暴风影音或 KMP 播放。2008 年 7 月 21 日上映的吴宇森导演的《赤壁（上）》，8 月初登网络正版就采用 IVM 格式，清晰度可达 1080P，相当于 DVD5、DVD9 及蓝光碟片等同样画质的观看效果。至今，使用 IVM 格式的影片屈指可数，因其兼容性差而没能成为主流视频格式。

（4）视频素材的制作与处理

数字视频素材的获取主要有两个方面，一是已有的视频资料，要么是早期拍摄的资料，要么是从成品中捕获的材料；二是用摄像机拍摄而得。通常情况，制作人会考虑到拍摄成本及事实的真实性，有资料就尽量用资料，还原真实。

①用摄像机拍摄而得的素材。这是影视素材最直接的获取方式。这就要求前期剧本完成后，在导演的指导下进行拍摄，拍摄过程中的一切问题基本由导演或副导演组织解决。这部分内容在前面第 3~5 章已经讲述清楚，这里不再赘述。

②通过视频播放软件截取视频片段。近两年来，能截取视频的播放软件流行的大致有以下两款：一款是韩国的 KMPlayer，一款是腾讯公司出的 QQ 影音播放器。这两款播放器在捕获视音频方面功能上都差不多，只是都有其自身特点，现将两款播放器的使用方法介绍于此希望对大家有所帮助。

第一款播放软件是来自韩国的影音全能播放器，与 MPlayer（一款支持 P2P 软件在线点播的万能、防毒播放器）一样，从 Linux 平台移植而来的 KMPlayer 播放器，简称 KMP，早期名 WaSaVi 播放器，作者姜龙喜（韩国）。KMPlayer 是一套将网络上所有能见得到的解码程式（Codec）全部收集于一身的影音播放软件；此外，KMPlayer 还能够播放 DVD 与 VCD、汇入多种格式的外挂字幕档、使用普及

率最高的 Winamp 音效外挂与支援超多种影片效果调整选项等。通过各种插件扩展 KMP 可以支持层出不穷的新格式。它不同寻常的地方在于截图与视频捕捉功能，对观众需要的视频片段、音频片段或图像，可以通过该播放器的菜单"捕获"下相应的子菜单实现。

方法一：在播放视频或暂停状态下，在播放器屏幕上单击"右键—捕获—视频：捕获"（图7–2），弹出"视频捕获"对话框（图7–3），设置好文件名、路径、文件格式，选择好需要的视频信息和音频信息（不要音频信息可以选择"关闭"），点击"开始"，即可边播放边捕获当前帧开始的视音频。想结束时点击"停止"按钮，即完成视音频的捕获。

方法二：提前设置好"选择捕获文件夹"，即捕获后的视频文件要存放的文件夹，则选择"右键菜单—捕获—视频：快速捕获"，可以直接弹出捕获窗口，并执行"开始"捕获的功能，自动将捕获的文件以原文件名前面加上"Clip_"，后面加上"[日期]"。

第二款播放软件是腾讯公司最新研发的一款支持任何格式影片和音乐文件的本地播放器——QQ 影音播放器。QQ 影音首创轻量级多播放内核技术，深入挖掘和发挥新一代显卡的硬件加速能力，软件追求更小、更快、更流畅，让您在没有任何插件和广告的专属空间里，真正拥有五星级的视听享受。截至 2012 年 2 月 16 日

图7–2 "捕获"菜单

注意：

①有时启动 KMP 时没有"捕获"菜单，要调出它的捕获菜单，则要切换到高级菜单（显示全部菜单）模式才能显示出来。单击右键，在弹出菜单里选择"高级"，右键菜单里就有了"捕获"菜单项。

②如果要再次捕获同一作品的一段新视频，务必更改新的文件名，设置好视音频流信息后，再次点击"开始"，才能捕获新的视音频，否则会替换之前捕获的视音频素材。或者点击右下角的"关闭"按钮，退出视频捕获后，再次启动"捕获"菜单。

③捕获视频菜单捕获的是视频文件，即便没有选择音频信息，得到的也是视频素材。通过"视频捕获"对话框设置的"视频"为"关闭"，"音频"为"编码音频流"时，而得到的音频仍为视频文件格式，而不是音频文件格式，故不能选择"捕获—视频：捕获"来捕获音频素材。

图 7-3 "视频捕获"对话框

最新版 QQ 影音 3.4.1（871）最新功能可以实现：云播放功能（可选安装），直接查看并播放旋风离线空间视频文件；10bit 编码压制文件的支持，更清晰更精彩。

QQ 影音另一强大的功能是捕获视音频及动画（GIF）（图 7-4）。它捕获的视音频素材分辨率较低（可以自己设定

图 7-4 QQ 影音"截取"菜单

分辨率大小，对于获取小分辨率的视频素材非常有用），格式较少，多用于网络或手机等新媒体所用视频素材（图 7-5），主要有 WMV、3GP、MP4 等。另一个特别的功能——动画(GIF) 截取，可以将视频捕获成以 GIF 的动态文件（有大图、中图、小图三种尺寸）存在的格式，特别是将影视作品中喜剧情节或经典情节截取三五秒制成动画文件（现在微博或QQ 聊天都支持的一种常见 GIF 文件），上传至 QQ 聊天面板或微博上，对于丰富人们的娱乐生活非常有用。

图 7-5　QQ 影音视频/音频截取对话框

③通过非线性编辑软件剪辑而得。将拍摄的视频素材通过非线性编辑软件，如康能普斯（Canopus）的 Edius、Adobe 公司的 Premiere 或苹果机的 Final Cut 等软件简单剪辑后，输出 AVI 格式或 MOV 格式的视频文件，再作为一个素材文件，与其他视频素材一起进行特效处理或视频的合成。尤其在非线性编辑软件的实时路数不多的情况下，通常采用这种方法制作视频素材，以得到视频叠加合成效果。

Edius、Premiere、Final Cut 这三款非线性编辑软件无论是哪一款，它们的原理完全一样，只是操作的菜单、按钮或快捷按钮略有不同而已，基本操作步骤如下：

第一，创建视频编辑工程，这三种软件得到的工程文件名后缀分别是：.ezp、.ppj 和.fcp。

第二，连接好摄像机或放像机，采集录像带上的视频素材；如果使用硬盘式摄像机，则不用采集，直接将视频素材拷贝到工程文件夹即可。

第三，导入并浏览要编辑的各个视频文件、音频文件或图像文件、字幕文件、动画文件等素材文件，并浏览。

第四，对各个视频文件、图像或音频素材设置编辑点，并应用过渡（或转场）效果。

第五，设计画面的运动方式、视音频滤镜、时间效果等，修饰素材。

第六，在需要添加字幕的地方启动字幕插件，编辑字幕，预览编辑后的最终视频效果。

第七，设置入出点，输出 AVI 文件、MPEG 文件、MOV 文件或其他格式的视频文件，存盘。

以上步骤对其他非线性编辑软件，如 SONY 公司的 Vegas，友立公司的会声会影（英文名 Corel Video Studio Pro）等同样适用，每款软件都有自己的优点和缺点（详见本章第五节），学习者可根据自己的喜好，或学校主要讲授的软件来选择用哪款非线性编辑软件，没有强制性要求。

(5) 视频格式的转化

不同的播放器，不同的电子媒体，其支持的视频格式不同，也就是它们各自采用的编码不同。为了适应不同媒体或软件使用视频，通常我们要使用视频转换器工具来转码视频文件，例如，已经生成的 RMVB 文件、MKV 文件等，播放器能用，但如果要用来作视频素材，在 Premiere 或 Edius 这样的软件中是不能直接使用的，只有通过视频转换器转换成 AVI 的视频文件才能导入时间线进行编辑。视频转换器工具可以将一些视频格式转化成 AVI、RMVB、FLV、MP4、3GP 等几种，都属于小软件，市面上较多、流行的如格式工厂、MP4/RM 转换专家、康能普视的 ProCoder 等，优点是下载免费，操作便捷。缺点是压缩比较大，转换后的视频质量不高。上面讲述的带有捕获功能的播放器和各种非线性编辑软件，也是视频格式转器。

另外，开发非线性编辑软件的公司通常也为自己开发有相应的视频转换器，以方便自己的视频编解码处理，如 Adobe 公司的家族成员之一的 Adobe Media Encoder 实质是 Premiere 的附属软件，Canopus 的 ProCoder 是 Edius 的附属软件，都可以将各自输出的视频转换成用户需要的格式，尤其是各种网络视频流格式。这里特别介绍一下 Edius 的搭档——ProCoder。

ProCoder，全称 Grass Valley ProCoder，结合速度和灵活性于一体，是一款适合专业人士使用的先进的视频转换工具，被誉为世界顶级视频转换软件。作为广

受赞誉的编码转换软件的领先者，ProCoder 具有广泛的输入输出选项、先进的滤镜、强大的批处理功能和简单易用的界面。不管是为制作 DVD 进行 MPEG 编码，还是为流媒体应用进行 Windows Media 编码，或是为了 NTSC 和 PAL 之间相互转换，ProCoder 都能快速而方便地进行视频转换。可以将单个源文件同时转换成多个目标文件，用批处理模式连续进行多个文件的转换工作，或者用 ProCoder 的拖放预设按钮进行一键式转换，其主要编辑界面（图 7-6）。

图 7-6　ProCoder 3 的编辑界面

每次启动 ProCoder，呈现在眼前的是图 7-6 所示界面。首先添加需要转换的视频"原始文件"，"添加"后，在原始列表和原始文件参数列表中就会添加文件的文件名及相应参数（图 7-7）。可以一次性添加多个视频文件，单击某个文件，其文件参数跟着显示出来。"删除"按钮可以移除选中的视频文件，"全部删除"按钮可以一次性删除所有要转化的视频文件，"高级"可以对源文件添加视频滤镜和音频滤镜，再转化成目标文件。点击"目标"可对目标文件作详细设置，该软件的核心也在这个"目标"面板。如图 7-8 是转换成非编程序的素材文件预置对话框。

从图 7-8 可以看到，种类列表中呈现的是转化后的文件所用的编码器或文件类型，图中选中项为转化为供非编软件——Eduis、Pinnacle Edition、Premiere、

图 7-7 添加原始文件

图 7-8 转换成非编程序的素材文件预置

Avid Xpress 和 Final Cut Pro 所用的素材文件格式。还可以转化为通过 H.264、MPEG、Web（网络用的视频如 MP4、MOV、RMVB、WMV 等）、DVD 等编码的视频文件格式（图 7-9）。这款视频转换软件基本包括了目前常用的视频格式。最后点击"转换"按钮，就开始转换文件。

图 7-9　转换成网络视频文件预置

7.3.2　音频素材的制作与处理

音频素材是影视中必不可少的成分，而且起着非常重要的作用，尤其是在动画节目中。一方面，如果没有声音，只能靠演员的表演以打动观众。电影早期，在没有新技术前提下，无声电影（通称"默片"）占据着所有市场，那段时期卓别林、憨豆先生等人物的确深入人心，存在了一段时间。随着技术的进步，有声电影代替无声电影而存在，而且技术上、视觉效果上越来越逼真，超乎人的想象，无声电影从此退出历史舞台。同时期发展而来的动画更是兼具天马行空，突破电影实拍的界限，有了声音，更是活灵活现，如同真人。只有音频处理得当，解说和背景音乐与画面才能相得益彰。如果用视频画面比喻龙的身体的话，那么音频就是龙的眼睛，"画龙点睛"是音频应该得到的美誉。但在当下，新媒体盛行的

年代，音频似乎并不重要，声音相关的研究也较少，大多数人都认为象征性的有点声音就行，尤其在影视中，声音不受重视是人尽皆知的。我想原因很简单，常人对视觉信息的了解与掌握比对听觉信息的掌握更敏感、更容易。第3章影视作品的语言艺术中蒙太奇的作用中讲过声画同步、声画分立、声画对比的三种关系，这里仅就数字音频相关信息作介绍。

(1) 音频信号概述

音频（Audio）指的是在 20~20 000Hz 的频率范围内的声音，在日常生活中，音频信息可分为两类：语音信号和非语音信号。语音是语言的物质载体，是社会交际工具的符号，它包含了丰富的语言内涵，是人类进行信息交流所特有的形式。非语音信号主要包括波形声音和音乐。就影视作品的声音而言，语音是指解说、对白、旁白，非语音是指音乐、音响两种。在数据处理中，音频也有模拟音频和数字音频两种，模拟音频是早期影视尤其是广播常用的模式，以模拟波形的形式存在，数字音频是按照不同的采样频率采样模拟音频而得。模拟音频信号有两个重要参数：频率和幅度，声音的频率体现音调的高低，声波幅度的大小体现声音的强弱。数字音频保真度好，动态范畴大。把连续的模拟音频信号转换成有限个数字表示的离散序列，即实现音频数字化，通过采样、量化和编码过程而得到的音频信号就是数字音频。

(2) 音频的文件格式

在影视作品制作过程中，音频文件要在计算机内播放或是处理，必须有自己的特点。音频格式就是音频文件特征的一个表现。音频格式日新月异，目前为止音频格式主要有：WAV、MP3、WMA、AIFF、AU、MIDI、RA、VQF、OggVorbis、AAC、APE 等。这里仅介绍在我们的非编软件中能用到的几款音频文件。

①WAV。WAV 文件又称波形文件，是微软公司开发的一种声音文件格式，它符合 PIFFResource Interchange File Format 文件规范，用于保存 WINDOWS 平台的音频信息资源，被 WINDOWS 平台及其应用程序所支持。"*.WAV"格式支持 MSADPCM、CCITT A LAW 等多种压缩算法，支持多种音频位数、采样频率和声道，标准格式的 WAV 文件和 CD 格式一样，也是 44.1K 的采样频率，速率 88K/秒，16 位量化位数，WAV 格式的声音文件质量和 CD 相差无几，也是目前 PC 机上广为流行的声音文件格式，几乎所有的音频编辑软件都"认识"WAV 格式。缺点是文件较大，多用于存储简短的声音片断。

②AIFF。AIFF 是音频交换文件格式（Audio Interchange File Format）的英文缩写，是 APPLE 公司开发的一种音频文件格式，被 Macintosh 平台及其应用程序

所支持，Netscape 浏览器中 LiveAudio 也支持 AIFF 格式，故和 WAV 非常相像，只是操作平台不同而已。

③MPEG 音频文件——.MP1/.MP2/.MP3。这里的音频文件格式指的是 MPEG 标准中的音频部分，即 MPEG 音频层。MPEG 音频文件的压缩是一种有损压缩，根据压缩质量和编码处理的不同分为 3 层，分别对应 *.mp1、*.mp2、*.mp3 这 3 种声音文件。MPEG3 音频编码具有 10∶1~12∶1 的高压缩率，同时基本保持低音频部分不失真，但是牺牲了声音文件中 12~16kHz 高音频这部分的质量来换取文件的尺寸，相同长度的音乐文件，用 *.mp3 格式来储存，一般只有 *.wav 文件的 1/10，而音质仅次于 CD 格式或 WAV 格式的声音文件。由于其文件尺寸小，音质好，所以直到现在，这种格式作为主流音频格式的地位难以被撼动。

④MIDI。MIDI（Musical Instrument Digital Interface）格式被经常玩音乐的人使用，MIDI 允许数字合成器和其他设备交换数据。MID 文件格式由 MIDI 继承而来。MID 文件并不是一段录制好的声音，而是记录声音的信息，然后再告诉声卡如何再现音乐的一组指令。这样一个 MIDI 文件每存 1 分钟的音乐只用大约 5~10KB。MID 文件主要用于原始乐器作品，流行歌曲的业余表演，游戏音轨以及电子贺卡等。*.mid 文件重放的效果完全依赖声卡的档次。*.mid 格式的最大用处是在计算机作曲领域。*.mid 文件可以用作曲软件写出，也可以通过声卡的 MIDI 口把外接音序器演奏的乐曲输入计算机里，制成 *.mid 文件。

⑤WMA。WMA（Windows Media Audio）格式是来自于微软的重量级选手，后台强硬，音质要强于 MP3 格式，更远胜于 RA 格式，它和日本 YAMAHA 公司开发的 VQF 格式一样，是以减少数据流量但保持音质的方法来达到比 MP3 压缩率更高的目的，WMA 的压缩率一般都可以达到 1∶18 左右。另外 WMA 还支持音频流（Stream）技术，适合在网络上在线播放，作为微软抢占网络音乐的开路先锋可以说是技术领先、风头强劲，更方便的是不用像 MP3 那样需要安装额外的播放器，Windows 操作系统和 Windows Media Player 的无缝捆绑让你只要安装了 Windows 操作系统就可以直接播放 WMA 音乐，新版本的 Windows Media Player 7.0 更是增加了直接把 CD 光盘转换为 WMA 声音格式的功能，在新出品的操作系统 Windows XP 中，WMA 是默认的编码格式。WMA 这种格式在录制时可以对音质进行调节。同一格式，音质好的可与 CD 媲美，压缩率较高的可用于网络广播。虽然现在网络上还不是很流行，但是在微软的大规模推广下已经是得到了越来越多站点的承认和大力支持，在网络音乐领域中直逼 *.mp3，

在网络广播方面,也正在瓜分 Real 打下的天下。因此,几乎所有的音频格式都感受到了 WMA 格式的压力。

WMA 的另一个优点是内容提供商可以通过 DRM(Digital Rights Management)方案如 Windows Media Rights Manager 7 加入防拷贝保护。微软官方宣布的资料中称 WMA 格式的可保护性极强,甚至可以限定播放机器、播放时间及播放次数,具有相当的版权保护能力。应该说,WMA 的推出,就是针对 MP3 没有版权限制的缺点而来——普通用户可能很欢迎这种格式,但作为版权拥有者的唱片公司来说,它们更喜欢难以复制拷贝的音乐压缩技术,而微软的 WMA 则照顾到了这些唱片公司的需求。

除了版权保护外,WMA 还在压缩比上进行了深化,它的目标是在相同音质条件下文件体积可以变得更小(当然,只在 MP3 低于 192KBPS 码率的情况下有效,实际上当采用 LAME 算法压缩 MP3 格式时,高于 192KBPS 时普遍的反映是 MP3 的音质要好于 WMA)。

⑥RealAudio。RealAudio 主要适用于在网络上的在线音乐欣赏,现在大多数的用户仍然在使用 56Kbps 或更低速率的 Modem,所以典型的回放并非最好的音质。有的下载站点会提示你根据你的 Modem 速率选择最佳的 Real 文件。real 的文件格式主要有这么几种:有 RA(RealAudio)、RM(Real Media,RealAudio G2)、RMX(RealAudio Secured),还有更多格式。这些格式的特点是可以随网络带宽的不同而改变声音的质量,在保证大多数人听到流畅声音的前提下,令带宽较富裕的听众获得较好的音质。

⑦VQF。YAMAHA 公司研发的另一种格式是 *.vqf,它的核心是减少数据流量但保持音质的方法来达到更高的压缩比,VQF 的音频压缩率比标准的 MPEG 音频压缩率高出近一倍,可以达到 18∶1 左右甚至更高。也就是说把一首 4 分钟的歌曲(WAV 文件)压成 MP3,大约需要 4MB 的硬盘空间,而同一首歌曲,如果使用 VQF 音频压缩技术的话,那只需要 2MB 左右的硬盘空间。因此,在音频压缩率方面,MP3 和 RA 都不是 VQF 的对手。相同情况下压缩后 VQF 的文件体积比 MP3 小 30%~50%,更便利于网上传播,同时音质极佳,接近 CD 音质(16 位 44.1kHz 立体声)。可以说技术上也是很先进的,但是由于宣传不力,这种格式难有用武之地。*.vqf 可以用雅马哈的播放器播放。同时雅马哈也提供从 *.wav 文件转换到 *.vqf 文件的软件。

当 VQF 以 44kHz、80kbit/s 的音频采样率压缩音乐时,它的音质优于 44kHz、128kb/s 的 MP3,当 VQF 以 44kHz、96kb/s 的频率压缩时,它的音质几乎等于

44kHz、256kb/s 的 MP3。经 SoundVQ 压缩后的音频文件在进行回放效果试听时，几乎没有人能听出它与原音频文件的差异。

⑧Ogg。OggVorbis 是一种新的音频压缩格式，类似于 MP3 等现有的音乐格式。但有一点不同的是，它是完全免费、开放和没有专利限制的。Vorbis 是这种音频压缩机制的名字，而 Ogg 则是一个计划的名字，该计划意图设计一个完全开放性的多媒体系统。目前该计划只实现了 OggVorbis 这一部分。

OggVorbis 文件的扩展名是 *.OGG。这种文件的设计格式是非常先进的。这种文件格式可以不断地进行大小和音质的改良，而不影响旧有的编码器或播放器。VORBIS 采用有损压缩，但通过使用更加先进的声学模型去减少损失，因此，同样位速率（Bitrates）编码的 OGG 与 MP3 相比听起来更好一些。另外，还有一个原因，MP3 格式是受专利保护的。如果你想使用 MP3 格式发布自己的作品，则需要付给 Fraunhofer（发明 MP3 的公司）专利使用费，这也是为何现在 MP3 编码器如此少而且大多是商业软件的原因。而 VORBIS 就完全没有这个问题。

对于乐迷来说，使用 OGG 文件的显著好处是可以用更小的文件获得优越的声音质量。而且，由于 OGG 是完全开放和免费的，制作 OGG 文件将不受任何专利限制，所以可以获得大量的编码器和播放器。Vorbis 使用了与 MP3 相比完全不同的数学原理，因此在压缩音乐时受到的挑战也不同。同样位速率编码的 Vorbis 和 MP3 文件具有同等的声音质量。Vorbis 具有一个设计良好、灵活的注释，避免了像 MP3 文件的 ID3 标记那样烦琐的操作；Vorbis 还具有位速率缩放：可以不用重新编码便可调节文件的位速率。Vorbis 文件可以被分成小块并以样本粒度进行编辑；Vorbis 支持多通道；Vorbis 文件可以以逻辑方式相连接等。

⑨APE。APE 是流行的数字音乐文件格式之一。与 MP3 这类有损压缩方式不同，APE 是一种无损压缩音频技术，也就是说从音频 CD 上读取的音频数据文件压缩成 APE 格式后，再将 APE 格式的文件还原，而还原后的音频文件与压缩前一模一样，没有任何损失。APE 的文件大小大概为 CD 的一半，APE 可以节约大量的资源。

作为数字音乐文件格式的标准，WAV 格式容量过大，因而使用起来很不方便。因此，一般情况下我们把它压缩为 MP3 或 WMA 格式。压缩方法有无损压缩、有损压缩以及混成压缩。MPEG、JPEG 就属于混成压缩，如果把压缩的数据还原回去，数据其实是不一样的。当然，人耳是无法分辨的。因此，如果把 MP3，OGG 格式从压缩的状态还原回去的话，就会产生损失。然而，APE

格式即使还原，也能毫无损失地保留原有音质。所以，APE 可以无损失高音质地压缩和还原。在完全保持音质的前提下，APE 的压缩容量有了适当的减小。

(3) 音频素材的处理

音频素材的处理最终目的是为了非编软件能直接调用，这就需要了解非编软件都支持哪些格式的音频文件。

音频素材的制作与处理有三个方面：

一是用摄像机录制音频后通过视频卡采集。注意，这里采集时选择只采音频，与摄像机录制视频再采集视频相似。

二是用专业音频软件制作，如 Adobe Audition、Cakewalk、Sound booth 等软件制作。这类声音软件都具有音频混合、编辑和特效处理。但凡懂乐理的人还可以谱曲，自己创作自己喜欢的电子音乐，只是用计算机软件而非用琴。常用软件 Adobe Audition 是一个专业音频编辑和混合环境，前身为 Cool Edit Pro。Cakewalk 是世界上第一个让用户对音乐进行播放、组织、编辑、分享喜爱的音乐给朋友；实现数字化和抓轨；创建 MP3 文件；记录因特网广播和刻录 CD 的一体化声音管理软件。Cakewalk 的高版本更增强了交互性，碟片烧录，音频编辑，便携式播放器支持，更多强大的录音、编辑、编曲以及浏览导航工具等功能，极大地提高了当今制作工作的效率。另外，版本 4 组合了一些兼具革命性的环绕声与 AV 功能，同时带有精确的工程工具，所有这些使得 SONAR 4 Producer Edition 成为 Windows 平台领先音频制作环境平台。Adobe Audition 3.0 中文版专为在照相室、广播设备和后期制作设备方面工作的音频和视频专业人员设计，可提供先进的音频混合、编辑、控制和效果处理功能。最多混合 128 个声道，可编辑单个音频文件，创建回路并可使用 45 种以上的数字信号处理效果。Adobe Audition 是一个完善的多声道录音室，可提供灵活的工作流程并且使用简便。无论您是要录制音乐、无线电广播，还是为录像配音，Adobe Audition 中的恰到好处的工具均可为您提供充足动力，以创造可能的最高质量的丰富、细微音响。

三是用录音机录音。或是用操作系统自带的录音机，或是用非编软件所带的录音机，可实现对现成音频文件的格式转换（只是与用转换工具转换音频文件的方法不同）、对音乐片段或音效的截取和手机铃声的制作等。

这种方法主要针对非编软件不能调用的音频文件的处理，要么是音频文件格式不对，要么不符非编软件的压缩标准。通过录音机录制，得到的 WAV 波形文件是所有非编软件都适用的。录制完整的音频文件，就相当于转换了格式。在只需要一首歌或一段讲话的一部分音频的情况下这种方法很适用。具体步骤是：

第一步，启动操作系统的音量控制对话框，打开"选项"→"属性"（图 7-10），选择混音器（源）——"HD Audio rear input（高清音频输入）"对录音源前面的复选框打钩（图7-11）。"确定"后进入"录音控制"面板，将声源"立体声混音"下的复选框打钩——这是关键的一步（图 7-12）；

第二步，启动任意一款能播放欲转换文件的播放器，播放音频文件；

第三步，启动操作系统自带的录音机程序，准备录音；

第四步，从音频文件的入点处开始播放音频，按下录音机

图 7-10 声音控制面板

图 7-11 WinXP 系统的录音音量控制

图 7-12 录音控制面板

图 7-13 Win7 控制面板

注意：以上方法是针对 Windows XP 操作系统的操作方法。针对 Windows XP，或 WIN 7 操作系统，还可以通过控制面板打开声音对话框，如图 7-13 控制面板中，选择"声音"下的"调整系统音量"或"管理音频设备"，进入"声音"对话框。切换到"录制"选项卡，图 7-14 所示，默认是选中麦克风，现在选择"数字音频"，"确定"即可。其他操作步骤不变。

图 7-14　Win7 系统的声音录制对话框

图 7-15　录音机控件

的录制键，看到录音机有波形晃动（图 7-15），即表示录音成功，录制完成后，"文件"→"保存"文件即完成录音。这种方法得到的音频素材失真率很小，人耳几乎无法辨别。

用非编软件的录音机（图 7-16），设置好输出路径和文件后（图 7-17），录制得到的音频文件，可以通过非编软件的音频滤镜或音频插件，实现回声、变调、低高通滤波、音量电位与均衡等效果（图 7-18）。

图 7-16　Edius 的录音机

图 7-17　同步录音对话框

图 7-18　音频滤镜菜单

7.3.3 字幕的制作与处理

字幕,是影视作品的元素之一,有提示、补充或概括作用。这里讲述字幕的获取有3种方法:第一种是通过图像处理软件,如用 Adobe 公司的 Photoshop 制作处理各种艺术效果的文字作影视作品的静态字幕;第二种是用三维文字软件,如 Ulead 公司的 Cool 3D (Production Studio)、Autodesk 公司的 3DS MAX、MAYA 等制作动态字幕;第三种是用非编软件自带字幕插件制作静态和动态字幕。第三种方法是最直接最有效最可取的方法,尤其是针对悬浮于画面表层的滚动字幕;但有时为了文字效果的需要,还是要用专业文字处理软件制作字幕。

这里介绍一下 Edius 非编软件的字幕插件——静态字幕插件 QuickTitler,动态字幕插件 Title Motion Pro,和 3D 文字软件 Cool 3D,而 3DS Max 将在三维动画软件部分作简要介绍。

(1) QuickTitler 插件

QuickTitler 是 Edius 的一款嵌入式的字幕插件,能实现影视作品中流行的横向滚动和纵向滚动的提示字幕,或通知、或警告等字幕信息。插件的启动至少有以下三种方法:

第一种方法是点击时间线工具栏上字幕图标![T],启动 QuickTitler 插件。这是最直接的一种方法,在编辑状态下,选择要添加字幕的轨道,T1、T2 或 T3 等(没有的字幕轨可以添加),鼠标移至工具栏![T]图标上,点击它右下角的向下三角形,展开下拉列表,选择"QuickTitler",这时建好的字幕会自动放在所选择的轨道的指针位置。如果处于未选择字幕轨状态,可以在这时选择"在视频轨道上创建字幕""在 T1 轨道上创建字幕"或"在新的字幕轨道上创建字幕"三个菜单之一(图 7-19),启动插件(图 7-20)。

图 7-19 工具栏新建字幕菜单列表

第二种方法是在字幕轨新建字幕。在字幕轨道上点击右键,移动鼠标选择"新建素材"下的"QuickTitler",启动插件(图 7-21)。

第三种方法是在素材库新建字幕。在素材库窗口(如果没有显示,可以按键盘上 B 键弹出窗口)的空白处点击右键,选择"添加字幕",或从"新建素材"里点击"QuickTitler",启动插件(图 7-22)。

无论是哪一种方式启动字幕插件,进入的编辑窗口都是图 7-20 所示的相同界面,其操作完全一样,原始状态的属性面板是字幕的"背景属性"

注意:通过这种方式新建的字幕直接以字幕文件.etl 形式存放在素材库里,需要拖到时间线的相应轨道上方能预监到字幕。

图 7-20　QuickTitler 静态字幕插件主界面

图 7-21　字幕轨新建字幕菜单

图 7-22　素材库新建字幕菜单

图 7-23 字幕背景属性

（图 7-23）。"背景属性"状态可以设置即将输入的字幕类型是静止、滚动还是爬动，背景是视频还是白、黑或其他颜色背景，或者是静态图片，可根据作品需要设置。

在编辑窗口中输入字幕后，选中文字可对字幕设置"文本属性"。具体属性设置需要点击文字，之前的背景属性面板立刻变成文本属性（图 7-24）。通过文本属性，可设置文字的行间距、字体、填充颜色、边缘、阴影、浮雕、模糊等属性，点击属性前面的"+"即可展开相应属性选项。

文字其他的属性，如样式在窗口的正下方，类似于办公软件的艺术字。通过"插入"菜单或左侧工具栏，还可以插入插件自带的各种图像和形状，并可对多个图像、形状排序、对齐等各种布局。静态字幕插件 QuickTitler 是 Edius 最简单的插件，会 Word 办公软件的人稍一琢磨就明白各个按钮和菜单的功能及用法，可以很快上手，而下面的动态字幕插件就没那么轻松了。

（2）TitleMotion Pro 插件

在 Edius 中除了 QuickTitler 字幕软件外，还有一个功能更为强

图 7-24 字幕文本属性

大的字幕软件 TitleMotion Pro，简称 TM 字幕。对于 6.0 以上的版本，TM 插件不是嵌入式的，它可以独立存在，通过安装插件方可使用，而且插件与版本要匹配。TM 不但可以制作简单的静态文本字幕，而且还可以制作动态字幕，虽然外观没有 Maya 和 Cool 3D 制作的三维文字效果佳，但是可以很方便快捷地制作动态字幕。这里简单介绍一下 TM 字幕的动画设置。

制作 TM 字幕的动画首先在 Edius 中启动动态字幕插件，方法与静态字幕插件启动方法相同，启动后的插件初始界面（图 7–25），在 TM 字幕插件的文本框中输入文本。输好文本后通过"文本"和"动画"按钮 切换，进入文字动画编辑界面（图 7–26）。制作动画过程中也可以切换回文本模式进行文字编辑。同一文字在文本模式和动画模式的文本状态如图 7–27a 和图 7–27b 比较所示。当然不光是文本，其他如图片之类都可以用来制作动画。为了叙述方便，在此笔者输入了两行文本"TitleMotion 字幕插件"。在进行动画编辑前需要对文本的动画设置做一些调整。点击"动画设置"选项卡（第一次点击会提示需要切换到动画模式

图 7–25　TitleMotion 字幕插件初始界面—文本模式

图 7-26 TitleMotion 字幕插件动画界面

图 7-27a 同一文字的文本模式状态

图 7-27b 同一文字的动画模式初始状态

图 7-28 动画设置面板

a 放置属性

b 形状属性

c 滤镜属性

d 三维特效属性

e　Pro 属性

f　样条曲线属性

g　时间属性

h　模板属性

图 7-29　动画属性面板

才能显示选项）这里面的参数不多，但很重要（图 7-28），可设置文本是整体动画效果，还是按行或字符出现动画效果。选择不同，效果大不同。

　　在动画模式下，通过图 7-29 中的动画面版，可以设置文本"放置""形状""滤镜""三维特效""样条曲线""时间""模板"等属性，点击相应名称的标签，进行相应菜单的设置，而且每一种属性都可以设置关键帧，左侧"帧"和"暂停"设置起始帧和暂停帧，可输入总帧数内的任意数字。各个属性面板间可任意切

换，设置后可得到不同效果。模板面板是系统预置的动画效果，可以直接选择其中一项，试运行效果，选择满意的动画效果后再具体设置其他属性。

从图 7-25 中，我们可以看出文本模式下，TM 与 QuickTitler 的区别在于文本属性的可设置属性更多，包括视图、尺寸、颜色、样式等属性，设置项也多了许多。对文字还有很多如台标、或置于左下角或右下角的提示文字的模板，选中文字后再单击模板就应用上模板了。模板自带文字可以保留也可以替换成自己需要的文字，使用很是方便（图 7-30）。

(3) 三维特效文字制作软件——COOL 3D

COOL 3D 是非常棒的 3D 文字动画软件，制成的特效文字可用于片头、片尾和动态台标等场合，使作品更具专业感。您可以轻松建立动态 3D 标题和动画，省去使用传统 3D 程序的复杂操作，足以弥补其他多媒体制作软件在文字编辑上的不足，并可以制作出很酷的立体字，美化你的网页。最新版 COOL 3D 全称是 Ulead COOL 3D Production Studio，是友立公司在 21 世纪初开发的三维特效文字制作软件，采用时间线编辑窗口，可以设置关键帧，其功效越来越强大。它的百宝箱里拥有强大方便的图形和标题设计工具、有型有款的动画特效，可以输出动画

图 7-30　文本模板

图 7-31 Ulead COOL 3D Production Studio 主界面

(GIF、FLASH) 和多种视频格式，不仅能用 COOL 3D 做网页上的图形，还可以用它做有各种效果的标题、对象、标志等，更可制作出令人拍手叫好的 3D 动画与耳目一新的视频影片。不论是影片标题、动画特效、网页图形、绘图设计、简报制作，都可以透过 Ulead COOL 3D Production Studio 完成绝对创意震撼、超乎视觉想象的 3D 作品，其主界面（图 7-31）。Ulead COOL 3D Production Studio 是影像和网页设计人员必备的工具，因为 ULEAD 是中国台湾公司，故其菜单和对话框大多采用繁体字。

从图 7-31 主界面图，我们知道 COOL 3D 软件的菜单栏下面两行是工具栏，左侧是对象栏，最右侧竖列是面板，中间到最下面一排依次是"未命名"窗口（主编辑窗口）、物件管理器（管理文件所用物件）、相机监视（监视对象显示面）、属性面板（对象属性）、时间线（设置各对象的关键帧）和百宝箱（容纳所有样式及特效的库）几个。

该软件的使用始于"档案"菜单，"物件"菜单下的"尺寸"可设置文件的尺寸，根据文件的目的确定，可设置背景、周围光线、相机监视哪个面等，设置好环境后，再插入对象。点击左侧"对象栏"中的 **T** 图标，弹出插入文本对话框，如图 7-32 所示，该对话框与 WORD 办公软件的插入艺术字对话框大致相似。

图 7-32 插入文本对话框

点击 图标弹出向量绘图工具对话框，点击 图标弹出车床物件编辑工具对话框，点击 图标的向下三角形，弹出圆锥体、圆柱体、球体、立方体等立体对象，点击 图标的向下三角形，弹出泡泡、火、烟、雪等颗粒物件。

插入完对象后，从百宝箱中选择各种效果，对不同对象在不同关键帧处设置不同效果，可以使不同对象在不同关键帧（即时间点）具有不同效果。百宝箱（图 7-33）的应用很简单，只需要将所有想要的特效或扩展物件拖到编辑窗口的对象上，对象就会立刻应用该特效。对某一对象应用某特效，也可以在物件管理员窗口中选择该物件，再双击某特效即可应使用该特效。

还有三个关键的按钮 ，每次新建文档后，鼠标指针都会以这三个按钮中的一个显示。它们分别是移动、旋转和尺寸按钮，和三维动画软件 3DS Max 和 Maya 中相应的三个按钮功能相同。

COOL 3D 是主要用于制作三维特效文字动画的，故其最有优势的功能在于它的文字特效。百宝箱最后三项是关于特效的，其中文字特效的菜单最多，功能也最多。使用方法都很简单，关键在于用哪种特效，怎么设计特效的运动轨际及动画快慢、关键帧等。若想用好特效，必须结合时间轴，使不同对象特效出现的时间不同，效果不同，而这都由时间线决定，如图 7-34 所示。选择好不同对象，分别对对象的位置、方向、大小、透明度、显示/隐藏、光线、背景、相机效果等

图 7-33 百宝箱面板

设置关键帧，使不同对象在不同帧的状态不同，即可自动实现动画效果，FLASH 软件中设置好关键帧还需要选择"补间动画"菜单，才能出现动画效果。其原理与所有具有时间线软件的关键帧完全一样，常用的非编软件和二三维动画软件，都是利用关键帧间会自动产生匀速地从前一关键帧到后一关键帧的渐变动画，呈现的效果也就是流畅的动画。

制作完成的文字动画可以通过几种方式保存。默认的文件格式为.c3d，供再编辑使用。从"档案"菜单（图 7-35），我们看出该软件可以导入已有 Illustrator 的 AI 图形文件，可以导入 3D 模型文件，当然也可以导出 3D 模型等。最重要的，

图 7-34 时间轴

图 7-35 "档案"菜单

可以"建立"（即输出）AVI、MOV 和 RM 的视频文件，供其他媒介播放，AVI、MOV 可以直接供非编软件作素材使用；可以输出 BMP、GIF、JPEG 和 TGA 的图像文件，最最重要的，输出的 TGA 是带透明层的图像序列文件，在 EDUIS 等非编软件中是可以直接导入序列文件做视频素材使用，不用滤镜去背景；可以输出 GIF 和 SWF 的独立动画文件，便于人们欣赏。这都是 COOL 3D 软件的优秀之处，其功能便于人们掌握也便于人们传播。

7.3.4 动画素材的制作与处理

动画是以绘画或其他造型艺术形式作为人物造型和环境空间的主要表现手段，不追求故事片的逼真性特点，而运用夸张、神似、变形的手法，借助于幻想、想象和象征，反映人们生活、理想和愿望，是一种高度假定性的电影艺术[1]。动画素材，特指用手工绘画或计算机软件绘画，再用计算机软件制作而得的视频素材。在韩国影视界，常用 CG 意指动画。动画素材可以作为独立的视频素材使用，也可以合成在视频中，叠加到视频的上层使用，结合真人拍摄，完美表现视频中人物或场景或道具的生动性、特殊性及意义性，增加视频的新颖性及完美性。在数字技术发展迅速的今天，动画素材已经成为影视作品不可或缺的素材形式，很多电影尤以数字特技为荣，而今天的影视广告中动画的身影更是如影相随。当前，动画元素似乎成了影视节目优秀与否的评价标准之一。数字特效只是动画素材运用在影视节目中能够生动、形象、自然流畅的再现画面的保证。

[1] 许南明,2005. 电影艺术词典(修订版)[M]. 北京:中国电影出版社.

> **注意**：动画作为素材形式置于影视中，主要以遮罩和键控形式合成于视频素材之上，或者直接以动画片段作视频素材组接在一起，这时动画不是主角，只是一种修饰一种表现的元素，一种思想的反映等，通常用于代替那些实拍不容易实现的镜头，如想象、联想、幻想、微观等场景，用动画素材表现，更能增加作品的艺术效果。

在将动画素材作为视频素材使用时，动画软件制作好的动画最后输出或建立或渲染的影视文件格式最好为 TGA 或 PNG 的序列图像。这样在导入 AE 等特效软件，或导入 Edius 等非线性编辑软件时，可以将序列图像文件以视频形式导入。在进行特效处理或作素材使用时，因含有透明层，合成在其他视频上则不需要添加滤镜或键控处理，就可以直接使用。

（1）动画素材的类型

作为影视的素材使用的动画，通常以制作成本、制作便捷程度、创意及量的大小决定使用哪类动画形式。不言而喻，如今都首选计算机动画。计算机动画就是今天电视上网络上常见的 Flash 动画和影院常见的立体动画，是指由创作者指定关键帧（起始帧和结束帧）之后，计算机自动生成中间连续动作帧的动画技术，简单讲就是二维动画和三维动画。

①二维动画素材。二维动画包括传统的平面动画和网络动画。对于小制作而言，其制作无需使用赛璐珞片和胶片，由计算机代替即可。一种是用铅笔或数位板绘制好动画，等动作完成后扫描到计算机描线或直接保存为 TGA 或 PNG 图片，再用上色软件如 Photoshop 或 Retas 上色。这样一来既可以具有手绘的灵活性，又可以更准确地控制色彩与笔触，并且便于使用计算机增加一些光影或特效，如《麦兜的故事》。另一种就是全部使用二维动画软件制作完成的网络动画，如 Flash 动画。成本较低的电视动画普遍使用计算机来制作二维动画，如近两年热播的《喜羊羊与灰太狼》，还有四川卫视的《快乐一哈》栏目播出的很多都是 FLASH 动画。目前常用的二维动画软件有：Flash、Animo、Toon Boom Studio 等。

②三维动画素材。三维动画即立体动画，包括早期的偶动画、实物动画和使用 3D 软件制作的动画。根据影视作品的主题、成本、条件等情况，由制片人或导演决定采用哪一种三维动画。前两种动画是手工制作好偶后，通过调整偶的不同形状、动作及配饰等，逐格拍摄剪辑完成动画制作，如中国早期的偶动画《阿凡提》、近年美国的《小鸡快跑》《鬼新娘》《冰河世纪》等。三维动画软件主要有 Autodesk 公司的 3DS MAX 和 MAYA，其制作流程包括：建模、贴图、动作、

特效、渲染、合成等。近年的影视作品尤其是电视广告，很多都用到三维软件Maya与特效软件After Effect结合制作拟人动画与特效，使作品更具立体感，吸引观众的注意。

用三维动画软件制作背景、摄影机运动、特效，配合上计算机二维动画制作的角色，是近年来流行的整合方式。在节目剧情和质量需要的情况下，这样的动画素材是必不可少的。

(2) 动画制作的基本知识

①动画专业术语。

故事板 也叫分镜头设计，它是动画片构架故事的方式，即未来影片形象化的呈现方式。内容包括：镜头外部动作方向，即视点、视距、视觉的演变关系；镜头内部画面设计，即时间、景别、构图、色彩、人物关系、人与景的关系、光影关系及运动轨迹；文字描述，即对时间、动作、音效、镜头转换方式及拍摄技巧的说明。

造型板 也叫造型设计，它是动画片制作的演员形象，所以要求提供完整形象的各种元素，包括各种角度的转面图、比例图、结构图、服饰道具分解图以及细节说明图像等。

原画与动画 原画也称为关键动画，是创造性的表现动作的关键帧，它能有效地控制动作幅度，准确具体的描述动作特征，其中包括描述动作变化的空间形态的运动轨迹；描述原画与原画之间的简便过程的节奏变化的示意图表叫作"速度尺"。另外原画顺序号码外要加圆圈，第一张原画上要注明镜头号。动画是用来填补原画与原画之间的动作过程的画面。

格数与动画时间换算 格数用来表示胶片上的每一个单独画面，每一尺胶片包含16个片格，放映机运行的速度是每秒24格画面，动画时间的掌握是依据这一固定播放速度进行估算。动画从每秒24张不同画面的渐变到每秒12张不同画面的渐变之间的区别是：前者每张画面排一格，后者是每一张画面拍摄两格，这一进步的依据视觉原理——人的视觉记忆可以在视网膜上滞留0.1秒，按照每秒24格计算，0.1秒等于2.4格，也就是说每两格画面之中的一格有可能被视觉滞留现象所忽略，所以同一张画面拍两个片格是视觉感受运动时所能够允许的，并且不会影响动作过程的流畅感。这是剧场版动画的格数，为配合电视动画的需要，PAL制视频使用的动画应制作成25格每秒，或者更少。只要能产生动画效果，基本就能作视频的修饰素材或视频素材使用。

> **注意**：影视中的动画素材因量较小，在制作时常采用计算机制作动画，这里仅选取基本知识与计算机制作动画相关的因素作介绍，具体的剧场版动画的制作需要参考更专业的动画书籍。

动画时间分配 动画速度和节奏是由一系列不同瞬间动作变化的画面之间的距离和每张动画的拍摄格数来确定，即如何分配一个动作所规定的总时间。一般来讲，在规定时间内动作渐变距离大，每张动画占有的格数少，速度就快，反之则慢。

②动画工具。与传统动画的制作工具相比，计算机动画无需使用定位尺、动画纸、拷贝台、彩铅、描线钢笔等工具，只需要选择和计算机相关的设备即可，如绘制工具采用数位板或者手写板，再用相关计算机软件描线上色，保存为需要的格式即可。这样只需要一台配置较高的、内存较大和显卡较高的计算机加一块数位板或手写板就可以完成基本动画的制作。

（3）动画的制作流程

剧场版动画生产是许多人参与的工程，通常由前期策划人员、中期创作与加工制作人员、后期专业技术人员以及协调各工作环节的专职人员完成。作为影视作品动画素材的生产可以不那么正规，不必全部的人员都具备。在考虑到作品有动画部分时，影视作品制作团队在组建时就应该有动画策划人员和二三维动画制作人员。动画策划人员与节目总策划人员一起商量确定制作中动画素材的内容、形式、时间长短、出现场次、特效构思等。动画部分的设计与制作由动画人员完成，包括动画的故事脚本、角色与环境设定、画面分镜头初稿、生产进度日程安排图表、分镜头故事版完成稿、对白台本、造型设计、场景设计、镜头画面设计、规定动作设计、背景设计、动画、绘景、描线上色、校对，以及后期技术的剪辑、录音合成、特效制作等。动画制作的难易视动画素材作为视频素材的要求、本身造型要求及动画长短决定，简单的动画由一两个人就可以完成所有角色的工作。

以上流程主要针对二维动画的制作，要制作三维动画，通常是在以上流程中，在完成分镜头故事版的绘制后，造型、场景等的设计要转到三维软件如 3DS MAX 或 MAYA 中造型建模、场景建模后，再通过材质贴图、骨骼蒙皮、赋予动作、灯光、三维特效、渲染合成等环节，使他们的各种动作、动作的场景、身边的道具等成比例放置，使角色具有身临其境之势。三维动画在制作工艺上比二维动画的制作基本多一套工序，但其真实性与灵活性是二维动画所不及的。从1994年世界上第一部三维动画《玩具总动员》制作成功以来，三维动画作品越来越多，且技术越来越精湛，效果越来越优美，尤其以《变形金刚》为首的三维动画征服了绝大部分观众。三维摄影机拍摄制作的《阿凡达》更是动画与真人实拍相结合，动画素材几乎成为视频素材的主要素材，合成在电影中，视觉效果一流，轻松拿下全球 27.5 亿的全球票房纪录第一位，并获得第 82 届奥斯卡最佳艺术指导、最佳摄影和最佳视觉效果奖。

(4) 动画素材的制作软件

①二维动画制作软件。

ANIMO 二维卡通动画制作系统 ANIMO 是英国 Cambridge Animation 公司开发的运行于 SGI O2 工作站和 Windows NT 平台上的二维卡通动画制作系统，它是世界上最受欢迎、使用最广泛的系统，世界上大约有超过 1200 套 ANIMO 系统为 220 多个工作室所使用。众所周知的动画片《小倩》《空中大灌篮》《埃及王子》等都是应用 ANIMO 的成功典例。它具有面向动画师设计的工作界面，扫描后的画稿保持了艺术家原始的线条，它的快速上色工具提供了自动上色和自动线条封闭功能，并和颜色模型编辑器集成在一起提供了不受数目限制的颜色和调色板，一个颜色模型可设置多个"色指定"。它具有多种特技效果处理包括灯光、阴影、照相机镜头的推拉、背景虚化、水波等并可与二维、三维和实拍镜头进行合成。它所提供的可视化场景图可使动画师只用几个简单的步骤就可完成复杂的操作，提高了工作效率和速度。

三维场景的输入、输出和编辑 可以从一个三维场景中输入三维模型包括它的定位、灯光、摄像机和材质信息，并与通过扫描、绘制或合成的任意的二维画稿或图像一起显示。这个新的三维工具可以对三维数据、灯光和摄像机进行移动、缩放和旋转。使用一个 F 曲线编辑器可以修改三维动画，所有的调整修改都可以存储并可以在三维软件中使用。

纹理映射 在 Animo 3 版本中的所有二维元素都可以通过使用三维场景中的摄像机在三维坐标中进行合成。Animo 的三维节点可以将二维元素作为纹理进行输入。

卡通方式渲染 可以使用 Animo 3 新的图像生成模块进行最后的二维和三维合成场景的生成，它将以熟悉的 Animo 二维卡通生成的方式显示三维元素，艺术家也可以浏览和编辑在 Maya 或 3DS Max 中生成的 Animo 卡通图像。

作为 Animo 层文件的三维数据的输出 三维数据可以作为绘制前的、分区域的 Animo 层文件与它的色指定一起在 Maya 或 3DS Max 中直接输出。这些区域由素材或 Object 图标定义。这些三维数据也可以作为基本灰度的绘制前的画稿被输出，这是二维和三维合成中最有用的特性。

Flash 网络动画制作软件 Flash 俗称"网页三剑客"之一，它的前身是 Future Wave 公司的 Future Splash，是世界上第一个商用的二维矢量动画软件，用于设计和编辑 Flash 文档。1996 年 11 月，美国 Macromedia 公司收购了 Future Wave，并将其改名为 Flash。在出到 Flash 8 以后，Macromedia 又被 Adobe 公司收

购，故现在的软件名称为Adobe Flash (CSx)，和Adobe公司其他成员命名相近。

Flash是一个非常优秀的矢量动画制作软件，它以流式控制技术和矢量技术为核心，制作的动画具有短小精悍的特点，所以被广泛应用于网页动画的设计中。如今作为网络视频或电视视频源，也是一大主流的动画视频形式。

软件面板 在Flash中创作内容时，需要在Flash文件中工作。Flash文档的文件扩展名为.fla（.FLA）。Flash文件有4个主要部分。

舞台：是在回放过程中显示图形、视频、按钮等内容的位置。

时间轴：用来通知Flash显示图形和其他项目元素的时间，也可以使用时间轴指定舞台上各图形的分层顺序。位于较高图层中的图形显示在较低图层中的图形的上方。

库面板：是Flash显示Flash文档中的媒体元素列表的位置。

ActionScript：ActionScript代码可用来向文档中的媒体元素添加交互式内容。例如，可以添加代码以便用户在单击某按钮时显示一幅新图像，还可以使用ActionScript向应用程序添加逻辑。逻辑使应用程序能够根据用户的操作和其他情况采取不同的工作方式。Flash包括两个版本的ActionScript，可满足创作者的不同具体需要。有关编写ActionScript的详细信息，请参阅"帮助"面板中的"学习Flash中的ActionScript 8.0"。

Flash包含了许多种功能，如预置的拖放用户界面组件，可以轻松地将ActionScript添加到文档的内置行为，以及可以添加到媒体对象的特殊效果。这些功能使Flash不仅功能强大，而且易于使用。

完成Flash文档的创作后，可以使用"文件"→"建立影像"菜单输出PNG文件或AVI文件或其他影像文件。这样建立的文件可以作为影视软件的素材文件，进行特效处理或直接使用。

基本功能 Flash动画设计的三大基本功能是整个Flash动画设计知识体系中最重要、也是最基础的，包括：绘图和编辑图形、补间动画和遮罩。这是三个紧密相连的逻辑功能，并且这三个功能自Flash诞生以来就存在。

绘图和编辑图形 不但是创作Flash动画的基本功，也是进行多媒体创作的基本功。只有基本功扎实，才能在以后的学习和创作道路上一帆风顺；使用Flash绘图和编辑图形——这是Flash动画创作的三大基本功的第一位；在绘图的过程中要学习怎样使用元件来组织图形元素，这也是Flash动画的一个巨大特点。Flash中的每幅图形都开始于一种形状。形状由两个部分组成：填充（Fill）和笔触（Stroke），前者是形状里面的部分，后者是形状的轮廓线。如果你随时记住这

两个组成部分，就可以比较顺利地创建美观、复杂的画面。

Flash 包括多种绘图工具，它们在不同的绘制模式下工作。许多创建工作都开始于像矩形和椭圆这样的简单形状，因此能够熟练地绘制它们、修改它们的外观以及应用填充和笔触是很重要的。对于 Flash 提供的 3 种绘制模式，它们决定了"舞台"上的对象彼此之间如何交互，以及你能够怎样编辑它们。默认情况下，Flash 使用合并绘制模式，但是你可以启用对象绘制模式，或者使用"基本矩形"或"基本椭圆"工具，以使用基本绘制模式。

补间动画 是整个 Flash 动画设计的核心，也是 Flash 动画的最大优点，它有动画补间和形状补间两种形式。学习 Flash 动画设计，最主要的就是学习"补间动画"设计。在应用影片剪辑元件和图形元件创作动画时，有一些细微的差别，应该完整把握这些细微的差别。Flash 的补间动画有以下几种：

Flash 动作补间动画。基本概念：在一个关键帧上放置一个元件，然后在另一个关键帧上改变该元件的大小、颜色、位置、透明度等，Flash 根据两者之间帧的值自动创建的动画，被称为动作补间动画。动作补间动画是 Flash 中非常重要的动画表现形式之一，在 Flash 中制作动作补间动画的对象必须是"元件"或"组成"对象。

Flash 形状补间动画。基本概念：在一个关键帧中绘制一个形状，然后在另一个关键帧中更改该形状或绘制另一个形状，Flash 根据两者之间帧的值或形状来创建的动画称为"形状补间动画"。形状补间动画可以实现两个图形之间颜色、形状、大小、位置的相互变化，其变形的灵活性介于逐帧动画和动作补间动画之间，使用的元素多为鼠标或压感笔绘制出的形状。所谓的形状补间动画，实际上是由一种对象变换成另一个对象，而该过程只需要用户提供两个分别包含变形前和变形后对象的关键帧，中间过程将由 Flash 自动完成。

> **小提示**：在创作形状补间动画的过程中，如果使用的元素是图形元件、按钮、文字，则必须先将其"打散"，然后才能创建形状补间动画。

Flash 逐帧动画。基本概念：在时间帧上逐帧绘制帧内容称为逐帧动画，由于是一帧一帧地画，所以逐帧动画具有非常大的灵活性，几乎可以表现任何想表现的内容。逐帧动画是一种常见的动画形式，它的原理是在"连续的关键帧"中分解动画动作，也就是每一帧中的内容不同，连续播放形成动画。在 Flash 中将 JPG、PNG 等格式的静态图片连续导入到 Flash 中，就会建立一段逐帧动画。也可

以用鼠标或压感笔在场景中一帧帧地画出每帧内容，还可以用文字作为帧中的元件，实现文字跳跃、旋转等特效。

Flash 遮罩动画。基本概念：在 Flash 中遮罩就是通过遮罩图层中的图形或者文字等对象，透出下面图层中的内容。在 Flash 动画中，"遮罩"主要有两种用途：一种是用在整个场景或一个特定区域，使场景外的对象或特定区域外的对象不可见；另一种是用来遮罩住某一元件的一部分，从而实现一些特殊的效果。

遮罩是 Flash 动画创作中所不可缺少的——这是 Flash 动画设计三大基本功能中重要的出彩点。使用遮罩配合补间动画，用户更可以创建更多丰富多彩的动画效果：图像切换、火焰背景文字、管中窥豹等。并且，从这些动画实例中，用户可以举一反三创建更多实用性更强的动画效果。遮罩的原理非常简单，但其实现的方式多种多样，特别是和补间动画以及影片剪辑元件结合起来，可以创建千变万化的形式，需要对这些形式做个总结概括，从而使自己可以有的放矢，从容创建各种形式的动画效果。在 Flash 作品中，常看到很多眩目神奇的效果，而其中部分作品就是利用"遮罩动画"的原理来制作的，如水波、万花筒、百叶窗、放大镜、望远镜等。被遮罩层中的对象只能透过遮罩层中的对象显现出来，被遮罩层可使用按钮、影片剪辑、图形、位图、文字、线条等。

Flash 引导层动画。基本概念：在 Flash 中，将一个或多个层链接到一个运动引导层，使一个或多个对象沿同一条路径运动的动画形式被称为"引导路径动画"。这种动画可以使一个或多个元件完成曲线或不规则运动。在 Flash 中引导层是用来指示元件运行路径的，所以引导层中的内容可以是用钢笔、铅笔、线条、椭圆工具、矩形工具或画笔工具等绘制的线段，而被引导层中的对象是跟着引导线走的，可以使用影片剪辑、图形元件、按钮、文字等，但不能应用形状。

> **小提示**：引导路径动画最基本的操作就是使一个运动动画附着在引导线上，所以操作时应特别注意被引导的对象起始点、终止点的两个中心点一定要对准"引导线"的两个端头。

Flash 插件。Flash 插件是指安装于浏览器的 Flash 插件（Adobe Flash Player Plug in），使浏览器得以播放.swf 文件。为增强 flash 的功能，有的个人或公司开发出可以安装在 flash 中的外挂插件，可以实现如自动保存、画特殊符号、骨骼动画等功能。这种插件一般是以.mxp 结尾的文件，如 ik_motion.mxp、line.mxp 等等。

这种插件最显著的特点是可以播放 AVI 等多媒体数据，兼容能力相当大。插件都是起辅助作用的，网页中的一些视频播放都要用 flash 插件。

②三维动画制作软件。《侏罗纪公园》《第五元素》《泰坦尼克号》这些电影想必大家都看过了的（如果没有观看，务必从网上在线观看，感受其中神奇视觉效果），我们为这些影片中令人惊叹的特技镜头所打动，当我们看着那些异常逼真的恐龙、巨大无比的泰坦尼克号时，是什么创造了这些令人难以置信的视觉效果？其实幕后的英雄是众多的三维动画制作软件和视频特技制作软件。好莱坞的计算机特技艺术家们正是借助这些非凡的软件，把他们的想象发挥到极限，也带给了我们无比的视觉享受。实际上，实现计算机视觉特技可以说是计算机软件和硬件的一大难题，因为这需要非常强大的软件和能提供无比运算能力的硬件平台。所以这项工作可以说是在高科技电影中最费财和最费时的，并且需要大量的专业高级技术人才。要知道《泰坦尼克号》中光是视频特技部分的花费就是 2500 万美元。卡梅隆为了《阿凡达》，研制出了 3D 摄影机；为达到优美的视觉效果，还邀请微软公司为其研发了价值 7 位数的数字特技。

在计算机影视特技的领域中，SGI 可以说是无人不知，其所生产的 SGI 超级图形工作站可算是最好的 3D 与视觉特技的硬件平台，它提供给创作人员异常强大的图形工作能力，具有超级的实时反馈，可以让工作人员以最快的速度进行创作。Softimage 3D、Softimage XSI、Maya、Flint 等软件在 SGI 平台上可以发挥最好的性能。虽然现在 PC 平台也开始入侵视频制作的领域，但是 SGI 依然是视频领域高端运用的绝对主力选手。

光有超强的硬件平台还不够，电影电视中那些逼真的形象还是得靠各种各样的超级 3D 图像软件来实现。这些特技软件每年的全世界销售额在 12 亿美元左右。而且各专业厂商都有自己特定的优势产品和用户群，所以形成了群雄争天下的局面。SoftImage、Alias 这些家喻户晓的软件更可以说是各据一方，各有特点。然而让人苦恼的是，这些工作站级的软件原来都是只能运行在 SGI 的超级图形工作站上的，而一台 SGI 工作站的价格在数万到数十万美元，可以说是巨额投资，这也相对制约了这些软件的普及，使它们成为少量专业人员的工具。这一状况直到软件业的巨人——Microsoft 涉足 3D 动画业才得到了彻底的改变。1994 年，Microsoft 公司以 1.3 亿美元的巨资收购了 Softimage 公司，使其成为 Microsoft 公司的全资子公司。随后便推出了 Softimage 3D for NT 版，这也标志着高端图形软件开始进入 PC 的大家庭，可以说是视频特技软件业的一颗原子弹。这之后各软件厂商也赶紧推出他们自己软件的 NT 版，因为他们知道 PC 平台有价格低、发展迅

速的优势，必定有大量的用户将转向 PC 平台，况且如果不紧跟 Microsoft 的脚步，必将被淘汰。SGI 公司看到这种情形也不示弱，于 1995 年将 Alias 研究公司和 WaveFront 公司收购，顺势推出了最新的 3D 动画软件——Maya。现在基本上各种高端图形软件都有了各自的 NT 版，如 Softimage、Maya、Houdini、Effect 等。许多从事图像特技的公司也纷纷开始使用价格低廉的 PC 平台从事设计工作，只把最复杂的部分放在 SGI 的工作站上来制作。

如今，制作 3D 动画的软件，常见的 Softimage、Maya 都被美国欧特克公司（Autodesk）收购（更名为 Autodesk Softimage 和 Autodesk Maya），与 3ds Max 一起都成为其 3D 成员，使欧特克公司成为世界 3D 动画软件开发的最大公司。目前这三款 3D 动画软件都可以运行在 PC 平台上，并被影视制作者爱好，享受其乐趣。Softimage、Maya 致力于影视动画的制作，而 3ds Max 则致力于建筑动画的制作。这里仅介绍前两款，内容基本参考自身对软件的了解与认识，以及美国欧特克公司的官网查询了解。

Maya 原是 Alias 公司荣获奥斯卡奖的三维软件。于 1983 年创建的 Alias Research，Alias 的总公司设在加拿大的多伦多，Alias 的客户包括全球最著名的娱乐和制造公司，包括工业光魔、梦工厂、Nintendo、通用汽车和宝马汽车。Alias 的产品线由草图绘制、动画、视觉效果、设计、模型、渲染和回顾方案组成。Alias MotionBuilder 是 Alias 的三维角色动画产品，Alias FBX 被广泛应用于三维内容的交换，这些产品增加了 Autodesk 公司在电影和电视以及交互游戏方面的市场份额。Alias StudioTools 是将二维草图设计成模型的软件，它增加了 Autodesk 的工业设计和高端视觉功能的解决方案。2007 年，Maya 又与 3ds Max 一起，被 Autodesk 收归旗下，逐渐成了百姓心目中的佼佼者。

作为三维动画软件，影视领域的初级使用者以使用 Maya 较多，3ds Max 次之，前者对影视特效的开发较多，后者在建筑和各种工程设计中使用较多，故特效的开发也放在建筑类。Maya 在现在电影特效制作中应用相当广泛，著名的《星球大战》系列的前传就是采用 Maya 制作特效的，此外还有《蜘蛛人》《冰河世纪》《冰河世纪 2》《魔戒》《侏罗纪公园》《海底总动员》《哈利波特》《怪兽大战外星人》《阿凡达》，甚至包括《头文字 D》在内的大批电影作品。

Maya 可以说是当前计算机动画业所关注的焦点之一，是新一代的具有全新架构的动画软件。Maya 致力于开发全面完整的创造性特征，拥有动画工具、模型、模拟仿真、渲染、动作捕捉，并能合成高质量的可扩展的造型平台。下面就介绍一下 Maya 的新功能：

采用 object oriented C++ code 整合 OpenGL 图形工具，提供非常优秀的实时反馈表现能力，这一点可能是每一个动画创作者最需要的。我想任何一个人都不愿意自己做的修改要等很长时间才能看到结果。

具有先进的数据存储结构，强力的 ScenceObject 处理工具——Digital Project；

运用弹性使用界面及流线型工作流程，使创作者可以更好地规划工程；

使用 Scripting & Command Language 语言，Maya 的核心引擎是一种称为 MEL（MAYA Embedded Language 马雅嵌入式语言）的加强型 Scripting 与 Command 语言。MEL 是一种全方位符合各种状况的语言，支持所有的 MAYA 函数命令；

在基本的架构中，Maya 自定 undo/redo 的排序，同时 Maya 也提供改变 Procedure Stack（程序堆叠）及 Re-excute（再执行）的能力；

层的概念在许多图形软件中已经得到广泛的运用了。Maya 也把层的概念引入到动画的创作中，你可以在不同的层进行操作，而各个层之间不会有影响。当然你也可以将层进行合并或者将不需要的层删除；

在 Maya 中最具震撼力的新功能可算是 Artisan 了。它让我们能随意地雕刻 Nurbs 的面，从而生成各种复杂的形象。如果你有数字化的输入设备，如压感笔，那你更是可以随心所欲地制作各种复杂的模型，那些一听到要建模就头疼的人有解药了；

Maya 最终制作好的动画在渲染时选择 TGA 的图片渲染，可以渲染出序列图像，就可以在其他特产软件或非编软件中调用并编辑。

Softimage 是一个知名的三维动画软件，主要运行于 Windows 上，也有 Linux 的版本，是一款致力于游戏、电影、电视的高性能三维动画、模型、渲染和视觉特效制作的软件。

Softimage 软件的前身为 Softimage XSI，再之前为 Softimage 3D。最早是 1986 年加拿大国家电影理事会制片人丹尼尔·朗洛斯（Daniel Langlois）创建的一套致力于由艺术家自己开发设计的三维动画系统。其基本内容就是如何在业内创建视觉特效，并产生一批新的视觉效果艺术家和动画师。而今，该系统在全球范围内已经拥有超过 12 000 多个用户，它们大多是世界上极富灵感和创造力的艺术家，其中包括譬如工业光魔、世嘉、任天堂、索尼等大客户。由该技术产生的著名电影包括《侏罗纪公园》《第五元素》《闪电悍将》《泰坦尼克号》《黑客帝国》《黑衣战警》《星球大战》《幽灵的威胁》《克隆人进攻》《角斗士》等。游戏如《超级马里奥 64》《铁拳》*Virtua Fighter*、*Wave Race*、*NBA Live* 等，其卓越的动画功能是一大亮点，被认为是第三代动画系统的标准。

Softimage 系统的功能模块主要由造型模块、动画模块和绘制模块组成，它们实现动画制作中的相关功能：

造型模块。Softimage 的造型方法采用由点生成线，再由线生成面，进而由面生成体的构造方法。系统提供的曲线形式有：折线、Bezier 样条曲线、B 样条曲线和 Cardinal 样条曲线，用户可随意地对输入的曲线进行修改。由曲线生成曲面的工具有：由多条平面曲线构成带孔的平面区域、旋转面、skin 曲面、由四边生成面、拉伸面等。它提供的圆球隐式曲面造型工具使得我们能方便逼真地模拟肌肉、液体等表面。另外，Softimage 系统提供了功能较强大的多边形网格操作工具，这些工具使得用户能方便地实现物体的编辑、布尔运算、倒角过渡、模型合并和简化、基于 FFD 和轴线的变形等操作。利用这些工具，用户可生成一些复杂的模型。

动画模块。动画模块是 Softimage 最为强大的部分。几乎物体的所有材料属性、光源属性、摄像机参数、大气环境及景深效果均可设置动画。所有场景参数的变化曲线均可方便地在功能曲线窗口中进行修改、编辑，以调整参数的变化速度。当对景物的位置进行关键帧插值时，系统自动生成一条景物的运动路径 (Cardinal 样条)。这样，用户可以在运动时间保持不变的情况下，对景物的运动路径交互修改，以达到所需的运动效果。在关节链的运动控制方面，Softimage 系统提供了功能强大的工具。一方面，它可基于正、逆向运动学原理来生成骨架的运动，并由骨架来驱动赋在骨架上的肌肉表面（皮肤）的变形。Softimage 系统在骨架链结构上引入了动力学物理属性（如密度、摩擦系数、转动惯量等）和外力（如重力、风力），使得骨架链结构的运动可方便地由动力学方程自动生成。同时，系统还提供了外力的模拟工具。这些动力学模型被进一步推广以处理一般物体的运动控制，并设计了高效的碰撞检测、连接约束等工具。Softimage 系统拥有很强的变形工具。这些变形工具有：基于关键帧插值的 metaball 变形技术、完善的自由变形技术 (FFD)、易于控制的景物沿曲线或曲面变形技术及传统的形状过渡技术。利用这些工具，用户可以生成许多有趣的景物变形效果。另外，Softimage 系统还为用户提供了方便的群体动画和水波纹运动工具。所有这些，保证了 Softimage 系统具有与 Maya 系统相近的动画功能，由于其操作非常简便，因而受到了用户的欢迎。

绘制模块。Softimage 系统提供了完善的景物表面材料及二、三维纹理的定义工具，在利用已知图像来生成表面纹理方面，该系统的功能非常强大。尽管 Softimage 系统也提供了云彩、木纹和大理石三类三维纹理的生成模型，但与 Maya

系统相比，该系统自身构造纹理的能力相对较弱。Softimage 系统的绘制算法非常快速，它将扫描线算法和基于空间分割技术的光线跟踪算法有机地结合起来。算法首先用扫描线算法绘制场景，然后对可见点所在表面为镜面和透射面的像素转入光线跟踪程序进一步跟踪场景。试验表明，Softimage 的绘制算法比 Maya 的光线跟踪绘制算法快得多。

7.4 影视特效制作

影视特效作为电影产业中不可或缺的元素之一，为电影的发展做出了巨大的贡献。随着数字技术的不断发展，电视作品中也开始大量的使用特效。我们为什么要使用特效呢？

第一，影视作品的内容及片中生物或场景有的完全是虚构的，现实中不存在的，比如怪物，以及特定星球等。既然不存在，但是需要在影视中呈现出来，所以需要这方面的专业人士来创造和解决。

第二，现实中可以存在，但是不可能拍摄真正的特定效果，同样也需要特效来解决。如某人从 30 层楼跳下来，现实中不可能让演员这么做，这就需要计算机合成。另外就是现实中完全可以呈现，但由于成本太高或效果不好，就必须用特效来解决。如战争片中常见的飞机爆炸，轮船沉没，科幻片中汽车爆炸等要破坏昂贵道具的镜头，可以用数字特效制作合成。

7.4.1 影视特效分类

从影视制作手段来说，影视特效大致可分为传统特效和 CG 特效两种。传统特效又可细分为：化妆、搭景、烟火特效、早期胶片特效等。

在计算机出现之前所有特效都依赖传统特效完成。大家熟知的就是 20 世纪 80 年代的《西游记》，里面妖魔鬼怪全部由传统特效的化妆完成。专业人士制作妖怪的面具，演员再套在头上进行拍摄。搭景体现为天宫的场景，建造一些类似于天宫的建筑，再放一些烟，就营造出天宫云雾缭绕的情景。孙悟空跳上天空的镜头由胶片特效完成，计算机出现后，这种手段已淘汰。

CG 是 Computer Graphics 缩写，可以理解为计算机视像创作。当传统特效手段无法满足影片要求的时候，就需要 CG 特效来实现，CG 特效几乎可以实现所有人类能想象出来的效果。目前，代表世界顶尖水平的公司有：工业光魔、Digital Domain、新西兰维塔公司等，近二十年中无数震撼人心的大片大都由这几家公司完成。

"工业光魔"由乔治·卢卡斯 1975 年创立，代表作有《阿凡达》《变形金刚》《加勒比海盗》《终结者》《侏罗纪公园》《星球大战》等。最为经典的作品是《侏罗纪公园》的史前恐龙、《加勒比海盗》的章鱼脸等。Digital Domain 为《变形金刚》的导演迈克尔·贝创立，是美国仅次于工业光魔的电影特效公司，他的主要代表作有《泰坦尼克号》《2012》《后天》《加勒比海盗 III》等。新西兰维塔由彼得·杰克逊创立，代表作有《指环王》系列、《阿凡达》（诸如此类特效大片基本由很多特效公司共同完成）、《金刚》等。咕噜姆和金刚基本代表了业内形神俱备的 CG 生物的最高水准。

CG 特效按功能划分，大致又可分为 3 类：

第一，三维特效。绝大多数有立体透视变化的角色和场景都由三维特效创造。三维特效几乎是所有特效里面技术最难，但也最能解决问题的一环。比如影片中各种逼真的怪物、《2012》中淹没全城的洪水、摩天大楼轰然倒塌等。一般制作流程为：建模、材质、灯光、绑定骨骼、动画、渲染。

具体实施的软件：国内以 Maya 平台为主，Max、Realflow、Houdini、C4D、XSI、Ligngtwave 等数十种软件为辅。

第二，合成特效。合成特效最常见地体现为古装片中的大侠施展轻功在天空飞来飞去。具体实施方法：演员打斗和天空分开拍摄，其中演员打斗部分由演员吊着钢丝在蓝幕或绿幕背景中拍摄，然后在计算机中利用后期软件将蓝幕和钢丝去掉，光留下演员部分再贴到实拍天空前面。这样看起来演员就像在天空中打斗。当然，具体合成比这个复杂得多，很多后期软件也能做出三维特效的部分效果，但只作为辅助，不太可能替代三维软件。

常用软件：Nuke、Fusion 为主流，也有部分公司用 AE、Combustion、Shake、Flame、Smoke 等平台。

第三，数字绘景和概念设计。数字绘景和概念设计可以理解为绘画。

数字绘景：如某影片中出现远古城市的全景，涉及数千幢古民居或宫殿花草树木小桥流水等，如果要求三维软件做出来，成本将非常大，通常需要多人合作才能完成，但有了数字绘影师，他一个人就可以把这些全部画成一张图。

概念设计：概念设计通常用于前期制作参考。如影片中要出现一个怪物，但怪物长什么样子，导演用语言说出来，概念设计师根据导演要求以图片的形式画出来，确定形象后，再交给三维特效做出栩栩如生的各种怪物。

7.4.2 影视特效制作软件

(1) Adobe After Effects

特效大师 AE,全称 After Effects,是由世界著名的图形设计、出版和成像软件设计公司 Adobe Systems Inc.开发的专业非线性特效合成软件,是 Adobe 公司开发 Adobe 创意套件(Adobe Creative Suit)的成员之一。AE 是一个灵活的基于层的 2D 和 3D 后期合成软件,包含了上百种特效及预置动画效果,与同为 Adobe 公司出品的 Premiere、Photoshop、Illustrator 等软件可以无缝结合,创建无与伦比的效果。在影像合成、动画、视觉效果、非线性编辑、设计动画样稿、多媒体和网页动画方面都有其发挥余地。目前,Adobe After Effects 因其对硬件要求较低、软件获取容易、插件丰富而广受学生们的喜爱。

(2) Digital Fusion

Digital Fusion 是由加拿大 Eyeon 公司开发的基于 PC 平台的非常强大的专业视频合成软件。目前版本 Fusion 5.2,具有众多的使用特点,如便于使用的节点式的工作流。DF5 的问世是 Eyeon 公司第 9 次发布这个强有力的合成器,该产品使用了一个新的图形引擎,能够将整体性能提升一个台阶并能更使得内存使用效率提高,新的 DF5 可以在每一个像素上以 8bit、16bit 或者以浮点方式来运行。DF5 可以创建以时间线为基础的缓存实时播放的部分。利用 Eyeon 革命性的集群技术,DF5 可以通过网络扩展富有传奇色彩的计算性能。Fusion 5 的网络渲染一直以来与其他批处理渲染技术相比属于高端技术的应用。新的 DF4 强劲有力的集群技术,能够将多台工作站有效的连接组成高级的网络工作环境,通过网络 render farm 的聚合处理能力,整个环境能够连续地按照次序渲染工作任务。而与 Maya 联手,更使它如虎添翼。它和 Maya 等三维软件密切协作,在二维环境中修改三维物体的材质、纹理、灯光等性质。Maya Fusion 对素材的分辨率没有规定,用户可以在任意分辨率的画面上工作,并把它们合成在一起。Maya Fusion 在《乌龙博士》《精灵鼠小弟》《世纪风暴》《极度深寒》等大量特技影片中承担了合成任务。因其对 PC 平台硬件要求较低,而得到普通百姓广泛使用。

(3) Combustion

Combustion 是一种三维视频特效软件。基于 NT 或苹果平台的 Combustion 软件是为视觉特效创建而设计的一套尖端工具,具有极为强大的特效合成和创作能力,包含矢量绘画、粒子、视频效果处理、轨迹动画以及 3D 效果合成等五大工

具模块，一问世就受到业界的高度评价，并且制作出大量精彩的影片。软件提供了大量强大且独特的工具，包括动态图片、三维合成、颜色矫正、图像稳定、矢量绘制和旋转文字特效短格式编辑、表现、Flash 输出等功能。另外，还提供了运动图形和合成艺术新的创建能力；增强了界面的交互性；增强了其绘画工具与 3DS MAX 软件的交互操作功能；可以通过 Cleaner 编码记录软件使其与 Flint、Flame、Inferno、Fire 和 Smoke 同时工作。Combustion 为用户提供了一个完善的设计方案：包括动画、合成和创造具有想象力的图像。它可以在无损状态下进行工作，在画笔和合成环境中完成复杂的效果。Combustion 除了具有以上强大特性以外，对于文本、图形、动画、声音等也有非常优秀的处理手段，特别是对于三维动画的处理和多层图像合成，在提供三维灯光、三维摄像机、三维容积效果等方面都有优异的表现。但因其使用 NT 平台，而不被青年人追捧。

（4）Illusion

Avid 公司的 Illusion 是集电影特技、合成、绘画和变形软件于一身的合成软件。它是基于 SGI 全系列平台非压缩数字非线性后期编辑及特技制作系统，具有高效率的制作环境、制作质量和集成化的功能模块。

（5）Houdini

Houdini 是特效制作方面非常强大的软件。许多电影特效都是由它完成：《指环王》中"甘道夫"放的那些"魔法礼花"，还有"水马"冲垮"戒灵"的场面、《后天》中的龙卷风等画面。因其功能太专业，需要的硬件平台配置要求高而不被普通百姓使用。

（6）5D Cyborg

目前，在国内的影视制作领域里，已经有人在使用一种高级特效后期制作合成软件——5D Cyborg，它有先进的工作流程、界面运作模式及高速运算能力；能对不同的解析度、位深度及帧速率的影像进行合成编辑，甚至对 2K 解析度的影像也能进行实时播放。5D Cyborg 可应用于电影、标准清晰度影像（SD）及高清晰度（HD）影像的合成制作，能大大提高后期制作的工作效率。它不仅有基本的色彩修正、抠像、追踪、彩笔、时间线、变形等功能，还有超过 200 种的特技效果。

（7）Inferno* 系统

运行于 SGI 超级工作站上的 Inferno* 系统是一个多次获奖的世界公认的最优秀的影视特技效果制作系统，参与制作了从《侏罗纪公园》《失落的世界》《龙卷风》《独立日》《天地大冲撞》《星河战队》《哥斯拉》《木乃伊》《泰坦尼克号》，到电影历史上最成功的影片之一——《阿凡达》。

(8) Shake

Shake 被称为最有前途的特效合成软件，它的功能强大，同时还有许多自己的特色。该软件现已被苹果公司收购，PC 版开发到 2.51，MAC 版开发到 4.1。同 Digital Fusion/MAYA Fusion 一样采用面向流程的操作方式，提供了具有专业水准的校色、扣像、跟踪、通道处理等工具。使用 Shake 制作的影片有《黑客帝国 2》《X 战警 2》《冰河世纪》，当然还有《指环王》。Shake 是苹果计算机使用者的福音，但 2008 年后基本停产，不再更新，由苹果公司开发的 Motion 替代。

(9) Commotion

Commotion 是由 Pinnacle 公司出品的一套基于 PC 和 MAC 平台的特效合成软件。Commotion 在国内的用户较少。但是，这并不表明其功能不强。正相反，Commotion 拥有极其出色的性能。同时，由于 Pinnacle 公司是一家硬件板卡设计公司，所以，其硬件支持能力也极强。Commotion 与 After Effects 极其相似。同时，它具有非常强大的绘图功能。可以定制多种多样的笔触，并且能够记录笔触动画。这又使它非常类似于 Photoshop 和 Illustrator。曾经有人戏称，"Commotion is a baby of After Effects and Photoshop（Commotion 是 AE 和 PS 的孩子）"。Commotion 除了其强大的绘图功能外，运动追踪功能也非常强大。同时，它的特效功能也不逊于其他特效合成软件。它人性化的操作界面，也使其非常容易下手。总体说来，这是一款在各方面都做的中规中矩的软件。

上面讲到的特性合成软件中，After Effect 和 Digital Fusion 特效软件是个人爱好者常用的软件。除此之外，还有许多出色的软件，比如 Alias Wavefront 的 Composer、Media illusion、Quentel 的 Henry 和 Domino、Softimage DS 等，我们这里就不再一一赘述。大家如果掌握了一两种合成软件的具体使用就会发现，所有这些软件都是实现这些原理的具体手段，从本质上讲并没有多大的区别，只不过界面和操作方式方面有所不同罢了。如果能意识到这一点，再学习其他合成软件，就会易如反掌了。

最后要讲的是，对一个特效合成师来说，软件的选择固然重要。但是，对镜头的把握、对影片的感觉则是更为重要的。在掌握了一种特效合成软件的同时，要多进行观察，学习软件以外的知识，并将其融合到自己的影片中。只有这样，才能够成为一个出色的特效合成师。

7.5 常用非线性编辑软件

非编软件现在很多，家用级的有 Movie Maker、会声会影，专业级的有 Premiere、Vegas 和 Final Cut Pro，广播级的有康能普斯的 Edius、品尼高的 Pinnacle Studio、新奥特 C97、中科大洋 X-EDIT、Avid Media Composer 等。这里针对学生或影视娱乐爱好者，仅介绍几款常用的专业级及以下的非线性编辑软件。

7.5.1 家用级非线性编辑软件

（1）Movie Maker

Movie Maker 是 Windows XP 附带的一个影视剪辑小软件，功能比较简单，可以组合镜头，声音，加入镜头切换的特效，只要将镜头片段拖入轨道就行，很简单，适合家用摄像后的一些小规模的处理。使用 Movie Maker，您可以在个人计算机上创建、编辑和分享自己制作的家庭电影。通过简单的拖放操作，精心的筛选画面，然后添加一些效果、音乐和旁白，家庭电影就初具规模了。之后您就可以通过 Web、电子邮件、个人计算机或 CD，甚至 DVD，与亲朋好友分享您的成果了。您还可以将电影保存到录影带上，在电视中或者摄像机上播放。

摄制视频的必要条件：

您还需要通过一种方式将视频传输到您的计算机。所需的摄制设备取决于您的视频来源。如果有数字视频（DV）摄像机，您将需要 IEEE 1394 卡或模拟视频捕获卡。建议使用 IEEE 1394，可以获得最佳效果。很多新的计算机在出厂时已经安装了 IEEE 1394 卡。如果没有，您可以从众多厂家生产的 IEEE 1394 卡中挑选适合您的计算机使用的一种。如果您使用的是模拟视频摄像机或 VCR，则您将需要模拟视频捕获卡。

（2）会声会影

会声会影，英文名 Corel Video Studio Pro Multilingual（图 7-36），是友立影视公司出品的一款专为个人及家庭所设计的视频处理软件。其主要的特点是拥有完整的影片编辑流程解决方案：从拍摄到分享、新增处理速度加倍。当然对计算机的系统和软硬件设施也有一定的要求。它首创双模式操作界面，入门新手或高级用户都可轻松体验快速操作、专业剪辑、完美输出的影片剪辑乐趣。创新的影片制作向导模式，只要三个步骤就可快速作出 DV 影片，即使是入门新手也可以在短时间内体验影片剪辑乐趣；同时操作简单、

图 7-36 Video Studio Pro X3

功能强大的会声会影编辑模式，从捕获、剪接、转场、特效、覆叠、字幕、配乐，到刻录，让您全方位剪辑出好莱坞级的家庭电影。

7.5.2 专业级非线性编辑软件

（1）Edius

Edius 是日本康能普斯（Canopus）公司研发的优秀非线性编辑软件（图7-37），因其占用系统内存较小而成为专业剪辑师梦寐以求的专业剪辑软件。Edius 非线性编辑软件专为广播和后期制作环境而设计，特别针对新闻记者、无带化视频制播和存储。Edius 拥有完善的基于文件工作流程，提供了实时、多轨道、多格式混编、合成、色键、字幕和时间线输出功能。除了标准的 Edius 系列格式，还支持 Infinity™ JPEG 2000、DVCPRO、P2、VariCam、Ikegami GigaFlash、MXF、XDCAM 和 XDCAM EX 视频素材。同时支持所有 DV、HDV 摄像机和录像机。

图 7-37 Edius

Edius 支持 Canopus 备受称赞的 DVRaptor RT2，DVStorm 和 DVRex RT 产品线，拥有无限视频和音频轨、无限字幕和图形层、多轨过渡特技、同步配音录制、更加灵活的三点和四点编辑、多种格式转换能力和实时输出、提供了空前的制作效率和灵活性——这一切全部集中在一个全新的用户界面里，可以很容易地制作出强大的、专业的视音频内容。

Edius 集成了 Canopus 强大的效果技术，为编辑者提供了高水平的艺术创造工具。Edius 提供了 27 种实时视频滤镜，包括白平衡/黑平衡、颜色校正、高质量虚化和区域滤镜。此外，还具有实时色度键和亮度键功能，用于复合效果。Edius 具有完全的用户化 2D/3D 画中画效果。Edius 中的所有效果是容易调整的，还可以组合起来产生成百上千的用户化效果。

Edius 还包括 Xplode for Edius 和 Edius FX，Canopus 先进的实时二维和三维视频效果引擎。这些效果包激发了 Canopus 的效果技术力量，创造了惊人的、专业级的视频特技。有可供选择的 40 多种特技组，每种都具有用户化的选择和多种预置功能，即便是最苛刻的视频编辑者，Xplode for Edius 和 Edius FX 也能够满足他们的要求。

Edius 能够处理无限的实时字幕和图文层。Edius 的动态和透明度控制允许用户叠放多个字幕层。Edius 的字幕运动滤镜效果包括虚化、淡入淡出、飞像、划像和激光。Edius 还包括 Inscriber、Title Express，快速便捷的创造精美的高质量的视频字幕。编辑者可以从 170 多种的预置字幕模板中选择，然后只需在文本中进行简单的输入。除了模板之外，编辑者还可以

随意创造他们自己的静态或三维动态字幕效果。

一个完整的视频作品的输出质量和编辑过程一样重要。Edius 通过采用以 ProCoder 转换软件包特有的技术，提供快速、高质量、多格式的输出功能。ProCoder LE-Edius 专用版本允许用户快速输出到 mpg、m2p、mov、rmvb（rm）和 wmv 等格式，还有 Canopus 独有的 DV AVI（视频素材）格式。

（2）Adobe Premiere Pro

Adobe Premiere Pro 软件是 Adobe 公司开发的基于个人计算机即可独立完成的具有革新性的非线性视音频编辑应用程序（图 7-38）。它可以在各种平台下和硬件配合使用，被广泛地应用于电视台、广告制作、电影剪辑等领域，成为 PC 和 MAC 平台上应用最为广泛的视频编辑软件。它更是一款相当专业的 DV（Desktop Video）编辑软件，专业人员结合专业系统的配合可以制作出广播级的视频作品。在普通的微机上，配以比较廉价的压缩卡或输出卡也可制作出专业级的视频作品和 MPEG 压缩影视作品。其强大的实时视频和音频编辑工具可让您对制作的各个方面进行精确的虚拟控制。Adobe Premiere Pro 针对 Windows 系统的超凡性能而构建，将视频制作带入了一个全新的高度。其最大的优点是拥有较多的视频滤镜，且与 Adobe 旗下的 After Effects 完美结合，但其占用内存较大，而导致实时性弱于 Edius 而仅被使用较少、作品较短的学生群体使用较多。

图 7-38 Adobe Premiere Pro

（3）Sony Vegas

Sony Vegas（原名 Sonic Foundry Vegas Video）是索尼公司研发的一款专业影像编辑软件，将成为 PC 上最佳的入门级视频编辑软件，它媲美 Premiere，挑战 After Effects，使剪辑、特效、合成、Streaming 一气呵成。结合高效率的操作界面与多功能的优异特性，让用户更简易地创造丰富的影像。Vegas Pro8 以上版本功能更强（图 7-39），为一整合影像编辑与声音编辑的软件，其中无限制的视轨与音轨，更是其他影音软件所没有的特性。在效益上更提供了视讯合成、进阶编码、转场特效、修剪，及动画控制等。不论是专业人士或是个人用户，都可因其简易的操作界面而轻松上手。索尼 Vegas 家族共有四个系列，包括 Vegas Movie Studio、Vegas Movie Studio Platinum、Vegas Movie Studio Platinum Pro Pack 和 Vegas Pro。其中前三个系列是为民用级的非线性编辑系统提供的产品解决方案，后一款 Sony Vegas Pro 是为专业级别的影视制作者们准备的音视频编辑系统，可以制作编辑出更完美的视频效果，基本可以满足广大影视爱好者的需要。此套影像应用软件可说是数码影像、串流视讯、多媒体简报、广播等用户解决数码编辑之方案。

图 7-39 Vegas Pro8

(4) Ulead Media Studio

Ulead Media Studio Pro 是友立公司旗下开发的专业级视频编辑软件，其新的版本为视频爱好者，从新手到专业视频编辑、纪录片摄影师、婚礼或活动摄影师以及社团或教育部门的制作者，提供了专业、容易使用、极为适合的视频编辑软件（图7-40）。新版本提供了许多增强功能，Smart Compositor 是一个独特的全新工具，可以快捷地建立专业的复合序列。提供了一个新的单轨编辑界面，为 HDV 编辑提供了聪明代理模式，高级的颜色校准，5.1 环绕立体声编辑，所有的功能组合将给专业人士和爱好者提供一个完美的软包。它包括一个编辑程序包，它的文本和视频着色功能方面具有特别的处理强度。Media Studio Pro 提供基于 PC 的纯 MPEG-2 和 DV 支持，它允许从录像机、电视、光盘或摄录一体机采集以及观看原始视频。使用 Ligos 公司的 GoMotion 技术，支持 IEEE 1394 和 MPEG-2 的 DV，确保高品质视频，并大大提高了生产效率。与 Corel Video Studio 相比，两者功能相差不大，但操作界面不同。

图 7-40 Media Studio Pro 8

(5) Pinnacle Studio

Pinnacle Studio 是品尼高视频编辑工作室研发的一款专业级别的视频编辑软件（图7-41）。Pinnacle Studio 提供了一个专业家庭视频工作室所需要的一切功能，包括一体化的音频/视频同步采集、实时数字视频编辑和 CD、VCD、DVD 制作解决方案。Pinnacle Studio 是针对台式计算机和笔记本的一套完整视频编辑方案。只要将视频素材采集到计算机里，然后使用专业的编辑工具，制作例如场景转换、字幕特效和快慢动作等炫目的电影特效。编辑完成的电影，就可以输出到磁带或 VCD 或 DVD 上，在 DVD 机上播放。

图 7-41 Pinnacle Studio

(6) Final Cut Studio

Final Cut Studio 是苹果公司开发的基于 MAC OS 的业界领先的视频后期处理套装软件（图7-42），新版 Final Cut Studio 新增强大功能、大幅改善了性能、进一步完善了整合性。它包含的六个应用程序，以更实惠的价格，为视频编辑人员提供编辑、动画制作、混音、分级及作品交付所需的一切工具。

Final Cut Studio 内含的应用程序：

①剪辑视频和影片的 Final Cut Pro。

凭借精确的编辑工具，可以实时编辑所有影音格式，包括创新的 ProRes 格式。借助 AppleProRes 系列的新增功能，能以更快的速度、更高的品质编辑各式各样的工作流程。

图 7-42 Final Cut Studio

②制作动态图形和动画的 Motion。

借助强大的文本和合成工具，轻松设计令人叹为观止的 2D 和 3D 动态图形。借助醒目的阴影和逼真的倒影效果为 3D 合成图平添真实感。新增的景深控制按钮，在 3D 空间中产生选择性变焦效果。轻松创建和编辑演职人员名单。

摄像头取景功能可在 3D 环境中实现单击实物取景。利用全新的 Adjust Glyph 工具，可以完全掌控文本对象中的字符。

③用于音频后期制作的 Soundtrack Pro。

简单易用音频设计、编辑和混音工具，给 Final Cut 编辑人员带来专业化的音频后期制作效果。借助声音级别匹配工具，你可以将作品中各部分的对话音量调成一致。借助增强的文件编辑器，处理多声道音频文件、编辑频谱视窗中的选项变得更简单了。凭借先进的时间拉伸功能，可以延伸和缩短音频，并且前所未有地精准。全新多轨编辑工具包括 Waveform Zoom，RMS Normalize 以及用来添加淡入淡出过渡效果、修剪和延伸音频片段的快捷键。借助播放头滚动、snap 和微移等新选项，提高了工作效率。

④以 4K 分辨率进行分级和渲染，从而实现最高品质。直接编辑 Sony XDCAM HD 422（50Mbps）和 Panasonic AVC-Intra 等高端格式，或者使用新增的 ProRes 4444 格式借助大量色彩信息进行分级。

⑤实现随时随地数字输出（Apple 设备、网络和光盘）的 Compressor。

简化的数字输出可让你轻而易举地将作品输出到苹果设备上、发布到网络上以及刻录成光盘。新增的 Job Action 功能可轻松自动处理多种后转码任务，包括网络发布和刻录光盘。借助定制的批处理模板，自动处理端对端工作流程。

⑥DVD Studio Pro。

业界标准的 DVD 制作工具，在拖放之间即可轻松制作出高度互动、专业品质的字幕。拖放鼠标轻松设计菜单、选择转场效果、构建引人注目的幻灯片。从简单的 DVD 光盘到复杂的商业字幕都可以轻松开发。在 Mac 上使用 Super Drive 光驱刻录光盘。借助 DVD Studio Pro 4，还可以制作用作商业复制的 DVD 母盘。

(7) Vegas Video 9.0

Vegas 9.0 是 PC 平台上用于视频编辑、音频制作、合成、字幕和编码的专业产品。它具有漂亮直观的界面和功能强大的音视频制作工具，为 DV 视频、音频录制、编辑和混合、流媒体内容作品和环绕声制作提供完整的集成的解决方法。

Vegas 9.0 为专业的多媒体制作树立一个新的标准，应用高质量切换、过滤器、片头字幕滚动和文本动画；创建复杂的合成，关键帧轨迹运动和动态全景/局部裁剪，具有不受限制的音轨和非常卓越的灵活性。利用高效计算机和大的内存，Vegas 9.0 从时间线提供特技和切换的实时预览，而不必渲染。使用 3 轮原色和合成色校正滤波器完成先进的颜色校正和场景匹配。使用新的视频示波器精确观看图像信号电平，包括波形、矢量显示、视频 RGB（RGB Parade）和频率曲线监视器。

Vegas 9.0 也在音频灵活性中提供终极的功能，包括不受限制的轨迹、对 24 bit/96 kHz 声音支持、记录输入信号监视、特技自动控制、时间压缩/扩展等。Vegas 4.0 具有超过 30 个摄影室品质的实时 DirectX 特技，包括 EQ、混响、噪声门限、时间压缩/扩展和延迟。Vegas 4.0 充分结合特效、合成、滤波器、剪裁和动态控制等多项工具，提供数字视频流媒体，成为 DV 视频编辑、多媒体制作和广播等较好的解决方案。

(8) In-sync Speed Razor 2000

Speed Razor 是 Windows 完全多线程非线性视频编辑和合成软件，提供全屏幕 D1 未压缩的品质视频、完全场渲染的 NTSC 或 PAL。它具有不受限制的音视频层，以及 DAT 品质输出的高达 20 音频层的实时声音混合。它同差不多所有的编辑硬件一道工作，提供实时双流媒体或单流媒体配置。现在，Speed Razor 有两个新的版本：Speed Razor 2000 和 Speed Razor 2000 X。这两个版本都增加了新的特性，例如，可预设快捷键、多重二进制和导出 QuickTime 格式文件的功能。Speed Razor 具有专业的实时视频编辑、实时音频混合和实时视频特技合成的能力。Speed Razor 的主要特性包括：精确到帧的批量采集和打印到磁带、大量的快捷键、单步调整方法、不受层限制的合成、高达 20 个音轨的实时多通道音频混合、CD 或 DAT 品质立体声输出和使作品发送到网站上。Speed Razor 使用众多的视频采集硬件，包括 Pinnacle 系统 Targa 和 DC30 系列、Matrox DigiSuite、DigiSuite LE 和DTV、FAST DV Master Pro、DPS Perception 和 Newtek Video Toaster。

除了 DigiSuite 先进的实时功能外，它多样的切换矩阵和灵活的过渡特技发生器都令它成为 Speed Razor 自由形式分层编辑和合成的理想的硬件平台。超高速多层合成，加上复杂的特技及移动遮挡和加速的图形转换，使其效率更高。

（9）AIST MoviePack

MoviePack 是一个用于 PC 的全功能的视频编辑、合成和图像动画软件工具，具有 3D 特技和超速渲染的先进的核心技术。核心技术 QPM 和 AMT 形成 AIST 的"直接实时预览"或 LPR 的基础，它不落后于用户的动作，并显示所有的变化，包括切换、特技、变形、颜色校正和字幕。这个软件包是围绕开放式体系结构构建的，它允许用户扩展它，这意味着当要求改变时不必去寻找另外的新程序。作为一个开放的插件主体，MoviePack 也给予自定义访问第三方厂家的插件。MoviePack 大的改革是 AIST 称为 Intelli 渲染的内容，使渲染的视频和剪辑能够从时间线直接播放，只有被修改的帧被重新渲染，不再需要重新渲染整个剪辑。

（10）Incite Studio 2.6

它是一个 Windows 软件包，设计在 Matrox DigiSuite，DigiSuite LE 和 DigiSuite DTV 硬件上运行。Incite 提供一个易用编辑界面、多层的编辑方式，包含许多实用程序以及许多具有无限关键帧的实时特技。它是使用模拟磁带机器的最佳的系统，使用这些机器在同样的时间线上处理基于硬盘的所有剪辑。Incite 是第一款基于 DigiSuite 的具有"混合"（将基于磁盘、磁带和现场的信号混合）编辑功能的软件，还有配音录音和同时视频播放和录制。它充分利用 DigiSuite 平台的实时性能，复杂的合成可使用多层合成引擎完成，Incite 用户还可使用遥控搜索钮疡市场上最好的混合数字视频编辑器。

7.6 非线性编辑系统的发展趋势

20 世纪 90 年代至今，随着影视业的发展，数字视频成为主流，非线性编辑系统随之迅速发展。目前，其硬件的发展趋势大致趋向于朝 3D 摄像、3D 特效硬件、新型大容量高速存储设备、新型数字接口、新型视频总线等方向发展。而软件则大致趋向于特效软件、新型媒体文件格式、网络化视频、3D 视频制作的发展总趋势。

小结

数字时代，计算机几乎成为人们生活和工作的万能设备，影视制作也离不开计算机，而非线性编辑系统则成为影视制作的必需软件。该章主要讲述了影视后期制作过程中的非线性编辑系统，包括硬件系统和软件系统，以及软件系统中涉

及的名词概念，其中，列举了几种市面上和学生中常用的几种非线性编辑软件，从它们的种类及功能进行了大致介绍。或许当你拿到书的时候，这些软件版本已经过时，或许厂家已经更换，让你无法找到同款软件，或者还有没有介绍到的软件，给你带来不便敬请原谅。

作业与实践

1. 比较几款你常用的播放器，它们各有什么特征？归纳总结一下各自的特点及功用。
2. 利用 KMPlayer 播放器截取一段视频，并分别以不同格式存储，比较各个文件的大小，分析软件的利弊。
3. 利用 ProCoder 转换视频格式，将一个 .MPG 文件转换成 .wmv 的网络视频文件。
4. 利用 Windows 操作系统自带的录音机录制一段音乐，将其存储为 .wav 文件，以备用。
5. 利用 Edius 自带的字幕插件分别制作一个静态文字和一个动态文字。
6. 利用 Cool3D 制作一个三维文字动画，使其具有爆破效果。
7. 试举例说明你最擅长的特效软件的特点及功能。
8. 试举例说明你最擅长的非编软件的特点及功能。

本章针对电视作品营销和电影市场营销分别进行了介绍。前者主要从电视作品营销原则、营销市场分析、市场竞争分析、节目营销策划四个方面出发，详细阐述了电视作品营销的过程、方法及营销过程中需要注意的地方；后者主要对影片上市、影片促销策划、影片营销策划等方面的内容进行了具体分析和介绍。

第 8 章 影视作品营销
MARKETING OF THE FILM AND TELEVISION PROGRAM

8.1 电视节目营销

人类社会进入20世纪70年代以来，全球逐渐形成了一股电视热潮。目前，我国的"电视热"还处在上升阶段，会延续一个时期。从我国市场经济体制的角度来讲，它对电视节目营销的要求不仅日趋明朗化，而且日趋具体化、专业化、有序化。在这种情况下，如何进行电视节目营销将提上议事日程。

8.1.1 基本原则

电视节目的营销是一个复杂的过程，它没有一个固定的模式和规律可循，其中的影响因素很多，主要来自市场、消费者、剧本的选题、质量、定位、编导、演职人员的水平、推广方法、目标市场的选择等。为保证电视节目营销的顺利进行，在其营销过程中应坚持以下几个原则：

（1）把社会效益放在首位原则

电视节目的制作主要是为了弘扬社会主义物质文明和精神文明，所以要根据时代的发展特点和人民群众不断增长的精神和物质文化需求来进行电视节目的策划，节目策划必须坚持社会主义方向，把社会效益放在第一位，同时兼顾经济效益。一味地追求经济效益不讲究社会效益，将会偏离电视为社会主义建设服务的方向，目前建立和谐社会是我们节目策划的中心思想。作为电视节目策划人和电视工作者，必须紧跟党和国家的战略部署，把社会效益放在首位。

（2）坚持竞争的原则

竞争是市场经济的要求。我国是一个多电视台的国家，虽然在总体上要求一致性，但是，既然有这么多电视台能够独立地存在，说明每一个电视台都有自己的特点。在市场经济条件下，多家电视台并存，竞争就不可避免。承认电视台之间的竞争，允许其竞争，就会出现大台兼并小台、或者小台联合的现象，要采取正确的政策，保证竞争的合理性和公平性。

电视台之间存在竞争，各电视台在其营销活动中一定要做到知己知彼，既要明了自己所拥有的节目、收视率、节目成本和价格，又要了解其他电视台所拥有的节目、收视率、节目成本和价格；既要明确自己的营销策略，又要知悉其他电视台的营销策略；既要注重自己的"拳头"节目，又要学习其他电视台的"拳头"节目。只有这样，才能保证电视台在激烈的竞争中处于不败之地。

随着电视节目管理体制改革的深化和制播分离体制的确立，电视节目营销竞争不仅在电视台之间进行，而且各制作部门之间也在激烈的进行，所以应正确地对待竞争。为保证竞争的公平性，在电视节目营销中必须认真贯彻反不正当竞争

法，反对垄断，开展有效的公平竞争。

(3) 坚持适应受众需要的原则

所谓适应受众需要包含两层含义：其一，在节目的内容上，要安排那些受众喜闻乐见的节目，能反映群众生活的节目，即贴近群众、贴近生活、贴近实际的节目；其二，在节目编排的时间上，要注意受众的兴趣、需要和可能，即根据受众的作息时间来编排节目。比如早晨8点以前，大家都在起床、吃早饭、准备上班或上学，比较忙碌，很少有人能静心收听节目，根据这种状况，早晨应安排一些轻松愉快、富有朝气的节目。8点之后，是家庭主妇的活动时间，应多安排一些符合家庭主妇特点的节目，如市场物价、育婴知识、医学知识、家庭布置、食谱示范、美容美姿等。同时还可以安排一些文教动态、康乐活动、教育子女等教育性节目以及娱乐性节目。中午12点到下午2点，多为午休时间，应多安排一些新闻、歌舞、曲艺、轻松影片等，使人们能够获得休息。14点到18点，是家庭主妇、夜间工作人员和休闲人士的时间，由于这段时间的受众比较固定，可安排一些娱乐性、教育性节目以及球赛、电视剧和其他节目。18点到19点，是学生放学回家的时间，应多安排儿童节目、青少年节目和公共服务节目等。19点到22点，是全家团聚的时间段，是社会各层次人士较空闲的时间段，收看电视的人最多，应安排大多数受众都能接受的娱乐节目和电视台的代表性节目。晚22点之后，多为成人的活动时间，节目水准要求较高，可安排一些教育性、文艺性、进修性节目以及电视剧等。

总之，电视节目的编排是一门学问，应认真进行研究，以便抓住不同时间段的不同受众的注意力，有针对性地安排节目。

(4) 坚持节目编排的"动态"性原则

由于节目的安排要适应受众的需要，这就决定了节目安排必须坚持"动态"性原则。这是因为：其一，受众的需求是受着社会经济因素影响的，随着社会经济的发展，受众的需求也必然会发生变化，因此节目编排就需要调整；其二，电视台的节目强弱是不相同的，这就存在着"汰弱留强"的问题，这种变化本身就说明了电视节目安排的"动态"性，切忌"静态"性节目的长期存在。"动态"性原则不是要求电视节目每天都有变化，而是节目的具体内容应该是不断更新的，不允许用同一内容的节目在较长的时间内反复"重播"（广告节目除外）。

(5) 坚持节目编排创新的原则

创新是社会生产力发展的要求，是知识经济的基本特征，也是电视台生存和发展的要求，因此，在节目编排上要不断创新，办出自己的风格和特点。

8.1.2　营销市场分析

当前，我国电视节目营销市场取决于以下要素。

(1) 人口

中国是地大物博、人口众多的国家，是世界上公认的最大市场。也正因为这样，许多国家的营销大师们都看上了中国这个大市场。电视节目的营销也应该重视这个市场，占领这个市场。就电视剧来说，许多电视台把相当多的时间让给一些舶来片，说明这个市场已有一部分转让给了其他国家，应引起我们的注意。当然，这并不是说不播放外国节目，而是要注意度，不能太多，否则，失掉国内市场是很危险的。

从营销市场的角度分析，所谓人口营销市场有以下内容：

①我国的人口多，全国人口已达13亿，而且对电视节目的需求量越来越大。

②随着社会生产力的发展，人口素质的不断提高，人们对电视节目的需求已不是单纯的量的需求，对其质的要求也越来越高。

③随着信息社会的到来，知识更新速度的加快，人们观看电视节目已不是一种单纯的享受或娱乐，许多人还把电视作为他们学习新知识的一种渠道，这样，单一化的电视节目就必然被多样化的电视节目所代替。受众对电视节目品种的要求，就是电视节目的营销市场。电视节目品种的多样化不仅仅表现在形式上，更重要的是表现在内容上，内容和形式的一致性是电视节目营销者应注意的一个重要问题。

(2) 经济

所谓经济营销市场是指经济的发展和经济形势的变化给营销者带来的营销市场。中华人民共和国成立以来，特别是中共十一届三中全会以来，由于全党的工作重心已转移到经济建设上来，我国经济社会生活发生了很大变化。经济的发展，促使着人们生活水平的提高和生活习惯的改变。由经济发展所引起的人们的生活状况的变化是所有营销者的营销市场，当然也是电视节目营销的机会。改革开放以来，我国电视行业空前的发展速度就是证明。

(3) 改制

所谓改制包含两层含义：一是将计划经济体制改变成为市场经济体制；二是把单一化的公有制结构改成以公有制为主体的多种所有制经济共同发展的所有制结构。在改制过程中，人们的观念和行为都要发生变化，他们需要通过媒介，特别是要通过电视寻找改变自己的观念和行为的经验，以便适应改制的要求。人们的这种需求为电视节目的营销提供了机会。

(4) 国际交往

由于改革开放的深入发展，国际交往越来越频繁，与之相适应，国际视听贸易的范围不断扩大。就电视节目来说，它不仅有广阔的国内市场，而且国际市场的范围也在日益拓展，原来的进口大片正被国内的自制大片所代替，有些还打入了国际市场，成为出口大片。

我国电视节目的国际营销市场的形成不是偶然的，是有其客观原因的。

我国虽然是世界上最大的国内市场，但真正了解中国市场的人并不算多。为了更全面地了解中国和中国市场，电视节目是一个重要渠道。国外想尽快了解中国，这是我国电视节目在国际市场上的一个重要的营销市场。

我国市场经济体制的确立，并开始与国际市场接轨，这使电视节目市场化已成为可能。这样，国际市场的竞争就是电视节目国际营销的一种机会。

我国电视节目制作水平大幅度提高，在许多技术方面已达到了国际水平。这表明我国电视节目走向国际市场已具备了条件。

总之，在国际、国内以及电视节目制作各部门都具备了国际营销的条件。电视节目营销者应学会利用这些条件，利用这些条件的过程也就是捕获国际营销市场的过程。

(5) 竞争

竞争是商品经济的一条规律。我国的经济体制是市场经济体制，多年来，竞争体制作用已伸向了电视产业部门。就北京来说，中央电视台与北京电视台的竞争就越来越激烈。

竞争是每一个经营者的营销良机，同样也是电视节目营销的机会。能否利用竞争进行营销活动，是衡量营销水平高低的一个重要标准。在众多电视台激烈地的竞争中若能够赢得观众的青睐，就表明自己的营销水平高、实力强，进而能更加广泛地占领市场。

(6) 时间

把四大名著搬上荧屏，《水浒传》是最后一部，也是最火爆的一部。这种局面的形成可以寻找到许多原因，最主要的是《水浒传》播放的时间好，正逢新年夜的黄金时间段。这个时间段，观众多，收视率高，于是该剧的跟片广告也就多，价码也就高。这就是说，《水浒传》的社会效益和经济效益都比较理想。

时间机会是一切商品营销者都十分重视的一种营销市场，对于电视节目来讲，时间机会就更为重要。

(7) 受众满意

受众满意有两种：一是健康的、正常的需求得到满足而满意，这是绝大多数；二是不健康的、不正常的需求得到满足后的满意，这是极少数。这里讲的受众满意是指的前者。

受众收视电视节目的目的是相当复杂的，但是对于大多数受众来说是为了消遣，或者说是一种休息。如果电视节目能满足受众的这一需求，也就实现了受众满意。也有些受众是借用电视学习知识；也有些受众是为了捕获信息……受众的这些需求就是电视节目的营销市场。

电视节目营销者的营销市场就是让受众高高兴兴、痛痛快快地去观看电视节目。

(8) 美

"爱美之心，人皆有之"。美就是电视节目营销者的营销市场。营销者可利用受众的爱美心理，把每部电视节目都制作得十分精美，把每个电视节目都办成精品，使受众看后感到这是一种美的享受，是一种美的教育。

(9) 政策

电视节目营销者应注意研究我国在一个时期的具体政策和基本国策，并以此来指导电视节目的营销行为，这既是永远保持正确的营销方向的需要，也是电视喉舌功能的要求。

(10) 习俗

习俗指习惯和风俗。

习惯是常常接触某种情况而逐渐适应所形成的特点，或者长期生活在一种特定的环境下而逐渐养成的，一时不容易改变的行为、倾向或社会风气。

风俗是指在社会发展过程中长期沿袭下来的礼节、习惯等总称。

习俗既是电视节目营销的机会，又是电视节目的一种题材。从营销市场的角度来分析，习俗影响着受众的爱好、审美观。比如上海地区的受众对反映20世纪30年代的电视节目很感兴趣，这类节目的收视率就高；北京人对于20世纪30年代的电视节目就不如上海人有兴趣，而是喜欢那些粗豪坦率、豪壮的东西。人们的这种习俗的差异性，对于电视节目营销者来说，应根据电视节目反映的不同内容有针对性地开展营销活动；对于受众来说，由于市场经济的发展，人际交往范围的扩大，需要了解异地的风俗。这两种需求，构成了电视节目的营销市场。

习俗是一种营销市场，作为气候、物产、风俗、习惯的风土人情也是电视节目的营销市场，特别是在当今世界，不仅国内受众需要了解异地的风土人情，而且国外受众也需要了解我国的风土人情。这种对异地风土人情状况的欲求，就构

成了电视节目的营销市场。

总之，电视节目的营销市场是相当多的，问题不在于明确电视节目营销市场有哪些，而在于如何根据情况的变化去捕获营销市场。上面列举的十个方面的营销市场，只能说明在这些方面有营销机会，如何利用这些机会，真正把营销市场变成现实，还需要做好以下几方面的工作：

第一，充分地认识和把握电视的性质和功能，有效地利用现代电视技术，保证电视功能全方位地发挥，并逐步形成电视的功能体系。

第二，认真学习党和国家的政策，对于政策应做到学懂、学通、用好、用活，只有这样才能把政策变成行动力，才能保证有效地利用各种营销市场。

第三，合理地开发电视产业内部以及社会相关行业的"人脑资源"，建立电视产业部门的智库或研究机构。

第四，建立高水平的、能适应社会主义市场经济要求的决策机构，以保证不失去时机。

第五，在我国，电视节目营销是一个新问题，还没有现成经验，这就需要探索，在实践中不断总结经验，要努力创新，克服保守思想。

8.1.3　市场竞争分析

竞争和竞争者在电视节目营销活动中居于不可忽视的地位，起着重要的作用。在激烈的市场竞争中要想永远立于不败之地，一定要有高水平的营销管理者，精明的营销人员和正确的营销策略，除此之外，还必须真正地了解竞争者。

（1）市场竞争环境分析

根据目前电视节目市场的状况，电视节目营销的竞争者主要有：

①电视节目制作公司。它是同行业内部的直接竞争者，它们之间的竞争表现在对题材的选择、资金的筹措、导演和主要演员的聘用、电视节目销售价格和销售对象的确定等方面。

②电视节目营销代理公司。它是同行业内部的竞争者，但是它同制作公司不同，电视节目制作公司之间的竞争是在生产领域内进行，虽然也有销售问题，但是中心是生产。电视节目营销代理公司之间的竞争是在流通领域内进行的，主要表现在营销策略方面的竞争。

③电视台。电视台是同行业内部的竞争者。根据现阶段我国电视台，特别是省级以上（含省级）的电视台都具有相当高的生产能力和销售能力相结合的特点，再加上政府财政的支持，是实力相当强的竞争者。一些电视节目在营销上采取了完全垄断式的营销方式，具有很强的排他性。根据电视台的性质和特殊地位，在

某些电视节目的营销上采取垄断的方式是允许的,但是应该界定清楚垄断营销的范围,除此以外的电视节目的营销应该进行公平竞争,坚决反对垄断。

④电视工业公司。电视工业公司是生产电视设备的工业部门,是为电视台、电视节目制作部门提供设备的电视产业部门。电视工业部门生产的虽然不是电视节目,但是它同电视节目制作、电视节目的播放有密切的关系,它的状况直接影响着电视节目的营销,是电视节目营销竞争者中的重要成员。

⑤电影营销者。电影影片的火爆对电视是一种挑战,电视节目的营销者应清楚地看到这一点,而电影营销者也要建立适应市场经济要求的营销管理体制,敢于同电视竞争。

⑥对电视制片感兴趣的企业家或企业。企业家或企业是指那些非电视行业的营销者。他们营销的多是些物质产品,但是由于他们营销的效益比较好,又对电视节目,特别是电视剧的生产很感兴趣,愿意投资制作电视剧或其他电视节目。这些企业家或企业虽然营销的主体不是电视节目,但是由于经济实力比较雄厚,是电视节目营销者中不可忽视的一种力量。

上述列举的这些竞争者中,前三种是直接竞争者,第四、五种属于间接竞争者,第六种应该属于潜在竞争者或隐藏的竞争者。但是,不管属于何种类型的竞争者,都必须引起电视节目营销者的重视,因为竞争者的类型是可以变化的,非行业内部的竞争者在条件具备的情况下,可能成为行业内部的竞争者;行业内部的竞争者,由于条件的变化,也可能退出电视行业,或者成为非行业内的一种竞争者。

(2) 竞争对手营销策略分析

电视节目营销者之间的竞争是同行业之间的竞争,其营销策略大体是相同的,在识别竞争者营销策略时,不仅要了解竞争者采用的是什么样的营销策略,而且要了解竞争者在实施这一策略时的切入点、难度和优势,只有这样去识别竞争者的营销策略,才能在总体策略相同或相似的情况下采取有效对策,战胜对方,实现自己的营销目标。

对付竞争者最有效的方法就是避开竞争者的优势,攻击竞争者的劣势,把竞争者的劣势作为突破口,然后逐步全面展开,最后战胜竞争者。

(3) 竞争目标分析

电视节目营销者的最终目标是实现最大限度的利润,但是由于它受电视性质(二重性)的影响,其行为的推动力应是最佳的社会效益目标和经济效益目标,并把社会效益目标放在首位。

识别电视节目营销竞争者的目标不仅要着眼于电视性质对电视节目营销者的

要求，还要分析和研究竞争者目标实现的条件。根据电视节目营销的二重目标的要求，竞争者目标的实现必须具备以下条件：

第一，营销人员必须具有很强的精品意识；

第二，营销人员必须具有高水平的执行能力和雄厚的业务基础知识；

第三，营销人员必须具有高水平营销能力；

第四，制片公司必须具有很强的经济实力和人员、技术条件，这是制作高质量电视节目的前提；

第五，制片公司在确定目标时还应从本公司的规模、营销实力出发。

(4) 竞争者的优势和劣势分析

如果从竞争者的整体来分析，应从以下几个方面去评估竞争者的优势和劣势：

①从竞争者的营销能力来分析，主要考虑制作条件；制作电视节目的数量、种类和质量；电视节目市场的占有率；电视节目的销售和销售额；投资效益和现金流量；电视节目的效益等。

②从受众、电视台、政府对电视节目的评估分析，判断竞争者的优势和劣势。要获取受众、电视台、政府对电视节目的评估资料，一般采用市场调查的方式取得一定的资料，然后对资料进行分析。

③从竞争者财务能力上分析，其优劣指标主要有：竞争者清偿短期金融债务的能力，即清偿力比率；竞争者清偿长期债务的能力，即债务与资产的平衡资本结构比率；利润比率，该指标可用资产报酬率、股本报酬率或利润率等标准来衡量；资金的周转速度，该指标可用电视节目的生产周期以及销售量来衡量；融资状况等。

(5) 竞争者对市场信号的反应分析

引起竞争者对市场信号的不同态度有两种原因：一是竞争者的心理素质；二是竞争者的实力。前者是竞争者的文化素质、信念、营销之道在心理上的一种反映；后者是竞争者心理行为或行动的前提、基础。

在竞争中，竞争者对市场信号的反应大致有以下几种类型：

①从容不迫型。这种类型的竞争者对自己的公司充满信心，相信他的公司制作的电视节目是高质量的。持这种态度的竞争者一般都有较强的实力，而且信誉较高。

②选择型。这种类型的竞争者多是有经验的、成熟的竞争者，他们从不被某些市场信号所左右，对市场信号进行科学的分析后，有选择地作出反应。选择型竞争者是一种理智型竞争者，能科学地利用市场信号为其竞争服务。

③强占型。这种类型的竞争者有三种情况：一是非理智型的公司领导者，他

们对于市场上任何进攻反应强烈，不允许任何同类型竞争者与自己竞争；二是实力比较强大的竞争者，用强烈的反应向对方表示自己的实力，实行以强吃弱的策略；三是实力并不算强，但是也有一定实力，企图用强烈的反应弥补实力方面的不足。

④随机型。这种类型的竞争者在任何情况下都不会作出反击性的反应。但是，他们心中是明白的，该做什么，怎样去做。随机型竞争者的实力一般不强，往往与竞争对手差不多，他们希望能够平衡发展。但是，市场竞争就意味着打破这种旧的平衡，实现新的平衡，竞争的结果必然使随机型竞争者的愿望破灭。

⑤优柔寡断型。这种类型的竞争者有三种情况：一是管理者对市场缺乏科学判断；二是怕承担风险；三是决策者的决策能力低。优柔寡断型的竞争者的行为往往会失去许多市场机会，是现代市场营销活动最忌讳的一种行为。

总之，进行市场竞争就要知晓竞争者。上述五个方面是最基本的内容，还可以从其他方面或角度去了解竞争者，比如建立为竞争服务的情报系统，全面地收集竞争者资料等。但是，建立情报系统应注意成本效益，以免造成不必要的浪费。

8.1.4 节目的营销与策划

（1）电视节目特点分析

电视节目是广播电视节目的重要组成部分，它是由电视台以及电视节目营销实体根据一定的营销方针和计划生产制作出来的供传输和受众消费的整体产品，它具有特定的名称、内容、主题、形式和播出时间。这里着重分析电视节目营销的特殊性。

第一，由于电视节目是综合艺术与高技术的结合体，它具有声画结合、图文并茂的特点，因此，其营销活动必须借助于艺术和现代电子技术才能实现其最佳效益。比如电视节目的营销过程，首先要根据电视台播出的内容、编排形式、播出方式、长度要求选择题材，然后经过题材创意和编导的二度创作（分镜头本），视频设计的前期拍摄和后期编辑，音频设备的配音、混录成合成节目，最后通过电视节目的载体的传播，直接与观众见面。可见，电视节目营销过程中的每一个环节都是同艺术、现代电子技术相联系的。

第二，由于电视节目（包括新闻、文艺、教育、服务型节目等）具有很强的政治性、思想性、时效性的特点，决定了电视节目营销活动必须把实现社会效益放在首位。只有这样才能提高电视节目的权威性，才能提高电视节目的收视率，为提高电视节目营销的经济效益做好准备。电视节目营销的这一特征既是媒体营销的共性特征，也是电视节目营销的突出特点。

第三，不同题材、不同内容、不同形式的电视节目生产周期差异性较大的特

点，决定了电视节目营销活动的复杂性和电视节目单位成本的不确定性。

第四，由于电视节目质量的最权威的鉴定者是受众，因此，电视节目的营销范围和营销水平不仅受地域的影响，而且受民族文化的特点、受众的知识层次的影响。这种特点决定了电视节目营销必须同提高受众的素质结合起来。

(2) 电视节目的内容分析

随着现代科学技术的进步，电子技术的不断革新，电视节目的营销内容将会不断地拓宽。电视节目营销的内容同广播节目营销的内容一样，主要包括电视新闻性节目、文艺性节目、服务性节目、教育性节目的营销活动等。

文艺类节目营销的内容，包括电视剧、文艺专题、文艺晚会、戏曲、歌舞等节目的录制和营销活动。目前此类节目营销活动仍然有相当一部分是通过全国省级的电视节目交换网渠道进行低补偿的交换，同时也有一些节目，比如电视剧，已经走向市场，通过市场来实现电视节目的交换。

经济信息节目营销是目前电视台赖以生存和发展的一个重要经济来源。随着我国社会主义经济体制的确立和完善以及对外经贸活动的扩大，经济信息节目营销活动将会大发展，其范围也会不断扩大。为适应经济信息节目营销发展的要求，提高经济信息节目的制作质量，必须改革现行的管理体制，同时，改善传输手段，扩大视频传播覆盖率。

教育性、服务性电视节目的营销活动，也应该遵循节目制作与传播媒体分离的原则。例如，教育性节目可以由教育部门制作，传播媒体可以出售频道或播出时段。这样，传播媒体可以根据"时间价值"、设备折旧、正常的人员、公务、设备维修等费用，确定收费标准。节目制作部分可以将此类费用在节目制作成本中列出，体现完全的制造成本，真正反映节目制作过程的投入量。实行节目制作与传播媒体分离的原则有利于社会化生产，增强成本意识，加强成本核算，降低活劳动和物化劳动的消耗。

(3) 电视节目生产和销售

根据社会主义市场经济的要求，电视节目作为一个完整的电视产业，从其生产过程到其销售过程的完结，大致经历以下五个阶段：

①电视节目的构思阶段。认真研究电视节目消费者群的特点，使电视节目既能弘扬主旋律、提倡多样化，又能贴近群众、贴近生活、贴近实际，更加亲切自然、生动活泼。

电视节目消费者的需求状况，主要包括以下内容：

其一，消费者的特点和希望。在策划广告主委托的电视节目时，应从其产品

特点和希望出发，以便勾画出广告主喜欢的电视节目。

其二，消费者的心理承受能力。电视节目的制播应了解和研究消费者心理承受能力，这是实现电视节目社会效益和经济效益的前提。

其三，消费者现实的基础条件。电视节目的推出，既要考虑消费者关心的问题，又要考虑消费者的基础条件能否实现这种要求。比如图文电视节目，现在可消费的人较少，而且多数消费者还不具备消费图文电视节目的物质条件和文化条件。基于这样的原因，图文电视节目的受众范围必然有限。

认真研究电视节目内容与现行政策的关系。电视节目不仅反映受众的要求和希望，而且一定要同党和政府的现行政策相配合，这是电视节目的特点决定的，也是电视产业部门生产活动的一个特点。这是因为，电视节目这类信息产品使消费者得到的不是电视节目的外在形式或它的物质外壳，而是某种思想观念、行为模式、道德标准等。

认真研究电视节目与社会风俗、社会舆论的关系。电视节目不仅具有阶级性，而且具有很强的民族性。因此，一个国家、一个民族的社会风俗，直接影响着电视节目。不仅如此，在策划电视节目时，还要考虑到社会舆论的影响，反映社会舆论的要求。

认真研究本部门的财务能力和节目的制作成本。

②电视节目制作阶段。电视节目的制作阶段是根据"构思阶段"的最后"策划方案"实施的具体过程，它是制片人、编导、演员、摄影师、灯光师、音响师、美工、布景和场景设计师以及其他节目制作人员根据节目策划方案联合行动的过程。

电视节目制作分为两个阶段：

电视节目前期制作，即在电视演播室或室外录制节目素材，是电视节目制作人员合力的过程。

电视节目后期制作，即对节目素材进行编合，制作"片头""片尾"、叠加字幕、配画外音等艺术处理手段。后期制作是在制作中心机房完成的。所用的技术设备有视频切换器、视频特技发生器、多台录像机、字幕机、编辑机、监视器、同步机、视频信号分配器、调音设备等。

如果是现场节目制作，则不需要区分前期和后期，把节目制作设备搬到现场，把现场所有摄像头一次连接好，完成实况转播，也可同时录制。现场节目制作通常采用两个以上的摄像机同步于一个简单切换系统。

电视节目制作是众人各司其职、各尽其才的协作活动，众人的合作程度，是

电视节目制作成败的关键。为保证电视节目制作各方面专业人才作用的充分发挥，电视节目制作应注意以下几个方面的问题：

必须选择有能力、有才华的制片人。电视节目的制片人必须是一个具有丰富的电视节目制作知识和创造能力的人。他能够根据电视节目的构思，准确地选择电视节目制作所需要的各方面的专业人才。电视节目制片人必须具有较强的领导组织能力，能够有效地发挥节目制作人员的积极性和创造性。电视节目制片人必须具有较高的电视艺术水平，能够使各类电视节目保持一定新意，更好地吸引受众。电视节目制片人必须具有较强的营销能力，能够有效地"推销"自己制作的节目。

必须充分注意电视节目的可看性。电视节目内容的"新鲜"性，并贴近受众的生活；电视节目质量的高低，播音语言、画面语言的准确度和清晰度；电视节目的知识性和艺术性的结合程度。

必须注意选择高水平的编导、演员和节目主持人。

必须加强对电视节目制作过程的管理。电视节目制作过程的管理是提高电视节目质量、多出精品的保证。

必须注意对电视节目进行有效的宣传。有效地宣传自己是市场经济的要求，电视节目要能占领更广阔的市场，就要进行有效的宣传。比如电视报对节目的介绍，电视台对当天节目的预报等，都是进行电视节目宣传的形式。

③电视节目播出阶段。电视节目制作阶段的任务完成之后，就进入播出阶段。电视节目的播出是根据电视台的节目播出运行表的安排，依次把电视节目信号通过电视中心（由节目录制、节目播出和新闻中心等三部分组成）的播出系统。播出系统由视频（图像）、音频（声音）、脉冲、控制、电源、通话联络和环境设备等系统组成。

电视节目播出阶段任务的实现，实现三个方面的任务：

完整的电视节目信号已通过电视发射机（指电视中心台、微波中继站或卫星接收站送来的全电视信号和伴音信号，分别对载频进行调制，使之变成规定发射频道的射频信号，并放大到规定的功率电平，然后送至发射天线以电磁波形式辐射到空中去的一种无线电发送设备）送到空间。

已播出的电视节目是一个"完整产品"的形式，它随时可进入电视节目消费者的"消费"领域。

从交易的角度来分析，电视台已实现了交易任务，把完整的电视节目移交给了消费者。

根据上面的分析可以看出，电视节目播出阶段既是电视节目营销总过程的一

个阶段，同时又实现着电视节目营销阶段的任务。

为保证电视节目的质量，更好地为受众服务，电视节目播出阶段应注意以下几个问题：

做好电视节目播出前的检查工作　电视节目制作完毕以后，应立即通知主管部门审查，通过后交送电视台主管领导审定。必要时，还可邀请有关专家和与电视节目有关的人共同审查，并提出修改意见或其他处理意见。制作部门应根据审查人员的意见，对节目进行修改。

做好电视节目播出设备的维护工作　电视节目播出系统的设备，都是高技术设备，而且电视节目信号的播出技术是一个系统工程，每个环节都必须相互协调。

做好电视节目播出过程中的监视工作　电视节目信号是通过播出技术系统传输出去的，监视工作的任务是及时处理播出过程中所出现的紧急情况与故障，保证电视节目信号顺利传输的重要工作，因而应引起管理者的高度重视。

④电视节目的销售阶段。把电视节目销售作为其营销总过程的一个阶段，纯属于理论上的分析，是把电视节目营销活动作为一个过程来分析的，在电视节目营销过程中，电视节目的销售往往同其构思阶段、制作阶段、播出阶段同时进行，当电视节目同受众见面时，其销售任务早已完成。不过，对于其中的某些电视节目来说，也可以把销售作为一个独立的阶段进行研究。比如风景片，或具有特殊意义的专题片，当播出阶段完成之后，还需要一个销售过程。

电视节目销售一般采取以下6种形式：

以贴片广告的形式实现电视节目的销售　贴片广告销售形式是由制片人向电视台无偿提供电视片的播放权，电视台以每集5分钟左右的时段作为回报给制片人，制片人通过5分钟左右的贴片广告获得回报。还有种贴片广告形式是由电视台出部分资金购买电视剧的播放权，每集电视剧插播的广告收入由电视台和制片人按比例分成。

以契约的方式合办具有特殊内容的电视节目　如知识竞赛、教育性专题节目等。这种营销方式主要是由电视台和有实力的集团公司或政府部门共同策划、创作、承办，主要是以宣传公益事业，配合社会或政府举办的大型活动为主，或为了弘扬社会主义旋律，或为了在某个时段宣传党和国家的方针所采用的一种宣传方式。契约式节目获利方式主要来源于政府出资、企业赞助、活动现场为企业布置的广告、活动中途插播的广告以及活动参与者自愿出资。

以出售时间段的方式实现电视节目的销售　如有些电视台把时间卖给用户，由用户在其购买的时间段传播自己认为应该向受众传输的信息。不过，电视台要

有节目的终审权。

这种方式实际就是我们常说的制播分离营销方式，即由企业、广告公司或节目代理公司买断电视台某个电视剧或电视节目时段，由买断栏目的公司自己运作所购时段的插播广告，自己寻找广告主，自己收取广告发布费，自负盈亏。同时，节目必须经电视台审核，所有内容必须与电视台该栏目的主题创意、风格定位相吻合。

以交易会的形式直接销售电视节目　中央电视台、地方电视台每年都举办黄金时段节目招标拍卖会，一般由电视台拿出电视台比较能吸引观众的电视节目或时间段，对外进行招标竞拍，节目一经拍出将由出资购买单位和电视台共同制作所出售的节目和时间段。

有时这种营销方式也应用于电视剧的运作，即由制片人将电视剧在展销会上挂牌竞拍，由电视台出资全部买断或部分买断电视剧的播映权，电视台全权负责或部分负责该电视剧的营销。

以出售频道资源的方式实现电视节目的交易　如把某某频道出售给固定的用户，由用户利用特殊的电视频道播放由电视台允许播出的电视节目。

卖片花　利用"片花"进行融资是近年流行的一种常用方法，具体操作为当某个制片人，或某个电视剧的筹备组，或栏目负责人选好摄制题材后想完成该片的拍摄制作全过程，若资金缺口较大，靠剧组或筹备组的人面向社会游说，投资者往往不买账。具体做法为将电视剧按剧本的全剧剧情提炼构思。先编辑出最精彩的片段拍摄，制作成"片花"（又叫前期广告宣传片），拿到电视台去在晚上黄金时间段滚动播放，播放时配上画外音、解说词和音乐等各种有利调动投资者欲望的手段，在1~3分钟的时间里将主题和主要亮点展现出来。利用"片花"可以筹集到部分资金，获得以下几个方面的支持：欢迎购片单位订购该片；欢迎特约单位、赞助单位投资；欢迎合作入股单位加盟；欢迎广告主投资做贴片广告；欢迎大的影视剧公司、投资公司购买该片的全部产权或部分产权；欢迎厂商免费提供演出道具如服装、宾馆、外景、群众演职人员等，间接为他们做广告的同时可节省剧组的前期投入。

卖"片花"的融资方法是目前国内影视界最常用的手段之一。

⑤电视节目的评价阶段。电视节目的评价是电视节目营销总过程的最后一个阶段，也是电视节目连续营销不可缺少的一个阶段，它是关系到电视节目营销水平如何提高，电视节目质量如何巩固的重要环节，因此，必须重视这一阶段。

电视节目的评价方法主要有：

首先，受众评价法。受众对于电视节目的质量是最有发言权的，应充分重视受众的意见。为了能够吸收受众的真实意见，可采用以下办法：

对受众进行调查。其调查方法主要有：召开受众调查会；问卷调查；观察调查。

重视受众来信、来访，并对其意见进行加工整理，把分散的、个别的意见集中归类，然后进行分析，以吸取其中有用的东西。

其次，领导评价法。领导意见可分为两个层次，即以受众的身份对电视节目进行评价；以主管领导或上级机关的身份对电视节目进行评价，提出意见。

再次，"自我"评价法。"自我"包括电视节目的主创人、制片人、播出者等所有参与电视节目营销过程的全体人员对节目进行评价。为保证"自我"评价的科学性，要求每个参与"自我"评价的人员必须站在客观立场上，公正地对电视节目进行评价。

最后，专家评价法。

为保证电视节目营销效益的实现，应对各类评价意见进行研究、归类，并提出具体的改进或实施方案，作为新的电视节目营销活动的参考。

8.2 电影市场营销

纵观世界电影市场，好莱坞商业电影体系的成功无疑已成了电影市场及产业发展的典范，它不仅通过日益丰富的各种手段来拓展电影市场，甚至从电影开拍之前的融资阶段至电影放映之后产品的推广，都早已引入市场的概念，形成一个完整的市场化操作流程。好莱坞的成功与中国电影市场的相对萎靡告诉我们：电影人不再是单纯的艺术家，他还必须是一个电影商人，甚至是一个营销人，他们要关注如何拓展自己的受众，并联合有着共同受众诉求的商业品牌分担影片成本、扩大受众群体，更好地发行与推广他们的电影。我们在向好莱坞借鉴其电影艺术手法的同时也开始了向其电影市场营销方式的学习。转变思路、重视市场，是中国电影发展的必然趋势。

电影从以导演为中心到以制片人为中心，再到目前以营销策划为中心的转变，其深层的推动力是观众口味的不断变化，以及由此引发的市场反应。好莱坞电影之所以能在世界各地显得财源滚滚，除电影本身拍的精彩绝伦、引人入胜以外，还因为它应变有效的营销策划手段。针对不同的影片采取不同的营销策划方案，紧扣特定的观众群，启动排山倒海、气势如虹的宣传攻势，根据不同的国家

和地区确定不同的发行方式和策略，是电影决胜市场的法宝。

8.2.1 电影市场营销定义

当今中国重视营销策划的人越来越多，通过市场营销策划树立产品品牌和企业品牌的事例也数不胜数，而对于中国电影业来说，市场营销策划却还是新鲜事。虽然不乏成功案例，也确实有一些策划高手，但从整个电影业来看，我国的市场策划绝无科学性、系统性和周密型可言。以营销策划为中心的电影时代，急需一大批有志于影视策划的专门人才来充实提高我国的影视策划水平。

（1）营销概念

电影市场营销的定义为：从市场调查入手，了解观众需求，进行分析、评估、定位与创新，再进行加工制作，确定价格，选择分销渠道和促销方式。其核心在于征服观众、创造卖点、创造市场，从而产生经济效益。可行性是营销策划的基础，没有可行性，再出色的创新和文字也毫无意义，必须牢记在心的是：最佳的营销策划效果不是最为轰动，而是以最少的投资，取得最可观的经济效益。或者说，营销策划追求的是效果而不是轰动，追求的是正效应而不是负效应。

电影市场营销的概念可以从两个层面上来定义：

①将电影自身更好地推向市场所做的一系列营销。这是指对电影自身的营销。电影在拍摄和制作过程中需要进行定位，通过合理的定价达到收益最大化，选择合适的发行渠道和档期使得目标观影群体能在适当的地点及适当的时间对电影产品进行消费，最后还要根据影片特点进行独特的宣传和促销。总之，这个层面上的概念是将影片作为一种文化消费产品运用市场营销的思维来展开运作。

②依托于电影这种媒介所进行的营销。电影除了作为快速的文化商品被消费，还被当成一种优良的营销传播载体。当电影不再仅仅是一块银幕时，异业合作便成为电影资源整合的最佳模式，如各种与电影捆绑的营销活动——电影贴片广告、捆绑推广、产品赞助等。这个层面上的电影市场营销可以说是更大范围的、行业与行业之间的整合营销，属于电影产业化中的概念。

（2）国外电影营销方式

①全面式营销。全面式营销就是制片商将新影片在很短的时间内销满全国市场，使主要影院同一期间内都能观看到该部影片。

全面式营销只有大型制片商才有能力实施。因为它将在全国成千上万的影院同时上映，它必须由众多的、耗资巨大的全国性或地方性广告予以支持。这种方法合理存在的基础是在最短的时间内可以赚最大的利润。

②平台式发行。和全面式电影营销方式一样，由全国大中城市级影院组成的

平台式发行的电影也是同时在全国发行。但是它只是在一些影院或通常只是在主要的城市中进行。电影从那儿再进入二级市场、较小的城镇和较小的影院，并在地方性报纸杂志、电台、电视台进行广告促销。平台式发行的影片主要是依靠图片花絮采访。这时电影公司一般都发行一般影片或在平台式发行基础上已被主要的电影发行商选中的电影。

③限制性条款。这样的电影只是在一些挑选出来的城市的影院中播放，然后从那儿（如果观众反应不错的话）再向其他主要的市场推进。这种带限制性条款的电影要求广告发布应和广泛的不同区隔的观众群体对应。一些电影公司喜欢发行艺术效果强的电影，但由此限制了观众群范围。

④市场式渗透。电影如果是通过市场推进营销，那么针对特定的地理区域或社会经济群体应是最适合的。大多数独立的营销公司采用市场式营销，将电影出售给地方性发行商。营销公司和地方性发行商共同承担广告费用。当然，最终还是由制片人承担所有费用，通过市场到市场营销的电影并不需要全国性的广告攻势。

⑤直接进入影院市场。如果制片人无法引起独立发行商或地方性发行商的兴趣，他们就会考虑直接进入影院市场的方法，与影院负责人直接签订合同。与不同地方联手播放影片，但必须支付所有的广告费用（如宣传单、报纸或电台宣传）。从某种意义上讲，你可以租用影院，只要付给提供场地的人一定的租用费用或票房收入的一部分即可。

⑥院线制经营方式。所谓院线制经营，就是在制片商或发行商的主导下，由分散的、经营风格相近似的影院，通过规范化经营，实现规模效益的经济联合体组织形式。有制片商组建的，有发行商组建的，还有影院自发组建的。

通过院线制经营，可以形成一个专业管理和集中规划的影院网络，利用协同作战的原理，使资金加快周转，物流综合治理，从而争取最大的市场竞争优势。

影院一般要求采取"影片类型化、市场细分化"的策略，来进行观众分流、影片分类、影院分线的经营操作。它拒绝一家影院跨两线的"双院线制"，主张不同的影院按其不同的市场层面和不同的观众需求组成不同的院线群。

院线制的发展趋势有三：一是组合式院线的兴起，致力于多元化经营、全面发展；二是处于发展状态的院线大力增加院线数量，而初具规模的院线则趋于控制影院数量；三是院线从地区性向全国性乃至国际性方向拓展。

8.2.2 电影产品上市策划

（1）基本要点

将电影产品推向市场时，往往面临各种压力。要使新的电影产品顺利地填补

发行商和放映商的补给线，很快被观众接受，取得可观的票房收入，这就要求制片商在电影商品上市之前进行周密细致的营销策划。

在运筹帷幄的策划过程中，应把握三大基本要点：

①是开拓电影市场还是扩大电影市场。如果是已经放映过的电影作品再次投入市场，那么重点显然应放在扩大市场上；如果是推出新的电影作品，面临的主要问题就是新市场的开拓，这时，应针对目标市场中"陌生的""潜在的"观众进行宏观的、系统的营销策划。

②不同的电影市场应采用不同的策略。不同地区的观众的欣赏口味、文化层次、经济条件各不相同，各区域市场的特性和文化氛围也不相同，故应针对电影市场的差异采取不同的营销策略。

③不同的时间应采取不同的策略。像其他商品一样，电影的营销也有旺季和淡季之分，不同的时段需要不同的电影作品。比如，夏季档对电影市场来说，一般都属黄金档，强片最多，竞争也最残酷；元旦和春节之前，是贺岁片大显身手的时候；每年六一儿童节之前，都会有一批反映儿童生活的作品上市。故应根据时间（尤其是季节）的不同，实施针对性各不相同的营销策略。

由此可见，营销策划人员应根据市场的不同、时间的不同、对象的不同和作品的不同，拟制订出不同的营销策略，真正做到有的放矢，把观众络绎不绝地吸引到电影院里来。

（2）上市策略

具体来说，在影片的上市过程中，可供选择的上市策略主要有：

①主动出击式上市策略。这是一种先发制人、以"势"取胜的营销策略。它要求宣传广告先入，制造磁场吸引各地发行商、放映商主动上门签约订货，同时，也推动大批观众心甘情愿掏腰包观看。

这一方式可以通过召开新闻发布会、召开首映式或结合重大新闻事件展开。

由于电影艺术的特点，注定了它要求按"宣传发行"的思路进行影片上市的运作。所以，大部分影片在选择上市时，都采用这一营销策略。分账片之类的卖座大片尤其适合采用拉式主动出击上市营销策略。

②全面推广式上市策略。这是一种强攻智取、以"面"取胜的上市营销思路。它要求新的电影产品一经生产出来，就马上将它推向发行商和放映商，从而迅速建立起与观众的市场接触面。

这种上市方式如果再辅之以全国性的广告宣传，效果应该会不错。

③推拉联动式上市策略。在进行电影上市策划时，为造成强大的市场需求，同时取得发行商和放映商的主动配合，经常采用推拉联动上市策略。详言之，制

片商既采用广告宣传之类的拉式策略，又配合人员推销、营业推广之类的推式措施，点面结合，力求市场通吃。如果结合点映、试映和贺映实施推拉联动策略，将取得比较好的上市效果。

8.2.3　影片促销策划

影片有无效益是由影片的质量决定的，而收益的多少取决于策划者的水平和手段，大制片商越来越将生产具有轰动效应的大片作为自己的经济支柱。这种影片要求提供巨额的营销经费来支持其气势磅礴的发行模式。由于广告宣传成本开支巨大，市场变得越来越拥挤，致使竞争越来越激烈。所以，各大制片商无不希望借助市场营销策划的雄风，杀出大片的卖座狂潮。

①整合传播立体轰炸。指交叉发动各种新闻媒体，立体发威，映前映后不断地发消息和影评，进行持续的广告宣传，并利用相关商品促销，定向"制造观众"，扩大影响层面。广告宣传发行，是卖座片营销的有效"法宝"。

所谓整合营销传播，其基本主张之一是将各种沟通工具，诸如商标、广告、公关、直销推广、活动行销、PS等综合起来，是目标消费者处在多元化而又目标一致的信息包围之中，即所谓"多种工具，一个声音"，使之对品牌和公司有更好的识别和接受。

②滚动和平面宣传相结合。滚动模式是一种以周为单位，分阶段扩大上映范围的发行模式。例如，某片在一个或几个重点城市首映，一到两周以后再到另外几个较小的市场上映，稍后再在更多更小的市场上映，如此这般，推广到全国市场。

平面模式是指一部影片在一个主要目标市场的某一家影院或少量重点影院举行首映式，以建立良好口碑，一旦口碑确立，便一次性或分阶段扩大发行范围，进入无数影院，以达到遍地开花、财源广进的目的。

③攻心为上战略。一个不争的事实是，只有征服观众才能有效益。无论是国产影片还是进口影片，要想产生双效益，只有一个办法，那就是要有观众购票看电影才能实现经济效益、社会效益双丰收。所以，制片商只有牢牢地抓住观众，打动观众的心，才能掀起票房狂潮。

在电影的市场化年代，我们应当经常进行科学化的市场调查，以便及时、准确地把握观众的心理指向，为影片的制作营销奠定可靠的依据。

④创造卖点，出奇制胜。这是指借影片或人物获奖进行营销造势或借票房榜推动营销。用票房榜"告诉你什么是最好和最卖座的"，在盗版 VCD、DVD 泛滥成灾时，告诉观众"只有自己才是正版"，突出自己的"鹤立鸡群""艳压群芳"的优势，是抢占制胜点的关键。但如果此类策略实施不当，会给影片的营销者带

来负面影响，甚至血本无归。

⑤挑战自我的攻击策略。卖座片在观众的心目中已占据着非常重要的位置。强化制片商卖座片地位的最好方法，就是不断攻击自己，用更新的创意、更奇的表现手法、更出色的影片质量和更独特的营销策划来强化自己产品的卖座定位。

⑥勇于冒险策略。从某种意义上说，卖座片获得的是风险效益。风险中往往孕育着成功的机遇。在影片策划中要勇于冒险，善于冒险。

⑦欲擒故纵策略。在电影市场营销中，对于一些质优、票房前景看好的影片，不要急于声张，要沉得住气，为其持续卖座营造气氛。所谓买涨不买落，购畅不买滞之说，比较形象地反映出消费者这种特定的消费心态。

⑧打一进二看三策略。好莱坞最基本的营销策略。首先，瞄准一级市场即主要城市最主要的观众群，确保他们购票消费；其次，追逐第二部分观众，即第二市场，即二类城市的观众，循循引导，步步为营；再次，尽一切可能，将其余的观众囊括起来，一网打尽。

对于这种有的放矢，层层网罗的"通吃"策略，确定从哪一个点宣传才能吸引最大范围的观众，片子的基本消费群如何定位，如何出奇制胜、抢得最大份额的消费群诸如此类的问题，有着很大的帮助。

⑨巧抓时机，抢占市场策略。这是指影院在排片档期上应抓住适合推出新片的时机，如五一、十一、母亲节、中秋节、情人节、圣诞节等有意义的节假日形成的有利时机，推出主题深刻、意义深远、符合时代精神和发展潮流的影片，并采用密不透风的大片密集轰炸的做法，或者让大片和小片互为过渡，协调一致，使观众有更大的选择面和透气机会。同时，也指为一部卖座片选择—最佳发行日期。这两个方面对于市场营销的运作均发挥重要的推动作用。

⑩电影商品包装上市策略。电影商品，是指与电影相关的商品，是从电影中派生出来的，其价值有时超过电影产品本身。环球公司经营电影商品的法则是：经营商品要能体现商品本身的魅力，就算顾客压根儿对这部电影没印象，东西依旧要热卖。

随着电影市场营销的发展，电影相关商品的独立性也越来越强，有时它对电影促销影响重大，有时好像与影片的成败毫不相干。

8.2.4　影片营销策划技法

一般认为，影片营销要靠招数，主张一片一招，这是很有道理的。对于一部影片来说招数不在多，而在于对路和有效，如果每一部影片，均能找到一个有效的招数，影片的票房就可能大幅度增长。要捕捉到有效的营销招数，绝非易事。

对于一般影片，最好的营销策略是以攻为守，营销人员应系统地考虑电影市场。

①以点带面建立平台策略。该策略是好莱坞发行一般电影的重要方式之一。它要求一部影片在一个主要目标市场的一家或少量几家影院举行首映式，再以平台模式建立良好口碑，口碑正式确立，便一次性或分阶段扩大范围，逐步扩大目标市场，直至占领整个全国性或地域性影院。它不追求狂轰滥炸式的大规模发行模式，而注重"偷袭"效果，讲究经费和运作的平衡。一般而言，优质小片都需要一段时间来养精蓄锐，所以，平台模式发行能够为它们提供一个循序渐进的机会。

②拍卖首映权策略。任何拍卖活动，都会有风险，拍卖方与竞标方都要承担风险。只有了解市场，冷静地进行慎重的市场测算，才能在竞拍过程中理智地举牌，才能在实行市场操作中避免"市场历险"。

首映权公开拍卖，实际上是尝试将竞争机制引入电影市场。这是对有着极高操作价值的电影，进行一种超常规的商业运作。如果运作得好，可收一箭双雕之效：不仅可为影片的放映创造新闻轰动效应，提高美誉度，为影片的全面开映打下坚实的基础；而且因为其体现公开、公平、公正、自愿的原则，可以调动发行商和放映商的积极性，激发市场运作者在市场中创票房收入的信心。

③制造卖点策略。电影走向市场化，为电影经营上的宣传导向与市场炒作提供了更广阔的空间，制造卖点，挖掘出卖点并能抓住"卖点"全力炒热，才有可能使影片的映出效益翻番，这就要求操作者不仅具有炒作意识，还应具有炒作技巧。

对于某一部影片来说，创意并不要多，有时只需突破一点，哪怕只是雕虫小技，也能在市场营销中产生巨大影响。

④分销渠道疏通与创新策略。发现和开拓新的细分市场。制片商应设法进入那些虽然发行放映某类影片，但发行放映本厂影片的新的细分市场，以增加影片与观众的接触面。

合理占有影院时空是占有市场的首要要素，没有对影院时空的占有就没有对市场的占有，将效益最好的影院的放映时空争取过来，放映自己的影片，进而让所有相关影院的放映时空尽可能多地放映自己的影片，这一点是不能忽视的。

影片进入市场后，首先要排除其他影片的干扰，要有意识地将那些自身活力强的竞争影片避让开去，使自己的影片成为市场局部时段的领衔影片，充分发挥领衔效应。

本厂影片上映要避开社会性的大活动（指与该影片无关的），比如电视台播放

热门电视剧、重大文艺演出、全国性及世界性体育赛事等。

避开大片"疯狂"后市场出现的自然低谷期。

⑤优化组合策略。优化组合手段是抓好影片市场营销的第一环节，是展开影片市场的基本保证。任何一个电影市场，每月都要上映新片。选择哪些影片在同一个月内放映？每部影片以什么方式进入电影院？各影院放映几天？先后如何搭配等，都是每月上映影片优化组合的主要内容。

在我国，长期以来，影片都是通过"排映"这种形式进入市场的，公司排片、影院映片，已成为市场营销的基本运作形式，在这种市场运作格局之内，计划经济的运作规律，仍起主导作用。

尤其在影院数量多的地区和城市，影片主要是轮次依序排映而进入市场的，这种排片模式，使许多大片从一开始放映起，就逐一占领了所有影院的放映时空。在这种大片独占市场的情况下，其他影片的影院时空占有率就受到强烈的挤压，使这些影片无法找到自己最佳的位置，也很难发挥其应有的市场效果。

因此，对电影进行优化组合是非常重要的。优化组合包括对影片的品种、样式、软硬、数量等的优选和优配，即科学合理的排片方式。通过优选优配，使其发挥最佳的市场效益，在市场经济体制下，放活运作体制，实行优化组合已日趋重要。

要想在不损失大片市场效益的前提下，又能让其他影片有充分施展市场价值的可能，靠原有的运作模式，显然办不到。因此，如何在原有的运营机制下，逐步引进新的运作机制，达到放活运作机制的目的，就成为影片营销市场中可供探讨的新课题。

实施优化组合策略，对于改变一般影片的市场命运，将发挥决定性的作用。

⑥巧妙选择上市时机策略。不同的影片应该有不同的运作方式，不同的档期也应采取相对应的促销措施，这样，市场营销者们才能在变幻莫测的市场中立于不败之地。

一般来说，影片营销都存在着一个上市时机或市场营销环境的选择问题，只不过有些影片的上市时机选择，十分简便又显而易见；而有些影片却不那么容易捕捉，甚至还受到地域、文化差异等因素的制约。所以，影片档期契机的选择，也要因地制宜，因片而异。档期契机指的是将不同风格、不同样式、不同题材的影片，选择最佳上映时机推向市场。

影片上市时机的选择，是经营者根据影片的内容和样式特征，去寻找市场环境的对应，或者说，是恰如其分地把握好影片和市场环境的内在联系，力求影片与市场环境处于"生态平衡"的最佳状态。时机选择得好，影片市场营销就成功了一半。

信手翻翻日历，我们会发现一年中有许多节气，一年中还有许多重要或者有趣的节日，既有本国的也有外国的；再翻翻报纸，我们还可以发现每年总有许多重大的社会活动，有我们自己国家的，也有整个世界范围内的。这些节气、节日和社会活动都能成为电影上市的最佳时机，抓住这些有利的时期，上映与其相关的影片，常常可以事半功倍。影片《离开雷锋的日子》选在3月5日雷锋纪念日的前后上映，取得了较大的经济效益；在"五四"青年节期间上映《一个都不能少》，上座人数猛增；情人节放映爱情片也同样可以获得更多关注等。

诸如此类的客观存在的各种不同的时机、各种不同的营销环境，都是促进影片营销最有效的手段。把握好了这些时机，能够为影片在全国范围内发行起到开山铺路的作用。

⑦造势借势策略。电影营销策略的造势，意在为影片的营销创造一个"山雨欲来风满楼"的不战而胜的氛围，它要求在某一特定的背景下，创造并利用各种与影片有关的新闻事件，加深潜在的观众对有关影片的印象与好感，促使他们在潜移默化中自觉产生观影冲动。

造势策略的本质在于"造势"。可以制造和利用的新闻事件包括：影评、首映式、新闻发布会、影星签名活动、义映贺映和评奖等。

电影营销的借势，指的是选择适当时机，搭乘他人的造势快车，驶向相同的目的地，甚至捷足先登。

⑧借助明星炒作策略。世界影坛，"星"光灿烂，从某种意义上说，他们已经成为电影票房的标志支撑。他们的表演风格，也成为他们所主演电影的"驰名商标"。所以，围绕明星策划一系列活动，可以借以提高影片的知名度，增强观众的兴趣，从而在商业运作上"满载而归"。

⑨品牌策略。著名广告人朱丽亚·兰乐认为："品牌是一个狂热的信仰目标……它具有神奇的魅力。"品牌必须总是释放出能被消费者认同的价值，电影行业不仅应涌现一批名牌制片商、发行商和放映商，还应创造出一大批名牌影片。

品牌是无形资产，品牌是金字招牌，在当今的电影市场为品牌营销而战，应是电影市场营销人员的重要任务。只有倾力打造品牌、维护品牌，并能牢牢控制电影品牌的核心资产，才能创造可观的票房收入。一般而言，电影品牌本身就意味着稳坐稳收的票房前景。因为在电影产品令人眼花缭乱的情况下，如果孤立地宣传影片本身已难以生效；相反，如果制片商的企业文化和企业形象到位，就会在市场上给潜在观众一种信得过的形象，从而在上市的同时将其他上市的同类影片挤出市场。

8.3 网络视频作品营销

(1) 网络视频营销的概念

网络视频营销是建立在互联网及其技术基础之上，企业或组织机构为了达到营销效果和目的而借助网络视频介质发布企业或组织机构的信息，展示产品内容和组织活动，推广自身品牌、产品和服务的营销活动和方式。视频营销将"有趣、有用、有效"的"三有"原则与"快速"结合在一起，使越来越多的企业选择网络视频作为重要的营销工具。

① 视频营销的发展趋势。

品牌视频化 通过视频可以将品牌的特色和内涵以动态的形式展现，更具可观性，从而给顾客留下更加深刻的印象。

视频网络化 随着互联网和移动网络的普及和在人们生活中应用的深入，视频的传播和分享依靠互联网和移动网络平台，使视频营销的影响范围非常广泛。

广告内容化 将广告植入视频，让其成为视频的重要组成元素，消费者在潜移默化中就接受了广告信息。

② 网络视频营销的表现形式。著名社会学家、传播学奠基人拉扎斯菲尔德的二次传播理论认为，在大众媒体将新闻信息传播到受众当中去之后，受众中的意见领袖会将信息进行整理收集进行第二次传播。

(2) 网络视频的概念

网络视频短剧是指网民或专业视频制作团队制作的拥有完整故事情节，通过网络传播，以达到吸引网民注意或实现企业传播和营销目的的一种短剧形式。网络视频既适应了年轻人喜欢表达和参与的特征，又作为一种载体将这种表达传递给更多人；另外，完整的剧集也满足了以女性为主的一部分年轻人的心理需求，也容易将她们转变为忠诚的视频顾客。

(3) 网络视频的优势

网络视频以节目时间短、本土化和大众参与度高、制作与播放过程配合度好，同时制作成本低、以网络媒体为载体，更新速度快等优势成为营销的一种新型手段。例如，2009年夏天，由优酷原创团队制作、康师傅赞助的《嘻哈四重奏》受到网友追捧。短短两个多月，播放量达到2.7亿多次、被引用2.2万多次、评论数达到1万多次。网民给予这部剧高度评价。穿插在剧情中的康师傅绿茶和

剧情完美融合，网民不但不反感，反而对康师傅绿茶展开热烈的评论。这是康师傅饮品植入营销的一次尝试，是康师傅绿茶突破传统形象的一次创新。

《嘻哈四重奏》故事发生在办公室里，有努力上进的小经理，有刚涉足职场的小白领，有少年老成的男白领，也有乐观自恋的胖丫头，还有一个神出鬼没的老板，所设置的角色目标人群非常吻合。在剧本设计上，采用学生和白领喜欢的"无厘头"喜剧形式，并任用新锐导演卢正雨及《长江七号》最胖星女郎"暴龙"姚文雪、台湾"小林志玲"杨晴暄。

小　结

本章节的内容较多，从电视节目营销的概念出发，掌握和理解电视节目的营销策划几个原则；这几个原则遵循了社会大众的需要；以营销的角度来分析整个电视节目市场的需要具备的条件，在制作电视节目的每个环节都跟节目的制作相辅相成；从市场的整体的竞争到内容选题，从定制方案到计划实施，每一个环节都是紧密相连，层层紧扣；因此需要掌握好电视策划、创作与营销的整体性的高度来架构知识，对电视界的生态进行全面的剖析才能进一步制作出受众率高的节目，这也是整个电视节目制作全面而具体的策划。

作业与实践

1. 电视节目营销的基本原则是什么？
2. 电视节目营销竞争者的目标的实现要具备什么条件？
3. 竞争者对市场信号的反应分为以下几种类型？
4. 影片营销策略的技法有哪些？
5. 掌握电视节目营销的基本概念。
6. 掌握电视节目营销的方法和流程，制作系统各部分的组成和功能。
7. 运用创意技巧，结合影视节目制作必备条件，构思某一商品的电视广告。

参考文献
REFERENCES

阿提斯，2011. 准备！开拍！：纪录片摄制指南 [M]．李天赋，译．北京：人民邮电出版社．

爱森斯坦，1985. 爱森斯坦论文选集 [M]．北京：中国电影出版社．

爱森斯坦，1995. 外国电影理论文选 [M]．上海：上海文艺出版社．

安德烈·巴赞，2008. 电影是什么 [M]．崔君衍，译．北京：文化艺术出版社．

布莱恩·布朗，2005. 影视照明技术 [M]．北京：北京广播学院出版社．

陈思善，2007. 影视节目制作基础 [M]．2版．上海：复旦大学出版社．

董从斌，于援东，2010. 影视节目制作技术简明教程 [M]．北京：清华大学出版社．

顾欣，2009. 摄像与影像创作 [M]．上海：上海人民美术出版社．

郭笑非，2007. 影视摄像简明教程 [M]．沈阳：东北大学出版社．

郝建，2002. 影视类型学 [M]．北京：北京大学出版社．

黄会林，等，2008. 电影学导论 [M]．北京：高等教育出版社．

琳恩·格罗斯·拉里·沃德，2007. 拍电影：现代影视制作教程（插图版）[M]．6版．廖意苍，凌大发，译．北京：世界图书出版公司．

迈克尔·拉毕格，2004. 影视导演技术与美学 [M]．卢蓉，唐培林，蔡靖马，等译．北京：中国传媒大学出版社．

秦明亮，2011. 动画造型与设计艺术 [M]．2版．北京：中国人民大学出版社．

饶磊，2009. Cakewalk SONAR 7 从入门到精通 [M]．北京：北京希望电子出版社／科学出版社．

石长顺，2008. 电视栏目解析 [M]．武汉：武汉大学出版社．

史蒂文·卡茨，2011. 场面调度影像的运动（插图版）[M]．2版．谢飞，陈阳，译．北京：北京联合出版公司．

史蒂文·卡茨，2010. 电视镜头设计：从构思到银幕（插图版）[M]．2版．井迎兆，王旭锋，译．北京：世界图书出版公司．

涂涛，2009. 影视后期制作技术 [M]．重庆：西南师范大学出版社．

王华，2009. AdobeAudition3 网络音乐编辑入门与提高 [M]．北京：清华大学出版社．

王志敏，1996. 现代电影美学基础 [M]．北京：中国电影出版社．

许南山，1995. 电影艺术词典 [M]．北京：中国电影出版社．

姚国强，2010. 影视声音艺术与技术 [M]. 北京：中国广播电视出版社.
尹鸿，2007. 当代电影艺术导论 [M]. 北京：高等教育出版社.
张鹤峰，2009. 数字影视节目编辑与制作 [M]. 北京：科学出版社.
张亚军，2003. 光源色温与摄像技术 [J]. 西部广播电视（6）：38.
周毅，2005. 电视摄像艺术新论 [M]. 北京：中国广播电视出版社.
David Bordwell，1999. 电影叙事——剧情片中的叙述活动 [M]. 台北：远流出版公司.